CATALOGUE

DE L'ŒUVRE

D'ISRAEL SILVESTRE

Ce Catalogue a été tiré à cent-cinquante exemplaires.

Paris. — Imprimé chez Bonaventure et Ducessois, 55, quai des Augustins.

CATALOGUE

RAISONNÉ

DE TOUTES LES ESTAMPES

QUI FORMENT L'ŒUVRE

D'ISRAEL SILVESTRE

PRÉCÉDÉ D'UNE NOTICE SUR SA VIE

PAR

L. E. FAUCHEUX

MEMBRE DE LA SOCIÉTÉ D'ARCHÉOLOGIE LORRAINE

PARIS,
Vᵛᵉ JULES RENOUARD, LIBRAIRE
RUE DE TOURNON, 6.

1857

NOTICE

SUR LA VIE

D'ISRAËL SILVESTRE.

Ce n'est pas sans crainte et sans avoir essayé plusieurs fois d'y renoncer, que j'ai entrepris de faire précéder le Catalogue de l'œuvre d'Israël Silvestre de quelques mots sur sa vie, qui paraît avoir été d'une grande uniformité. On a dit : Heureux l'homme dont le biographe n'a rien à dire; mais il est impossible de vanter le bonheur de celui qui se charge de raconter cette vie si peu accidentée. Aussi, tous les biographes ont-ils traité Israël Silvestre fort lestement; le plus abondant lui a consacré une douzaine de lignes, et les autres l'ont copié en l'abrégeant. J'avais donc peu de choses à prendre dans les documents imprimés; il me restait à consulter les manuscrits, les pièces originales; mais d'abord il fallait découvrir ces pièces

originales, savoir même s'il en existait. Si ce n'était pas une comparaison trop ambitieuse, je dirais que celui qui, à deux siècles d'intervalle, entreprend de raconter la vie d'un homme dont les contemporains ont dit peu de choses, doit se livrer à un travail de reconstruction analogue à celui de Cuvier refaisant les animaux disparus au moyen de quelques fragments de leurs os ; encore, le biographe peut-il se dire heureux, quand il possède ces fragments qui doivent le conduire à la résurrection de celui dont il raconte la vie. Je puis d'autant mieux vanter la difficulté de ce travail, que je n'y ai pas réussi. J'aurais voulu raconter toute la vie de Silvestre, et je ne puis en dire que les événements principaux. A la vérité, j'aurais pu remplir les intervalles de ces événements par des conjectures plus ou moins hasardées ; mais j'ai voulu ne m'appuyer que sur des faits, et comme, malgré de nombreuses recherches, je n'ai pu en découvrir qu'un petit nombre, mon travail présentera des lacunes qu'il eût été désirable de n'y pas trouver.

Parmi les documents que j'ai consultés, je dois citer particulièrement l'inventaire de l'appartement d'Israël ; je le dois à l'obligeance de M. le baron de Silvestre, qui m'a permis de l'extraire des papiers de famille qu'il possède. Je citerai encore quelques notes de Mariette, malheureusement trop courtes, et dont j'ai conservé scrupuleusement le texte, ne pensant pas pouvoir mieux dire en moins de mots. Enfin, un excellent travail publié par M. Meaume, de Nancy, sur I. Silvestre et sa famille, simplifiera ma tâche en me permettant de ne m'occuper que d'Israël seulement, et en renvoyant à l'ouvrage de M. Meaume pour sa généalogie.

Israël Silvestre, dessinateur et graveur ordinaire du Roi, maître à dessiner de Monseigneur le Dauphin et des pages des grande et petite écuries, conseiller du Roi en son Académie Royale de peinture et sculpture, naquit à Nancy, le 15

août 1621. Son père, Gilles Silvestre, était peintre sur verre; il eut pour parrain son oncle maternel, Israël Henriet, qui fut par la suite le principal éditeur de ses travaux. Il était encore fort jeune et il avait à peine reçu de son père les premières leçons de peinture, lorsqu'il le perdit et qu'il vint se réfugier près de son oncle, établi à Paris depuis longtemps.

Israël Henriet était peintre; il avait étudié son art avec Callot et sous les mêmes maîtres, tant en Lorraine qu'en Italie. C'était un peintre assez médiocre mais un excellent dessinateur; à l'imitation de Callot il dessinait parfaitement à la plume, et il eut l'honneur de donner à Louis XIII des leçons de ce genre de dessin qui devint fort à la mode. Le jeune Silvestre trouva cette manière de dessiner tout à fait conforme à son talent, et, sous l'habile direction de son oncle, il arriva à la perfection qu'on admire encore aujourd'hui dans ses ouvrages. « C'est en étudiant les originaux de Callot et de La Belle, dit Félibien, que le sieur Silvestre a si bien formé sa manière, qu'on voit des pièces de lui qui ne le cèdent à nulle autre. » Bientôt cependant, craignant, s'il continuait, de n'être qu'un copiste, il abandonna les maîtres qu'il avait tant étudiés et s'attacha à copier la nature; de là le grand nombre de vues, tant de Paris que des environs, qu'il dessina et qu'il a gravées plus tard. C'est ainsi qu'on trouve dans son œuvre des vues de monuments qui n'existaient plus lorsqu'il les a gravées.

Dans toutes les professions, la comparaison de ce que l'on fait et de ce que font ceux qui s'occupent des mêmes travaux, est un puissant moyen d'instruction; cela est surtout vrai dans les arts d'imitation. L'Italie, qui est couverte des monuments des beaux arts, était alors habitée par un grand nombre d'artistes éminents; il en résultait que, de tous les coins de l'Europe, on allait étudier sous la direction de ces hommes supé-

rieurs; on allait y apprendre ces excellentes méthodes d'exécution qui se transmettaient d'âge en âge en se perfectionnant, et qui forment encore ce qu'on peut appeler le métier de l'art, c'est-à-dire, une science ne donnant pas le génie, qui est un don de Dieu, mais sans laquelle le génie lui-même est impuissant. Un voyage en Italie était donc le complément d'une bonne éducation artistique. Silvestre l'entreprit fort jeune, puisqu'il en revint vers 1640. Je n'ai pu découvrir ni la date de son départ ni celle de son retour.

J'ai dit que notre maître avait acquis un grand talent de dessinateur; j'ajouterai qu'il exécutait ses dessins avec une facilité merveilleuse : aussi rapporta-t-il de son voyage une nombreuse collection de vues, tant de France que d'Italie : « Il en rapporta, dit Mariette, de tous les endroits qu'il avait parcourus, de manière qu'on peut le suivre pour ainsi dire pas à pas et se trouver avec lui dans tous les lieux qu'il a fréquentés, car il était si adroit à ne rien laisser échapper de remarquable, si prompt à exécuter, que lors même qu'il ne faisait que passer par un endroit et qu'il avait à peine le temps de s'y reconnaître, il savait si bien ménager les moments, qu'il n'en sortait point sans en emporter quelques vues, de sorte que ses dessins forment comme le journal de ses voyages. » Et cependant, ajoute Mariette dans un autre endroit, Silvestre était né paresseux.

C'est pendant ce voyage d'Italie, à Rome même, qu'il fit paraître ses premières productions; elles forment une suite de neuf planches sans inscriptions ni signatures; le dessin en est correct, mais elles sont mal gravées et d'un effet peu agréable; elles se ressentent de la jeunesse et de l'inexpérience de l'auteur, qui n'avait pas 20 ans; c'est notre n° 1. Lors de son retour en France, à son passage à Lyon, il grava, à peu près du même style, six autres planches représentant des vues de

Lyon, qui sont aussi médiocres que les premières (voy. notre n° 234). Ces différents travaux, exécutés en si peu de temps, montrent que Silvestre gravait aussi vite qu'il dessinait.

Au retour de ce premier voyage, il se lia d'amitié avec La Belle; ils travaillaient l'un et l'autre pour Israël Henriet, et, au rapport de Félibien, ils logèrent ensemble. C'est sans doute aux conseils et à l'exemple de La Belle que Silvestre doit le changement qu'il fit subir alors à sa première manière de graver, ainsi qu'on peut le voir par les planches qu'il publia en 1642. C'est d'abord la grande vue de Rome, en quatre feuilles (notre n° 28), puis la vue de Notre-Dame-de-Lorette (notre n° 41), qu'il grava l'une et l'autre sur les dessins de Lincler, contrôleur général des bâtiments. Autant ses premiers travaux sont grossiers et hardis, autant ceux-ci sont délicats; il n'a rien fait par la suite de plus fin ni de plus soigné.

Il paraît que Silvestre fit encore deux autres voyages en Italie; il est très-difficile de déterminer même à peu près les dates de ces deux voyages; je crois cependant que le premier fut accompli dans les années 1643 et 1644 et le second en 1653. Quant au premier, la date en paraît assez bien justifiée par une pièce sur laquelle on lit : Israël Silvestre inventor et fecit anno Domini 1643 Romæ. C'est le titre d'une suite de pièces qui forment notre n° 10. J'avoue que la forme du 3 n'est pas bien nette, même dans les plus belles épreuves, et qu'il faut beaucoup d'attention et même un peu de complaisance pour reconnaître ce chiffre; on le prendrait aussi bien pour un 8; cependant la date de 1643 est généralement admise et elle est assez probable.

C'est en 1653 que Silvestre paraît avoir été à Rome pour la troisième fois. On trouve, en effet, dans le Catalogue Silvestre de 1811, n° 550, une note de Regnault-Delalande, rédac-

teur de ce Catalogue, de laquelle il résulte que le dessin de l'église Saint-Jean et Saint-Paul (notre n° 38) a été fait à Rome en 1655. Je ne sais ce qu'est devenu ce dessin, qui a été acheté par M. Bonnard; mais Regnault-Delalande avait les pièces sous les yeux et il mérite toute confiance. Mariette dit bien, il est vrai, que la très-belle et très-rare pièce que j'ai décrite sous le n° 36 a été gravée en 1655, et d'ailleurs la date est inscrite au bas de l'estampe; mais elle peut avoir été gravée, soit à Rome, soit même à Paris en l'absence de Silvestre; car je doute qu'il en ait fait autre chose que le dessin, comme je l'ai dit dans la note du n° 36. C'est, de plus, la seule estampe datée de 1655. Il est donc très-probable, pour ne pas dire certain, que Silvestre a fait son troisième voyage en 1655. Regnault-Delalande fait remarquer qu'à cette époque, notre artiste était dans la plus grande force de son talent, et la beauté des pièces que je viens de citer justifie complétement cette remarque.

Ce n'est pas toujours Israël Henriet qui a publié les planches de Silvestre; il y a eu quelques exceptions. Ainsi, en 1648, Le Blond publiait des vues d'Italie que Silvestre avait gravées pour lui; ce sont les pièces des numéros 13, 24 et 25. Peut-être faut-il citer aussi Pierre Mariette pour quelques planches; mais ces exceptions sont très-rares.

En 1661 Silvestre perdit son oncle, Israël Henriet, avec lequel il demeurait rue de l'Arbre-Sec, *au logis de Monsieur Le Mercier, Orfeure de la Reyne proche la croix du Tiroir.* Cette croix était alors placée près de la fontaine qui est au coin de la rue Saint-Honoré et de la rue de l'Arbre-Sec. Henriet avait fondé là un commerce d'estampes qui était devenu très-étendu; son fonds se composait d'abord des planches de Callot. « Il fut convenu entre eux, dit Félibien, que tout ce que Callot graverait serait pour Henriet, ce qui eut son

exécution. Israël fit aussi le même arrangement avec Etienne de La Belle. » Il avait, outre cela, les planches de son neveu Israël Silvestre et les siennes propres, quoique ces dernières fussent peu nombreuses ; toutes ces planches étaient fort recherchées et avaient beaucoup de débit. Henriet ne signait le plus souvent que du nom d'Israël les planches qu'il publiait, *Israel excudit* ; cela a été cause de l'erreur commise par plusieurs personnes qui ont attribué à Silvestre des planches publiées par Henriet, et auxquelles Silvestre était tout à fait étranger.

On ignore si I. Henriet a été marié ; en tous cas, il n'avait pas d'enfants à sa mort, puisque Silvestre fut son seul héritier ; c'est ainsi qu'il devint propriétaire des nombreuses planches que possédait son oncle et qu'il continua le commerce que celui-ci faisait ; il le continua même au Louvre car, à sa mort, il possédait encore plus de quinze cents cuivres. On peut même dire qu'il étendit le commerce de son oncle, puisqu'il en augmenta le fonds de toutes les planches de Callot qui étaient restées entre les mains de la veuve de cet artiste, et de quelques autres planches que La Belle avait faites depuis son retour à Florence.

Cette qualité d'artistes marchands n'était point particulière à la famille Silvestre ; Poilly vendait les pièces qu'il gravait ainsi que celles de son frère ; Gérard Audran vendait et ses œuvres et les œuvres des autres ; et il ne faut pas croire que c'était un commerce fait dans une chambre et dont il avait honte, comme cela arrive à certains artistes de nos jours ; bien au contraire, il tenait boutique ouverte et avait une enseigne : « Gérard Audran, rue Saint-Jacques au Pilier d'or. On trouve chez lui quantité d'estampes qu'il a gravées d'après le Dominiquin, le Poussin, etc., etc. Il vent aussi les pièces de M. Le-

Brun gravées par Benoit Audran son neveu, comme aussi les suites de M. Le Clerc. »

La profession d'éditeur d'estampes n'existait pas alors ; le commerce de gravures était une subdivision du commerce de la librairie. Le plus fort marchand d'estampes pendant la première moitié du XVIIe siècle, François Langlois, dit de Chartres ou Ciatres comme on le trouve souvent écrit sur les estampes qu'il a publiées, était libraire de l'Université de Paris. « Il était connaisseur en tableaux, dessins et estampes, dont il faisait grand commerce, dit Lottin dans son Catalogue des libraires de Paris, et sous ce rapport, il jouissait de la confiance du Roi d'Angleterre Charles Ier. » C'est de ce même Langlois que Félibien, qui l'appelle Chartres, dit : « Lorsque La Belle eut demeuré quelque temps à se divertir, voyant qu'il commençait à manquer d'argent, il se mit à travailler et il fit un livre de combats de mer et de batailles qu'il porta chez un marchand de la rue Saint-Jacques nommé Chartres, mais n'ayant pû convenir de prix, Collignon et un nommé Goyran lui conseillèrent d'aller trouver Israel Henriet pour lequel ils travaillaient, ce qu'il fit, et lui ayant fait voir son ouvrage, il en reçut plus qu'il n'en demandait et ensuite continua de graver pour lui. » Ce dernier trait prouve l'habileté et l'excellent jugement d'Israël Henriet qui apprécia à première vue un graveur comme La Belle et sut se l'attacher.

Il serait facile de multiplier les exemples, je ne choisis que les plus remarquables ; c'était Sébastien Cramoisy, libraire et imprimeur qui était chargé de vendre les estampes que Louis XIV faisait graver et dont les cuivres sont encore aujourd'hui à la chalcographie du Louvre. Il faut encore citer les Mariette qui ont illustré le commerce d'estampes et qui comptaient parmi les libraires les plus importants de Paris. Il paraît que ce commerce produisait des bénéfices considérables, car

les membres de cette famille étaient de très-riches marchands ; l'un d'eux, Jean Mariette, laissait en mourant 10,000 livres aux pauvres de la paroisse, c'est-à-dire environ 30,000 francs d'aujourd'hui. On conçoit donc que plusieurs artistes aient été tentés par les bénéfices que pouvait procurer le commerce d'estampes ; probablement aussi d'autres artistes ont été leurs propres éditeurs par impossibilité d'en trouver un pour leurs œuvres.

Il faut ranger I. Henriet dans la première de ces deux classes. Comme maître de dessin, il avait eu une riche et nombreuse clientelle, et lorsque le dessin passa de mode, en homme ingénieux, il s'arrangea de manière que sa clientelle ne fût pas perdue pour lui et qu'elle devînt le premier achalandage d'une bonne maison de commerce. Il faut ajouter à cela que la qualité de la marchandise dut singulièrement l'aider dans ses opérations. On sait en effet combien les planches de Callot étaient recherchées; plus tard celles de La Belle et de Silvestre ne le furent pas moins; on peut donc croire que le neveu dut trouver grand profit à continuer ce que l'oncle avait si bien commencé.

I. Silvestre se maria tard, ce fut le 10 septembre 1662 qu'il épousa Henriette Selincart, d'une famille de marchands. On trouve, à cette date, sur les registres de la paroisse Saint-Barthélemy l'acte suivant : « Du dimanche 10 septembre 1662, furent mariés Israel Sylvestre, graveur et designateur du Roy, paroisse Saint-Germain-l'Auxerrois, et Henriette Selincart, fille de Pierre Selincart, marchand de Paris et de Marguerite Janson de cette paroisse. Ledit Israel Sylvestre assisté de Mre de la Fleur Prieur de Chatenois en l'Aureine, ami ; et la Dlle Henriette Selincart de Jacques Coulon, sieur de Brevale, son beau-père et de Mre Robert Angot, receveur des controles des despenses de la cour et du sieur David Milon, marchand, aussi ami. »

Henriette Selincart avait alors dix-huit ans et Silvestre quarante et un ans.

Leur premier enfant fut une fille née en juillet 1664 comme le prouve l'extrait suivant des registres de Saint-Germain-l'Auxerrois : « Du jeudy 3 juillet 1664. Fut baptizée Henriette Suzanne, fille de Israel Sylvestre, désignateur ordinaire du Roy et de Henriette Selincart, sa femme, rue de l'Arbre Sec. Le Parrain, le sieur Gédéon Birbis, sieur Dumetz, conseiller du Roy en ses conseils, intendant des meubles de la couronne. La Mareine Suzanne Butay, femme de M. Charles Le Brun, Escuyer.

Dumetz était le premier commis de Colbert. Aussi, je cite ces extraits autant pour montrer quels étaient les familiers de Silvestre, à différentes époques, que pour fixer d'une manière certaine la date des divers événements qu'on rencontre dans une vie si tranquille.

Ce fut vers cette époque qu'il quitta la maison qu'il habitait depuis si longtemps rue de l'Arbre-Sec pour aller demeurer rue du Mail, proche la rue Montmartre, dans une maison qui faisait partie de la dot de sa femme. C'est là que son premier fils est né. On lit en effet sur les registres de la paroisse Saint-Eustache : « Du 11 avril 1667, fut baptisé Charles François, fils d'Israel Silvestre, dessignateur et graveur ordinaire du Roy, de Henriette Selincart, sa femme demeurant rue du Mail, le parrein François Le Foing, conseiller du Roy en ses finances, la marreine Françoise Hérault, femme de Nicolas Daubler, bourgeois de Paris. » C'est de ce fils que descend la famille Silvestre aujourd'hui existant.

Cette maison de la rue du Mail resta longtemps dans la famille, car, en 1740, un des fils d'Israël, Louis Silvestre, y mourait à l'âge de 72 ans.

Il serait fastidieux d'énoncer successivement les nombreux

travaux que Silvestre exécuta de 1642 à 1664, il faut dire cependant que c'est dans cet intervalle qu'il fit paraître les plus jolies suites, les pièces les plus remarquées. Ainsi, en 1650, il publiait la jolie vue de Paris qui est décrite sous le n° 77 de ce Catalogue, et qu'un auteur de l'époque, Berthod, qualifie d'admirable. Comme le livre d'où je tire ce renseignement est peu connu des amateurs d'estampes, je citerai le passage tout entier, quoiqu'il soit un peu long.

L'auteur fait parler un acheteur qui s'adresse à un marchand :

> Ça Monsieur Guerineau, voyons,
> Montrez nous un peu vos crayons
> Sans doute ils sont de conséquence :
> Ouy messieurs ils sont d'importance,
> Je m'en vais vous les montrer tous
> Vous verrez qu'ils sont taillés doux,
> J'en ai de beaux du Caravage,
> Du Titian et du Carage,
> J'ay des pieces du Tintoret,
> Du Parmesan, d'Albert Duret,
> J'ai la Danaé de Farnese,
> Deux grands dessins de Veronese,
> L'architecture d'Ondius,
> Les nudités de Goltius,
> Quatre craions faits par Belange,
> Et trois autres de Michel-Ange,
> Un beau dessin de Raphael
> Jamais homme n'en voit un tel,
> C'est une piece a la sanguine,
> J'ay de plus une Proserpine,
> Faite par un certain Flamand,
> Qui tient quelque chose du grand,
> J'ay les esquisses de La Belle,
> Les paysages de Perelle,
> J'ay du Guide quatre dessins
> D'un grand tableau de la Toussaint ;
> J'ay deux testes de Véronique,
> Qui sont faites d'après l'antique ;

Trois figures a demy corps
Faites par un certain Ducors,
C'estoit un brodeur d'importance ;
Après j'ay des peintres de France
Tout ce qu'ils ont fait de nouveau,
(Mais c'est quelque chose de beau),
Ce sont des dessins a la plume.
En grand et en petit volume,
J'en ay de Voüet, de Poussin,
De Stella, La Hire, Baugin,
De Perrier, des Brun, de Fouquière,
De celui-cy je n'en ay gueres ;
J'ay bien encore du Sueur
Le grifonnement d'un sauveur.
Enfin j'ay quantité de pièces,
J'ay tous les Dieux et les Déesses
Faites par un certain Pinal
Qui peint au Palais cardinal,
J'ay cinq ou six crayons de l'Ane,
Entre autres une pièce profane,
J'en ai trois autres de Meslan,
Surtout vous verrez un Milan,
Qui porte en l'air une figure
La plus belle de la nature,
J'en ay bien aussy de Daret,
D'autres de la main de Huret
J'ay la grande tese du Caruet
Ou Mars parait comme un gendarme
Elle est du pere Suarés ;
Ensuite vous verrez après
Quatre ou cinq pièces merveilleuses
Tres rares et tres curieuses ;
On n'a rien veu de plus mignon,
C'est de Bosse ou de Colignon ;
J'ay quelque chose d'admirable,
Jamais on n'a rien vu semblable,
Un crayon qui n'a point de pair,
Desseigné par Monsieur Linclair,
Dont Silvestre a fait une planche,
Mais je ne l'aurai que Dimanche,
C'est un grand profil de Paris,

Mais il n'est pas de petit pris :
Enfin j'ai quantité de choses
J'ay toutes les métamorphoses
Si vous voulez nous verrons tout,
 Etc., etc.

La ville de Paris en vers burlesques, par Berthod, à Paris, chez la veufue Guillaume Loyson. 1653, in-4°.

En 1662 Silvestre fut nommé graveur et dessinateur du Roy, mais ce n'est qu'en 1664 qu'on trouve les premières traces de sa pension. On lit en effet, sous cette date, dans les registres des comptes de dépenses de Louis XIV, qui sont aux Archives de France : « A Israel Silvestre, graveur de sa Majesté pour ses gages, pour faire les dessins d'Architecture veues et perspectives des maisons Royalles, carrousels, et autres assemblées publiques, la somme de quatre cent livres pour les gages et appointemens que sa majesté lui a accordés par brevet de laquelle il sera payé entièrement. » Ces 400 livres feraient aujourd'hui 1440 francs ; il a conservé cette pension jusqu'à sa mort.

On ne sera peut-être pas fâché de trouver ici les points de comparaison suivants que je prends dans les mêmes registres : « Au sieur Corneille l'aîné, en considération des beaux ouvrages qu'il a donné au théâtre, 2000 livres.

» Au sieur Chapelain, en considération de son mérite et de son application aux belles lettres, 3000 livres.

» Au sieur Racine, en considération de son application aux belles lettres, 1200 livres. »

Enfin, un amateur d'estampes bien connu, l'abbé de Marolle, reçoit 1200 livres, « en considération du travail qu'il fait dans la bibliotheque du Roy. »

C'est aussi à la même époque que Silvestre fut chargé par le Roy de graver les vues des bâtiments Royaux, mais ces travaux lui étaient payés à part : Ainsi, par exemple, on

trouve dans les registres cités précédemment, sous la date du 27 juillet 1668 : « Au sieur Silvestre, pour deux planches qu'il a gravées, représentant la vue du palais des Tuileries, 600 livres; » chaque planche lui était donc payée 300 livres, valant 1080 francs d'aujourd'hui; — trois ans plus tard chaque planche lui était payée 500 livres. « 26 mars 1671, au sieur Silvestre, pour deux planches qu'il a gravées, l'une représentant le jardin des Thuilleries du côté de la rivière et l'autre le collége des quatre nations, 1000 livres. » A partir de cette époque toutes les planches lui sont payées 500 livres chacune, soit 1800 francs d'aujourd'hui.—Ainsi, en août 1673, on trouve encore : « A Silvestre, pour trois planches, représentant deux vues de Versailles et la vue du château de Marimon, 1500 livres. » Les premières planches qu'il paraît avoir gravées, en qualité de graveur ordinaire du Roy, sont les planches du Carrousel de 1662, qui ont été gravées en 1664, et qui sont décrites sous le n° 205 de ce Catalogue.

C'est avant 1669 qu'il avait obtenu un logement au Louvre où il publiait : « Veüe et perspective du Palais des Thuilleries du costé de l'Entrée auec le Plan du premier estage au dessus du rez de chaussée. Dessigné et graué par Israel Siluestre, au gallerie du Louvre, auec priuil du Roy, 1669. » En deux feuilles, ce sont les deux planches qui lui ont été payées 500 livres chacune en 1668 et qui sont encore à la chalcographie du Louvre; c'est notre n° 161, et encore : « Veüe et perspective de la ville et citadelle de Verdun. Dessiné et gravé par I. Siluestre, au gallerie du Louvre, auec priuil du Roy, 1669, » en deux planches qui se trouvent aussi à la chalcographie; c'est notre n° 242.

Je sais bien qu'il existe un brevet par lequel le Roy accorde à Israël Silvestre un logement au Louvre et qui est daté du 10 mai 1675. Ce brevet a été publié dans les Archives

de l'art français, tome 1ᵉʳ, page 225, mais je crois qu'il est facile d'expliquer cette contradiction apparente. En effet, les artistes qui obtenaient un logement au Louvre ne prenaient pas le logement vacant par la mort du titulaire. Tous les logements n'étaient pas également beaux, et ceux qui arrivaient les derniers prenaient les logements les moins favorables; les droits d'ancienneté étaient respectés. Un exemple pris dans la famille même de notre artiste va le prouver. Le fils aîné de Silvestre, Charles-François Silvestre, obtint, à la mort de son père, un logement au Louvre; il l'obtint immédiatement après la mort d'Israël, puisque la date du brevet du fils est du mois de décembre et que le père est mort en octobre. Il eût donc paru raisonnable que le fils gardât l'appartement du père, qui était depuis bien longtemps le logement de la famille; ce ne fut cependant pas ce qui arriva : le logement d'Israël fut donné à un artiste nommé Jean Berain, déjà logé au Louvre depuis 1679, et François Silvestre prit le logement de Berain. Le brevet de 1675, relatif à Israël, me paraît être une transformation analogue; lorsqu'il obtint un logement au Louvre, Israël Silvestre, dernier venu, prit le logement le moins favorable, puis, plusieurs années après, le logement de Valdor étant devenu vacant, fut donné à Silvestre; de là le brevet.

Voici, au surplus, deux pièces qui ne laissent aucune incertitude : la première est l'acte de baptême de Louis Silvestre, troisième enfant d'Israël. Ce fils eut pour parrain le Grand Dauphin, le premier fils de Louis XIV, l'élève de Bossuet, et dont Silvestre était le — « maître à dessiner. » — Cet acte ne se trouve pas sur les registres de Saint-Eustache comme cela aurait eu lieu si Israël eût encore demeuré rue du Mail, mais sur les registres de Saint-Germain-l'Auxerrois, paroisse des habitants du quartier du Louvre. Le voici tex-

tuellement : « Du mardy vingt sixième mars 1669. Fut baptizé dans la chapelle du Louvre Louis, fils de Israel Silvestre, dessinateur et graveur ordinaire du Roy et de Henriette Selincart sa femme, le Parrein Louis, Dauphin de France, la mareine Dame Marie Julie de Sainte Maure, Espouse de Messire Emmanuel, Comte de Crussoles. Laquelle Cérémonie a été faite par Monseigneur l'Illustrissime et Reverendissime Archevesque de Nazianze, Coadjuteur de Rheims, et en présence de moy, prestre curé de cette paroisse, revestu de mon Surpely et Estolle. L'enfant est né le mercredy vingtiesme iour du présent mois de mars mil six cent soixante neuf. »

La comtesse de Crussol, qui fut par la suite la duchesse d'Uzès, était la sœur de Charles de Sainte-Maure, duc de Montausier, gouverneur du Dauphin; elle habitait le célèbre hôtel Rambouillet.

La seconde pièce est un acte extrait des registres de Saint-Germain l'Auxerrois et constatant que le quatrième enfant de Silvestre a été ondoyé :

« Du mardy 27 Décembre 1672 fut ondoyé un fils de Israel Siluestre, designateur ordinaire du Roy et de Henriette Sellincard sa femme, dans les galleries du Louvre, l'Enfant est né cejourdhui. »

Plus tard, en 1673, cet enfant fut baptisé et reçut le nom d'Alexandre; il eut pour parrain Alexandre Bontemps, premier valet de chambre du Roy, et pour marraine, la femme de Charles Perrault, contrôleur général des bâtiments du Roy.

Maintenant, si on se rappelle que Silvestre demeurait encore rue du Mail en 1667, il paraîtra bien prouvé qu'il vint habiter le Louvre en 1668.

C'est aussi à cette époque que Silvestre fut ordonné maître à dessiner du Dauphin, fils aîné de Louis XIV et qu'on a

nommé depuis le grand Dauphin; il a donc été choisi par le sévère Duc de Montausier, et probablement sur la présentation de Lebrun, son ami, ce qui prouve qu'il jouissait d'une excellente renommée de moralité et de talent. Les nombreux dessins de Callot, qu'il possédait, les vues si habilement dessinées qu'il avait prises de toutes parts, lui fournissaient des modèles aussi agréables que variés; mais il faisait aussi quelquefois, et exprès pour son élève, des dessins qui lui étaient payés à part. Ainsi, on trouve dans les registres que j'ai déjà cités, à la date du 10 mars 1675 : « A Silvestre, maître à dessiner de Monseigneur le Dauphin, pour plusieurs dessins à la plume, 900 livres, » soit 5240 fr. d'aujourd'hui.

Silvestre eut beaucoup de succès près de son élève et, comme on l'a vu, le jeune prince consentait à être parrain du second de ses fils. L'élève profita si bien des leçons du maître qu'en 1677, à seize ans, il gravait avec assez de goût une vue de Saint-Germain qu'on trouvera décrite sous le n° 292 de notre Catalogue. Plus tard, le Roi créa pour Silvestre la charge de maître à dessiner des enfants de France, emploi que les talents de ses descendants perpétuèrent dans sa famille.

Un artiste aussi distingué que notre maître, pensionné par le Roi, chargé par lui de travaux importants, ne devait pas rester longtemps hors de l'Académie de peinture et sculpture. Agréé à ce corps, dès 1666, il y fut reçu le 6 décembre 1670, sur la proposition de Le Brun. Il avait alors quarante-neuf ans. Chaque récipiendaire, lorsqu'il était graveur, devait donner à l'Académie une pièce gravée par lui. Silvestre se conduisit autrement et donna à l'Académie son œuvre complet, en un volume relié en maroquin rouge, qui est encore dans la bibliothèque de l'école des beaux arts.

Le 1er septembre 1680, Silvestre perdit sa femme; qu'il

paraît avoir vivement regrettée; elle mourut à 36 ans et fut enterrée à Saint-Germain-l'Auxerrois, dans l'église même; sur sa tombe, qui était proche de la chapelle du Saint-Sacrement, on lisait :

<div style="text-align:center">
Absint inani funere nœniœ;

Parte sui meliore vivit.
</div>

Sur le premier pilier du double corridor qui tourne à cet endroit, pour faire le rond-point de l'église, on avait placé un chassis de marbre noir sur lequel Le Brun avait peint son portrait sous la figure d'une femme mourante. Au bas de ce portrait on lisait l'épitaphe suivante, « que plusieurs ont censuré, » dit Le Maire, en la rapportant dans son *Paris ancien*. Elle fut faite par François Dorbay, architecte, qui a élevé le collége des Quatre-Nations, aujourd'hui le palais de l'Institut :

<div style="text-align:center">
HIC JACET

Quæ jacere numquam debuerat, si mors

Iuventuti, pulchritudini, urbanitati

Pietati, cœterisque

Dotibus parceret

HENRICA SELINCART

Ab omnibus vivens amata, deplorata

Mortua. Obiit prima sept. 1680

Ætatis suæ 36.

Nobilis Israel Sylvestre,

Regis, et serenissimi Delphini

Delineator, tam præclaræ conjugis

Conjux infelix, hoc Amoris dolorisque

Sui monumentum mœrens posuit.
</div>

Voici ce que dit Germain Brice de ce monument dans sa Description de Paris, édition de 1725 : « Cet excellent morceau de peinture est dans un endroit si désavantageux pour la lumière, et a été si fort négligé qu'on a bien de la peine à en distinguer les beautés. » Transporté au musée des Petits-Augustins en 1790, il y resta jusqu'en 1816, époque à laquelle il fut détaché d'un petit monument funèbre dont

il faisait la pièce principale, et rendu à la famille de Silvestre, qui le possède encore aujourd'hui.

Silvestre avait trois portraits de sa femme, deux au pastel par Le Brun et un peint à l'huile, par Jean Nocret, son neveu. Ces trois portraits, ainsi que celui qui était sur le tombeau, appartiennent aujourd'hui à M. le baron de Silvestre. Henriette Selincart est représentée dans le portrait de Nocret avec une coiffure que les portraits de Mme de Sévigné ont popularisée; elle est habillée d'une riche étoffe, garnie de dentelles. Ses traits sont fort réguliers; tout, dans ce portrait, annonce une femme distinguée et d'une dignité remarquable. Son épitaphe, s'il est permis de croire à une épitaphe, montre que ses qualités morales n'étaient pas moins attrayantes que ses qualités physiques, et qu'elle a été vivement regrettée.

Israël survécut onze ans à sa femme; il mourut le 11 octobre 1691, ainsi que le montre l'acte suivant, que je copie sur les registres de Saint-Germain-l'Auxerrois : « Du Vendredi 12 octobre 1691. Israel Silvestre, Dessignateur ordinaire du Roy, maître à dessigner de Monseigneur le Dauphin et des pages des grande et petite Ecuries de sa majesté, conseiller du Roy en son Académie Royalle de Peinture et sculpture, fut inhumé agé de soixante et dix ans ou environ, décédé hier à trois heures après midy en son appartement aux galleries du Louvre, en presence d'Alexandre Silvestre, de Louis Silvestre, fils dudit deffunct, de Nicolas Petit, Sr de Logny, avocat au Parlement, gendre dudit deffunct, et d'autres qui ont signé. »

Parmi ces autres qui ont signé, il y a François Noblesse, élève de Silvestre, qui, en 1681, avait déjà signé au contrat de mariage de Henriette Suzanne Silvestre, fille aînée d'Israël avec le sieur de Logny. Ainsi, Noblesse a travaillé plus de dix ans dans l'atelier de son maître, et l'on ne sera pas étonné

de trouver dans le Catalogue suivant un assez grand nombre de planches en partie gravées par lui.

Israël fut enterré à Saint-Germain-l'Auxerrois, auprès de sa femme.

La vie intime de Silvestre paraît avoir été assez austère. « C'était un homme d'une vie fort réglée, dit Florent le Comte, et qui soutenait sa réputation par mille beaux endroits. » Son portrait, peint au pastel par Le Brun, et gravé par Edelinck, montre un homme de figure sévère ; cependant il eut de nombreux amis et des plus célèbres de l'époque. Il fut très-lié d'amitié avec le peintre Ch. Le Brun, qui était à peu près du même âge que lui ; on retrouve en effet Le Brun comme témoin dans tous les actes importants de la vie de Silvestre. La femme de Le Brun, Suzanne Butay, était marraine de la fille aînée d'Israël. Ces deux artistes, de talents si différents, étaient tous les deux d'une grande activité et travaillaient avec une célérité que peu d'artistes ont pu atteindre. Dans la vie intime, la distinction de Silvestre ne me paraît pas avoir été inférieure à celle de Le Brun, dont on a dit que la noblesse et la grandeur de ses ouvrages, avaient passé dans ses manières.

Notons, en passant, que Silvestre aimait la musique et la cultivait à une époque où ce talent était loin d'être aussi commun qu'il l'est aujourd'hui.

La fortune de Silvestre, sans être grande, était cependant très-honnête, si l'on en juge par ce qu'il a laissé à ses enfants. Il avait donné 8,200 livres en mariage à sa fille, ce qui, aujourd'hui, équivaudrait à 50,000 francs, et il avait cinq enfants. A sa mort, il avait non seulement une maison, rue du Mail, estimé 16,000 livres, mais encore une maison à Chaillot, estimée 5,000 livres, (c'est de la terrasse de cette maison que Silvestre a dessiné la grande vue de Paris, décrite

sous le n° 75), sans compter 6,000 livres d'argent comptant, c'est-à-dire 20,000 francs, somme qu'on ne trouverait sans doute chez aucun artiste de nos jours. En résumé, sa fortune s'élevait à 67,585 livres, soit environ 250,000 francs, à quoi il faut ajouter ses pensions et les bénéfices qu'il tirait de ses travaux.

Je dois à l'obligeance de M. le baron de Silvestre la communication d'une pièce qui, je crois, sera lue avec intérêt : c'est l'inventaire de l'appartement d'Israël au moment de sa mort. Il m'a paru curieux de faire connaître l'habitation d'un bourgeois de Paris à la fin du xviie siècle; j'ai conservé les prix d'estimation du notaire, mais je dois faire remarquer que ces prix sont inférieurs à la véritable valeur des objets décrits; cependant, comme ils devaient servir d'éléments au partage de la succession entre les divers héritiers, ils sont généralement proportionnels aux véritables prix. J'ai aussi conservé le texte même de l'inventaire, malgré sa sécheresse, à cause de la description technique, en langage de l'époque, des objets que renferme l'appartement.

Il n'est peut-être pas inutile de dire ici ce que c'était que la galerie du Louvre que les artistes occupaient. Elle se composait de cette partie de l'édifice qui est sous la grande galerie du bord de l'eau et qui s'étend depuis la galerie d'Apollon jusqu'au guichet qui est vis-à-vis le pont des Saints-Pères; la bibliothèque du Louvre occupe actuellement une partie des appartements qui formaient les logements du Louvre. Ces habitations donnaient, d'un côté, sur la rivière, et de l'autre sur une rue parallèle à la Seine et qu'on nommait rue des Galeries du Louvre et aussi rue des Orties, seul nom qu'elle ait conservé par la suite. Cette rue communiquait avec le quai par trois guichets, et l'on entrait dans les logements du Louvre par plusieurs portes qui se trouvaient

réparties sur sa longueur. L'appartement occupé par Silvestre était le deuxième à partir du Louvre.

Après le préambule obligé, l'officier public s'exprime ainsi : M^{re} Israel Silvestre, dessinateur ordinaire du Roy, etc., est décédé en son appartement aux galleries du Louvre, au premier étage, ayant vue sur la rue des galleries du Louvre.

Dans une petite salle donnant sur la rue des galleries du Louvre, on a trouvé six chaises en bois de noyer et couvertes en point de Hongrie, estimées 16 livres.

Un fauteuil couvert de moquette, estimé 50 sous.

Une petite table de bois de Grenoble et son chassis à colonnes, 2 livres.

Une presse de bois de noyer à imprimer des planches, 12 livres.

Les murs de la chambre étaient couverts d'une tapisserie façon de Rouen, faisant le tour de la chambre et contenant 16 aunes, estimée 7 livres.

Une antichambre, ayant vue sur la rivière et contenant 12 chaises de bois de noyer tourné et sculpturé, couvertes de tapisseries, un grand fauteuil avec tapisserie à rosace et son oreiller garni de plumes, estimés 25 livres.

Une tapisserie de Bergame, façon de Rouen, faisant le tour de la pièce, et ayant quinze aunes sur une aune de haut, 6 livres.

Dans la chambre qui servait de cabinet audit deffunct, six chaises de bois de noyer à colonnes torses, garnies de crin, et couvertes de tapisseries à petits points, 16 livres.

Deux autres petites chaises de noyer tourné et couvertes de point de Hongrie, 2 livres.

Un miroir à glace de Venise de 18 pouces de haut sur 14 de large et son cadre doré à chapiteau sculpté, 10 livres.

Un autre miroir à glace de Venise, de 20 pouces sur 14, garni de sa bordure dorée unie, 10 livres.

Un autre miroir de 14 pouces de glace de haut sur 8 de large, cadre doré et sculpté, 5 livres.

Trois figures de platre bronzé, l'Apollon, la Vénus et le Lacoon, 5 livres.

Une figure de cire représentant Marc-Aurèle, 2 livres.

Une pendule de Brodon, dans sa boîte, allant un mois, 100 livres.

Une autre pendule sonnante, par Thuret[1], dans sa boîte de marqueterie, enrichie de bronze doré, 75 livres.

Un coffre de bois de chêne moyen fermant à deux clefs et garni de bandes de fer, 7 livres.

Une table de bois de poirier, 30 sous.

Une écritoire de chagrin, carrée, garnie de cuivre jaune doublé de satin rouge, 5 livres.

Une petite cassette de bois verni, carrée, garnie de nacre et de perles fumantes, à 4 tiroirs, 5 livres.

Un chandelier à 6 branches en bois doré, 40 sous.

Huit petites branches de chandelier en bois doré et garni d'amandes de cristal, 6 livres.

Une grande armoire en bois de Grenoble fermant à deux guichets, garnie de tablettes en dedans avec sa corniche façon d'ébène, 20 livres.

Deux petites armoires de pareil bois de Grenoble chacune à deux volets et deux panneaux de Laton, 50 livres.

Un petit cabaret façon de bois de la Chine, garni de deux tasses de pourceline fine et 4 petites soucoupes de pourceline commune. 3 livres.

1. Thuret était un horloger très-distingué, il était horloger du Roi et avait un appartement au Louvre ; sa fille épousa par la suite le fils aîné de Silvestre.

Un tapis de Turquie de moyenne grandeur, 6 livres.

Un autre tapis de roses garni d'une frange de soie, 50 sous.

Deux autres tapis de moyenne grandeur à fleurs de roses et garnis de franges de soie, 4 livres.

Un cuir doré de 32 peaux servant de plafond et huit peaux étant ensuite dudit plafond, 6 livres.

Six aunes de tapisserie de Rouen faisant le tour de la chambre, 50 livres.

Dans la chambre à coucher qui a vue sur la rue des galleries du Louvre, on a trouvé :

Un grand miroir de 30 pouces sur 20 garni de sa bordure de bois de Grenoble ornée de plaques de cuivre doré de chapiteau, 40 livres.

Un autre de 14 pouces sur 12 avec sa brodure de bois doré à l'antique, 6 livres.

Un autre de 12 pouces de haut sur 8 pouces de large avec sa bordure en bois d'ébène, 50 livres.

Une grande armoire en bois de chêne, 6 livres.

Un cabinet de bois de Grenoble à deux guichets, par bas, 12 tiroirs et un petit guichet au milieu fermant à clef, avec son chapiteau en baluste de pareil bois, 50 livres.

Un bureau de bois de noyer garni de son grand tiroir et son armoire fermant à clef, à 8 tiroirs aux cotés, 10 livres.

Un petit coffre de toilette en bois de Grenoble sur son pied à colonnes torses brisées, 9 livres.

Un petit corps d'armoire en forme de bureau de bois de chêne.

Sept fauteuils en bois de noyer garnis de crins.

Un lit couvert d'une courte-pointe piquée, de toile indienne doublée de taffetas aurore.

Le tour du lit de tapisserie de rose, fait à l'aiguille, à pente et son baissement contenant 4 grands rideaux, 4 bonnes graces

3 pentes et deux soubassements, le tout doublé de taffetas aurore, le ciel en pareil taffetas, le tout garni de franges de soie, 200 livres.

Deux rideaux de fenêtre, de serge rouge, 30 livres.

Une tenture de tapisserie audenarde, à verdure, de 19 aunes, faisant le tour de la chambre, sur 2 aunes de haut, 100 livres.

On remarquera que la pièce qui tient tant de place dans nos habitations modernes, le salon, n'existe pas ici.

Voici maintenant la garde-robe :

Huit chemises de toile fine ayant dentelles au poignet.

Un habit justaucorps, veste et culotte, de drap de Meunier couleur de musc, le justaucorps doublé de taffetas de même couleur, 18 livres.

Un autre habit de drap d'Angleterre, couleur noisette, garni de boutons d'or et doublé de taffetas, 36 livres.

Un manteau de drap, couleur écarlate, garni d'un galon d'or.

Un chapeau de castor avec son cordonnet d'or.

Une paire de gants, couleur de musc, garnis de ganses et franges d'or, 20 livres. (C'est 72 fr. d'aujourd'hui.)

Une montre d'argent, faite par Martinon, 20 livres ; deux guitares, 6 livres ; et enfin, ce qui rappelle le beau portrait de Silvestre, on a trouvé trois perruques, estimées ensemble 6 livres.

On ne voit dans cette description ni tableaux, ni dessins, ni gravures, parce qu'ils ont été prisés à part et par des artistes. Les tableaux ont été estimés par Noël Coypel. Voici une de ses estimations. Une étude de Raphaël, représentant la tête de Saint Michel, faite pour le tableau peint par ce maître en 1517, tableau représentant Saint Michel terrassant le démon, et qui est au musée, a été estimée 4 livres par Coypel. Cette étude avait été rapportée d'Italie par Silvestre, elle est peinte

sur papier et collée sur bois; elle resta dans la famille, parce que, dit une note de l'inventaire, les tableaux ne trouvèrent pas marchand aux prix d'estimation, à la vente qu'on fit des meubles d'Israël. Lorsque, en 1811, on fit la vente des tableaux et gravures de Jacques Augustin de Silvestre, cette étude fut vendue 1,500 francs et achetée par M. Dufourny; revenue dans la famille Silvestre, elle fut vendue une seconde fois en 1851, après le décès de M. Augustin-François de Silvestre, au prix de 820 francs. Ce n'est donc pas seulement des livres qu'on peut dire : *habent sua fata.*

Quelques autres pièces, tableaux ou dessins, ont atteint plus tard des prix supérieurs aux évaluations de Coypel; mais souvent c'est le contraire qui a eu lieu.

On trouve dans cet inventaire quatre portraits qui n'ont pas été prisés par Coypel, parce qu'ils devaient rester dans la famille. C'est d'abord le beau portrait au pastel de Silvestre, par Le Brun, accompagné de la planche gravée par Edelinck; on ne connaît pas d'autre portrait de notre artiste. Viennent ensuite deux portraits représentant la femme de Silvestre, dont l'un est peint à l'huile par Nocret, son neveu, et l'autre, au pastel, par Le Brun. Enfin, on voit figurer un portrait sur bois représentant Claude Henriet, grand-père maternel d'Israël Silvestre. M. le baron de Silvestre possède encore trois de ces portraits.

Les gravures ont été estimées par P. Mariette, « marchand de tailles-douces et bourgeois de Paris. » Ce sont, entre autres : Quatre vol. de l'œuvre de Callot, estimés 190 livres; — Trois vol. de l'œuvre de Tempeste, 56 livres; — Trois vol. de l'œuvre de Silvestre, 40 livres; — Deux vol. de l'œuvre de La Belle, 50 livres; — Cinq vol. de l'œuvre de Le Pautre, 50 livres; — Deux vol. de Modes, 20 livres; — Quatre vol. de la France de Mérian et 15 vol. de l'Allemagne, 52 livres; —

Deux vol. de Guillaume Bawr, 30 livres; — Un vol. d'Albert Durer et de Lucas de Leyde, 25 livres; — Les tailles de bois d'Albert Durer, 5 livres.

Dans l'estimation des dessins, on remarque: — Un grand vol. de maroquin du Levant contenant des dessins de Callot, 300 livres; — Un vol. de dessins de La Belle, 40 livres; — Un grand vol. large, contenant les dessins des grandes pièces de Silvestre, 100 livres; — Et, comme contraste, cinq paysages faits à la plume par Silvestre, dans des bordures dorées, sont estimés quarante sols.

Mariette estima aussi les cuivres qui dépendaient de la succession; il y en avait 852 de Silvestre seulement; on en trouvera le détail à la fin de cette notice.

Il y avait à peu près 500 cuivres de Callot, parmi lesquels on remarque la Tentation de Saint Antoine, qui est estimée 100 livres. — Enfin, il y avait 246 cuivres de La Belle, dans lesquels on trouve les 12 cuivres de la noblesse, estimés 6 livres.

Ainsi, le fonds d'Israël se composait de plus de 1,500 cuivres des plus belles eaux fortes qu'il y eût alors.

Que sont devenues ces planches? Elles furent d'abord partagées entre les enfants de Silvestre; l'acte de partage, que j'ai pu consulter, ne le dit pas, mais on en trouve la preuve dans Florent le Comte: « Monsieur de Logny, gendre de Monsieur Silvestre, à qui nombre des planches de son beau-père étaient venues en possession, a bien voulu s'en défaire en faveur de Monsieur Fagnani, Italien et Joaillier, qui, par ses applications, a rangé ce qu'il en a imprimé dans un ordre qui en augmente encore la beauté, tant par de certaines bordures qui, renfermant les grandes pièces, en forment autant de tableaux. » Il résulte de cette remarque qu'aucune pièce, ayant l'adresse de Fagnani, ne peut être de premier état.

Pierre Mariette acheta aussi une grande quantité de ces plan-

ches, et Nicolas Langlois une autre partie ; depuis, ce dernier en racheta quelques-unes de Pierre Mariette. On remarquera que l'acte de partage étant de 1699, toutes les épreuves qui portent le nom de l'un de ces éditeurs sont postérieures à 1700.

Il est impossible de suivre ces planches dans toutes les mains où elles ont passé. En 1750, Laurent Cars, autre artiste marchand, en possédait 557, avec lesquelles il avait formé le recueil suivant : « Recueil d'un grand nombre de vues des plus belles villes, palais, chateaux, maisons de plaisance de France, d'Italie, dessinées et gravées par Israel Silvestre, Paris, 1750. » Quatre volumes, petit in-f°, avec titre à chaque volume. Un de ces recueils fut vendu 295 francs, en 1851, à la vente de M. Augustin-François de Silvestre.

Un peu plus tard, un M. Dumont, professeur d'architecture, en possédait une vingtaine, parmi lesquelles se trouvaient les Stations de Rome. Enfin, il en existe encore aujourd'hui, mais elles donnent des épreuves si effacées, qu'il n'est pas nécessaire de les décrire.

Il n'est pas aussi facile qu'on le croirait d'abord, de caractériser bien nettement, et en peu de mots, le talent de Silvestre. Il n'est pas possible de louer tout ce qu'il a fait, et la justification du blâme entraîne des longueurs. Ajoutez à cela qu'il n'a pas toujours gravé de la même manière : « plus Silvestre a avancé en âge plus il a gravé large » dit Mariette ; sous ce rapport, ce qu'il a gravé avant 1660 est bien différent de ce qu'il a gravé après. Chacun lui accorde du goût dans le choix des vues, de l'esprit, de la finesse dans la touche et la distribution des petites figures dont il les a ornées. Cependant on le place généralement au-dessous de Callot ; il a en effet beaucoup plus de sécheresse et moins d'entrain que lui. Au surplus, ces deux artistes ne peuvent être comparés que dans l'exécution, car Callot était toujours maître de son sujet,

il pouvait en distribuer les différentes parties de la manière qui lui semblait la plus heureuse; Silvestre, au contraire, avait son dessin tout composé, puisqu'il copiait la nature; il ne lui restait que le choix du point de vue, et ce choix a toujours été fait avec beaucoup de goût et une entente parfaite de la perspective.

Les vues de Silvestre, en général, sont exactes non-seulement dans la partie principale, celle qui est portée dans l'inscription, mais cette exactitude s'étend même souvent aux parties accessoires, aux arrière-plans; cependant il y a de nombreuses exceptions, quant aux parties secondaires, qui sont parfois composées. Ainsi, par exemple, le Palais de Nancy est accompagné d'un port de mer d'Italie; le cimetière des Innocens est rendu méconnaissable par l'entourage que Silvestre y a ajouté. — Le titre d'une suite de vues de ports de mer, notre n° 15, représente la fontaine Saint-Victor de Paris. Il serait facile de multiplier ces exemples. Il faut donc ne regarder comme exact, dans une vue de Silvestre, que ce que l'inscription indique, le reste peut être douteux. Cette exactitude fera toujours rechercher les planches de Silvestre par les archéologues; la plupart des monuments qu'il a représentés n'existant plus.

Silvestre a eu de nombreux collaborateurs et au moins deux élèves, Noblesse et Meunier, qui ont travaillé longtemps avec lui. Parmi les collaborateurs de Silvestre, il faut citer : de La Belle, qui faisait souvent les petites figurines; — Le Pautre, qui faisait les personnages si bien dans le goût de La Belle, qu'il faut de l'attention pour ne pas s'y tromper; — les trois Perelles savoir : Gabriel Perelle, ou Perelle le père, qui faisait les arbres dans le goût d'Herman d'Italie, mais beaucoup moins bien; Nicolas Perelle, qui faisait les arbres élancés comme on les voit dans les vues de Ruel (sa manière est si

caractéristique que l'on reconnaît un Perelle sans examen) ; et enfin, Adam Perelle ; — Herman Swanveldt ou Herman d'Italie ; — Goyrand, dont le travail est beaucoup moins sec que celui de Silvestre et qui a gravé la jolie suite de 8 pièces qui forme le n° 50 ; — Fr. Collignon ; — J. Marot ; — etc. Il est arrivé plusieurs fois qu'il y a eu jusqu'à trois graveurs travaillant à une même planche, et il faut une grande attention pour reconnaître ce que chacun d'eux y a fait. Ce n'est que par des comparaisons multipliées et en rapprochant les estampes qu'on y parvient. Les notes de Mariette m'ont beaucoup servi pour ce travail, quoique je ne les aie pas admises sans examen.

Je ne finirai pas sans adresser mes remercîments, aux nombreuses personnes qui ont bien voulu rendre mes recherches plus faciles, et près desquelles j'ai cherché des renseignements ; je dois les adresser plus particulièrement à M. Simon, amateur des plus distingués, qui a bien voulu distraire l'œuvre de Silvestre de son riche cabinet pour me le confier aussi longtemps que j'en ai eu besoin. Cet œuvre est un des deux formés par Silvestre lui-même et il a été la base de ce Catalogue ; que M. Simon veuille donc bien recevoir ici le témoignage de ma reconnaissance.

Maintenant que l'on me permette de terminer ce travail comme un des auteurs que j'ai consultés commençait le sien, il y a 150 ans : « C'est pourquoy je vous demande la grâce que mes intentions soient reçuës dans leur sens ingénu et sincère ; elles ne sont pas d'instruire des maîtres mais d'inspirer au Public l'amour de la connaissance d'un si beau talent. »

J'aime les choses positives, même dans les beaux arts, et une belle estampe ne me paraît pas moins belle, lorsque j'en sais le prix : voici, pour les personnes qui pensent comme moi, l'évaluation complète des planches (cuivres) de Silvestre, faite par Mariette. Ces planches ont été mises en vente, une première fois, peu de temps après la mort de Silvestre; mais elles furent retirées, parce que les enchères n'atteignirent pas les prix de l'évaluation; elles ont été partagées ensuite entre les enfants de Silvestre.

Planches de Silvestre évaluées par Pierre Mariette, marchand de tailles-douces et bourgeois de Paris. Savoir :

4 Planches de la grande vue de Rome............	40L
Campo-Vaccino..............................	20L
St Pierre de Rome............................	20L
3 Planches des grandes vues de Vaux............	40L
8 Planches des moyennes vues de Vaux..........	80L
3 Planches des vues de St Cloud.................	45L
6 Planches des vues de Meudon.................	60L
Saint-Ouen.................................	15L
Fontainebleau..............................	12L
Gaillon	10L
Brunoy....................................	15L
Montlouis..................................	15L
Conflans...................................	15L
2 Planches des vues de Sceaux.................	30L
Val de Grace...............................	10L
Vue de Paris (notre n° 77)...................	25L
7 Planches, vues d'Espagne.....................	21L
6 Planches, villes de France....................	24L
2 Planches, vues de Madrid....................	8L
2 Planches de Montmorency...................	10L
La Momie d'Egypte.........................	2L

248 Planches des grandes vues d'Italie, de Rome et de France... 372L
45 Planches des petites vues de Rome.............. 22L
50 Planches des églises de Paris..................... 15L
243 Planches des petites vues....................... 50^4
177 Planches de leçons............................. 60L

J'ignore quelles étaient ces planches, et si elles étaient de Silvestre.

7 Planches de fig. d'Israel......................... 5L
7 Planches de Nevers.............................. 35L
6 Planches non finies.............................. 6L
9 Planches de Le Pautre........................... 3L
6 Planches de Luxembourg, de Marot............. 30L
16 Rames de Ducornet à 4 livres la rame.
14 Rames de l'écu à 6 livres la rame.
Grand nom de Jesus à 10 livres la rame.

DISPOSITION

DE L'OEUVRE D'ISRAËL SILVESTRE.

§ 1ᵉʳ. Suites de vues d'Italie, de France et de pays étrangers.
§ 2. Pièces isolées représentant des vues d'Italie, d'Espagne et autres pays étrangers.
§ 3. Vues de Paris.
§ 4. Vues de France, par provinces, et par ordre alphabétique.
§ 5. Titres.
§ 6. Pièces anonymes.
§ 7. Tables.

Dans le compte des lignes, j'ai toujours considéré les lignes commencées comme lignes entières. Quant aux dimensions des estampes, ce sont les dimensions du cuivre que j'ai prises, et non celles du trait carré de l'estampe. Ces dimensions, toujours exprimées en millimètres, ont été mesurées avec beaucoup de soin; cependant il ne faut pas s'étonner de trouver parfois de petites différences. J'ai rarement rencontré la même mesure sur plusieurs épreuves d'une même pièce, surtout lorsqu'il s'agit des grandes estampes. Cela provient de ce que le papier, après avoir été mouillé pour l'impression, n'a pas toujours le même retrait. Souvent la différence de mesure s'est élevée jusqu'à 6 millimètres. Le premier nombre indique toujours la largeur de la pièce et le second la hauteur.

CATALOGUE

DE L'OEUVRE

D'ISRAËL SILVESTRE.

Portrait d'Israël Silvestre.

Le personnage est en demi-corps et dirigé vers la gauche; il retourne la tête de face, où il regarde. Il est dans une bordure ovale sur laquelle on lit : Israel silvestre delineator regis. *C. le Brun Pinx. G. Edelinck scul.* Au bas, sont des attributs des beaux-arts cachés, en partie, par un vaste cartouche où est représentée une vue de Paris gravée par Israël Silvestre lui-même.

242mill sur 340.

On connaît trois états de cette planche :

1er État. Avant toute lettre et avant la vue de Paris. — *Très-rare.*

2e. Avec les inscriptions rapportées, mais avant la vue de Paris.

3e. C'est celui qui est décrit.

(Robert-Dumesnil, Le peintre-graveur français, tome 7, page 325.)

§ I^{er}.

SUITES DE VUES D'ITALIE, DE FRANCE ET DE PAYS ÉTRANGERS.

1. *Suite de 9 pièces numérotées.*

Neuf vues de Rome, qui sont les premières que Silvestre ait publiées ; elles ont été éditées à Rome, et l'on voit bien, dit Mariette, que c'est le fruit de ses premières études, tant elles sont imparfaites. Il n'y a pas d'inscription au bas. Voici la description de chaque estampe :

1. A droite il y a une tour en ruines avec cette inscription à l'envers et en trois lignes :

 CAECILIAE
 QCRETICIE
 ƎN T'ELLAECRA ƨƨɒ

 184 mil. sur 107 de haut.

 C'est la sépulture de Cæcilia Metella ou *Capo di Bove*.

2. A droite, des ruines très-ombrées ; à gauche, un chemin à l'entrée duquel est un personnage, le bras gauche étendu et un manteau sur l'épaule droite.

 190m sur 107.

 C'est une vue d'une partie des murs de Rome ; *verso muro horso*.

3. A gauche, des ruines et au bas deux personnages, l'un assis, l'autre debout et appuyé sur un bâton placé sous son aisselle. A droite, une ruine isolée tenant presque toute la hauteur de l'estampe ; dans le fond, des arcades.

 190m sur 107.

 C'est une vue d'une partie des thermes Antonins.

4. A gauche, au fond, un cirque ou des arènes en partie dé-

molis, au devant, une porte ; à droite, trois arches en ruines ; au milieu, dans le fond, un monument à deux arcades inégales ; sur le devant, un personnage vu par le dos, le bras gauche étendu, l'épée au côté.

187m sur 108.

C'est une vue du Colisée et de l'arc de Constantin.

5. Trois arcades en ruines qui forment l'entrée d'un cirque. Sous chacune des arcades de droite et de gauche, on voit d'autres arcades ; sur le devant, un personnage debout, le bras étendu.

188 sur 112.

C'est une vue du temple de la Paix.

6. Un édifice en ruines ; au rez-de-chaussée, à gauche, deux portes entières à l'une desquelles vient aboutir un chemin ; à droite, un arbre.

185 sur 107.

C'est la vue des trophées de Caïus Marius.

7. A gauche, deux tours rondes et une tour carrée ayant 3 étages ; à droite, un paysage ; sur le devant deux maisons.

187m sur 111.

C'est une vue de la porte Saint-Sébastien.

8. A droite, une tour en ruines ; au bas de cette tour il y a une arcade formant un passage en voûte ; au fond, à gauche, un paysage ; sur le devant, un mur.

187m sur 111.

C'est la vue d'une partie du palais Majeur.

9. A gauche, une habitation qui semble être un couvent et dont la façade occupe toute la hauteur de la planche ; cette construction est soutenue par plusieurs arcades ; à droite, un paysage et quelques maisons.

189 sur 111.

C'est l'église d'Ara Cœli.

On connaît deux états de ces planches :

1er État. Il n'y a aucune lettre au bas.

2º État. Au bas on lit : Siluestro Israel inventor et fecit — Gio. Iacomo Rossi formis Romæ alla pace all insegna di Parigi.

L'inscription, ainsi complète, se trouve au n° 5 ; aux autres numéros, on lit seulement : Gio. Iacomo Rossi etc., etc., sans Silvestro Israel inventor.

2. *Les stations de Rome, suite de 10 pièces numérotées, non compris le titre.*

Les Eglises des stations de Rome Dédiées par Israel Henriet. a Havlte et Pvissante Dame Dame Marie Catherine de La Rochefoucauld, Marquise de Senicey, etc., etc. gouuernante du Roy, et de Monsieur.

Au bas : A Paris chez Israel, ruë de l'Arbre Sec, etc., (une seule ligne). Auec priuil. du Roy. — 252 sur 135.

Ce titre est sur une draperie soutenue par deux génies debout; il est gravé par Gilles Rousselet, sur le dessin de La Belle ; il y a, dans le fond, une vue de Rome, telle qu'elle se présente lorsqn'on arrive du côté de la porte du Peuple ; cette vue a été gravée par Silvestre.

1. S. PIETRO. L'Eglise de sainct Pierre au Vatican, l'vne des stations de Rome. (avant qu'elle fût entourée d'une colonnade).
 Israel excudit. Auec priuilege du Roy, pour les Églises des stations de Rome. — 252 sur 158.
2. S. PAOLO. L'Eglise de sainct Paul sur le Chemin d'Ostie, l'vne des stations de Rome.
 Israel excudit. — 255ᵐ sur 125.
3. S. CROCE IN GIERVSALEM. L'Eglise de saincte Croix de Hierusalem l'vne des stations de Rome.
 Israel excudit. — 255ᵐ sur 125.

4. S. GIOVANNI IN LATERANO. L'Eglise de sainct Iean de Latran, l'vne des stations de Rome.
 Israel excudit. — 251 sur 125.
5. S. MARIA MAGGIORE. L'Eglise Patriarchale de saincte Marie Maiour, l'vne des stations de Rome.
 Israel excudit. — 248 sur 130.
6. S. SEBASTIANO. L'Eglise de sainct Sébastien ditte in via Appia, l'vne des stations de Rome.
 Israel excudit. — 250 sur 127.

Dans le 3ᵉ état, au lieu du titre latin, à gauche, on a mis : il y a dans cette Eglise une porte qui conduit à des catacombes ; et, à droite, n° 5.

7. S. LAVRENZO. L'Eglise Patriarchale de sainct Laurent hors les murs, l'vne des stations de Rome.
 Israel excudit. — 253 sur 124.

Dans le 3ᵉ état, le titre latin est effacé et à sa place, on lit : Le dedans de cette Eglise est décoré de colonnes de différents ordres corinthiens qui composent la nef et les bas côtés. On voit, à droite, n° 8 ; les mots : Israel excudit ont disparu.

8. LA MADONA DEL POPOLO. L'Eglise saincte Marie, dicte del popolo, l'vne des stations de Rome.
 Israel excudit. — 251 sur 130.
9. L'ANVNCIATA. L'Eglise de Nostre-Dame de l'Anontiade, l'vne des stations de Rome. (située hors des murs de Rome).
 Israel excudit. — 255 sur 125.

Dans le 3ᵉ état, cette pièce porte le n° 11.

10. LE, TRE FONTANE. L'Eglise de Sainct Paul des trois fontaines, l'vne des stations de Rome. (située hors des murs de Rome).
 Israel excudit. — 255 sur 124.

On connaît quatre états de cette suite :

1ᵉʳ État. Les numéros sont très-petits et tout à fait au bas à droite ; ils sont placés à 6 millimètres au-dessus de la marque du cuivre ; le titre n'a point l'adresse d'Israël

Henriet, mais il y a : Israel Silvestre in et fecit cum privilegio.

2ᵉ État. Les numéros sont les mêmes, mais les planches sont faibles et plus ou moins usées, le titre est celui qui est décrit ci-dessus.

3ᵉ État. Le titre porte, au bas, en une seule ligne : A Paris, chez M. Dumont, professeur d'architecture, rue des Arcis, près S. Jacques la Boucherie avec Priuil. du Roy. Les planches ont été retouchées, les numéros sont plus gros et la suite se compose de 12 pièces, le papier est un peu fort et quelquefois bleuâtre ; dans deux planches, à la place de l'inscription latine, on a mis une inscription française qui en diffère beaucoup.

4ᵉ État. Les numéros ont disparu, les inscriptions sont changées, le titre porte : Les Eglises des stations de Rome, et vues de Lyon, Grenoble, etc., dédiées par Israel Henriet, etc. La marge du bas, au lieu d'être blanche, est couverte de tailles verticales sur lesquelles il y a, d'une impression presque illisible :

A Paris, chez (nom illisible) rue Saint-Jacques vis-à-vis le collége de Louis-le-Grand. La porte cochère à côté d'un libraire et d'un épicier, n° 12. La vue de Rome du fond est presqu'effacée.

Les inscriptions de cette suite sont en français (caractères italiques) et en latin (caractères romains). Le titre de chaque pièce qui sépare l'inscription latine de l'inscription française est en italien et en gros caractères. On n'a mis ici que le titre italien et l'inscription française.

Ces pièces sont de la plus belle manière de Silvestre.

5. *Suite de 12 pièces numérotées.*

1. ANTICHE. E. MODERNE. VEDVTE. DI. ROMA. E. CONTORNO. FATE. DA. ISRAEL. SILVESTRO. cum priuile Regis excudit Parisiis.

Ce titre est en petites capitales sur une pierre entourée de ruines. En haut, on lit : Capo di Boue [c'est la

sépulture de Cecilia Métella sur la voie Appia près Rome.] — 155 de large sur 68 de haut.

2. Templo della Sibilla in Tiuoli [Partie des ruines du temple de la Sibille Tiburtine.]
Siluestr fecit excudit Parisijs cum priuil. Regis.
155 sur 68.

3. Veduta del Palazzo Maggiore. [Partie des ruines du Palais majeur.]
Siluestre fecit. excud. Parisijs cum priuil. Regis.
158 sur 70.

4. Templo di Minerua Medica. [Ce sont les ruines du temple de Vénus et de Cupidon, près de Ste Croix de Jérusalem.]
Siluestre fecit excud. Parisijs cum priuil. Regis.
156 sur 68.

5. Templo Della Pace.
Siluestre fecit excudit Parisijs cum priuileg. Regis.
158 sur 71.

6. Ponte logano viccino à Tivoly [C'est aussi une vue du mausolée de L. Plautius.]
Israel Siluestre jncidit Cum Priuilegio Regis.
155 sur 74.
Dans le 2e état, l'inscription est modifiée. On lit : Ponte logano Vicina Tiuoli, et après, il y a : Siluestre fecit, excudit Parisijs cum priuil Regis.
Dans le 5e état, avant excudit, il y a P. Mariette.

7. Veduta presso di San Stefano Rotondo.
Siluestre fecit, ex. Parisijs cum priuilegio Regis.
155 sur 68.
Au 2e état, la lettre S de san est une petite lettre. Au 5e état, devant ex Parisijs; il y a P. Mariette.

8. Ponte Lamentano Vicino a Sa Agneze (Aux environs de Rome).
Israel Siluestre jndicit Cum Priuilegio Regis.
155 sur 68.
Au 2e état; il y a dans l'inscription : Ponte Lauentano

vicina Sant'Agnessa. Siluestre fecit. excud. Parisijs cum Priuil. Regis; et au 3ᵉ état : Siluestre fecit P. Mariette excud Parisijs cum priuil. Regis.

9. Tempio del Sole.
Israel Siluestre jndicit Cum Priuilegio Regis.
153 sur 68.
Au 2ᵉ état : Siluestre fecit, excudit Parisijs cum Priuilegio Regis.
Au 3ᵉ état il y a : P. Mariette ex. Parisijs cum priuilegio Regis.

10. Arco di Constantino. (Vu de côté.)
Israel Siluestre jndicit Cum Priuilegio Regis.
153 sur 68.
Au 2ᵉ état : Siluest. fecit, excud. Parisijs cum priuil. Regis.
Au 3ᵉ état, devant excud il y a P. Mariette.

11. Verso Ponte surare a mano drita. [Vue d'une antiquité sur le chemin de Flaminius près Rome.]
Siluestre fecit, excud. Parisijs cum priuil. Regis.
153 sur 68.
Il n'y a pas de différences matérielles entre le 1ᵉʳ et le 2ᵉ état.
Au 3ᵉ état; Siluestre fecit P. Mariette excud. Parisijs. cum priuil. Regis.

12. Porto Vecchio [Dans l'île de Corse.]
Israel Siluestre jncidit Cum Priuilegio Regis.
154 sur 68.
Au 2ᵉ état, il y a : Siluestre fecit excudit Parisijs cum priuil Regis.
Au 3ᵉ état, devant excudit il y a P. Mariette.

Cette suite de 12 pièces est de la plus belle manière de Silvestre, le fini du travail ne laisse rien à désirer. Mariette dit que cette suite a été gravée à Rome.

L'écriture de l'inscription est plus grosse et la signature est différente dans les numéros 6, 8, 9, 10, 12.

On connait trois états de cette suite.

1er État. Avant les numéros; c'est celui qui vient d'être décrit.

2e État. Avec les numéros; mais sans le nom de Mariette, quelques inscriptions sont modifiées. La signature porte : Siluestre fecit excudit Parisijs Cum priuilegio Regis.

3e État. Avec les numéros et le nom de P. Mariette.

4. *Vues de Rome et de Venise. Suite de 12 pièces numérotées au bas, à droite.*

1. Piazza della Colona Trojana.
 Graué par Israel Syluestre. Auec priuilege du Roy.
 200 mil. sur 115 de haut.
 Au bas, deux renvois numérotés 1 et 2.
2. Campo Vacina [Vue de l'Eglise de Sainte-Françoise et des ruines du temple de la Paix dans le Campo Vaccino à Rome.]
 Graué par Israel Syluestre Auec priuilege du Roy.
 200 sur 115.
 Au bas, deux renvois numérotés 1 et 2.
3. Piazza della Rotonda.
 Graué par Israel Syluestre Auec priuilege du Roy.
 202 sur 114.
4. Scola qreca ouero bocca della venta [C'est une place ou se trouvent le temple du Soleil et l'Eglise de Sainte-Marie Egyptienne, autrefois le temple de la Fortune virile.]
 Graué par Israel Syluestre Auec priuilege du Roy.
 200 sur 114.
 Au bas, deux renvois numérotés 1 et 2.
5. Piazza della Trinita de Monti [Vue de la place d'Espagne et de l'Eglise de la Trinité du Mont.]
 Graué par Israel Syluestre Auec priuilege du Roy.
 201 sur 114.
 Au bas, deux renvois numérotés 1 et 2.
6. Terme Diocletiane.

Graué par Israel Syluestre Auec priuilege du Roy.
200 sur 114.

Au bas, trois renvois numérotés 1, 2, 3.

7. Veduta della Piaza di Montecauallo. Palazo Papalo.
Graué par Israel Syluestre Auec priuilege du Roy.
200 sur 120.

8. Piazza della Madono delle Popolo.
Graué par Israel Syluestre Auec priuil. du Roy.
201 sur 121.

9. Veduta della Piaza et Palazo di St. Marco in Roma
Graué par Israel Syluestre Auec priuilege du Roy.
200 sur 115.

10. Altra veduta della due Piazza di St. Marco visto dell. Orloge.
Graué par Israel Syluestre Auec priuilege du Roy.
200 sur 120; très-joli.

11. Veduta del. Piaza di St. Marco di Venezia vista verso il porto.
Graué par Israel Syluestre Auec priuilege du Roy
200 sur 121; très-joli de 1er état.

12. Altra veduta del Medesima grand Piazza di St. Marco
Graué par Israel Syluestre Auec priuilege du Roy.
202 sur 121.

Toute cette suite est de la plus belle manière de Silvestre.
On en connait deux états :
1er État. C'est celui qui est décrit.
2e État. On lit au bas : P. Mariette ex. et sur la pièce numérotée 1 : A Paris, chez Pierre Mariette, rue S. Jacques a l'Esperance.

5. *Suite de 12 pièces numérotées au bas, à gauche.*

1. Veuë de la place et de l'Eglise de S Piere et du Palais du Pape appellé le Vatican.
Graué par Israel Siluestre A Paris chez Pierre Ma-

riette ruë S. Jacques a l'Espérance. Auec priuilege du Roy.
198 mil. sur 115 de haut.

2. Veuë du Chasteau, et du pont S. Ange à Rome.
Graué par Israel Siluestre Auec priuil. du R.
202 sur 119.

3. Veuë de Larc de Portugal situé (autrefois) dans la ruë du Cours a Rome (et à présent démoli).
Graue par Israel Siluestre. Auec priuil, du Roy.
196 sur 115.

4. Place de la Colonne Antoniane ruë du Cours a Rome.
Graué par Israel Siluestre. Auec priuil. du Roy.
202 sur 118.

5. Palais de la Vigne du Cardinal Pie, proche le Colisée.
Graué par Israel Siluestre. Auec priuil. du Roy.
196 sur 115.

6. Veuë d'vne partie de la place Nauonne a Rome. (Ou est, à gauche, l'église de Saint-Jacques des Espagnols.)
Graué par Isurel Siluestre Auec priuilege du Roy.
202 sur 117.

7. Veuë du pont de Rcalte de Venize jnuenté par Michel Ange.
Graué par Israel Siluestre. Auec priuil. du Roy.
202 sur 118.

8. Vn Entrée du port de Venize, (le port du Lido) ou l'on va espouser la mer les iours de l'Assencion.
Graué par Israel Siluestre Auec priuil. du Roy.
198 sur 116. Sur le devant, au milieu, il y a un socle dont la face est blanche.

9. Rocher de Gayette lequel se fendit en deux lors de la passion de Nostre Seigneur (et, en haut, dans une banderole) Chapelle de la Trinité
Graué par Israel Siluestre. Auec priuil. du Roy.
202 sur 119.

10. Veuë de la place et de l'Eglise de Nostre Dame de Lorette, et du logement des peres penitenciers.
Graué par Israel Siluestre Auec priuil. du Roy.
193 sur 118.

11. L'Eglise de Nostre Dame de Portiuncule en Italie proche d'Asize.
Graué par Israel Siluestre Auec priuil. du Roy.
198 sur 113.

12. Eglise de S. Dominicque de Sienne, et des grands lauoirs publique.
Graué par Israel Siluestre. Auec priuil du Roy.
200 sur 119.

Très-jolie, suite sans titre, dont on connaît deux états :
1er État. C'est celui qui est décrit :
2e État. On lit au bas : P. Mariette ex.

Il y a une grande ressemblance entre cette suite et la suite du numéro précédent ; on les a quelquefois mêlées, et on les trouve dans le commerce, complétées l'une par l'autre.

6. *Suite de 12 pièces numérotées, titre compris.*

1. Alcvne vedvte di Giardini e Fontane di Roma e di Tiuoli, Disegto e Intaglto per Israell Siluestro. 1646. Auec priuilège du Roy. A Paris chez Pierre Mariette, rue S. Jacques a l'Esperance.
123m de large sur 83 de haut. A gauche il y a le n° 1.

2. Prospettiua di Fontane detta Roma Antica alla Vigna d'Este a Tiuoli.
127 sur 91.

A gauche, un fond très-léger à la pointe sèche a disparu presqu'entièrement dans les derniers tirages.

3. Palazzo di Monte Cauallo. (Ou palais Quirinal vue de l'entrée.)
Mariette excudit. — 125 sur 82.

4. Palazzo della Vigna di Mont alto. (Plus tard Palais Négroni.)
 Mariette excu. — 123 sur 82.
5. Palazzo di Barberini.
 Mariette excu. — 122 sur 82.
6. Veduta de la gran Fontana alla Vigna d Este (A Tivoli).
 Mariette ex. — 123 sur 82.
7. Altra Veduta della Vigna d Este. (A Tivoli, c'est l'extremité de l'allée des fontaines.)
 Mariette excud. — 122 sur 82.
8. Veduta de la Vigna di Ludouici.
 Mariette excud. — 123 sur 82.
9. Grotta del Giardino di Monte Dragone. (Vue du théâtre du jardin Montdragon à Frascati.)
 Mariette excu. — 123 sur 81.
10. Veduta de la Vigna de Medici. (A Rome.)
 Mariette excudit. — 124 sur 80.
11. Fontana alla Vigna Aldobrandini a Frascati.
 Ou Fontaine du Palais del bel Respiro.
 Mariette exc. — 123 sur 80.
12. Fontana de Dragoni a Tiuoli. (Dans le jardin de la vigne d'Este.)
 Mariette excu. — 123 sur 80.

Ces estampes sont numérotées à gauche; elles forment une suite très-jolie, et dans la plus belle manière de Silvestre. Quoique les inscriptions soient en italien, il n'y a aucune preuve que les planches aient été gravées en Italie, si ce n'est la forme allongée des lettres du texte qui est tout à fait italienne. Elles ont été tirées sur un papier qui est devenu rougeâtre.

Il y a, de cette suite, une copie allemande qu'il est impossible de confondre avec la suite de Silvestre, quand on a vu celle-ci. Voici, au surplus, les distinctions matérielles qu'elle présente. Sur le titre de la copie, on lit, au bas : chez Fred. Hend. Justus Danckerts Exc. Aucune estampe de la copie ne

porte Mariette excudit; l'écriture de l'inscription est plus ronde dans la copie que dans l'original; enfin, les vues sont retournées : ainsi, le n° 2 qui, dans la suite de Silvestre, montre, à droite, une jolie perspective, présente cette perspective à gauche dans la copie.

7. *Suite de 13 pièces numérotées au bas, à droite, titre compris.*

1. Recveil de veve de plvsieurs edifices tant de Rome que des environs. Faict par Israel Syluestre et mis en lumière par Israel Henriet. Avec priuilege du Roy.
127 sur 59.
Ce titre est dans un cartouche.

2. Veüe de costé de Ponte-Mole regardant Rome. (Prise du côté qui regarde Rome.)
115m sur 59 de haut.

3. Autre veüe de Ponte Mole.
116 sur 60.
Il y a une copie de cette estampe, elle est retournée : le pont est à droite; elle a 114 sur 60.

4. Veüe du Campo Vacine. (Vue d'une partie du temple de la concorde et de l'arc de Septime Sevère dans le Campo Vaccino.)
116 sur 59.
Il y a une copie de cette pièce, elle est retournée : les colonnes du temple sont à gauche ; elle a 115 sur 60.

5. Autre veue du Campo Vacine. (Vue de l'Eglise de Saint-Silvestre dans le Campo Vaccino.)
116 sur 59.

6. Sepulcre Antique des Anciens Roys de Thiuoly. [Cette inscription est inexacte; c'est, à droite, la vue du pont Lu-

cano et, à gauche, la vue du Mausolée de L. Plautius, sur le chemin de Rome à Tivoli.]
114 sur 60.

7. Fasade de sainct Piere Montor.
116 sur 59.

8. Autre veue de sainct Piere Montor.
116 sur 59.

9. Veue de sainct Jean des Florentins. (A Rome, du côté du Tibre.)
116 sur 61.

10. Veüe du Chasteau sainct Ange.
116 sur 58.

Il y en a une copie retournée : le château Saint-Ange est à gauche dans la copie. — 120 sur 60.

11. Veüe de sainct Jean des Paules.
116 sur 58.

Il y en a une copie retournée; le lointain, qui est au coin de l'estampe, à droite, est à gauche dans la copie. — 114 sur 60.

12. Le Colisée de Rome.
116 sur 58.

Il y en a une copie retournée, le Colisée est à gauche dans la copie. — 120 sur 60.

13. Sepulcre des trois Oras et Curias (que l'on croit être la sépulture des Horaces et des Curiaces).
116 sur 58.

On connaît, au moins, trois états de cette suite :
1er État. Avant les numéros. *Très-rare.*
2e État. Avec les numéros bien nettement visibles.
3e État. Les numéros ont été effacés; cependant on en voit encore des traces; les fonds légers, à la pointe sèche, se voient encore.
Enfin, on trouve des épreuves dans lesquelles les fonds lé-

7

gers, à la pointe sèche, ne se voient plus, ce qui fait peut-être un 4e état.

On trouve aussi des copies très-bien faites de plusieurs de ces pièces ; elles sont en sens inverses des originaux.

8. *Suite de 12 pièces numérotées, à gauche.— Vues de Rome.*

1. Chiesa di S.^{ta} Francisca Romana in Campo Vaccine.
Eglise de S.^{te} Françoise Romaine au Campo Vaccine. (Et des ruines du temple de la Paix.)
I. Siluestre deli. et fe. cum priuil. Regis. — 248 sur 121.
En haut, une banderolle en blanc.

2. Parte del Ponte S.^{te} Maria. — Partie du Pont S.^{te} Marie.
Cette inscription est en haut de l'estampe.
Il y a dans l'estampe, à droite, I. Siluestre delinea. et fe. — 250 sur 108.

3. Veduta del Coliseo. — Veuë du Colisée. (En haut.)
I. Siluestre delin. et sculp. Cum priuil. Regis. — 248 sur 112.
Il y a, à gauche et en arrière-plan, des travaux si légers qu'ils ont presque disparu dans le 2^e état.

4. Veduta del ponte S.^{te} Maria.—Veuë du pont Saincte Marie (autrement nommé le pont rompu).
I. Siluestre deli. et fecit cum priuil. Regis.—252 sur 126.

5. Veduta di una Parte del Campidoglio. — Veue d'une partie du Capitol.
I. Siluestre delin. et fe. cum priuil. Regis. — 250 sur 123.

6. Veduta del Arco di Septimio Seuero, et del Campidoglio.
Veuë de l'Arque de Septimio Seuere, et du Capitole.
Israel Siluestre deli. et fecit, cum priuil. Regis.— 252 sur 125.

7. Veduta del Tempio di Bacco a S.^{ta} Agnesa fuor di Roma
Veuë du Temple de Baccus a S.^{te} Agnes hors Rome.

(A présent l'église de Sainte-Constance près l'église de Sainte-Agnès.)

Dans l'estampe, au bas, à droite, il y a : Israel Siluestre. In fec. — 250 sur 125.

8. Veduta di Campo Vaccina.—Veuë du Campe Vaccine.
Israel Siluestre deli. et fecit, cum priuil. Regis.— 255 sur 130.

9. Veduta del Arco di Costantino, et del Coliseo.
Veuë de l'Arque de Constantin, et du Colisée.
Israel Siluestre deli. et fecit cum priuil. Regis.—251 sur 151.

10. Altra veduta di Interno Roma. — Autre veuë des enuirons de Rome.
Israel Siluestre deli. et fecit, cum priuil. Regis. — 255 sur 129.

11. Veduta e Prospetiua della Piaza di S.t Marco di Venezia.
Veuë et Perspectiue de la place de S.t Marc de Venise.
(Dans l'estampe, au bas, à gauche) Israel siluestre Delin. et fecit. — 250 sur 151.

12. Veduta della Dogana di Venezia — Veuë de la Douane de Venise.
I. Siluestre Delin. et fecit cum priuil. Regis. — 255 sur 128.

On connaît trois états de cette suite :

1er État. C'est celui qui est décrit; il n'y a pas de numéros.

2e État. Les numéros y sont, et il y a P. Mariette ex. ou : A. Paris chez Pierre Mariette, rue S. Jacques, a l'Esperance. — Nous avons vu une épreuve du n° 1 contenant cette dernière adresse, mais sans numéro. Cette épreuve accompagne, dans une collection ancienne, une suite du premier état.

3e État. Les inscriptions italiennes ont été enlevées.

Cette suite, dit Mariette, est du plus beau qui ait été fait par Silvestre.

Il y a une pièce portant, à droite, le n° 9, et qui semble devoir faire partie de cette suite, c'est :

Veduta del torra Noua di Orleans. — Veuë de la tour Neüfue d'Orleans.
Israel Siluestre deli. et fecit, cum priuil Regis.
251 sur 126.

Sous l'inscription italienne, on voit des traces d'autres lettres. Voir n° 301.

9. *Suite de 15 pièces, non compris le titre; vues d'Italie et de France, dont 14 sans numéros.*

Titre. Au bas, trois lignes. « Voicy un petit racourcy de cette grande ville de Rome, etc. »
Israel Siluestre delin. et fecit. A Paris chez Israel Henriet, ruë de l'Arbre Sec, au logis de Monsieur le Mercier Orfeure de la Reyne, proche la croix du Tiroir. Auec priuil. du Roy — 247 sur 140.

Dans le coin de l'estampe, à droite, on lit : 1654.

On voit, sur le premier plan, deux fleuves, dont un est le Tibre. Ces fleuves et les premiers plans sont du dessin et de la gravure d'Herman Van Swanevelt, connu sous le nom d'Herman d'Italie; le fond seul est de Silvestre. Dans le 1er état de cette pièce, le ciel est blanc, sauf quelques tailles parallèles en haut; dans le 2e état, le nom de Silvestre a été enlevé.

1. Veuë de l'Eglise sainct Gregoire de Rome. (Sur le mont Célio.)
 Israel Siluestre delin. et fe. Israel ex. cum priuil. Regis. —220 sur 150.

2. Veuë de la Forteresse de Redicofanc. Terre du Duc de Florence.

Israel Siluestre delin. et sculp. Israel Henriet ex. cum priuil. Regis — 225 sur 132.

3. Veuë de la Nauicule S.ᵗ Estienne le Rond et du Colisée de Rome.

Israel Siluestre delin. et sculp. Israel Henriet ex. ex. cum priuil. Reg. — 225 sur 131.

C'est une vue des ruines qui se trouvent entre le Colisée et Saint-Etienne-le-Rond, que l'on voit, à droite, dans le fond.

4. Veuë de Montefiasconi. Terre du Pape.

Israel Siluestre delineauit et sculp. Israel Henriet ex. cum priuil. Regis — 225—132.

5. Veuë du Colisée du Temple du Soleil, et de l'Arc de Titus a Rome. [Vue des ruines de l'arc de Titus, près le Colisée.]

Israel Siluestre delin. et sculp. Israel Henriet ex. cum priuil. Regis — 225—135.

6. Veue d'vne partie de la Rome antique dans le Jardin d'Est a Tiuoly.

Israel Siluestre delin. et sculp. Israel Henriet ex. cum priuil. Regis — 225 sur 135.

7. Veuë de Caprerole Maison de plaisance du Duc de Parme.

Israel Siluestre delin. et sculp. Israel Henriet ex. cum priuil. Regis — 246—131.

8. Veuë du Palais de la Vigne de Ludouisio a Rome.

Israel Siluestre delin. et sculp. Israel Henriet ex. cum priuil. Regis — 250 sur 158.

9. Vcue d'une Porte de Tiuoly a cinq lieues de Rome.

Israel Siluestre delin. et sculp. Israel Henriet ex. cum priuil. Regis. — 250 sur 156.

10. Veuë du Chasteau et de la Citadelle de Milan.

Israel Siluestre delin. et fe. Israel excudit cum priuil. Regis. — 250 sur 158.

11. Veuë du Dôme et des fonds ou l'on Baptize, et de la Tour de Pise, etc. (Inscription de trois lignes.)

Israel Siluestre delin. et fecit. Israel excudit cum priuilegio Regis. — 248 sur 152.

12. Veuë de Larc d'Orange, et d'une partie du Chasteau et de la ville.

Israel Siluestre delin. et sculp. Israel Henriet ex. cum priuil. Regis. — 250 sur 157.

On trouve cette pièce avec l'inscription suivante : Arc d'Orange, avec plusieurs autres veuës perspectives d'Italie faisant partie de l'œuvre d'Architecture de M. Dumont Professeur d'Architecture.

Et au bas, à droite, le n° 12; dans cet état, elle est très-faible. Voy. n° 269.

13. Veuë du Chasteau, et de la Ville d'Auignon.

Israel Siluestre delin. et sculp. Israel Henriet ex. cum priuil Regis — 250 sur 159.

14. Veuë et Perspectiue d'une partie des Ville et Chasteau d'Auignon.

Israel Siluestre beleneauit et. sculpcit 1654. Israel Henriet ex. cum priuil. Regis — 205 sur 152.

La signature d'Israël Silvestre a été gravée par lui-même, celle de I. Henriet est d'une autre pointe.

15. Veuë de la Tour de la Villeneufue, et du Pont d'Auignon.

Israel Siluestre delin. et sculp. Israel Henriet excud. cum priuil. Regis. — 227 sur 155.

10. *Suite de 8 pièces sans numéros. — Vues d'Italie.*

1. Sur une colonne renversée on lit : Israel Siluestre Inuentor et fecit anno Domini 1643 Romæ. — et, au bas :

A Paris chez Israel, rue de l'Arbre Sec, au logis de Monsieur le Mercier Orfeure de la Reyne, proche la croix̃ du Tiroier. Auec priuil. du Roy.

122 sur 76.

2. Veuë du Campo Veccine.

Israel excud. cum priuil. Regis. — 124 sur 71.

C'est une vue de l'ancien temple de Romulus et Remus, à présent l'Eglise de Saint-Côme et Saint-Damien dans le Campo Vaccino.

3. Veue d'vn Pont antique proche Tiuolj.
 Israel excud. Cum priuil Regis. — 122 sur 67.
 L'inscription est en haut de la planche. Ce pont est à trois milles de Tivoly.

4. Veuë du Temple du Soleil a Rome.
 Israel excudit. cum priuilegio Regis. — 125 sur 77.
 Gravé par Fr. Collignon, selon Mariette.

5. Veuë d'une Antiquité proche Tiuolj.
 Israel excud. Cum priuil. Regis. — 121 sur 75.
 C'est la vue d'une Antiquité de la Villa Adrienne.

6. Veuë du Pont Saincte Marie de Rome.
 Israel ex. cum priuil. Regis. — 121 sur 75.
 Il y en a une copie : elle est retournée et elle mesure 131 sur 65.

7. Veuë du Temple de la Sibile Tiburtine a Tiuolj.
 Israel ex. cum priuil. Regis. — 121 sur 75.

8. Veue d'une Forteresse proche la ville de Naples.
 Israel ex. — 124 sur 76.

Dans le 3ᵉ état, le cuivre a été rogné. Et n'a plus que 119ᵐ sur 68 ; cette diminution a enlevé l'inscription dont on ne voit plus que le sommet des lettres.

On connaît trois états de cette suite :

1ᵉʳ État. Le titre n'a point d'adresse au bas ; on lit seulement à gauche : Israel ex. et à droite : cum priuil. Regis. Les pièces de la suite sont toutes avant l'inscription ; sur le titre, l'année est très visible, le chiffre 4 est retourné.

2ᵉ État. C'est celui qui est décrit. Il y a au bas du titre l'adresse d'Israël, et toutes les pièces ont des inscriptions ; l'année est encore visible.

3ᵉ État. L'adresse d'Israël, au bas du titre, a été effacée ; on a effacé aussi *Israel ex.* et *Cum priuil Regis.*

Sur la colonne, l'année a été enlevée ; cependant on en voit encore des traces ; l'estampe est très-boueuse ; plusieurs planches de la suite ont été rognées.

11. *Suite de 9 pièces et le titre ; sans numéros.*

Diuerses veuës de Rome et des enuirons ; faictes par Israel Siluestre. Et mises en lumiere par Israel Henriet. Auec priuilege du Roy. — 250 sur 117.

Cette pièce se compose d'un écusson en blanc, entouré d'ornements. De chaque côté, un génie assis est adossé contre l'écusson, qui est surmonté, au milieu, d'une tête ailée : au bas, il y a un écu en blanc surmonté d'une couronne de comte. Le tout a été dessiné et gravé par de La Belle, excepté les lointains, qui représentent une vue de la campagne de Rome, et qui sont de Silvestre.

On trouve ce titre, au 2ᵉ état, avec l'inscription suivante sur l'écusson : Cayer propre aux aspirans militaires et civil qui ont besoin d'apprendre a dessiner a la plume et se préparer a operer dapres nature ; — et au bas : Diverses vues de Rome et compositions libres d'architecture mises en lumière par Naudet. L'écu qui était au bas a disparu.

1. Vuë de l'Eglise sainct Pierre, et du Chasteau Sainct Ange (Pièce gravée par Collignon d'après Silvestre).
254 sur 115. Jolie pièce.

Dans les premières épreuves, la rivière et les terrains qui sont au-delà sont formés de travaux si légers qu'ils ont disparu dans les épreuves suivantes ; alors ces espaces semblent blancs, ainsi qu'une partie de la rivière. Cependant, en y regardant avec soin, on en voit encore des traces. On voit aussi très-nettement, dans les premières épreuves, les deux traits qui ont servi à guider le graveur de lettres ; ces traits ont disparu dans les épreuves suivantes. Il y a donc un choix à faire dans les épreuves de

ce 1er état. Il y a un second état. Il se reconnaît à l'inscription, qui est ainsi modifiée : Veuë de l'Eglise Sainct Pierre, et du Chasteau Saint Ange. Ensuite, à droite, il y a le n° 2. Le dessin de cette estampe a été vendu 75 francs, en 1811, avec deux autres dessins, vues des Tuileries (notre n° 49).

2. Vuë de saincte AGNES hors les Portes de Rome.
Israel excudit cum priuil. Regis. — 250m sur 116 de haut.

3. Vuë du Palais, et Iardin du Cardinal Ludouise.
Israel excud. cum priuil. Regis. — 250 sur 115.

4. Veuë du pont Lamentane proche de Rome.
251 sur 131.

5. Veuë d'une Antiquité de Constantin proche de Rome (Gravée par Collignon d'après Silvestre.)
255 sur 120.

6. Jardin du Cardinal Montalte.
251 sur 117.

7. Veüe du Temple du Soleil a Rome
250 sur 115.

Dans l'estampe, au bas vers la gauche, il y a en caractères très-fins :

Israel ex. cum priuil Regis (Gravé par Collignon d'après Silvestre.)

On connaît deux états de cette planche :

1er État. Avant toute lettre.

2e État. C'est celui qui est décrit.

8. L'Eglise Saincte Sophie de Constantinople, bastie par Constantin le Grand ; a present Mosquée du Grand seigneur.
Israel Siluestre sculp. Israel ex. cum priuil Regis. — 257 sur 128.

9. [Vue de divers édifices de la ville Rome, gravée par

Collignon d'après Silvestre.] Pièce sans inscription ni signature.
251 sur 115.

Le fond représente une vue de la campagne de Rome; à droite, sur le bord de l'estampe, on voit un mur très-élevé (celui du bastion du Château Saint-Ange) : il est surmonté d'une guérite sous laquelle il y a les armes du Pape; auprès de la guérite, il y a un soldat qui regarde par dessus le mur. Au bas de ce mur, sont deux hommes assis et, vers le milieu, deux autres plus petits, également assis. Un peu plus sur la gauche, et en second plan, on voit une église avec un clocher quadrangulaire surmonté d'un dôme; c'est l'église Saint-Jerôme. Enfin, tout à fait à gauche, il y a un édifice, percé de nombreuses fenêtres, au-dessus duquel apparaissent les deux clochers de l'église de la Trinité du Mont. Dans le milieu, on voit des maisons éparses et des arbres.

12. *Suite de 10 pièces sans numéros.— Vues de Rome et d'Italie.*

1. Le Palais du Pape Jule a Rome. (Du côté du jardin; il est situé dans le faubourg du peuple.) Israel Siluestre del. et fecit. Israel ex. — 161 sur 101.

2. Le Palais de Medicis a Rome.
 Israel Siluestre del. et fe. (A droite dans une couronne de feuillage.) — Israel ex. — 165 sur 98.

3. Veuë du Palais Major de Rome (Sur le mont Palatin.)
 Siluestre f. Israel ex. — 175 sur 97.

4. Veuë et Perspectiue de Sainct Iean de Latran de Rome. (On y voit aussi une partie des maisons voisines.)
 Israel Siluestre fecit. Israel ex. cum priuil. Regis. — 172 sur 96.

 Dans le bas de l'estampe, à gauche, ou lit : Siluestre fecit In.

5. Veuë de l'Arc de Constantin a Rome.
 Siluestre F. Israel excudit — 175 sur 98.

Au 3ᵉ état, les mots Siluestre f. ont été mal effacés; on voit encore F. et Israel excudit, il y a un accent sur l'a qui précède Rome et à droite le n° 19, enfin on a imprimé, au dessous, une légende de 11 lignes : l'Arc de Constantin fut élevé etc.

6. Le Palais Aldobrandin a Fresate (Frascati) pres de Rome.
 Israel ex. — 165 sur 101.
7. Palais de la Vigne d'Este a Tiuoly. (Du côté du jardin.)
 Israel ex. — 165 sur 100.
8. Veuë de Caprarole. (Ce palais, situé à 30 milles de Rome, a été bâti par le cardinal Farnèse.)
 Siluestre f. Israel excudit — 170 sur 95.

 Au 2ᵉ état de cette pièce, il y a : Veuë de Caprarole ; Maison de Plesence des Papes.

9. Veuë du Lac de Bolsene (Dans les états du Pape.)
 Siluestre fe. Israel excudit — 170 sur 95.
10. Veuë particulière de Florence. (Vue d'un des ponts de Florence et d'une partie de la ville.)
 Siluestre fe. Israel excudit — 175 sur 98.

On connaît trois états de cette suite :

1ᵉʳ État. C'est celui qui est décrit.

2ᵉ État. Les inscriptions ont été modifiées en partie (comme on le voit à l'article 8).

3ᵉ État. On a effacé Siluestre fecit et l'on a imprimé des légendes au-dessous (comme on le voit à l'article 5).

13. *Suite de 4 pièces sans numéros. — Vues de Rome.*

1. Veüe de l'arc de Titus a Rome (En haut.)
 148 sur 87.
2. Veüe du pont Sᵗᵉ Marie à Rome (En haut.)
 148 sur 86.
3. Veüe d'Ostie à quatre lieues de Rome (En haut.)
 157 sur 100.

4. Veue de la Trinité du mont a Rome (En haut.)
147 sur 98.

14. *Suite de 6 pièces et le titre numérotées.*

Diverse. vedvte di. Porti. di. mare intagliate da Israel Silvestre. Anno D 1647. (Cette inscription est en haut, dans l'estampe même, sur une large banderole.) C'est le titre et le premier numéro d'une suite de six pièces circulaires à cuivre carré. Chaque pièce est numérotée; les numéros sont au bas, à gauche.

1. Tour sur les terres du Pape frontiere du Royaume de Naple (En haut de l'estampe.)
En bas: Israel Siluestre de. et sculp. cum priuil. Regis. — 120 sur 117.
Il y a une copie retournée de cette pièce, la tour est à droite dans la copie.

2. Veue de la tour du port de Marseille.
Israel Siluestre deli. et sculp. cum priuil. Regis. — 120 sur 120.

3. Veuë de la porte Royalle de Marseille.
Israel Siluestre delin. et sculp. Israel ex. cum priuil. Regis. — 120 sur 120.

4. Veue de St. Iean et Paule, et de l'escolle Sainct Mare de Veniz.
Israel Siluestre deli. et sculp. cum priuil. Regis. — 118 sur 116.

5. Maison de plaisance du Viceroy de Naple.
Israel Siluestre deli. et sculp. Israel ex. cum priuil Regis. — 121 sur 119.
Cette pièce paraît faite d'après Georges Bawr, ou du moins pour imiter sa manière.

6. Partie du Palais Sainct Marc a Venize

Israel Silueste delin. et scalp. Israel ex. cum priuil Regis. — 120 sur 116.

15. *Suite de 6 pièces rondes, dans un cuivre carré sans numéros.*

1. DIVERS. VEVES. DE. PORT. DE. MERS. Faict par Israel Siluestre anno Do. 1648. En haut : Veue de la Ville de Gayette.

En bas : A Paris chez Le Blond ruë sainct Denis a la Cloche Auec priuilege du Roy.

138 de large sur 138 de haut, de forme ronde, ainsi que toutes les pièces de la suite :

Ce titre est sur un mur au devant duquel est une fontaine qui est la fontaine Saint-Victor à Paris.

Dans le 2° état de cette pièce, il y a en haut, à droite, le n° 2, et au bas : A Paris chez Drevet a l'Annonciation.

2. Veüe d'un Palais des enuirons de Naple.

I. Siluestre fecit. Auec priuilege Le Blond excudit — 157 sur 157.

Cette pièce est peut-être faite d'après un dessin de W. Bawr (note de Mariette). Voir Florent le Comte, Cabinet des singularités d'architecture, etc. *Brusselles*, 1702. tome 2, page 552.

3. Veüe d'un Port de Mer, sur les Costes de Rome, à Naple.

I. Siluestre fecit Auec priuilege Le Blond excudit — 156 sur 157.

4. Veüe du Chasteau Neuf, et partie de la Ville de Naple.

I. Siluestre fecit Auec priuilege Le Blond excudit — 155 sur 155.

5. Veue dessignée d'apres un tableau de polidore qui est a

sainct Siluestre a Rome (Polidore-Caldara, né à Caravagio, et de là nommé Polidore de Caravage.)

I. Siluestre fecit Auec priuilege Le Blond excudit — 159 sur 155.

6. Veüe en partie du Palais de Nancy

I. Siluestre fecit Auec priuilege Le Blond excudit. — 136 sur 158.

Dans le 2ᵉ état, il n'y a plus « Auec priuilege » et, au lieu de Le Blond excudit, on lit : P. Drevet excud. Les fonds sont tout à fait effacés, surtout un vaisseau à la voile, près de l'horison. Cette pièce est composée, en partie; Silvestre a ajouté un port de mer à la terrasse du Palais de Nancy.

On connaît deux états de cette suite :

1ᵉʳ État. C'est celui qui est décrit, on lit : Le Blond excudit.

2ᵉ État. Au lieu de Le Blond, on lit : Drevet excud.; et probablement, dans un 5ᵉ état, on lit : Van-Merlen ex.

16. *Suite de 6 pièces rondes dans un cuivre carré, titre compris.*

1. DIVERS VEVES DE PORTS DE MER D'ITALIE ET autres lieus. (en haut de l'estampe) S. George de Venize (C'est l'Église des Bénédictins de S. George.)

I. Siluestre in. sculp. Auec priuil. du Roy.

A Paris chez P. Mariette, rue S. Jacques a l'Esperance. 119 sur 124 (Pièce ronde dans un cuivre carré.)

On trouve ce titre sous quatre états. 1° Avant le n° 1 et tel qu'il est décrit. 2° Avec le n° 1 et l'adresse de P. Mariette. 3° Avec le n° 1 et l'adresse de Nicolas Langlois rue Sᵗ Jacques; et à la suite il y a encore Auec priuil. du Roy. 4° Avec l'adresse de Nicolas Langlois rüe Sᵗ Jacques a la Victoire ; les mots Auec priuil. du Roy n'y sont plus.

2. S. Victor de Marseille.

I. Siluestre in. sculp. Auec priuil. du Roy. — 119 sur 123.

3. La Maijorre de Marseille.
I. Siluestre in. sculp. Auec priuil du Roy. — 119 sur 124.

4. Le Fanal de Genne.
I. Siluestre in. sculp. Auec priuil. du Roy. — 118 sur 122.

5. S. Iean et Paule de Venize (et vue de la statue équestre de Barthelemy Coglione à Venise).
I. Siluestre in. sculp. Auec priuil. du Roy. — 122 sur 121

6. Veuë du Rocher de Gayette.
I. Siluestre in. sculp. Auec priuil du Roy. — 124 sur 121.

Il y en a une copie retournée, le rocher est à gauche dans la copie.

On connaît plusieurs états de cette suite :

1er État. Avant les numéros. C'est celui qui est décrit.

2e État. Avec les numéros tels qu'on vient de les indiquer.

Il y en a probablement encore deux états, correspondants aux derniers états du titre, mais je ne connais aucune différence matérielle qui les distingue. Cependant, pour l'un de ces deux états, les numéros ont été changés; ainsi, on trouve le 2e article avec le n° 3 et le 3e article avec le n° 5.

17. *Suite de 8 pièces et le titre, sans numéros.*

Liure de diuerses Perspectiues, et Paisages faits sur le naturel, mis en lumière par Israel. [Cette inscription est écrite en caractères romains et l'adresse suivante en caractères italiques.] A Paris Chez Israel Henriet, rue de l'arbre sec, au logis de Monsieur le Mercier Or-

feure de la Reyne, proche la croix du Tiroir. Auec priuilege du Roy. 1650. — 253 sur 134 de haut.

(Voir la description du titre n° 344.)

Les figures et le paysage ont été dessinées et gravées par de La Belle.

On connaît deux états de ce titre :

1er État. Après les mots priuilege du Roy, on lit : 1650.

2e État. L'année 1650 est effacée.

1. Veue du Campo Vacine et Colisée a Rome.
 Siluestre sculp. Israel excud. cum priuil. Regis. — 240 sur 134.

2. Vcuë de la Vigne Pamphile proche de Rome, Maison de plaisance du Pape Innocent. (Du côté de l'entrée; cette maison est hors la porte St Pancrace.)
 Israel Siluestre inuen et fecit. Israel Henriet ex. cum priuil. Regis — 246 sur 150. Le mot inuen est presque effacé.

3. Veüe de la Vigne Pamphile du côté du Iardin.
 259 sur 140.

4. Veuë du dedans du Jardin de la vigne Pamphile proche de Rome
 265 sur 147.

5. Veüe de la fontaine de Venus, de la Vigne Pamphile.
 256 sur 142. (Pièce gravée par Perelle sur le dessin de Silvestre).

6. Veuë du Palais de la vigne Pamphile proche de Rome (Du côté du Jardin.)
 260 sur 144.

7. Veue de l'Eglise de la Madonna del popolo a Rome.
 Israel Siluestre fecit. Israel ex. cum priuil. Regis. — 246 sur 141. Cette pièce est d'un travail fort négligé.

8. Veuë du Palais Maior a Rome.
 Israel Siluestre fecit Israel ex. cum priuil. Regis. — 247 sur 137.

18. *Suite de* 12 *pièces et le titre, sans numéros.*

Liure de diuerses Paisages faicts sur le naturelle. Par Israel Siluestre.

A Paris. Chez Israel, ruë de l'Arbre Sec, etc. [Trois lignes.] Auec priuil. du Roy. — 134 sur 87.

Voir la description de ce titre n° 547.

1. Veuë des Escolles de Mecenas a Tiuoly.
Israel ex. — 133 sur 81.

2. Veuë de l'Eglise Sainct Estienne (le rond) de Rome.
Israel ex. — 129 sur 95.

3. Veuë de l'Eglise Sainct Pierre de Rome. [Vue du portail, il y a une tour en construction.]
Israel ex. — 130 sur 95.

4. Veue du Campo Veccine. [Vue d'un pavillon du jardin Farnèse qui a ses vues sur le Campo vaccino.]
Israel ex. — 154 sur 82.

5. Veuë de l'Eglise de Saincte Marie Major de Rome, et du Paisage des enuirons.
Israel ex. — 132 sur 87.

On trouve cette pièce de 3ᵉ état, l'inscription précédente a disparu et il y en a une de dix lignes sur un cuivre ajouté : l'Amphithéâtre de Rome appelé le Colisée, etc., etc.

6. Veue du Campidolio.
Israel ex. — 132 sur 94.

7. Veuë de la Ville et Citadelle de Montmelian.
Israel ex. — 152 sur 94.

8. Veue du Dôme de Florence, ditte la Madone dellé Fioré.
Israel ex. — 159 sur 95.

9. Veuë du Tombeau de Cestius, et de l'Eglise de Sainct Pierre Montore de Rome.
Israel ex. — 158 sur 92.

10. Veuë de l'Eglise de Sainct Gregoire a Rome.
Israel ex. — 160 sur 91.

On trouve un 3° état de cette pièce avec ce titre : Veuë de l'Eglise de Sainct Gregoire a Rome; on lit, à droite, n° 18; il n'y a plus Israel ex.

11. Veuë du vieux Palais, et d'une partie de la Ville de Florence.
Israel ex. — 159 sur 91.

12. Veuë de l'Eglise de Saincte Sabine, et d'une partie de la ville de Rome. (Sainte-Sabine est sur le mont Aventin.)
Israel ex. — 158 sur 92.

On connaît deux états de cette suite, qui est d'un travail négligé :

1er État. C'est celui qui est décrit.
2e État. Il y a au bas : A Paris chez I. Vander Bruggen ruë St Jacques au grand Magazin. Auec priuilege du Roy

19. *Suite de 21 pièces sans le titre. — Sans numéros.*

Duers veuës d'Italie et autre lieu. Fait par Israel Siluestre — A Paris chez Israel Henriet. Auec priuil. du Roy. 75 sur 88.

Cette inscription est dans un cartouche entouré d'une guirlande ; au bas, il y a un écu en blanc surmonté d'une couronne de duc.

C'est le titre d'une suite de 22 pièces, titre compris, dont voici la description :

1. Veuë de l'Arc de Constantin, et du Colisée a Rome
72m de large sur 82.

2. Le Busantor de Venize.

Il y a une copie de cette pièce, elle est en sens inverse de l'original. Pour inscription il y a seulement : Bussantaur. Elle a 70 sur 87.

3. Colonne Trajane.
 65 sur 85.
4. Veuë de dessus le Tibre. (Vue d'un des moulins qui sont sur le Tibre.)
 71 sur 88.

 Il existe une copie de même grandeur, mais elle est retournée; les bâtiments principaux sont à droite dans l'original.
5. Veuë de deuers Poussole. (Vue d'un monument antique, c'est une ancienne tour.)
 69 sur 87.
6. Eglise sainct Siluestre de Montecaualle. (Sur le mont Quirinal.)
 66 sur 84.
7. Eglise de Nostre Dame de la victoire a Rome.
 72 sur 82.
8. Eglise du Dome de Florence. [Eglise de Ste Marie delle fiore.]
 72 sur 82.
9. Eglise S. Bernard a Termini. [Aux Thermes de Dioclétien.]
 70 sur 88.
10. Partie du Colisée.
 70 sur 88.
11. Partie du Colisée veu par dedans.
 69 sur 86.
12. Palais de Piti a Florence.
 72 sur 82.
13. Partie du Campe Vacine. [Vue des trois colonnes du temple de Jupiter Stator.]
 70 sur 88.
14. Ponte Lamentane.
 69 sur 86.
15. Autre veuë proche le pont Lamentane. (En haut.)
 76 sur 86.

16. Partie du Temple de Faustine. (Dans le Campo vaccino.)
70 sur 88.

17. Veuë du port Ripa grande a Rome. (En haut.)
65 sur 85.

18. Veuë de Nostre Dame de Lorette (En haut dans une banderole.)
70 sur 80.

19. Tombeau de Bacus. [Il se trouve dans l'église Ste Constance auprès de Rome.]
64 sur 80.

20. Temple de Ianus a Rome (Ruines du Temple de Janus.)
70 sur 85.

21. Trinité du Mont. (Vue de la place d'Espagne et de l'église des religieux minimes français de la Trinité du Mont.)
70 sur 86.

Ces vues sont de la plus belle manière de Silvestre. On les trouve sous deux états :

1er État. C'est celui qui est décrit.

2e État. Il y a l'adresse de Mariette.

20. *Suite de 12 pièces numérotées.*

1. Diuerses Veües de France et d'Italie (En haut dans une banderole.)

Au bas : Capo di Boue Fuoni di Roma [C'est la sépulture de Cecilia Metella.]

Israel Siluestre fecit. Auec priuilege du Roy.

A Paris chez Pierre Mariette rue S. Jacques à l'Espérance.

122 sur 77.

2. Veüe de la Tour de Quiquangrongne. [Cette tour était près de Bourbon l'Archambault.]

Mariette excud. — 125 sur 77.

Il y en a une copie renversée; dans la copie le lointain est à gauche.

3. Veue dune Eglise de Poissy (En haut.)
125 sur 70.

4. Autre Veue du Chasteau de Bourbon Larchambaut. (En haut.)
127 sur 80.

5. Veüe du Chasteau et de l'Etang de Bourbon Larchambaut.
Mariette ex. — 128 sur 80.

Il y en a une copie retournée dans laquelle le château est à droite; elle a 150 sur 65.

6. Ponte su la strada di Tiuoli.
Mariette excu. — 127 sur 79.

7. Veduta di una Torre antica presso di Roma
127 sur 79.

Il en existe une copie; elle est retournée et n'a que 128 sur 66.

8. Veduta di un Palazo antico di Roma
127 sur 79.

9. Tempio di Sole (Aujourd'hui Sainte Marie.)
127 sur 79.

Il y en a une copie; elle est retournée et ses dimensions sont changées : elle a 150 sur 60.

10. Veüe de la Tour, et du Port de Marseille.
Mariette excud. — 128 sur 80.

Il y en a une copie renversée, dans laquelle la tour est à droite.

11. Le coin des Bons hommes proche de Paris.
Mariette excud. — 156 sur 85.

12. Veduta del Ponte Ste Maria.
Mariette excudit. — 138 sur 85.

On connaît deux états de cette suite :

1er État. Il n'y a point d'excudit, ou bien, il y a : Mariette excud.

2ᵉ État. Il y a : N. Langlois ex.

La partie italienne de cette suite est la reproduction des vues du n° 8, mais sous des aspects différents et avec des dimensions différentes. Il est possible qu'elle ait été ainsi composée par Mariette qui y aurait ajouté les numéros ; alors, dans le 1ᵉʳ état, elle aurait formé deux suites : 1° la suite italienne ; 2° la suite française, à laquelle il faudrait peut-être ajouter le n° 210.

Les numéros, 1, 2, 5, 10, 11, 12, ont été tirées sur un papier rougeâtre.

21. *Suite de 6 pièces numérotées.* — *Vues d'Italie.*

1. Veües de differents Lieux dessinées et grauées au naturel par Isr. Syluestre [Cette inscription est en haut dans une banderole.]

 En bas : Veüe du Pont Lamentano proche de Tivoli.
 Israel Siluestre jnc. A. De Fer ex cum Priuil. — 250 de large sur 116 de haut.
 Cette inscription est inexacte ; l'estampe représente la vue du pont Lucano et du mausolée de L. Plautius, sur le chemin de Rome à Tivoli. Dans la gravure même, au bas, à gauche : on lit : A Paris au bout Ju pont au change deuant l'horloge du palais

2. Vcüe de la Montaigne de Sommes et partie de Naples.
 Isr. Syluestre in. et fe. A de Fer ex Cũ priuil.
 251 sur 117.
 (La montagne de Sommes est le mont Vésuve.)

3. Veüe de la grande Chartreuse
 Israel Syluestre In et fe A de Fer ex cum priuil
 251 sur 118.

4. Veüe de l'Aquafarelle proche de Rome (Grotte de la Nymphe Egérie.)
 Israel Syluestre In et Fe A de Fer ex cum priuil
 249 sur 116.

5. Veue de la Porte del Popolo et du Iardin Iustinian
 Collignon fecit A de Fer excudit cum Priuilegio.
 251 sur 115.

6. Veüe del Campo Vaccino regardant le Capitole (Le derrière du Capitole.)
 Collignon fecit A De Fer excudit cum Priuilegio
 251 sur 115.

On connaît trois états de cette suite :
1er État. C'est celui qui est décrit.
2e État. Au lieu de de Fer, on lit : Le Blond ex.
3e État. Au lieu de Le Blond; on lit : Gantrel ex.

Cette suite est assez difficile à réunir. On peut supposer qu'il existe un état avant toute lettre et antérieur à ceux qui viennent d'être indiqués ; mais cette remarque n'a pu être constatée avec certitude qu'à l'égard de la pièce n° 2.

22. *Suite de 4 pièces sans titre ni numéros.* — *Vues d'Italie, gravées par Fr. Collignon d'après Silvestre.*

1. Veuë de Pouzzole. (Dans le royaume de Naples.)
 Israel ex. cum priuil. Regis. — 185 sur 82.

2. Veue de la Ville de Mellazo (En Sicile.)
 Israel ex. cum priuil. Regis. — 184 sur 80.

3. Veue de l'Eglise de la Trinité à Gayette
 Israel ex. cum priuil. Regis. — 185 sur 81.

4. Veuë d'une partie du Chasteau de Gayette.
 Israel ex. cum priuil. Regis. — 184 sur 81.

Ces vues, un peu dans le goût de Callot, sont de pur caprice et fort infidèles ; elles ne représentent en aucune façon les lieux indiqués. Collignon a été disciple de Callot.

23. *Suite de 9 pièces.* — *Vues d'Italie et de France; sans titre ni numéros.*

1. Veuë de la ville de Sienne du costé de Rome.
 Siluestre sculp. Israel excud. — 115 sur 70.

2. Veuë du Palais Ducal, proche Ligorne.
 Siluestre sculp. Israel excudit. — 119 sur 68.
3. Veuë d'une forteresse du Duché de Florence.
 Siluestre sculp. Israel excudit. — 118 sur 72.
4. Veuë du Chasteau de la Bastille a Paris.
 Siluestre sculp. Israel excud. — 119 sur 87.
5. Veuë d'Arcueil proche Paris.
 Siluestre sculp. Israel excud. — 119 sur 69.
6. Veuë des Porcherons proche Paris.
 Siluestre sculp. Israel excud. — 116 sur 69.
7. Veuë du Pont-neuf, à Paris.
 Siluestre sculp. Israel excud. — 116 sur 69.
8. Veuë de l'Eglise Sainte Elisabeth prés le Temple a Paris.
 Siluestre sculp. Israel excud. — 116 sur 90.

 Cette pièce a un 2e état; elle porte alors le n° 89 au coin à droite, et l'adresse : A Paris chez Mariette.
9. Veuë du Jardin du Roy au fautbourg S. Victor a Paris
 Siluestre delin. et sculp. Israel excud. — 118 sur 71.

Il y a probablement deux états pour toutes ces pièces; mais je ne l'ai vu que sur l'article 8.

1er Etat. C'est celui qui est décrit.

2e Etat. Avec l'adresse de Mariette.

24. *Suite de 6 pièces. — Vues de France et d'Italie, sans titre et sans numéros ; pièces circulaires inscrites dans un cuivre carré.*

 Les Inscriptions sont en haut de la planche, l'adresse seule est en bas.
1. Veuë du Bastion de sainct Iean a Lion.
 Le Blond excud. cum priuil. Regis. — 120 sur 118.

2. Veuë de Piere Ensize a Lion.
 Le Blond excud cum priuil Regis. — 117 sur 116.
3. Veuë du Pont et partie de la Ville de Grenoble.
 Le Blond excud. cum priuil. Regis. — 122 sur 115.
4. Veue de la Montagne de Somme a Naple.
 (C'est le mont Vésuve.)
 Le Blond excudit cum priuil. Regis. — 120 sur 117.
5. Sainct Laurens de Veniz
 Le Blond excudit cum priuil Regis. — 119 sur 119.
6. Veue du Palais et de l'Eglise de Sainct Marc a Venize.
 Le Blond excud. cum priuil. Regis. — 119 sur 118.

On connaît deux états de cette suite :

1er Etat. C'est celui qui est décrit; on y voit partout le nom de Le Blond.

2e Etat. Au lieu du nom de Le Blond on lit celui de Van Merlen.

Ces pièces ont été gravées vers 1648, c'est-à-dire à peu-près en même temps que celles du n° 15.

25. *Suite de 6 pièces non numérotées, de forme ronde inscrite dans un cuivre carré.*

1. Veuë en partie de la ville d'Ancone en Italie.
 I. Siluestre fecit Auec priuilege Le Blond excud.
 118 sur 119.
2. Autre port de Mer d'Italie.
 I. Siluestre fecit Auec priuilege Le Blond excudit.
 119 sur 117.

 Il y a une copie de cette pièce; elle est en sens inverse, la tour est à gauche.
3. Veuë du pont de Realte et de la prison de Venise
 I. Siluestre fecit Auec priuilege Le Blond excud.
 117 sur 117.

4. Partie de Sainct George de Venize.

 I. Siluestre fecit Auec priuilege Le Blond excudit 120 sur 119.

 Il en y a une copie retournée, la tour est à gauche.

5. Veuc de la Citadelle et de nostre Dame de la Garde et du port de Marseille.

 I. Siluestre fecit Auec priuilege Le Blond excud. 118 sur 117.

 Il y en a une copie retournée, la montagne est à gauche.

6. Veuë du Crosne et du pont de Marseuille (Malzeville) proche Nancy

 I. Siluestre fecit Auec priuilege Le Blond excudit 119 sur 120.

On connaît deux états de cette suite.

1er État : C'est celui qui est décrit.

2e État : Au lieu de Le Blond, il y a : Drevet ex.

Ces pièces ont été gravées vers 1648, comme les suites numérotées 15 et 24.

26. *Suite de 12 pièces gravées par François Noblesse sur les dessins de Silvestre. — Sans numéros.*

1. Liures de diuerses Veuës de france, Rome, et Florence. Faits par Israel Siluestre.

 A Paris chez Israel, rue de l'Arbre Sec, etc, etc. Auec priuil du Roy. — 164 sur 96. Cette pièce est gravée par Noblesse sur le dessin de Silvestre.

2. Citadelle de florence. Siluestre delin — 164 sur 98.
3. Citadelle de Milan Siluestre delin. — 165 sur 115.
4. Citadelle de Maruille. Siluestre delin Auec Priuilege du Roy — 165 sur 96.

 Au 2e état. Il y a ensuite : Diuers Veüe sur le naturel de Chateaux forteresses, et autre gravée par Francois

Noblesse pour aprendre a decigné. A Paris chez Van Merle rue St Jacques à la ville d'Anuers.

5. Veüe de la Citadelle de Montolinpe a Charleuille
Siluestre delin — 162 sur 94.

6. Citadelle de Metz — Siluestre delin — 161 sur 92.

7. Vilage de Lorraine. — 162 sur 96.

Sur le bord de l'eau, à gauche, on voit une tour ronde et au milieu une autre tour carrée; à droite, une petite maison au dessus de la quelle on voit un bouquet d'arbres et, dans le lointain, un homme sur un cheval qui galoppe.

8. Vilage de Lorraine
Dessiné par Silvestre, gravé par Noblesse. — 162 sur 96.

Au milieu, on voit une maison et une église; à droite, il y a un arbre qu'on ne voit qu'en partie.

9. Chateau St Anges de Rome — 136 sur 95 de haut.

Il y a un autre chateau Saint-Ange, de dimensions différentes aussi gravé par Noblesse. Voir n° 37.

9. Veüe de Naple. — 164 sur 96.

C'est une vue du Chateau-Neuf et d'une partie du Port et de la ville de Naples.

10. Portolongone (dans l'île d'Elbe.) — 163 sur 96.

11. Veue de l'Eglise de la Trinité du Mont a Rome. — 163 sur 96.

12. veüe de Montmidy Siluestre delin Auec Priuilege du Roy Au 1er état, à la suite de cela, on lit : Diuers veue sur le naturelle de Chateaux, forteresses, et autres, grauée par françois Noblesse Pour aprendre a decigné A Paris chez I. Mariette ruë St Iacques auec Priu. Cette pièce porte le numero 12. — 165 sur 96.

Au 2e état, le numéro 12 a disparu, et, au lieu de l'adresse de I. Mariette, on lit : A Paris, chez Van Merle rue S Jacques a la ville d'Anuers.

Il y a une copie de cette pièce, elle est en sens inverse de l'original, et il n'y a pas d'inscription au bas.

On connait deux états de cette suite :

1ᵉʳ État. Avec l'adresse de I. Mariette, quand il y a une adresse, ou bien sans adresse.

2ᵉ État. Avec l'adresse de Van Merlen.

Je n'ai vu un numéro qu'à la dernière pièce.

27. *Pièces gravées et dessinées par Louis Meusnier, mais sous la direction de Silvestre.*

1. Profil de la ville de Tvrin.
 Auec priuilege du Roy. — 558 sur 140 de haut.

 Dessiné et gravé par Meusnier, selon Mariette. Cette pièce ne se trouve pas dans l'œuvre de Meusnier par M. Robert-Dumesnil. Le cuivre n'a pas seulement 140 de haut mais 280; la pièce ci-dessus n'occupe que la moitié inférieure de la planche, elle a été imprimée avec une cache pour la partie supérieure; l'autre vue qui est sur la moitié supérieure du cuivre est la pièce suivante.

2. Profil de la ville d'Esiia en Espagne. — 558 sur 140. — Dessiné et gravé par Meusnier.

 Cette pièce, comme la précédente, a été inconnue à M. Robert-Dumesnil.

3. Profil de la ville de Badaios, en Espagne.
 Auec priuilege du Roy. — 554 sur 280.

 C'est le n° 72 de l'œuvre de Meusnier par M. Robert-Dumesnil qui ne lui donne pour dimensions que 544 sur 275.

4. Profil de la ville de Grenade capitalle dv Royavme de Grenade en Espagne.
 Auec priuilege du Roy. — 555 sur 278.

N° 73 de l'œuvre de Meusnier par M. R. D. qui donne les dimensions 546-278.

5. Profil de la ville de Madry, capitalle dv Royavme d'Espagne
auec priuilege du Roy — 728 sur 289.

N° 74 de l'œuvre de Meusnier par M. R. D. qui ne donne à cette pièce que 712-285.

6. Profil de la ville de Safra, en Espagne.
Auec priuilege du Roy. — 567 sur 285.

N° 75 de l'œuvre de Meusnier par M. R. D. qui lui donne 556-280.

7. Profil de la ville de Sigovie, en Espagne.
*Auec priuilege du Roy. — 559 sur 281.

N° 76 de l'œuvre de Meusnier par M. R. D. qui lui donne 548 sur 276.

8. Profil de la ville de Seville en Espagne.
Auec priuilege du Roy. — 696 sur 277.

N° 77 de l'œuvre de Meusnier par M. R. D. qui lui donne 695 — 274.

9. Profil de la ville de Tolede capitalle dv Royavme de la vielle Castille.
Auec priuilege du Roy. — 575 sur 288.

N° 78 de l'œuvre de Meusnier par M. R. D qui lui donne 564 — 272.

10. Veüe d'une partie de la ville de Cadis en Espagne du costé du port. — 205 sur 105 mais rogné de marge.
M. R. D. (n° 67) donne cette pièce comme douteuse; elle est certainement de Meusnier.

On peut ajouter à cette suite les pièces suivantes qui ont aussi été gravées par Meusnier et dont M. R. D. ne parle pas.

11. Profil de la ville de Dieppe.
Israel Siluestre deline. et excud. Cum priuilegio Regis. — 567 sur 278.
Voir le n° 208.

12. Profil de la ville de Meaux.
Israel Siluestre, deline, et excud. cum priuilegio Regis. — 565 sur 285.
Voir le n° 247.
13. Profil de la ville de Melun.
Israel Siluestre del. cum priuilegio Regis. — 560 sur 281.
Voir le n° 248.
14. Profil de la ville de Pontoise.
Israel Siluestre, del. cum priuilegio Regis. — 566 sur 285.
Voir le n° 276.
15. Profil de la ville de Roven.
Cum priuilegio Regis. — 565 sur 275.
Voir le n° 286.

M. Robert-Dumesnil a ignoré que L. Meusnier avait été disciple de Silvestre. Les pièces ci-dessus, qui se trouvent dans l'œuvre fait par le maître lui-même, semblent montrer qu'elles ont été gravées sous sa direction; je les place ici comme spécimen du travail d'un élève de Silvestre; au surplus je les ai trouvées dans tous les œuvres de Silvestre que j'ai consultés.

On doit attribuer à Lepautre, plutôt qu'à L. Meusnier ou à Callot, la gravure du Profil de la ville de Toyl en Lorraine (voir le n° 507). En tout cas, cette pièce n'est pas de Callot.

§ II.

PIÈCES ISOLÉES REPRÉSENTANT DES VUES D'ITALIE, D'ESPAGNE ET AUTRES PAYS ÉTRANGERS.

ROME.

28.

Roma. (En haut, en grandes lettres imitant l'écriture avec de grands traits.)

C'est une vue prise au-delà de la porte du Château Saint Ange. En bas, on en lit le détail en 44 numéros.

L. De Lincler Delineauit ad viuum. Israel Siluestro Jincidit. excudit Parisijs. cum priuil. Regis.—Anno Dni. 1642.

Cette vue est sur quatre feuilles égales, faites pour être collées à la suite l'une de l'autre et faisant une estampe de 1225 sur 185 de haut. Chaque feuille a 306 de long.

La gravure est d'une finesse extrême. Silvestre avait alors 21 ans. La vue de Lorette est du même temps.

On connaît deux états de cette pièce :

1er État. C'est celui qui est decrit
2e État. Il y a Mariette ex.

29.

Vue de Rome et du derrière de l'Eglise St Pierre prise sur les hauteurs du mont Vatican hors la ville. Au bas il y a vingt vers de Scudery, en cinq colonnes :

Par quel Art au-dessus de l'homme,
Et par quel rare Enchantement,
Nous faict on voir en un moment,
La vieille et la nouuelle Rome, etc.

Siluestre sculp. excud. Parisijs Cum priuil Regis.

750 sur 290 de haut en une seule feuille.

Entre les colonnes de vers, se trouvent les renvois de la vue en 18 numéros sur 5 colonnes alternant avec les vers.

Dans le volume donné par I. Silvestre, lors de sa réception à l'académie de peinture et sculpture, on trouve cette pièce avec la note manuscrite suivante, de la main de Silvestre : *Deleneauit Romai.*

On connaît deux états de cette pièce.

1er État. C'est celui qui est décrit, la tour carrée de l'église n'est pas surmontée de travaux.

2ᵉ État. Il n'y a plus de renvois entre les vers, l'espace est blanc; au bas il y a : Siluestre fecit. excud Parisiis.

La tour carrée qui est sur l'Eglise est surmontée d'une foule d'échafaudages destinés à continuer les constructions, qui se faisaient sur les dessins du cavalier Bernin, ces tours furent abattues depuis.

30.

Profil de la ville de Rome, veüe du côté de la Trinité du Mont.... Dessiné sur le lieu et Dedié à Monseigneur Le Dauphin. Par son très humble, très-Soumis et très-Obeissant Serviteur Israël Sylvestre l'an 1687...

(Suivent 56 renvois, de 1 à 56, sur 8 colonnes.)

C'est une vue générale de Rome prise sur le mont Pincio, près de la vigne de Médicis. Cette vue est en quatre feuilles, les deux feuilles de droite ont le texte en français, tel qu'il est décrit ci-dessus, en comptant la première feuille de droite à partir du milieu. Les deux feuilles de gauche ont le même texte en italien.

Les deux textes sont séparés par les armes du Dauphin.

Chaque feuille a 655 de large sur 508 de haut.

Travail médiocre qui se ressent de la vieillesse de Silvestre, et peut être aussi de l'inexpérience de ses élèves.

Il y a deux états :

1ᵉʳ État. C'est celui qui est décrit.

Il y a eu très-peu d'épreuves de ce 1ᵉʳ état.

2ᵉ État. A droite des armes et avant le mot Profil, on lit : ce Vend a Paris chez le Sʳ Fagnani rue des Prouveres entre Sᵗ Eustache et la rue des Deux Ecus avec pr. du Roy.

31.

Vedute della Chiesa di Sᵗᵒ Pietro in Vaticano, et del Palazzo Papale, ed altri luoghi, disegnate in Roma

fuori della porta de Caualli leggieri, Da Israël Siluestro, ed Intagliate, d'al 'Medesimo In Pariggi l'anno 1652. Auec Priuil. du Roy

790 sur 505, en une seule feuille.

Au bas à gauche, dans l'estampe, on lit : Israel Siluestre deleneauit et sculpcit Anno. 1652.

Les renvois de la vue se trouvent au bas, en trois langues, française, latine et italienne, en huit numéros sur deux colonnes.

On voit, en haut de la planche, les armes de Hesselin avec cette dédicace : Illustrissimo Nobillissimoque Domino. D. Hesselin Regi à Secretioribus Consilijs, Palatij, et Cameræ denariorum Magistro Obseruantissimus Seruus J. Viuot Dicat.

Il est probable que J. Vivot, gentilhomme ordinaire de la chambre du Roy, qui fut nommé, en 1670, garde magazin des antiques, a fait graver cette planche, ainsi que la grande vue du Campo Vaccino qui forme l'article suivant.

On en connaît deux états :

1er État. C'est celui qui est décrit.
2e État. On lit au bas : Ce vend a Paris chez le Sr Fagnani rue des Prouueres entre St Eustache et la rue des 2 Ecus.

52.

Veduta di Campo Vaccino, e duna parte della Citta, di Roma disegnata ed jntagliata da Israel Siluestro, In Parigi, per ordine del Sig Giouani Viuot Ragioniero della Casa Reale.

Cum Priuilegio Regis.—Une seule feuille de 957 sur 576.

En haut, dans une banderole soutenue par deux génies, on lit : Dédié au Roy. Au dessous, il y a les Armes de France et de Navarre dans une couronne de lauriers. En bas, on trouve le détail de la vue, en 38 lignes françaises, et le même en 38 lignes italiennes sur 10 colonnes.

Les deux génies qui soutiennent les armes du Roy sont de Chauveau. — Belle pièce, gravée vers 1652.

53.

Chapelle bastie a Ste Marie Major a Rome par Paul vme très-superbement comme il se voit par l'extérieur. Le Portrait de la Vierge peint par St. Luc, donna sujet à ce pieux Pontif de faire construire lad- Chapelle, et placer dans le milieu du grand Autel... Cette précieuse peinture. etc.

Cette inscription a quatre lignes, et à gauche il y a la même inscription en latin.

Goyran sculp. — 450 sur 355.

Cette estampe a été gravée d'après Silvestre et non, comme le dit Jombert, sur les dessins de de La Belle. Je l'ai trouvée dans tous les œuvres de Silvestre, que j'ai pu consulter, et sur l'épreuve qui se trouve dans le volume que Silvestre a donné à l'académie de peinture et sculpture, il y a, de la main de Silvestre lui-même : *Siluestre Dele. Romai*.

On connait deux états de cette planche :

1er État. C'est celui qui est décrit.

2e État. Sous l'inscription française, il y a : A Paris chez Pierre Mariette Rue St Iacques a l'espence

Cette pièce, qui est rare de premier état, est d'une merveilleuse couleur d'eau forte. Elle est très-propre à montrer la différence qu'il y a entre la manière de Silvestre et celle de Goyran ; il suffit pour cela de la comparer avec l'estampe décrite au n° 55.

54.

Vue du jardin de la vigne Farnèse, élevé sur les ruines du Palais Majeur, du coté qui regarde Campo Vaccino.

Il n'y a pas d'inscription mais, au bas, on trouve les renvois suivans formant deux lignes françaises, et les mêmes en deux lignes italiennes : Vestiges du Temple de la Paix. 2. Eglise de Ste Françoise Romaine. 3. Jardin de Farnese. 4. Vestiges du Palais Magiore. 5. Vestiges de la Maison de Ciceron. 6. Ste Marie liberatrice. 7. St Piere Montorio. 8. Frontispice de la fontaine de Paul Cinquiesme. 9. Collonnes restée du Temple de Jupiter Statorius. — Cum priuil. Regis. excudit Parisijs. — 880 sur 326 de haut en deux feuilles qui doivent être réunies.

On trouve, sur l'épreuve qui est à la bibliothèque de l'école des Beaux-Arts, la note suivante, autographe de Silvestre : *Israel Siluestre Deleneauit Romai et sculpcit*. Malgré l'affirmation du maître, je crois que cette estampe a été gravée par Goyran. Elle a, en effet, toutes les qualités de l'estampe décrite au n° précédent et il est impossible de ne pas l'attribuer au même maître.

On connaît deux états de cette pièce :

1er État. C'est celui qui est décrit.

2e État. Il y a au bas : A Paris Chez Pierre Mariette Rue St. Iacques a l'esperance.

55.

PALAZO MAZARINI IN ROMA. (Du coté du jardin ; il devint après le Palais Rospigliosi sur le mont Quirinal.)

Cette inscription est en haut dans une banderole qui entoure les armes de Mazarin.

Isruel Siluestre jncidit. excud. Parisijs cum priuil. Regis 680 de large sur 342 de haut.

Au bas, on trouve des renvois de A à G pour le détail de la vue.

Cette estampe est du plus beau de Silvestre et du plus résolu ; elle a été gravée, selon toutes les apparences, peu après son troisième voyage en Italie.

36. Colisée.

Veue du Palais Major a Rome de l'arc de Constantin et du Colisée.

Ces mots sont écrits à la main, d'une écriture ancienne, sur une estampe qui se trouve à la bibliothèque impériale dans l'œuvre de Silvestre, tome 5ᵉ à la fin, et donc voici la description.

Cette pièce représente la campagne de Rome. On voit des ruines partout. A droite, au fond, ce sont les ruines du Colisée et, à coté, on remarque l'arc de Constantin auprés duquel il y a un troupeau. Vers le milieu, on voit un carrosse attelé de deux chevaux et, derrière, trois hommes à pied qui le suivent en courant. A gauche, en arrière plan, on voit les ruines d'un grand édifice. C'est ce qui reste du palais Major; ces ruines sont couvertes d'arbustes qui croissent de toutes parts. Entre ces ruines et le spectateur, il y a un moulin. Enfin, sur le premier plan, à droite, il y a deux pécheurs dont l'un est assis, et au milieu, on voit un homme qui chasse un bœuf devant lui.

La marge du bas est restée blanche et attend une inscription; cependant il y a la signature suivante : Israel Siluestre fecit, 1655. Cette date est à peine tracée à la pointe sèche.

308 sur 250.

Cette pièce est très-finement gravée; voici ce qu'en dit Mariette :

« Mon Pere a eu à la vente de M. Boullé une pièce qui represente une vue du Palais Major, d'une partie du Colisée et de l'arc de triomphe de Constantin à Rome, qui est extrêmement rare; elle a été gravée par Silvestre en 1655, il y en a une épreuve assez belle dans l'œuvre de Silvestre qui est chez le Roy et qui vient de M. Beringhen, laquelle œuvre a été formée originairement par M. Vivot, ami et contemporain de Silvestre. Au bas de cette dernière épreuve, on a écrit (peut-être M. Vivot) » La planche est en Suede, il y a 56 ans et il n'y en a point d'impression. »

Je ne sais ce qu'est devenue l'épreuve de Mariette, je n'en

connais que deux autres, celle de la bibliothèque impériale et celle qui se trouve dans l'œuvre de Silvestre qui appartient à M. Simon, recueil qui a été formé par Silvestre lui-même. Malgré l'assertion de Mariette, qui s'en est tenu probablement à la signature, je ne crois pas que cette planche ait été entièrement gravée par Silvestre; les arbres me semblent avoir été faits par Goyran; le paysage est dans le goût de Claude Lorrain et très-joliment exécuté; il a plus de grâce que n'en ont ordinairement les pièces de Silvestre; je douterais même volontiers que Silvestre en ait fait autre chose que le dessin.

C'est cette estampe que Jombert appelle le Colisée (Catalogue de La Belle page 24, en note), elle est certainement la plus rare de l'œuvre.

37.

Veuë de l'Arc de Constantin, et de l'Eglise de Sainct Iean et Paul.

Israel Siluestre fecit. Israel ex. cum priuil. Regis. — 207 sur 151. Assez jolie pièce dont le dessin à la plume, sur vélin, a été fait à Rome, en 1653. Il a été vendu 80 fr. avec un autre dessin, à la vente Silvestre faite en 1811, n° 550 du Catalogue.

38.

Fontana Maggiore del Giardino Deste In Tiuoli.

Cl. Goyrand fecit. Cum priuilegio Regis (sur le dessin de Silvestre) 511 sur 208.

59.

Fontaine de St Pierre Montor.

Pièce sans signature. 144 sur 99 de haut.

Je ne puis rattacher cette pièce à aucune suite.

40. *Lorette.*

LORETO [en haut dans une banderole, avec 4 renvois en lettres italiques.]

Au bas de l'estampe se trouve une dédicace en italien à la Duchesse d'Aiguillon, suivie de six vers, aussi en italien, sur deux colonnes séparées par les armes d'Aiguillon.

Israel Siluestro Incidit anno 1642
excudit Parisijs cum priuil. Regis — 310 sur 138 de haut.

Silvestre avait 21 ans quand il a gravé cette pièce, sur le dessin de de Lincler auteur de la dédicace ; elle est gravée dans le même genre, et probablement dans le même temps, que le profil de la ville de Rome ; Roma (notre n° 28) qui a été dessiné par le même de Lincler.

On connaît deux états de cette pièce :

1er État. La banderole du haut n'y est pas encore ; à sa place, on lit en lettres romaines : Loreto ; il n'y a pas de numéros de renvois. Dans différentes parties de l'inscription, et spécialement aux mots Doue à GIESV, on voit, sous l'écriture, les traits d'essai du graveur en lettres, nombreux et bien marqués.

A droite, au fond, dans un espace compris entre deux lignes horizontales dont l'une passerait sur la tour, qu'on voit à l'extrémité du mur, et l'autre sur la petite maison placée sur la tour même, il y a des travaux si légers qu'ils n'ont pas dû résister à un tirage même peu nombreux ; cet espace est marqué 4 dans le 2e état.

2e État. C'est celui qui est décrit, le papier est fin. Il y a des numéros de renvoi sur la planche.

41. *Florence.*

Profil de la ville de Florance.
auec priuilege du Roy. — 553 sur 254.

Cette estampe a été dessinée et gravée par Meusnier, selon Mariette. Elle n'est pas citée dans l'œuvre de Meusnier par M. Robert-Dumesnil. Voir aussi le n° 27, et pour les autres vues de Florence, les n°s 2, 6, 16.

42. *Castello Gandolfo.*

Autre veüe de Castel Candolfe.
161 sur 86.
Sans signature, mais tout à fait dans le goût de Silvestre.

43. *Pignerolle.*

Veüe de Pignerolle. (En haut.)
160 sur 82.

44. Catalogne.

Veüe au naturel de la Montagne, et du Conuent, de Nostre Dame de Mont Serra en Catalogne.
Dessignée et grauée par Israel Syluestre Auec priuilege du Roy A Paris chez Pierre Mariette, rue S. Iacques à l'Esperance — 505 sur 157 de haut.

45. *Barcelone.*

Vue de Barcelone du côté de la mer.
Pièce dessinée par I. Silvestre et gravée par N. Perelle.

BEAUTÉS DE LA PERSE.

46. *Suite de 10 pièces, sans numéros.*

Les Beautés De la Perse (Cette inscription est sur un bouclier porté par un cavalier. Dans la marge du bas il y a :) Ou ce qu'il y a de plus beau dans ce Royaume est descrit et dessigné au Naturel par le Sr. Daulier Deslandes, Vandomois. (Gravé par Silvestre.)
135 de large sur 180 de haut. En bas, à gauche, on a effacé : A Paris chez l'auteur; on voit encore A. Pa.....

1. Veuë de la Ville d'Hispahan, Capitalle de Perse; en venant de Tauris.
A. Daulier, Deslandes, del. I. S. f. — 288 sur 162.

2. Le Meidan, ou la place d'Hispahan, en Perse
 A Daulier, Deslandes, delin. I. S. f. — 288 sur 161.
3. Le Pont qui conduit de Spahan a Julpha
 A Daulier, Deslandes. delin. I. S. f. — 290 sur 164.
4. Veue de la ville de Schiras en Perse en venant d'Hispahan.
 A Daulier, Deslandes, delin. I. S. f. A. P. — 285 sur 160.
 Chez M. Simon il y a une épreuve avant la lettre.
5. Tchelminar, ou les Ruines de l'ancienne Persepolis
 A. Daulier, Deslandes, del I. S. f. — 288 sur 164.
6. Deirout et Sindion, Veus en descendant le Nil.
 J. C. Eq. del Israël Siluestre sculp — 251 sur 125.
 Le dessinateur, J. C. Eq., était un chevalier de Malte dont on ne sait pas le nom. Mariette avait de lui une suite de dessins.
7. Figures de Tschelminar. (Ceci est au milieu de la planche sur la hauteur.)
 En bas, Kadengha proche de Schiras.
 A droite, Cum P. R. — 157 sur 189.
8. Etfeinan veu en descendant le Nil.
 J. C. Eq. del. Siluestre sculp. — 228 sur 128.
9. Habillementz des Perses (il y a deux planches en hauteur sur le même cuivre.)
 A. P. — 157 sur 189.
10. Profil de la ville de Larisse.
 Citée par Mariette; je ne l'ai pas vue.

Il y a deux états, ou plutôt deux tirages, de cette suite :

Le premier est en feuilles qui n'ont jamais été pliées pour orner un livre.

Le deuxième état décore le livre suivant :

« Les Beautez de la Perse ou description de ce qu'il y a de
» plus curieux dans ce Royaume, enrichie de la carte du
» Pays et de plusieurs estampes dessignées sur les lieux Par
» le Sieur A. D. D. V. (André Daulier Deslandes Vendomois)
» avec une relation de quelques aventures maritimes de

L. M. P. R. D. G. D. F. (Louis Marot, Pilote Réal des Galères de France.)

A. Paris chez Gervais Clousier, 1673, in-4°

En regard de la page 1, il y a une carte géographique dont la gravure n'est pas de Silvestre. Ce volume est recherché à cause des figures, il a été vendu jusqu'à 60 fr. en maroquin rouge à la vente de Morel-Vindé.

M. Brunet dit qu'il y a une édition de 1672; c'est une erreur : car à la fin du privilège, on lit : achevé d'imprimer pour la première fois le huictième août 1673.

Daulier Deslandes dit, dans sa préface, qu'il a fait ce voyage en 1664 avec Tavernier, puis il ajoute : « les desseins que j'en avois faits ayant esté trouvés curieux, je les ay fait graver par une main qui ne vous fera pas trouver le présent indigne de vous. »

47. LONDRES.

Veuë et Perspectiue du Palais du Roy d'Angleterre a Londres qui sapelle Whitehall.

Siluestre sculp. Israel ex. cum priuil. Regis. 241 sur 156.

§ III.

VUES DE PARIS.

48. *Suite de 12 pièces numérotées au bas à droite.*

Cette suite a été gravée avant 1655.

1. LES LIEVX LES PLVS REMARQVABLES DE PARIS ET DES VIRONS Faicts Par Israel Siluestre.

DEDIEZ A MONSEIGNEUR LOVIS DE BVADE Seigneur de Frontenac, Comte de Palluau, vicomte de Lisle Sauary, etc.

Israel ex. au bas, les 4 vers suivans, et, au-dessous : avec Priuil. du Roy.

12

Puis qu'on peut mesurer l'obiect a sa puissance
Ces Pièces (curieux) ne vous deplairont pas,
Ou d'un hardy crayon l'art vous met en presence
Tout ce que d'un loingtain, l'œil peut tirer d'appas

188ᵐ de large sur 91 de haut.

2. La Porte de la Conférence.

Ceste Porte a reçeu le nom de Conſerence,
Pour ce que l'homme et l'art ont voulu conferer ;
Pour faire vn digne front au grand chef de la France,
Et laisser a Paris de quoy les admirer.

Israel ex. — 185 sur 91.

3. Porte de Sᵗ. Bernard. (Avant qu'elle ait été rebâtie.)

Lorsque d'un rude hyver, nous ressentons l'outrage ;
Et qu'au foyer le feu n'a de quoy se nourir.
Icy l'on voit venir les forests a la nage ;
Et le port Sᵗ. Bernard nous peut seul secourir.

Israel ex. — 185 sur 91.

4. Veuë de Larcenal.

Dans ce grand arsenal, se forge le Tonnerre,
Dont le bras de nos Roys escrase les Titans ;
Et comme la Paix vient au sortir de la guerre,
Tout proche aussi le Mail s'offre à vos passe-temps.

Israel ex. — 189 sur 91.

Il existe, de cette pièce, une copie renversée.

5. Veuë de l'isle de nostre Dame

Loin du funeste sort, de la fameuse ville,
Dont l'amour en dix ans, rasa les fondemens ;
Cette Isle en moins de temps, cesse d'être jnutile,
Et fait voir le beau plan de cent grands hastiments.

189 sur 91.

6. Porte de Sᵗ Honoré.

Venant à ceste porte on a cet auantage,
Qui ne se trouve pas aisement autre part ;

C'est d'y voir tout d'un coup, la ville, et le village,
Les traicts de la nature, et les effets de l'art.
189 sur 91.

7. Veuë de la Bastille de Paris (Et de l'ancienne porte St Antoine.)

Pendant que le beau monde au long de ces murailles,
Faict valoir son credit à la faueur du cours,
De pauures malheureux resuent leurs funerailles,
Dans le triste seiour de ces obscures Tours.
190 sur 91.

8. La Grotte de Meudon. (Elle a été détruite.)

La Grotte dont Meudon vanté tant la structure,
N'est pas vn simple trou creusé dans vn Rocher;
C'est vn petit palais, ou l'art de la Peinture,
Estale abondamment ce qu'il a de plus cher.
185 sur 89.

9. Veuë des bons hommes.

Que deuons nous penser, de l'abbregé du monde,
Croirons nous qu'à Paris regne l'Impieté?
Si le zele du ciel, aux bons hommes, luy fonde
, Pour son premier fauxbourg, un lieu de saincteté.
Israel ex. — 188 sur 94.

10. Veuë du Pont de lhostel Dieu de Paris.

Dun costé vous voyez l'Edifice admirable,
Ou la mere de Dieu, reçoit nostre oraison ;
Plus loin vous découurez l'Hopital charitable,
Ou les membres de Dieu, cherchent leur guerison.
Israel ex. — 188 sur 91.

11. Veuë du Luxembourg (Du côté du Jardin.)

Je suis dvne naissance autrefois souueraine
Mais le temps mayant pris mes ornemens diuers
J'en receus deternels des faueurs d'vne Reine
Qui me faict admirer aux yeux de l'vniuers.
Israel ex. —179 sur 119.

12. Saint Germain en Laye.

> Je suis ce sainct Germain dont la voix de l'Histoire
> Dira malgré le temps des louanges sans fin ;
> Ie suis le nompareil, mais la plus grande gloire
> Me vient d'auoir veu naistre un Ilustre Dauphin.

Israel ex. — 181 sur 120.

Les épreuves de 1er état de cette suite sont d'une teinte assez vigoureuse, excepté celle-ci qui est pâle, même de 1er état.

Les vers qui sont au bas de ces estampes pourraient bien être de Colletet fils.

On connaît quatre états de cette suite, qui est fort jolie.

1er État. Les numéros sont au bas, à droite. Il n'y a que les quatre vers, et au-dessous : Israel ex. sans le nom de l'objet représenté.

2e État. Les numéros sont effacés ; mais le nom de l'objet représenté dans l'estampe n'y est pas encore ; on trouve sur plusieurs pièces le nom de Van der Bruggen.

3e État. C'est celui qui est décrit. Il y a, en bas, outre les 4 vers, le nom de l'objet représenté écrit en caractères romains, tandis que les vers sont en caractères italiques.

Voici les noms ajoutés dans ce 3e état :

2. Porte de la Conférence.
3. Porte de St Bernard.
4. Veuë de Larcenal (On trouve des épreuves de cet état avec le mot Trat, en haut à droite dans l'estampe.)
5. Veuë de lisle de nostre Dame.
6. Porte de St Honoré
7. Veuë de la Bastille de Paris.
8. La Grotte de Meudon.
9. Veuë des bons hommes.
10. Veuë du Pont de lhostel Dieu de Paris.
11. Veuë du Luxembourg
12. Saint Germain en Laye

4ᶜ État. Les vers n'y sont plus, l'inscription ne porte que le nom de la vue, et ce nom n'est pas tout à fait le même que dans le troisième état ; enfin l'on a mis d'autres numéros. Voici quatre pièces sur lesquelles ces changements ont pu être constatés. Les numéros indiqués ci-après sont les nouveaux qu'elles portent.

4. Le Pont de l'hostel Dieu. [Il y a, de plus, une grande X à gauche.]
5. La Grotte de Meudon.
10. La Porte de la Conférence.
11. Vue des Bons-hommes pres Paris [A gauche il y a X et à droite le n° 11.]

Enfin, plusieurs pièces de cette suite ont été copiés dans la *Topographia Galliæ*, par M. Zeiller.

49. *Suite de 12 pièces sans le titre ; vues de Paris, sans numéros, publiées de 1650 à 1655.*

Veuë et Perspectiue du Palais Cardinal du costé du Jardin, et en suitte celles du Louure, et des Tuilleries de diuers costez, et des autres lieux les plus curieux des enuirons de Paris. Par Israel Syluestre. (Ainsi que par Perelle, Marot et de La Belle.)

A Paris chez Israel Henriet, rue de l'arbre sec etc. Auec priuilege du Roy.

245 sur 128.

La renommée seule est de de La Belle, le reste est de Silvestre.

1. Veuë du fort Royal fait en l'année 1650 dans le Jardin du Palais Cardinal pour le diuertissement du Roy.
Israel ex. — 250 sur 152.

Dans l'estampe, au bas à droite, il y a : Israel Siluestre, delinea. et sculpcit parisiis Anno 1651

2. Veuë et Perspectiue du Iardin et Pont des Thuieleries
Israel excudit. — 245 sur 117.
Cette pièce a été gravée par G. Perelle, d'après Silvestre.

3. Veuë et Perspectiue du Iardin des Tuilleries et de la Porte de la Conférence
Perelle sculpsit. (D'après Silvestre.) — 241 sur 125.

4. Veue et Perspectiue du gros Pauillon des Tuilleries, et de la grande Gallerie du Louure.
Israel excud. — 239 sur 122.

5. Veuë et Perspectiue des Tuilleries, et de la grande Escurie
Israel ex. — 248 sur 131.
C'est une vue de la rue des Tuileries.

6. Veuë du Dôme du Palais des Tuilleries, dans lequel est un grand Escalier rampant de figure ouale, estimé le plus beau de l'Europe.
Israel ex. — 250 sur 133.
L'architecture est de Marot, d'après Silvestre, et les figures sont de de La Belle.

7. Palais de la Reyne Catherine de Medicis, dit les Tuilleries basty l'an 1564. et augmenté l'an 1600. par Henry quatre qui fit faire le Jardin dudit Palais.
Israel ex. — 246 sur 128.
Cette estampe a été gravée par J. Marot et de La Belle, sur les dessins de Silvestre. Le dessin en a été vendu 75 fr. en 1811 avec 2 autres du même maître Voir le n° 531 du Catalogue Silvestre.

8. Veue et Perspectiue du dedans du Louure, faict du Regne de Louis XIII.
Israel excudit — 243 sur 130.
L'architecture est de Marot, d'après Silvestre; les figures, ainsi que le fond du paysage sont de de La Belle.

9. Veüe et Perspectiue de la Galerie du Louure, dans laquelle sont les Portraus des Roys des Reynes et des plus Illustres du Royaume.
Israel ex. — 240 sur 125 de haut.

Cette vue a été prise avant que la Galerie fut brûlée, ce qui arriva en 1664 ; elle fut rebâtie depuis, sous le nom de Gallerie d'Apolon.

10. Veüe et Perspectiue de la partie du Louure ou sont les apartemens du Roy et de la Reyne du coste du Jardin
Israel excud. — 242 sur 124.

11. Veue du Louure et de la grande Galerie du costé des Offices. (C'est la face qui regarde les Tuileries.)
Israel ex. — 258 sur 150.

12. Veüe et Perspectiue de l'Hostel de S. Paul ; Et de la fassade des R. P. Jesuites de la ruë S. Anthoine.
Israel ex. — 258 sur 126.

Au 3ᵉ état, avant le mot Vcuë, il y a un C, et la pièce est numérotée 5.

On connait trois états de cette suite :

1ᵉʳ État. C'est celui qui est décrit.

2ᵉ État. Dans toutes les inscriptions, le mot Perspective est écrit avec un v. Les pièces portent des numéros ; ainsi le 5ᵉ article de cette suite est numéroté 5, le 5ᵉ article est numéroté 12 et le 12ᵉ est numéroté 5 ; dans cet état, ces trois articles entrent dans une suite qui fait partie du n° 50.

3ᵉ État. Au lieu de Israel ex. On lit Daumont ex. Certaines pièces ont des lettres isolées, telles que A, C, à gauche.

50. *Suite de 8 pièces numérotées. Vues de Paris.*

1. Veües et perspectiues nouuelles tirées sur les plus beaux lieux de Paris et des enuirons.

Au coin, à droite, en trois petites lignes, on lit : Israel excud. cum priuilegio Regis. 1645. Et, a côté, le numéro 1.
250 sur 122 de haut.

2. Veües et Perspectiue du Cours de la Reyne Mere.
Israel excud. Cum priuilegio Regis. — 254 sur 120 de haut.

3. Veües et Perspectiue de l'Eglise, et de la Cour du Temple
Israel excudit. cum priuilegio Regis. — 250 sur 120.
4. Veües et Perspectiue de la Tour de Nesle et de l'Hostel de Neuers.
Israel ex. cum priuilegio Regis. — 252 sur 118.
5. Veües et Perspectiue de lEglise sainct Martin des Champs.
Israel excud. cum priuil. Regis. — 255 sur 120.
6. Veües et Perspectiue de l'Eglise Nostre Dame de Boullongne
Israel excudit cum priuil. Regis. — 252 sur 120.
7. Veües et Perspectiue du Village et du Pont de Charenton.
Israel ex. cum priuil. Regis. — 256 sur 120.
8. Veües et Perspectiue du Pont, et du Temple de Charenton.
Israel excudit cum priuil. Regis. — 256 sur 120.

Toutes ces pièces ont été gravées par Claude Goyran sur les dessins de Silvestre, excepté le paysage du titre qui est du dessin d'Herman Van Swanevelt, et les petits personnages de quelques pièces, du n° 3, par exemple, qui sont de de La Belle. Jombert dit que le tout est du dessin de de La Belle, mais c'est une erreur ; l'architecture est certainement du dessin de Silvestre. La gravure en est plus moelleuse que celle de Silvestre et d'une très-belle couleur d'eau forte.

Les pièces de cette suite se trouvent sous plusieurs états ; mais malheureusement il n'y a pas de moyens matériels de distinguer ces états. Voici quelques remarques générales qui pourront aider à les reconnaître. Dans le 1er état, le papier est fin ; les travaux légers des fonds sont très-visibles et assez vigoureux ; la couleur est brillante, l'estampe est lumineuse et veloutée. Dans les états suivants, on ne retrouve plus ces qualités : ainsi, par exemple, le fond du n° 4, à gauche, est presque effacé ; cependant il y a des épreuves de deuxième ou de troisième état, qui paraissent très-satisfaisantes quand on les voit isolément, et dont on ne peut constater l'infériorité qu'en les comparant à de belles épreuves de premier état. Je voulais recommander, comme terme de comparaison, une

épreuve de la tour de Nesle, le n° 4, qui se trouvait encore il y a quelque temps à la Bibliothèque Impériale, dans l'œuvre de Silvestre, tome 1ᵉʳ p. 125, et qui réunissait toutes les qualités désirables. Aujourd'hui je ne le puis plus ; elle a tenté un amateur peu scrupuleux, qui l'a enlevée en coupant la feuille sur laquelle elle était collée. On l'a remplacée par une autre épreuve, fort belle aussi, mais qui n'égale pas la première.

S'il est difficile de reconnaître les différents états des estampes de cette suite, il n'en est pas de même du titre ; on en distingue aisément trois états.

1ᵉʳ État. C'est celui qui est décrit ; une grande pierre qui est au milieu de l'estampe est blanche, ainsi qu'une petite pierre, qui s'appuie sur le côté gauche de la grande. Il n'y a qu'une ligne de texte au bas.

2ᵉ État. Il n'y a encore qu'une ligne de texte et la grande pierre est blanche, mais sur la petite, on lit : Goyran fecit.

3ᵉ État. Il y a deux lignes de texte en bas ; la seconde ligne se compose de l'adresse suivante : A Paris Chez Isrel au logis de Monsieur le Mercier Orfeure de la Reyne, pres la croix du Tiroir ; la grande pierre est couverte d'un bas relief contenant 5 personnages debout, sur la petite pierre on lit : Goyran fecit. C'est l'état qu'on trouve le plus communément. Dans les belles épreuves de cet état, les deux traits qui ont servi à guider le graveur en lettres sont très-visibles sur la petite pierre et sur la 2ᵉ ligne de l'inscription.

Il existe une copie du titre, dans le sens de l'original ; au bas de cette copie, on lit l'inscription suivante : Diverses Veües et Perspectives nouvelles de Rome, Paris et des autres lieux. Dessiné au Naturel par Israel Siluestre et d'autres Maistres. N. Visscher excudit. 1. — La grande pierre est couverte de son bas relief, mais la petite est blanche ; le dessin et la gravure en sont très-médiocres. On en a fait le titre d'une suite formée arbitrairement des 12 pièces suivantes :

1. Le titre.
2. Veuë de l'Eglise Sainct Pierre, et du Chasteau Sainct Ange.

3. Veuë et Perspective du Jardin de Tuilleries et de la Porte de la Conférence.
4. Veuë et Perspective de l'Hostel de S. Paul, et de la fassade des R. P. Jésuites de la ruë S. Anthoine.
5. Veuës et Perspective du Pont et du Temple de Charenton.
6. Veuës et Perspective du Village et du Pont de Charenton.
7. Veuë et Perspective de l'Eglise Notre Dame de Boullongne.
8. Veuë et Perspective du Chasteau de Chilly, a quatre lieues de Paris, sur le chemin d'Orléans.
9. Veuë et Perspective du Chasteau de Fremont a quatre lieues de Paris, sur le Chemin de Fontaine-bleau.
10. Veuës et Perspective de la Tour de Nesle et de l'Hostel de Nevers.
11. Veuë et Perspective de la Cascade de Fremont.
12. Veuë et Perspective des Tuilleries et de la grande Escurie.

51. *Suite de 20 pièces, titre compris. — Sans numéros.*

1. Diuerses veuës faictes sur le naturel par Israel Siluestre.

A Paris chez Israel ruë de l'Arbre sec au logis de Mons^r le Mercier Orfeure de la Reine, proche de la Croix du Tiroir. Auec priuilege du Roy. — 170 de large sur 100 de haut.

Dans une couronne de feuilles de chêne entourée d'un trait, on lit :

L'HOSTEL DE VANDOSME A PARIS 1652.

2. L'Hostel de Neuers et l'Isle du Palais.
Israel ex. — 164 sur 99.

C'est surtout la vue de l'Isle du Palais prise au delà de l'hôtel de Nevers.

3. L'Hostel de Neuers, et les Galeries du Louure.
Israel ex. — 165 sur 98.

C'est la vue de l'hôtel prise de l'extremité sud du Pont-neuf.
4. La statue de Henry IV. et de l'Isle du Palais.
Israel ex. — 164 sur 99.
5. Le Pont sainct Michel et la ruë neufue sainct Louys.
Israel excudit — 166 sur 99.
6. L'Hostel de Monsieur le Duc de Luynes a Paris.
Israel ex. — 165 sur 98.

Cet hôtel était situé près le pont St Michel, au coin de la rue Gilles Cœur (comme Jaillot l'écrit) et de la partie du quay des Augustins qu'on nommait autrefois rue de Hurepoix, partie qui est comprise entre le pont et la rue Gilles Cœur. Sur l'épreuve qui est chez M. Simon on voit, sur le quai, auprès de la saillie du mur qui borde la rivière, un petit espace blanchâtre, résultant de ce que les tailles en cet endroit n'ont pas mordu autant qu'ailleurs. On a écrit à la main : les H. G d — Sur toutes les épreuves que j'ai pu consulter; il y a en cet endroit comme deux ou trois taches d'encre.

« Cet Hotel a été occupé par la Duchesse d'Etampes. A sa prière, François premier l'acheta et en fit démolir une partie qui fut rebâtie et ornée des peintures et de devises. Il a appartenu au Chancelier Seguier et s'appelait alors l'Hotel D'O. La fille du Chancelier ayant épousé le Duc de Luynes, lui apporta cet hôtel en dot, et alors on le nomma Hôtel de Luynes. » [Hurtaut : Dict. hist. de Paris.]

Voir, sur cet Hotel, une note curieuse de Saint-Foix. Essais historiques de Paris, tome 1er p. 55.

7. Veuë du Guay de Gesure, et du Pont nostre Dame de Paris.

Cette vue est prise du pont au Change.
Siluestre fe. Israel excud. — 170 sur 97.
8. Veuë du Louure par dedans le Bastiment neuf.

C'est l'intérieur de la Cour de Louvre en 1659.
Israel ex. cum priuil. Regis — 170 sur 99.

Au bas à gauche, dans l'estampe, on lit : Israel Siluestre belineauit et sculpcit 1652. (Le chiffre 2 est retourné).

9. Le Grand Chastelet de Paris.
Israel ex. — 165 sur 99.

10. Veuë de la place de Gréue et de l'Eglise nostre Dame.
Israel ex — 165 sur 100.

A la Bibliothèque Impériale, dans l'œuvre de Silvestre, il y a une contre-épreuve de cette pièce.

11. Veuë de l'Eglise de Clichy la Garenne, a une lieuë de Paris.
Israel Siluestre fecit. Israel ex. cum priuil. Reg.
161 sur 76.

Dans l'estampe, au bas à droite, il y a : Siluestre fecit.
On connaît trois états de cette planche :

1er État. C'est celui qui est décrit.

2° État, au-dessus d'Israel Siluestre fecit, on lit : Elisabeth Cuuillier. delen et au-dessous : 1654. L'année est très-faiblement tracée a la pointe sèche.

3e État. L'année 1654 a été effacée ; le reste est comme le 2e état.

12. Le Chasteau de la Bastille de Paris, hors la Porte sainct Antoine.
Israel ex. — 164 sur 97.

13. Chasteau de la Bastille du costé de la rue sainct Antoine.
Israel ex. — 170 sur 100.

14. Veuë de la Tour de Nesle et du Louure.
Israel ex. — 167 sur 101

15. Les Galeries du Louure.
Israel ex. — 167 sur 102.

16. L'hostel d'Angoulesme du costé du Jardin.
Israel ex. — 173 sur 99 de haut

17. Veuë de la Porte de la Conférence.
Israel ex. — 161 sur 79.

Ce n'est pas la Porte de la Conférence que la vue représente, mais la Porte de la Tour neuve avant qu'elle ait été démolie.

18. Veuë de l'Abbaye sainct Germain des prez lez Paris.
 Israel ex. — 170 sur 99.
19. Maison Abbatiale de saint Germain des prez lez Paris
 Israel ex. — 171 sur 99 de haut.
20. Palais de Madame la Conestable de Lesdiguières a Grenoble.
 Israel ex. — 167 sur 100 de haut.

52. *Suite de 16 pièces et le titre.*—*Sans numéros, publiées avant 1655.*

Liure de diuerses Perspectiues et Paisages faits sur le naturel, mis en lumière par Israel 1650. Auec priuilege du Roy.

A Paris, chez Israel Henriet, rue de l'Arbre sec, etc. 250 sur 158.

Ce titre représente la fontaine des Innocents. Dans le fond on voit le portail des filles Ste Marie et le portail de l'hôpital de la Trinité.

Les figures sont de de La Belle et l'architecture de Marot.

On connaît deux états de ce titre.

1er État. C'est celui qui est décrit.

2e État. Au lieu de 1650, il y a 1651.

1. Veuë du grand Conuent des Augustins qui Regarde l'Isle du Palais, et une partie du Chasteau du Loaure.
 Israel Siluestre delin. et fe. Israel excudit cum priuil. Regis. — 248 sur 153.
 Il y a deux états de cette pièce. Voir le n° 81.

2. Perspectiue de l'Eglise de nostre Dame veuë de la place de la greue.
 Israel Siluestre delin. et fe. Israel ex. cum priuil. Regis. 245 sur 150.
 Il y a deux états de cette pièce :
 1er État. C'est celui qui est décrit.

2ᵉ État. Au lieu d'Israel ex. il y a, Daumont ex.

3. Perspectiue de l'Eglise nostre Dame, veue du quay de la Tournelle
 Israel Siluestre delin. et fe. Israel excud. cum priuil. Regis. — 250 sur 132.

4. Veuë de l'Hostel de ville de Paris, et de la place de greue.
 Israel Siluestre delineauit et fecit. Israel excudit cum priuil. Regis. — 246 sur 129.

5. Veuë de l'Eglise et Cimetiere des saincts Innocens a Paris.
 Israel Siluestre delin. et sculp. Israel Henriet ex. cum priuil. Regis — 219 sur 130.

6. Veue de la Saincte Chapelle, et de la Chambre des Comptes de Paris.
 Israel Siluestre delin. et sculp. Israel Henriet ex. cum priuil. Regis — 250 sur 131.

7. Veue du Palais d'Orléans du costé des Chartreux. Ce Magnifique Palais, etc. (deux lignes).
 Israel Siluestre delin. et fe. Israel ex. cum priuil Regis. 249 sur 158.
 Le paysage est d'Herman d'Italie.

8. Veuë de l'Isle Louuier, et d'une partie de l'Isle nostre Dame.
 Israel Siluestre delin. et fe. Israel ex. cum priuil. Regis. — 250 sur 141.
 Le paysage et les terrasses sont d'Herman.

9. Veuë de l'Eglise de l'Hospital de Sainct Louis basti hors la porte du Temple etc. (deux lignes).
 Israel Siluestre delin et fe. Israel excud. cum priuil. Regis. — 247 sur 129.

10. Veuë de l'Hostel de Soissons bati par Catherine de Medicis, et conduit par Iean Bullant Architecte du Roy.
 Israel Siluestre fecit Israel ex. cum priuil. Regis. 252 sur 131.
 Au bas de l'estampe, à droite, sous le trait de la gravure,

on voit ces chiffres 44 très petits. Les arbres qui sont sur le 1ᵉʳ plan sont faits dans le goût d'Herman, mais moins bien.

11. Veuë d'une partie du Cours, et de la Sauonnerie, ou est la manufacture de ces beaux tapis, etc. (deux lignes).
 Israel Siluestre delin. et fecit Israel ex. cum priuil. Regis — 248 sur 135.

12. Veue du Prieuré et Village de Croissy pres de Sᵗ. Germain en Laye apartenant a Mʳ Patrocle etc., (deux lignes).
 Israel Siluestre delin. et sculp. Israel Henriet ex. cum priuil Regis — 227 sur 130.

13. Veuë des Chasteaus de Sᵗ. Germain en Laye.
 Israel Siluestre delin. et sculp. Israel Henriet ex. cum priuil. Regis — 243 sur 152.

14. Veuë de l'entrée du vieux Chasteau de Saint Germain en Laye.
 Siluestre sculp. Israel excud. cum priuil. Regis. 242 sur 137.

15. Veuë de l'entrée du Chasteau de Gros-Bois a six lieues de Paris
 Siluestre sculp Israel excud. cum priuil. Regis. 239 sur 155 de haut.

16. Veuë du Chasteau de Gros-Bois du costé du Jardin a six lieuës de Paris.
 Siluestre sculp. Israel excud. cum priuil. Regis. 243 sur 158.

 53. *Suite de 8 pièces numérotées.*

Livre De Diverses vevës, Perspectiues, Paysages faits au naturel, Par Israel Siluestre.

A Paris chez Israel Siluestre, rue de l'Arbre sec au logis de Monsieur le Mercier, proche la croix du tiroir.

Auec priuilege du Roy. 159 sur 112 de haut.

On connaît deux états de ce titre :

1er État. C'est celui qui est décrit, il n'y a point d'année.

2e État. L'adresse de Silvestre est remplacée par la suivante : A Paris chez Van Merlen rue S. Jacques à la ville d'Anvers, 1664.

1. Veuë de la Maison de Monsieur de Bretonuillier dans l'Isle Nostre Dame.
 Israel Siluestre sculp. — 153 sur 100.

2. Veuë de la Tour de Nelle, et de la Gallerie du Louure.
 Israel Siluestre sculp. — 152 sur 99.

3. Veuë du Pont neuf et de l'Isle du Palais a Paris
 Israel Siluestre sculp. et ex. — 154 sur 109.

 On trouve, dans cette estampe, des parties à peine tracées qui ne se voient bien que dans le premier état. Il y en a une copie retournée. La gravure est de forme ronde de 145m de diamètre, le cuivre est un carré de 148m de côté. Pour compléter la pièce circulaire on a ajouté, au bas, deux grandes barques. L'inscription est la même, mais il n'y a pas de signature, et à droite, il y a le n° 1, au lieu du n° 3 que porte l'original.

4. Veuë de l'Eglise nostre Dame de Rouen du costé du Pont.
 Israel Siluestre sculp. et ex. — 153 sur 107.

5. Veuë du Pont de pierre de Rouen.
 Israel Siluestre sculp. et ex. — 154 sur 108.

6. Autre veuë du Pont de pierre de Rouen, et du Mont Ste Catherine.
 Israel Siluestre sculp. et ex. — 154 sur 109.

7. Je n'ai pas trouvé la pièce portant ce numéro.

8. Veue du Jardin den haut de Gaillon.
 Israel Siluestre sculp. et ex. — 154 sur 108.

 Cette pièce est la plus faible de la suite. Les petits personnages sont de Le Pautre.

 On trouve des épreuves de cette pièce avec le n° 49 à droite.

On connaît deux états de cette suite :

1ᵉʳ État. Avant les numéros.

2ᵉ État. Les numéros sont à droite.

Les épreuves de cette suite, même de 1ᵉʳ état, ont une teinte rousseâtre particulière qui les fait ressembler à des épreuves faibles de couleur. Ce sont de très-jolies pièces, surtout le n° 4, et il est difficile de les réunir toutes sous les deux états.

N. B. La feuille précédente était tirée, quand j'ai découvert que le chiffre que j'avais pris pour un 1, dans la veuë de la Maison de Monsieur de Bretonuillier, était un 7; le numéro 1 étant le titre lui-même. Il faut donc réctifier ainsi l'ordre des numéros : n° 1, le titre; et n° 7, Veuë de la Maison de Monsieur de Bretonuillier, etc.

54. *Suite de 10 pièces titre compris.* — *Sans numéros.*

1. Diuerses Veües faites sur le Naturel, et dediées au Roy, par Israel Siluestre.

 Veüe du Chateau de fontaine Belleau du costé de l'estan.

 a Paris auec Priuil. du Roy dessigné et graué par Israel Siluestre 1658

 195 sur 115 de haut.

2. Veüe du Palais de Luxembourg, du costé du Jardin.

 dessigné et Graué par Israel Siluestre 1658.

 198 sur 112 de haut.

3. Veüe du Jardin de Monsieur Renard aux Tuilleries.

 dessigné et Graué par Israel Siluestre 1658.

 198 sur 115.

4. Veüe de la Maison de Monsieur de Bretonuillier, et de lisle Nostre-dame.

 dessigné et Graué par Israel Siluestre 1658.

 198 sur 117 de haut.

5. Veüe du quay des Augustins, et du Pont S‍t. Michel.
dessigné et Graué par Israel Siluestre 1658.
196 sur 115.
6. Veüe de l'Archeuesché de Paris, et du pont de la Tournel, prise de dessus le pont de l'Hostel Dieu.
dessigné et Graué par Israel Siluestre. 1658.
198 sur 115.
7. Veüe de la Maison et Jardin de Mon‍r. le Grand Prieur du Temple.
dessigné et graué par Israel Siluestre. —196 sur 111.
8. Veüe du Chateau de S.‍t Germain en Laye.
dessigné et Graué par Israel Siluestre. 1658.
197 sur 118.
9. Veüe du Chateau de Gaillon en Normandie. (Vue prise du coté de l'entrée principale.)
dessigné et Graué par Israel Siluestre 1658
197 sur 115.
10. Veüe du Chateau de la Roche guyon en Normandie appartenant a Mon‍r. de Liencourt.
dessigné et graué par Israel Siluestre. —197 sur 118.

Toutes ces pièces sont fortes jolies, Le Pautre en a fait les petits personnages.

55. *Suite de 16 pièces ; vues de Paris et de France.—Sans numéros.*

1. Les Petits Augustins du fautbourg Saint Germain.
Israel ex. — 117 de large sur 80 de haut.
2. Saint Sulpice.
Israel ex. — 117 sur 77.
3. Les Feuillans. (rue S‍t Honoré).
Israel excudit — 117 sur 82.
On trouve cette pièce de 5‍e état avec le n° 10, à gauche.
4. L'Eglise Nouicial des Iesuites du fautbourg S. Germain.
Israel ex. — 114 sur 84.

5. Veuë faite sur le naturel par Israel Siluestre.
Israel ex. — 116 sur 69.

6. Veue de l'Eglise des filles du Mont Caluaire, au Marais du Temple.
115 sur 90.

7. Veuë de l'Eglise des filles S^{te}. Marie, Rue S^t. Antoine.
113 sur 90.

On trouve cette pièce de 3^e état avec le numéro 11.

8. Eglise de la Mercy deuant l'Hostel de Guise. (Rue du Chaume.)
115 sur 90.

9. Eglise des quinze vints.
Israel excud. — 116 sur 82.

10. Saint Germain en Laye.
Israel ex. — 119 sur 88 de haut.

11. L'entrée de l'Eglise de Ruel.
Israel excud. — 120 sur 87.

12. Veuë de coste de l'Eglise de Ruel.
Israel ex. — 110 sur 88.

13. Veuë de l'Eglise S^t Pierre de Reins.
113 sur 90 de haut.

14. Eglise de Venteuil proche la Roche Guion.
Israel ex. — 112 sur 90 de haut.

15. La Chapelle de Gaillon.
Israel ex. — 118 sur 89.

16. La grande Eglise de Manthe.
Israel ex. — 121 sur 88 de haut.

On connaît trois états de ces pièces :

1^{er} État. C'est celui qui est décrit.

2^e État. Avec l'adresse de I. Mariette rue S^t Jacques à la Victoire.

3^e État. Avec l'adresse de I. Van Merlen et des numéros à certaines pièces.

56. *Suite de 15 pièces. — Vues de Paris et des environs. — Sans numéros.*

1. Veuë de l'Eglise Saint Denis de la Chastre.
 Israel Siluestre delin. et sculp. Israel ex. cum priuil. Regis. — 120 sur 86.
 [Dans l'estampe au bas à droite on lit : Israel Siluestre deleneauit e fecit]
2. Veuë de l'Eglise du Temple à Paris
 I. Siluestre delin. et sculp. Israel ex. cum priuil. Regis. 115 sur 90.
3. Les Filles de Lannonciate est la première Eglise a main gauche en sortant de la Porte saint Jacques.
 Israel Siluestre delin. et sculp. Israel ex. cum priuil. Regis. — 114 sur 92.
4. Veuë de l'Eglise des Carmelites du Faubourg Saint Iacques.
 Israel Siluestre delin. et sculp. Israel ex. cum priuil. Regis. 115 sur 92.
5. Eglise Royal, Collegial et Paroissiale de Saint Germain de Lauxerrois a Paris.
 I. Silvestre delin. et sculp. Israel ex. cum priuil. Regis 116 sur 90.
6. Veuë des Martyrs de Mont-Martre proche Paris.
 Israel Siluestre delin. et sculp. Israel ex. cum priuil. Regis. — 114 sur 91.
7. Veuë de l'Hostel Dieu de Paris.
 Israel Siluestre delin. et sculp. Israel ex. cum priuil. Regis. — 115 sur 91.
8. Veuë de l'Eglise Saint Sauueur, rue Saint Denis.
 Israel Siluestre delin. et sculp. Israel ex. cum priuil. P. 115 sur 91.
9. Veuë de la Chapelle du Chasteau de Saint Germain en Laye.
 Israel Siluestre delin. et sculp. Israel ex. cum priuil Regis — 119 sur 88 de haut.

10. Veuë de l'Abbaye Royalle de Ioyanualle proche S¹. Germain en Laye.
>Israel Siluestre delin. et sculp. Israel ex. cum priuil. Regis. — 114 sur 91.

11. Veuë de Rambouillet proche la Porte Saint Antoine.
>Israël Siluestre delin. et sculp. Israel ex. cum priuil Regis. — 114 sur 92.

12. Chasteau de Noisy le sec a 4 lieuës de Paris proche S¹. Germain en Laye.
>Israel Siluestre delin. et sculp. Israel ex. cum priuil. Regis. — 114 sur 90.

13. Veuë du Chasteau de Gaillon.
>Israel Siluestre delin. et sculp. Israel ex. cum priuil. Regis. — 116 sur 94.

57. *Suite de 4 vues numérotées.*

1. Veuë de l'Arsenal de Paris, et du Mail.
>Dessignée par I. Siluestre et grauée par N. Perelle
A Paris chez Pierre Mariette, rue S. Iacques a l'Esperance
Auec priuilege du Roy. — 545 sur 200.

2. Veüe du Louure, et de la Porte de Nesle du costé du Fauxbourg S¹ Germain.
>Dessignée par I. Silvestre et grauée par N. Perelle. Auec priuilege du Roy. A. Paris chez Pierre Mariette rue S. Jacques a l'Esperance.
545 sur 200.

3. Veüe du Pont Neuf et de l'Isle du Palais, du costé du Petit Bourbon. (Vue prise de la terrasse du petit Bourbon, ou a été depuis le Garde meuble du Roi qui fut démoli, vers 1780, pour découvrir la colonnade du Louvre).
>Dessignée par I. Siluestre, et grauée par N. Perelle
Auec priuilege du Roy
A Paris chez Pierre Mariette, rue S. Iacques a l'Esperance
545 sur 200.

4. Veüe du Mail et de la Campagne circonuoisine.
Dessignée par I. Siluestre, et grauée par N. Perelle.
Auec priuilege du Roy
A Paris chez Pierre Mariette, rue S. Iacques a l'Espe-rance.
345 sur 205.

58. *Suite de 6 pièces numérotées.*

1. Veüe de la Cour, et de la Gallerie Dauphine du Palais, à Paris.
Dessinée par I. Siluestre, et grauée par Perelle,
A Paris chez Pierre Mariette, rue S. Iacques a l'Espe-rance, Auec priuilege du R.
157 sur 117 de haut.
2. Veüe du Louure du costé des Tuilleries
Dessinée par I. Siluestre, et grauée par Perelle Auec priuilege du Roy
Chez Pierre Mariette — 158 sur 116.
3. Veüe de la Porte de S. Bernard, et du Pont Marie, à Paris.
Dessinée par I. Siluestre, et grauée par Perelle Auec priuilege du Roy
Chez Pierre Mariette. — 158 sur 116.
4. Veüe de la Porte de S. Bernard a Paris
Dessinée par I. Siluestre, et grauée par Perelle. Auec priuilege du R.
Chez Pierre Mariette — 156 sur 115 de haut.
5. Veüe du Pont, et du vieux Chasteau de Corbeil
Dessinée par I. Siluestre, et grauée par Perelle Auec priuilege du R.
Chez Pierre Mariette — 156 sur 114 de haut.
6. Maison Rouge sur la Riuiere de Seine
Dessinée par I. Siluestre, et grauée par Perelle Auec priuilege du R.
Chez P. Mariette — 156 sur 116 de haut.

59. *Suite de 7 pièces sans numéros.*

1. Veue de l'Eglise Sainct Laurens au faubourg de Paris.
 Israel excud. cum priuil. Regis. — 125 de large sur 75 de haut.
2. Veue de la fontaine Sainct Innocent a Paris.
 Israel ex cum priuil. Regis. — 119 sur 76.
3. Veuë d'une Maison du fautbourg Saint-Germain.
 Israel excud. cum priuil, Regis. — 125 sur 75.
 On a écrit sur l'épreuve de la bib. imp., et d'une écriture du temps : « La dernière maison de la Grenouillère. »
 Il y a une copie de cette pièce, elle est renversée ; la petite perspective qui est à droite, dans l'original, se trouve à gauche, dans la copie.
4. Veue d'une maison du fautbourg St Victor.
 Siluestre sculp. Israel excud. — 125 sur 72.
5. Notre Dame des Vertus proche de Paris.
 Israel excud. cum priuil. Regis. — 124 sur 74.
6. Veuë d'une des portes de la Ville St Denis du costé de Paris.
 Israel excud. cum priuil. Regis. — 125 sur 75.
7. Veuë du Village de Bainuille proche la Ville de Nancy
 Israel excud. Cum priuil. Regis — 122 sur 75.

On connait deux états de cette jolie suite :

1er État. Avant l'inscription qui est au bas.

2e État. Avec cette inscription ; c'est celui qui est décrit.

On trouve des copies de la plupart des pièces de cette suite ; ces copies sont retournées, d'une pointe moins fine, et sans inscriptions au bas.

60. *Suite de 5 pièces numérotées. Sans inscriptions au bas.*

1. Je n'ai pas trouvé la pièce portant le numéro 1.
2. Sur la droite, on voit une maison avec un balcon ; un personnage est sur le balcon. Au milieu, sur le devant, un chasseur tire un coup de fusil ; dans le fond, on voit un

pont. Dans la gravure, il y a : Israel excud et, au bas à droite, il y a : ⱬ j. — 159 sur 78.

3. A droite, on voit une tour et une porte qui est celle de la Conférence ; au bas, il y a des barques ; à gauche, quelques maisonnettes dans le lointain. C'est la partie des bords de la Seine qui était au-delà de Grenouillère ; c'est aujourd'hui le quai d'Orsay. Cette vue est prise de la porte de la Conférence, en regardant vers Meudon.
Israel ex. — 163 sur 81.

4. Cette estampe représente une vue du Pont-neuf et d'une partie de la Cité. Un peu plus près, c'est la tour de Nesle ; tout à fait à droite, on voit le couvent des Théatins ; à gauche, on voit la porte de la Conférence, près de laquelle le spectateur est placé.
Israel ex. — 161 sur 79.

5. Cette pièce représente une maison à laquelle on monte par un escalier à deux rampes. De chaque coté il y a un pavillon construit sur un rocher. Cette maison est entourée d'eau. Devant l'escalier, entre les deux rampes, on voit une grotte dans laquelle il y a une fontaine avec une vasque. Enfin, à gauche, sur un pont qui forme l'entrée de l'île, on voit un cavalier et une dame ; devant eux, un troisième personnage les salue.
Israel ex. — 159 sur 84.

61. *Suite de 12 pièces sans le titre. — Sans numéros.*

Livre contenant les Veües et Perspectiues de la Chapelle et Maison de Sorbonne ; Ensemble. de plusieurs autres belles Maisons basties en diuers endroicts du Royaume. 1649.
Israel excudit. cum priuil. Regis. — 245 sur 152.

Les figures, les statues, et le paysage sont gravés par de La Belle, et l'Architecture par Marot, sur le dessin de Silvestre.

1. Le grand Portail et Eglise de Sorbonne, Colege en l'Université de Paris etc. (deux lignes). — 257 sur 159.

La Renommée qui est en haut est de de La Belle, ainsi que les deux Génies qui soutiennent les armes de Richelieu. Dans la marge du bas, à gauche, il y a le n° 7.

On trouve un 2° état de cette pièce; on le reconnaît en ce qu'il y a, au bas, dans la gravure même: A Paris chez I. Mariette rue S¹ Jacques à la Victoire.

2. Veüe et Perspectiue de la Chapelle et Maison de Sorbonne; etc. (deux lignes). A Paris chez Israel rue de l'arbre sec, etc. — 244 sur 152.

Cette pièce a été gravée par Marot, excepté les figures et le paysage qui sont de de La Belle, sur le dessin de Silvestre.

On en trouve un 2° état dans lequel l'inscription a été changée; il y a: La Maison de Sorbonne vue de coté. Israel Siluestre sculp. Daumont exc.

3. Veüe et Perspectiue de la Chapelle et Maison de Sorbonne, du costé de la court faict par Monsieur le Mercier Architecte du Roy.
Israel ex. — 245 sur 150.

Pièce gravée Marot, et les figures par de La Belle, sur le dessin de Silvestre.

On trouve un 2° état; l'inscription est alors celle-ci : Vue et Perspective de la Maison de Sorbonne à Paris, à gauche I, ensuite Israel Silvestre sculp. à droite Daumont ex. et le n° 4.

4. Le Chasteau de Richelieu en Poitou, representé en face. Ouurage du grand Cardinal Duc de Richelieu lequel est magnifique en sa construction, etc. (Deux lignes.)
Israel ex. — 255 sur 135.

L'Architecture a été gravée par Marot, le reste est de Silvestre.

On connaît un 2° état; au lieu d'Israel ex. Il y a : Daumont exc.

5. Chasteau de Richelieu du costé qui regarde sur le Parc, et Palmail.
 Israel ex. — 255 sur 133.
 L'architecture a été gravée par Marot, le reste est de Silvestre.
 Au 2ᵉ état, au lieu de Israel ex. il y a : Daumont exc.
6. Face du grand Corps de logis du Chasteau de Richelieu qui regarde sur le Parterre.
 Israel ex. — 255 sur 133.
 L'architecture est de Marot, le reste est de Silvestre.
7. La Ville de Richelieu en Poittou, construite par le grand Cardinal Duc de Richelieu, etc. (Deux lignes).
 Israel ex. — 255 sur 135.
 L'architecture est de Marot, le reste est de Silvestre.
8. Veue et Perspectiue, de l'entrée du Chasteau de Bury en Blaisois, etc. 1642. (Deux lignes).
 Israel ex. — 252 sur 132.
 L'architecture a été gravée par Marot, sur le dessin de Silvestre qui a gravé le paysage.
9. Fasce du Chasteau de Bury Rostaing du costé de Blois, etc. 1650.
 Israel ex. — 252 sur 132.
 L'architecture a été gravée par Marot, sur le dessin de Silvestre qui a gravé le paysage.
10. Veuë et Perspectiue du Chasteau de Pont en Champagne, etc. (Deux lignes).
 Israel ex. — 255 sur 135.
 L'architecture a été gravée par Marot, sur le dessin de Silvestre qui a gravé le paysage.
11. Veuë et Perspectiue du Chasteau de Pont du costé des Parterres.
 Israel ex. — 254 sur 154.
 L'architecture a été gravée par Marot, sur le dessin de Silvestre qui a gravé le paysage.
12. Veuë et Perspectiue du Chasteau de Chauigny en Tou-

raine, appartenant a Monsieur de Chauigny Secretaire d'Estat, sur la conduitte, et desseing de Monsieur Le Muet Architecte.
Israel ex. — 255 sur 155.

L'architecture a été gravée par Marot, sur le dessin de Silvestre qui a gravé le paysage.
On connaît deux états de cette suite :
1ᵉʳ État. C'est celui qui est décrit.
2ᵉ État. Au lieu d'Israel ex. On lit : Daumont ex. et l'inscription est quelquefois modifiée.

62. *Suite de 22 pièces avec le titre. — Sans numéros. Les pièces de cette suite et celles de la suivante peuvent se remplacer mutuellement.*

1. Liure de diuerses Veuës, Perspectiues, et Paysages faicts sur le naturel.
 DEDIEZ AU ROY, par Israel auec Priuilege de SA MAIESTÉ.
 A Paris chez Israel Henriet, rue de l'arbre sec etc. 1651.
 En haut, dans une banderole entourant les armes de France et de Navarre, on lit :
 LA PLACE ROYALE. — 255 sur 155.

 Pièce gravée par Marot, sur le dessin de Silvestre qui a gravé les figures.
2. Veuë de l'Hostel de Ville de Paris, anciennement l'Hostel de Charles Dauphin Régent en France fils du Roy Iean, etc. (Deux lignes.) Israel ex. — 251 sur 155.
5. Veuë et Perspectiue du Chasteau de Madrid basty par François premier a l'imitation de celuy de Madrid en Espagne etc. (Deux lignes.)
 Israel excud. — 243 sur 152.

L'architecture a été gravée par Marot et le paysage par Perelle, sur le dessin de Silvestre.

4. Veuë et Fassade du Chasteau de Madrid, tres-agreable en ses jssues qui conduisent d'un costé dans le boys de Boulongne, etc. (Deux lignes).

Israel ex. — 245 sur 152.

L'architecture a été gravée par Marot, et le paysage par Perelle, d'après Silvestre.

5. Veuë et Perspectiue du Chasteau de Sainct Maur a deux lieues de Paris, commencé a bastir par le Cardinal du Bellay, etc. Deux) lignes).

Israel ex. — 251 sur 156.

L'architecture a été gravée par Marot, sur le dessin de Silvestre qui a gravé le paysage et les terrasses.

6. Veuë et Perspectiue du Chasteau de Vincennes, commencé l'an 1357 par Philippe de Valois, etc. (Deux lignes).

Israel ex. — 246 sur 133.

Dans l'estampe, au bas à droite, il y a : Israel Siluestre fecit.

7. Veuë de Berny a deux lieuës de Paris sur le chemin d'Orléans, etc. (Deux lignes).

Israel ex. — 244 sur 150.

Estampe gravée par Gab. Perelle, d'après Silvestre.

8. Veuë et Perspectiue de la Maison de Berny, du costé de lentrée.

Israel ex. — 242 sur 129.

Estampe gravée par Marot pour l'architecture, par de La Belle pour les figures et le paysage, d'après Silvestre.

9. Veuë et Perspectiue du Chasteau de Verneuil a douze lieues de Paris appartenant a.... Henry de Bourbon Euesque de Metz, etc. (Deux lignes).

Israel excudit. — 255 sur 135.

Pièce gravée par Marot et Le Pautre, sur le dessin de Silvestre.

10. Veuë de l'entrée du Chasteau de Verneuil.
 Israel excudit. — 252 sur 156.
 Pièce gravée par Marot et Le Pautre, d'après Silvestre.
11. Veuë du Chasteau de Verneuil du costé des Parterres
 Israel excudit. — 249 sur 155.
 Estampe gravée par Marot et Le Pautre, d'après Silvestre.
12. Veuë et Perspectiue du Chasteau de Blerancourt basty par Messire Bernard Potier etc. (Deux lignes).
 Israel excudit. — 255 sur 155.
 Estampe gravée par Marot et Le Pautre, d'après Silvestre. Le 2e état porte seulement : Vue et Perspective du Chateau de Blerancourt en Picardie a 24 lieues de Paris. Daumont excud.
13. Veuë du Chasteau de Blerancourt. (Du côté de l'entrée.)
 Israel excud. — 252 sur 155.
 Pièce gravée par Marot et Le Pautre, sur le dessin de Silvestre.
14. Veuë et Perspectiue du Chasteau de Bourbon l'Archambaut ou sont les Bains, etc. (Deux lignes).
 Israel ex. — 250 sur 155.
15. Veuë et Perspectiue du Chasteau d'Escouan a cinq lieues de Paris basty par les Connestables de Montmorency.
 Israel ex. — 255 sur 155.
 L'architecture a été gravée par Marot, sur le dessin de Silvestre, qui a fait le paysage et les terrasses.
16. Veuë et Perspectiue du Chasteau d'Escoan, et d'une partie du Bourg.
 Israel ex. — 255 sur 155.
 L'architecture a été gravée par Marot, sur le dessin de Silvestre, qui a fait le paysage et les terrasses.
17. Veuë et Perspectiue du Chasteau de Coulommiers en Brie, etc. (Deux lignes).
 Israel ex. cum priuil Regis — 248 sur 158.

L'architecture a été gravée par Marot, le paysage par Goyrand, sur le dessin de Silvestre.

18. Veüe et Perspectiue du Chasteau de Coulommiers en Brie, du costé du Jardin, etc. (Deux lignes).
Israel ex. cum priuil. Regis — 242 sur 130.

L'architecture a ésé gravée par Marot et le paysage par Goyrand, sur le dessin de Silvestre.

19. Veuë du Chasteau de Courance en Gastinois. (Du coté de l'entrée.)
Israel Henriet ex. cum priuil. Regis — 246 sur 132. (Voir aussi n° 64.)

20. Veue et Perspectiue du Chasteau de Breues en Niuernois, sur la Riuiere d'yonne proche de Clamecy appartenant a Monsieur le Marquis de Mauleurier.
Israel ex. — 249 sur 151 de haut.

Estampe gravée par Marot, sur le dessin de Silvestre les figures sont de La Belle.

21. Veuë et Perspectiue de la Maison de Chantemesle, lieu tres-curieux pour les Jardinages et Cascades d'Eaux, etc. (Deux lignes).
Israel ex. — 249 sur 132.

22. Veuë du Chasteau de Irrois en Champagne, appartenant a Monsieur le Marquis de Francsier Gouuerneur de Langre.
Israel ex. — 247 sur 125 de haut.

On connaît deux états de cette suite :

1er État. C'est celui qui est décrit.

2e État. Au lieu d'Israel ex ou excudit, on lit : Daumont ex ou exc.

63. *Suite de 20 pièces titre non compris. — Sans numéros.*

Les riuieres d'Oyse et de Marne ayant marié leurs

eaux auec celles de la Seyne viennent icy par leurs tours et détours rendre ensemble leurs hommages au Roy etc. (Trois lignes).

 Israel Siluestre delineauit et fecit.
 A Paris chez Israel au logis de Monsieur le Mercier, etc. Auec priuilege du Roy. — 249 sur 157.
 Sous les armes de France et de Navarre, on lit : 1654.
 Il y a, sur le devant, un beau groupe d'arbres fait par Herman Swanevelt.

1. Veuë et Perspectiue du Chasteau de Maison a quatre lieuës de Paris etc. (Deux lignes.)
Israel ex. — 249 sur 155.

2. Veüe et Perspectiue du Chasteau de Fremont a quatre lieues de Paris sur le chemin de Fontainebleau.
Israel excudit. — 242 sur 124. Il y en a une copie, voir n° 218.

 Estampe gravée par Goyrand, sur le dessin de Silvestre.

3. Veüe et Perspectiue de la Cascade de Fremont a quatre lieues de Paris, sur le chemin de Fontainebleau.
Israel excudit — 245 sur 150.

 Estampe gravée par Goyrand, sur le dessin de Silvestre.

4. Veuë du Chasteau de Fresnes a huit lieues de Paris, etc. (Deux lignes).
Israel ex. — 245 sur 127.

 Dans l'estampe au bas, à droite, il y a : I. Siluestre fecit

5. Veuë et Perspectiue du Chasteau de Fresnes du costé des jardins.
Israel excudit — 244 sur 152.

6. Veuë et Perspectiue du Chasteau de Meudon, appartenant Messieurs de Guise a deux lieues de Paris
Israel excudit — 250 sur 135.

7. Veüe et Perspectiue de la Grotte du Chasteau de Meudon appartenant a la Maison de Guise.
Israel ex. — 240 sur 124.

8. Veuë et Perspectiue de la Grote de Meudon, appartenant a Messieurs de Guise a deux lieues de Paris.
Israel ex. — 244 sur 129.

9. Veuë du Chasteau de Pacy en Champagne, appartenant a Monsieur de Souuray.
Israel ex. — 259 sur 180.

10. Veuë et Perspectiue de la Face du Chasteau de Rincy a trois lieues de Paris basty par Monsieur Bordier etc. (Deux lignes).
Israel excudit. — 252 sur 132.

 Dans le 2ᵉ état, au lieu d'Israel, il y a : Daumont. L'architecture est de J. Marot, le paysage de Perelle, et les figures de de La Belle, sur le dessin de Silvestre.

11. Veuë et Perspectiue de la Face et costé du Parterre du Chasteau de Rincy.
Israel excudit — 245 sur 151.

 Dans le 2ᵉ état, au lieu d'Israel, il y a Daumont. L'architecture est de J. Marot, le paysage de Perelle et les figures de de La Belle, sur le dessin de Silvestre.

12. Veuë et Perspectiue du Chasteau de Rincy du costé des offices.
Israel ex. — 245 sur 132.

 Dans le 2ᵉ état, au lieu d'Israel il y a : Daumont. L'architecture est de J. Marot, le paysage de Perelle et les figures de de La Belle, sur le dessin de Silvestre.

13. Veuë de la Grotte et Cascade de Ruel.
Israel ex. — 252 sur 151 de haut.
Estampe gravée par Gab. Perelle.

14. Veuë de l'Orengerie et de la Perspectiue de Ruel. (Cette perspective était peinte.) Israel ex. — 249 sur 135.
Estampe gravée par Gab. Perelle.

15. Veuë de la Caseade de Ruel. (La grande Cascade).
Israel ex. Auec priuil. du Roy — 252 sur 133.
Estampe gravée par Gab. Perelle.

16. Veuë et Perspectiue de S. Cloud, aux enuirons duquel sont diuerses belles Maisons; a deüx lieues de Paris.
Israel ex. — 250 sur 131.
Pièce gravée par Perelle, sur le dessin de Silvestre.

17. Veüe et Perspectiue de la Maison et Parterres de l'Illustrissime Archeuesque de Paris a sainct Cloud.
Perel sculsp. Israel ex. — 248 sur 126. (Sur le dessin de Silvestre.)

18. Veüe et Perspectiue de la Cascade du Jardin de l'Illustrissime Archeuesque de Paris a Sainct Cloud.
Israel ex. — 240 sur 128. Il y en a une copie. Voir n° 289.
Pièce gravé par A. Perelle, sur le dessin de Silvestre.

19. Veuë du Chasteau de Lusigny en Brie du costé du Iardin, à sept lieues de Paris.
Siluestre delin. et sculp. A Paris chez Israel Henriet, etc. Auec privilege du Roy. — 247 sur 133.

20. Veuë du Chasteau de Challiot proche de Paris.
Siluestre sculp. Israel excud. cum priuil. Regis. 244 sur 139.

64. *Suite de 30 pièces avec le titre. — Sans numéros.*

Diverses veves faictes par Israel Siluestre 1652 (ceci est en haut de l'estampe ; et en bas ; il y a :) A Monseigneur le comte de Vivonne Conseillier du Roy en ses conseils, et premier gentilhomme de sa chambre.

Maison de Monsieur le premier President du Parlement de Paris.

A Paris Chez Israel rue de l'Arbre sec au logis de Monsieur le Mercier etc. — 168^m sur 101.

1. Veuë de la Tour neufuë de l'Hostel du Grand Preuost, et de gallerie du Louure.
 Israel Siluestre fe. Israel excud. cum priuil. Regis.
 177 sur 86 de haut.

2. Veuë de la Porte Sainct Denis de la ville de Paris par le dehors.
 Israel Siluestre delinea. et fe. Israel ex. cum priuil. Regis.
 A Paris chez Israel au logis de Monsieur le Mercier etc.
 170 sur 98.

3. Veuë du Jardin des simples au fautbourg Sainct Victor.
 Israel Siluestre delin. et sculp. Israel Henriet ex. cum priuil. Regis. — 168 sur 96.

4. Veuë de l'Abbaye Royal des Religieuses de Lonchamps a vne lieuë de Paris.
 Israel siluestre delin. et sculp. Israel Henriet ex. cum priuil. Reg. — 170 sur 93.

5. Veuë de la Grotte de Ruel.
 Israel siluestre delin. et sculp. Israel Henriet ex. cum priuil. Regis.
 A Paris chez Israel Henriet, ruë de l'Arbre sec, au logis de Mr. le Mercier Orfeure de la Reine etc.
 168 sur 98.

6. Veuë du Iardin de Monsieur le grand Prieur du Temple.
 Israel Siluestre delin. et sculp. Israel Henriet ex. cum priuil Regis — 168 sur 109.

7. Veuë de l'Hostel de Soissons, du costé du Jardin.
 Israel Siluestre delin. et sculp. Israel excudit cum priuil. Regis. — 162 sur 93.

8. Veuë de la Maison de Monsieur le Coigneux President au Mortier au Parlement de Paris, scize au faubourg Sainct Germain.
 Israel Siluestre fecit. Israel ex. cum priuil. Regis.
 175 sur 104.

9. Veuë de l'Hostel de Mr le Mareschal Daumont, du costé du Jardin a Paris
Siluestre fecit Israel ex. cum priuil. Regis.
161 sur 69.

10. Veuë du Iardin du Palais d'Orléans, et du petit Luxembourg
Israel Siluestre delin. et sculp. Israel Henriet ex. cum priuil. Reg. — 165 sur 99. Les arbres sont d'Herman.

11. Veuë de Croissj St. Martin S.t Léonard a quatre lieuës de Paris, a Mr de Patrocles Escuyer ordinaire de la Reine Mere du Roy. 1655.
Israel Siluestre delin. et sculp. Israel Henriet ex. cum priuil. Regis. — 165 sur 96.

On connaît deux états de cette pièce :
1er État : C'est celui qui est décrit.
2e État : Après Paris, il y a un point au lieu d'une virgule, la date a disparu, les épreuves sont boueuses.

12. Veuë du Chasteau de Gros-Bois a six lieues de Paris.
Siluestre fecit. Israel Henriet ex. cum priuil Regis.
175 sur 97.

13. Veuë dune partie du Jardin de Gros-Bois à six lieues de Paris.
Israel Siluestre delin. et sculp. Israel Henriet ex. cum priuil. Regis — 171 sur 97.

14. Veuë du Chasteau de Villeroy, appartenant a Mr le Mareschal de Villeroy, Duc et Pair de France.
A Paris chez Israel Henriet, ruë de l'Arbre sec, etc. 171 sur 97.

Il y a, en haut de l'estampe, une banderole en blanc, et au bas, une couronne de feuilles de chênes avec des ornements dont l'intérieur est resté blanc.

15. Veuë d'une partie du Chasteau, et d'un parterre de Liencourt.
Siluestre fecit Israel excudit. — 170 sur 95 de haut.

16. Veuë des Cascades de Liencourt.
 Siluestre fecit. Israel excudit. — 170 sur 96.
 En bas, à gauche, dans l'estampe il y a : Israel Siluestre fecit.
17. Veuë du Canal de L'Escot, et du grand parterre de Liencourt.
 Siluestre fecit Israel excudit — 170 sur 99.
 Cette Planche donne des épreuves faibles de ton.
18. Veuë de l'Eglise du Vilage de Moineuille proche Liencourt.
 Siluestre fecit Israel excudit. — 170 sur 96.
19. Veue du Chasteau de Courance en Gastinois.
 Israel Siluestre delin. et fe. Israel ex. cum priuil. Regis. 170 sur 99. (Voir aussi n° 62).
20. Veuë du Chasteau de la Ferté Milon. (En Valois).
 Siluestre fecit. Israel excud. — 172 sur 99.
21. Veuë du Iardin de Lusigny en Brie, a sept lieuës de Paris.
 Israel Siluestre delin. et sculp. Israel Henriet ex. cum priuil. Regis. — 166 sur 96.
22. Veuë de la Cascade de Lusigny.
 Israel Siluestre delin. et sculp. Israel Henriet ex. cum priuil. Regis — 170 sur 98.
23. Veue de la ville de Lion.
 Israel Siluestre delin, et sculpsit. Israel excud. cum priuil, Regis. — 170 sur 97.
24. Veuë d'une partie de la ville de Lion, et de la Riuiere de Sone.
 Israel Siluestre delin. et fe. Israel excudit, cum priuilegio Regis. — 171 sur 97.
25. Veue du Chasteau Gaillard a Lion.
 Israel Siluestre delin : et sculp. Israel ex. cum priuil. Regis. — 170 sur 99.
26. Veue de l'Eglise Sainct Pierre de Montpellier.

Israel Siluestre delin, et sculp. Israel Henriet ex. cum priuil. Reg. — 172 sur 102.

27. Veuë de la Porte de Mars a Reims Antiquite de Iule Cesar.
Siluestre fe. Israel ex. — 170 sur 98.

28. Veue de la sepulture des Valois a Saint Denis.
Siluestre fecit. Israel ex. — 170 sur 96 de haut.

29. Veue de Sainct Germain en Laye.
Siluestre fecit Israel excud — 170 sur 96 de haut.

La plupart de ces pièces sont de 1652.

65. *Suite de 9 pièces sans numéros; elles ont été gravées vers 1657.*

1. Veue du Chasteau de Saint Germain en L'aye.
Israel Siluestre fecit. cum priuil. Regis. — 198 sur 115.

2. Veuë de l'Hostel de Sully rue Saint Antoine a Paris.
Israel Siluestre. fecit. cum priuil. Regis. — 204 sur 116.

3. Veuë de l'Orengerie de l'Hostel de Sully, rue S.ᵗ Antoine a Paris.
Israel Siluestre fecit. cum priuil. Regis. — 203 sur 115.

4. Veuë de l'Eglise des Bernardins a Paris.
Israel Siluestre fe. cum priuil. Regis. — 198 sur 115.

5. Veue de la Galerie du Louure, et du Pont des Tuilleries, comme il estoit en l'année 1657.
Israel Siluestre fecit. cum priuil. Regis. — 200 sur 115.

6. Venë du Pont S.ᵗ Landry, estant veu du coste de la porte S.ᵗ Bernard a Paris.
Israel Siluestre fecit. cum priuil. Regis. — 200 sur 116.

7. Veuë du vieux Chasteau de Rouen.
Israel Siluestre fecit. cum priuil. Regis. — 200 sur 117.

8. Veuë de la Porte du Bac à Rouen.
Israel Siluestre fecit. cum priuil. Regis. — 200 sur 117.

9. Veuë du Chasteau de Gaillon du costé du Parc.
Israel Siluestre fecit cum priuil. Regis. — 197 sur 117.

66. *Suite de 9 pièces sans numéros.*

1. Veuë de l'Eglise des bons hommes pres de Paris.
 Israel Siluestre delin. et fe. Israel ex. cum priuilRegis.
 138 sur 68.
2. Veuë de l'Isle nostre Dame.
 Israel Siluestre delin. et fe. Israel excudit cum priuil.
 Regis. — 139 sur 68.
 Il y a plusieurs états de cette pièce. Voir n° 110.
3. Veuë d'une partie de l'Eglise de sainct Estienne de Sens.
 Israel Siluestre fe. Israel ex. cum priuil. Reg.
 138 sur 70.
4. Veuë de nostre Dame de Melun, sur la Riuiere de Seyne.
 Israel Siluestre fecit. Israel ex. cum priuil.
 140 sur 74.
5. Veuë du vilage de Passy proche de Paris.
 Israel Siluestre deline. et fe. Israel ex. cum priuil. Regis. — 139 sur 69.
6. Veuë de l'Eglise d'Auteuil, a une lieuë de Paris.
 Israel Siluestre delin. et fe. Israel ex. cum priuilRegis.
 137 sur 69.
7. Veuë et perspectiue de la Citadelle de Turin.
 Israel Siluestre fecit. Israel ex. cum priuil. Regis.
 140 sur 70.
8. Vestige des bains de Titus, proche le Colisée.
 Israel Siluestre fecit. Israel ex. cum priuil. Reg.
 147 sur 70.
9. Antiquites de Titus (Vue des Ruines du Palais ou Thermes de Titus.)
 Siluestre fecit. — 140 sur 69.
 Dans un état postérieur, cette planche a été rognée de 24 millimètres sur le côté droit. On ne voit plus que l'S de Silvestre; elle a alors 116 sur 69.

67. *Suite de 12 pièces numérotées.*

Je ne connais pas le n° 1, qui est probablement un titre. On peut prendre, pour le remplacer, le titre qui est décrit sous le n° 546.

2. Veüe de la Cour et du Palais de S. Marc, a Venise.
 Dessinée par I. Siluestre, et grauée par Nicolas Perelle.
 Auec priuilege du Roy Chez Pierre Mariette.
 228 sur 157.

3. Veuë du Port de Saint Marc de Venise.
 Israel Siluestre jnuent. Perelle fecit. —227 sur 155.

4. Veüe de l'entrée de la Maison Royale de Fontaine-Bleau.
 Dessinée par I. Siluestre, et grauée par Perelle. Auec priuilege du Roy
 Chez Pierre Mariette. — 255 sur 153. [Voir le n° 216 pour le détail des autres états.]

5. Hostel de M\u207f le Commandeur de Iarre, une des remarquables edifices de l'Architecture moderne (depuis l'Hôtel de Coislin, rue Richelieu.)
 Dessiné par I. Siluestre, et graué par Perelle. Auec priuil. du Roy.
 Chez Pierre Mariette. — 228 sur 154.

6. Veüe du Chasteau de chanteloust entre Linas et chartres, apartenant a M\u207f le Marquis de Mauleurier.
 Dessinée par I. Siluestre et grauée par Perelle. Auec priuilege du Roy.
 Chez Pierre Mariette. — 226 sur 155. [Il y a des épreuves avant la lettre.]

7. Veüe de la Gallerie du Palais Royal a Paris
 Dessinée et grauée par I. Siluestre Auec priuilege du Roy, Chez P. Mariette. — 261 sur 155.
 (Mariette dit que cette pièce a été gravée par Perelle sur le dessin de Silvestre).

8. Veüe du Jardin de l'Estang a Fontaine-Bleau.
 Dessinée par I. Siluestre et grauée par Perelle. Auec priuilege du Roy.
 Chez Pierre Mariette. — 269 sur 125.

9. Veüe de la cour des Fontaines et du Jardin de l'Estang à Fonteine-Bleau.
 dessiné par Siluestre graué par Perelle. auec Priuil. du Roy.
 à Paris chez Pierre Mariette. — 265 sur 140.
 Et au 2e état. Il y a : Veüe de la Cour des Fonteines etc. Chez N. Langlois rue St Jacques a la Victoire. L'inscription et l'adresse sont sur un second cuivre, et les dimensions totales sont :
 265 sur 149.

10. Veüe de l'Eglise de St Jean, et du Pont de la Saone à Lyon.
 Dessinée par I. Siluestre et graué par Perelle.
 Auec priuilege du Roy. Chez Pierre Mariette. — 266 sur 125.

11. Veüe de l'Arsenal, et de la Chaine qui ferme la Riuiere de Saone, à Lyon.
 Dessinée par I. Siluestre, et grauée par Perelle
 Auec priuilege du Roy, Chez Pierre Mariette.
 267 sur 126.

12. Veüe de Marzeuille (Aujourd'hui Malzeville) proche Nancy
 Dessinée par I. Siluestre, et grauée par Perelle
 Auec priuilege du Roy, Chez Pierre Mariette.
 265 sur 135.

On connaît deux états de ces pièces.

1er État. C'est celui qui est décrit.

2e État. Au lieu de l'adresse de P. Mariette, il y a : Chez Nicolas Langlois rue St Jacques a la Victoire.

68. *Suite de 8 pièces sans numéros.*

1. Caprice desine et grave par Israel Siluestre. 1656.
 Cette inscription est dans un cercle, entouré d'une couronne soutenue par un homme et une femme.
 Au bas, il y a : Veuë du sepulcre des Valois a Saint Denis.
 71 sur 74.

2. Chantillj. (En haut dans une banderole.)
 71 sur 75. A Droite, il y a une femme voilée, à gauche, on voit le château.
 Les personnages sont dans le goût de de La Belle.

3. Chantillj [En haut dans une banderole.]
 71 sur 74. A gauche un homme debout est appuyé sur le bras gauche.

4. Veuë dune partie du Chasteau de Marlou
 Siluestre sculp Israel excud. — 74 sur 79.

5. Veuë de l'entrée du Chasteau de Merlou.
 68 sur 74.

6. Veuë de l'Eglise St André a Pontoise.
 70 sur 78. — L'inscription est en haut de l'estampe.

7. Veuë d'une Grotte de Ruel.
 79 sur 75.

8. Veuë d'une Porte de la ville de Clermont en Picardie.
 Israel ex. En haut dans une banderole il y a : Siluestre sculp. — 75 sur 79.

69. *Suite de 12 pièces, titre compris, sans numéros.*

1. Diuers Paisages sur le naturel de la Duché de Bourgongne, faits par Israel Siluestre. 1650. Auec priuilege du Roy. — 187 sur 93 de haut.
 Il y a trois états de ce titre.
 1er Etat. C'est celui qui est décrit.

2ᵉ État. L'année est effacée, le reste est comme dans le premier état.

3ᵉ État. L'année reste effacée et il y a l'adresse suivante : A Paris Chez I. Vander Bruggen rue Sᵗ Iacques au grand Magazin

2. Veuë de l'Abbaye Sainct Michel de Tonnerre.
 Israel ex. — 178 sur 93.

3. Veuë de l'Eglise sainct Pierre de Tonnerre.
 Israel ex. — 183 sur 94.

4. Veuë de l'Abbaye sainct Martin du Diocese de Langre (proche Tonnerre.)
 Israel ex. — 192 sur 93.

5. Veuë du Chasteau de Nuict en Bourgongne.
 Israel ex. — 167 sur 100.

6. Veuë de la Ville de Montbar en Bourgongne.
 Israel ex. — 161 sur 95.

7. Chasteau de Montbar en Bourgongne.
 Israel ex. — 165 sur 95.

8. Veuë de la Ville de Sainct Florentin en Bourgongne.
 Israel ex. — 163 sur 87.

 Dans l'estampe, au bas, à droite, il y a : I. Siluestre fecit

9. Veuë de la Chapelle et du Village de saincte Reyne, du diocese de Langre.
 Israel ex. — 146 sur 88.

10. Veuë de la Tour de Grignon, proche saincte Reyne, du diocese de Langre.
 Israel ex. — 149 sur 88.

11. Veuë de la grande Eglise de Flauigny, et d'une partie du Bourg.
 Israel ex. — 165 sur 86.

12. Veuë de la grand'Eglise de Flauigni, ou sont les Reliques de saincte Reyne.
 Israel ex. — 147 sur 88.

70. *Suite de 8 pièces, titre compris. — Sans numéros.*

1. Liure de paisages faicts sur le naturelle par Israel Siluestre.

 A Paris chez Israel au logis de Monsieur le Mercier Orfeure de la Reyne ruë de l'Arbre sec proche la croix du Tiroir. Auec priuil du Roy. 154 sur 64 de haut. (Ce titre est dans un cartouche.)

2. Veuë de l'Abbaye Sainct Martin proche Tonnerre.
 Israel ex. — 155 sur 80.

3. Veuë de l'Eglise de Nostre Dame de Tonnerre, et d'une partie de la ville.
 Israel ex. — 155 sur 80. Il y a deux états voir n° 506.

4. Veuë de l'Eglise Nostre Dame de Tonnerre.
 Israel ex. — 155 sur 80.

5. Veuë du Chasteau de Lesigné proche Tonnerre.
 Israel ex. — 155 sur 80.

6. Veue de la Muette de Sainct Germain en Laye
 Israel ex. — 155 sur 87.

7. Veue du Chasteau d'Iroye en Champagne.
 Israel ex. — 155 sur 80.

8. Veuë du Chasteau de Valery appartenant a Monseigneur le Prince.
 Israel ex. — 155 sur 80.

71. *Suite de 6 pièces numérotées.*

1. Veüe de l'Eglise de S. Michel a Diion.
 Dessinée par I. Siluestre, et grauée par Perelle Auec priuilege du Roy. A Paris chez Pierre Mariette, rue S. Iacques a l'Esperance — 210 sur 110 de haut.

2. Veüe du Palais de Diion.
 Dessinée par I. Silueste, et grauée par Perelle Auec priuilege du Roy, chez Pierre Mariette. — 210 sur 112.

3. Fontaine S. Bernard pres Diion.
Dessinée par I. Siluestre et grauée par Perelle Auec priuilege du Roy, chez Pierre Mariette. — 210 sur 110.

4. Veüe de la Porte de France a Grenoble
Dessinée par I. Siluestre et grauée par Perelle Auec priuilege du Roy Chez Pierre Mariette. — 210 sur 111.

5. Veüe du Pont de Grenoble
Dessinée par I. Siluestre, et grauée par Perelle Auec priuilege du Roy, Chez Pierre Mariette. — 212 sur 110.

6. Veüe de la Porte Reale de Marseille.
Dessinée par I. Siluestre, et grauée par Perelle. Auec priuilege du Roy, Chez Pierre Mariette. — 211 sur 109.

On connait trois états de cette suite.

1er État : Avec l'adresse de Mariette, c'est celui qui est décrit.

2e État : avec l'adresse de Nicolas Langlois.

3e État : avec l'adresse de P. Drevet. A Paris chez P. Drevet rue S. Jacques a l'anonciaon. Les numéros sont enlevés.

72. *Suite de 9 pièces. — Sans numéros.*

1. Diuers veuës faites par Israel Siluestre Et mises en lumiere par Israel Henriet Auec priuilege du Roy. 70 sur 87.

Ce titre est sur un écu, entouré d'un cartouche avec draperies. Au-dessus, il y a un écusson surmonté d'une couronne de comte, l'écusson est en blanc.

2. Partie du Pont sainct Esprit.
68 de large sur 86 de haut.

3. Place de Rouen, où les Anglois ont fait mourir la Pucelle dOrléans.
70 sur 93.

4. Veuë de la Porte du grand Pont a Rouen.
70 sur 95.

5. Veuë d'un coin du pont du Rosne.
72 sur 92.

6. Veuë de la grande Chartreuse.
69 sur 85.

7. Partie du pont d'Auignon.
65 sur 85.

8. Porte de Grenoble.
68 sur 85.

9. Cascade proche St Ioyre en Dauphiné.
76 sur 75.

75. *Suite de 4 pièces numérotées.*

1. Veuë des Bains de Bourbon l'Archambaut.
Dessinée par I. Siluestre, et grauée par Perelle (Nicolas). Auec priuilege du Roy.
A Paris chez Pierre Mariette, rue S. Iacques a l'Esperance. — 517 sur 217 de haut.

2. Veuë de la Saincte Chapelle de Bourbon l'Archambaut.
Dessinée par I. Siluestre, et grauée par Perelle. (Nic.)
Auec priuilege du Roy.
chez Pierre Mariette — 518 sur 217.

3. Veuë du Chasteau de Bourbon Lency, et des Bains dudit lieu, bastis du temps de Iules Cœsar.
Dessinée par I. Siluestre, et grauée par Perelle (Nic.)
Auec priuilege du Roy
Chez Pierre Mariette — 515 sur 217 de haut.

4. Veuë de la Grande Chartreuse pres Grenoble
Dessinée par I. Siluestre, et grauée par Perelle (Nic.)
Auec priuilege du Roy
Chez Pierre Mariette — 517 sur 219 de haut.

74. *Suite de 7 pièces.* — *Sans numéros.*

1. Porte d'Halincourt, de la ville de Lion
 Israel Siluestre fecit. Israel ex. cum priuil. Regis.
 140 sur 71 de haut.

2. La porte Neufue de la ville de Lion.
 Israel Siluestre fecit. Israel ex. Cum priuil. Reg.
 136 sur 71.

3. Veuë de nostre Dame de l'Isle, proche de la ville de Lion.
 Israel Siluestre fecit. Israel ex. cum priuil. Reg.
 143 sur 72.

4. Veuë d'Arbigny sur la saosne pres de Lion.
 Siluestre fecit. Israel ex cum priuil. Reg
 143 sur 71.
 Au bas, à droite, dans l'estampe, il y a : Siluestre.
 Plus tard, la planche a été fortement rognée à gauche, et on en a tiré des épreuves qui n'ont plus que 118 de large, au lieu de 143; ces épreuves sont mauvaises et presqu'effacées.

5. Roche Taillet sur la Saosne proche Lyon.
 Israel Siluestre fecit. Israel ex. cum priuil. Regis.
 138 sur 79.
 Il y a deux états, voir le n° 284 la planche a été rognée et n'a plus que 119 sur 74.

6. Veuë et perspectiue du pont de Grenoble, et d'une partie de la Maison de Monsieur le Duc de Lesdiguieres.
 Israel Siluestre fecit. Israel ex. cum priuil. Regis.
 159 sur 81.
 Il y a un 2ᵉ état de cette planche ; on le reconnaît à une N, qui est au bas à gauche, et le n° 12 à droite.

7. Veuë en entrant dans la ville de Grenoble.
 Israel Siluestre fecit. Israel ex cum priuil Regist
 158 sur 87.

75.

PARIS.

Vue Générale de Paris en deux feuilles.

Première feuille. En arrière-plan, à droite, on voit les Tuileries ; vers le milieu, le cours la Reine ; à gauche les Champs-Elysées et au delà, le faubourg St Honoré puis les hauteurs de Montmartre. Sur le premier plan, à gauche, on voit trois hommes dont deux sont assis, et le troisième, qui est sans chapeau, est appuyé sur un bâton. Au milieu de l'estampe sur le devant, ce sont les maisons de Chaillot, et à droite la Seine.

Israel Silvestre delineavit et sculp. — 646 de large sur 389.

Deuxième feuille. En arrière-plan vers le milieu, on voit les Invalides ; à gauche, on remarque les clochers de Saint-Germain-des-Prés, de Notre-Dame, et de plusieurs autres églises. A droite, au fond, il y a l'Observatoire. La Seine et les terrains qui l'environnent sont sur le premier plan. — 643 sur 389.

C'est une vue générale de Paris prise des hauteurs de Chaillot, et dessinée par Silvestre, de la terrasse de sa maison, quelque temps avant sa mort.

Cette vue de Paris est très-rare.

76.

Profil de la Ville de Paris. (En haut dans une banderole).

Au bas seize vers, qui commencent ainsi :

>Est-ce Rome que je voy ?
>Ou cette superbe ville,
>Dont Ninus fut Jadis Roy
>Ou celle ou mourut Achille. etc.

I. Siluestre delin. et fe. cum priuil. Regis — 520 sur 142 de haut.

Travail d'une grande finesse. On trouvera, aux numéros 274 et 290, deux autres profils, de même caractère que celui-

ci, et qui ensemble, peuvent être regardés comme formant une suite de trois pièces.

77.

Perspectiue de la Ville de Paris, Veüe du Pont des Tuileries

Cette figure déscouure en peu despace ce que Paris a de plus magnifique; d'Vn costé la suite de plusieurs Illustres Hostels compose vn Fauxbourg egal aux plus grandes Villes ; De lautre le superbe Edifice du Louure fait voir vne Galerie aussi remarquable dans ses parties qu'admirable en son tout. etc. (Six lignes). A la droite de l'estampe se trouve la même inscription en latin.

Ces deux inscriptions séparent une suite de renvois en français à gauche, et en latin à droite, comprenant chacune 24 lignes sur deux colonnes. Au milieu de l'estampe, au bas, il y a les armes de France et de Navarre, et au dessous :

Siluestre Incidit Parisijs 1650.

A Paris Chez Israel, rue de l'Arbre sec, au logis de Monsr le Mercier Orfeure de la Reyne, proche la croix du Tiroir. 641 sur 303 de haut.

En une seule feuille, d'un papier un peu fort.

Cette vue est prise du pont Rouge ou pont Barbier, qui faisait face à la rue de Beaune, et qui fut emporté par une débacle, en 1684. Il avait été établi en 1632.

M. Bonnardot possède une épreuve de cette planche avant le texte et les renvois, et avant les tailles sur la toiture de la galerie du Louvre, qui est à gauche de l'estampe. Sous les armes de France, au lieu de : Siluestre incidit Parisiis 1650; il y a : Israel Siluestre delineauit et sculpcit 1650. Cette épreuve est probablement unique.

Le dessin de cette planche n'est pas de Silvestre, mais probablement de Lincler. Berthod, dans la Ville de Paris en vers burlesques, fait parler ainsi un marchand, nommé Guérineau dont la boutique était près Ste Opportune :

> J'ay quelquechose d'admirable,
> Jamais on n'a rien veu semblable,

Un craion qui n'a point de pair,
Desseigné par Monsieur Linclair,
Dont Siluestre a fait une planche
Mais je ne l'aurai que Dimanche
C'est un grand profil de Paris,
Mais il n'est pas de petit pris.

D'autre part, l'épreuve de M. Bonnardot montre que Silvestre a fait effacer le mot delineavit, que le graveur de lettres avait mis dans les épreuves d'essai, et n'a laissé définitivement que Silvestre incidit. Il est donc très-probable que la planche est du dessin de Lincler, qui avait déjà fait une Perspective de Nevers, une de Frejus et une de la Charité dans le même genre, et toutes gravées par Silvestre, ou par ses élèves.

78.

Vue de la ville de Paris en descendant la Seine prise de la pointe de l'île St Louis.

Cette pièce est sans inscription.

Sur le devant, on voit un ovale formé d'une couronne de feuilles de chêne, dont le fond est blanc; elle est soutenue par deux femmes assises, la peinture et la sculpture, ces femmes sont couronnées par un génie placé au dessus.

Dans le fond, à droite, on voit Notre Dame; à gauche, l'ancienne porte St Bernard, et a côté, l'église des Bernardins.

Au bas, on lit : A PARIS Chez Israel Henriet, ruë de l'Arbre-sec, au logis de Monsieur le Mercier Orfeure de la Reine, proche la croix du Tiroir. — 246 de large sur 137 de haut.

Cette pièce est entièrement du dessin de Le Pautre, qui a gravé le groupe qui est sur le devant. La vue du fond a été gravée par I. Silvestre.

79. *Archevêché.*

Veuë de l'Archeuesché de Paris, et du pont de la Tournel, prise de dessus le pont de l'Hostel Dieu. dessigné et Graué par Israel Siluestre. 1658. — 198 sur 115 de haut.

Cette pièce fait partie de la suite n° 54.

80. *Arsenal.*

1. Vcüe de l'Arsenal de Paris, et du Mail.
 Dessignée par I. Siluestre, et grauée par N. Perelle
 Auec priuilege du Roy A Paris chez Pierre Mariette,
 rue S. Iacques a l'Esperance. — 345 de large sur 200.

 Cette pièce, numérotée 1, fait partie d'une suite de 4
 pièces, n° 57. Elle a été publiée avant 1655. Il y en a
 une copie dans l'ouvrage de M. Zeiller.

2. Veuë de Larcenal.
 Israel ex. — 189 sur 91. Au bas les 4 vers suivants:

 Dans ce grand arsenal, se forge le Tonnerre,
 Dont le bras de nos Roys escrase les Titans ;
 Et comme la Paix vient au sortir de la guerre,
 Tout proche aussi le Mail s'offre à vos passe-temps.

 Cette pièce est numérotée 4, on en connaît quatre états.
 Voir pour le détail le n° 48, où se trouve la suite dont elle
 fait partie.

81. *Augustins.*

1. Veuë du grand Couuent des Augustins qui Regarde l'Isle
 du Palais, et une partie du Chasteau du Loaure.
 Israel Siluestre delin. et fe. Israel excudit cum priuil. Regis
 248 sur 135 de haut.

 On connait deux états de cette pièce :
 1er État. C'est celui qui est décrit.
 2e État. Au lieu d'Israel excudit, on lit : Daumont excu-
 dit ; il y a au coin, à droite, le n° 4 et au coin, à gau-
 che, la lettre C.
 Cette pièce fait partie de la suite n° 52.

2. [Vue du couvent des Augustins] au bas de l'estampe on lit:
 Rmo ac Nobilissimo P. M. Philippo Vicecomitj, Ordinis
 Eremitarum Sti Augustinj Priorj Generalj Meritissimo;

hunc Collegij Parisensis Prospectum dicat fr Augusti[9]
Lubin toti[9] ejusd. Ord. Chorographus

Israel Siluestre deleneauit et fecit cu Priuil — 160 sur 94. A la suite de Priuil, on distingue des traces de gravure.

3. **Les Petits Augustins du faubourg Saint Germain.**
Israel ex. — 117 de large sur 80 de haut.
C'est une vue de l'église et du monastère.

Cette pièce fait partie de la suite n° 55 ; on en connaît trois états, qui sont détaillés sous le n° 55.

82. *Bastille.*

1. Veuë du Chasteau de la Bastille a Paris.
Siluestre sculp. Israel excud. — 119 de large sur 87 de haut.

Cette pièce fait partie de la suite n° 23.

2. Chasteau de la Bastille du costé de la rue sainct Antoine.
Israel ex. — 170 sur 100 de haut.

Cette estampe fait partie de la suite n° 51. Il y en a une copie dans l'ouvrage de M. Zeiller.

3. Le Chasteau de la Bastille de Paris, hors la Porte sainct Antoine.
Israel ex. — 164 sur 97.

Il fait partie de la suite n° 51. Il y en a une copie dans l'ouvrage de Zeiller.

4. Veuë de la Bastille de Paris.
Israel ex. — 190 sur 91, et au bas, les 4 vers suivants :

Pendant que le beau monde au long de ces murailles,
Faict valoir son credit a la faueur du cours.
De pauures malheureux resuent leurs funerailles,
Dans le triste seiour de ces obscures Tours.

Cette pièce, numérotée 7, fait partie de la suite n° 48.
On la connaît sous 4 états détaillés en ce numéro.

83. *Bernardins.*

Veuë de l'Eglise des Bernardins a Paris.

Israel Siluestre fe. cum priuil. Regis. — 198 sur 115 de haut.

Cette pièce fait partie de la suite n° 65.

84. *Bons-hommes.*

1. Veuë de l'Eglise des bons hommes pres de Paris.

Israel Siluestre delin. et fe. Israel ex. cum priuil Regis. 158 sur 68 de haut.

Dans l'estampe, au bas à gauche, on distingue ces mots coupés en partie par le trait carré : I. Siluestre fecit.

Cette pièce fait partie de la suite n° 66.

2. Le coin des Bons hommes proche de Paris.

Mariette excud. — 156 sur 85 de haut.

Au 2° état, au lieu de Mariette excud, il y a : N. Langlois ex.

Cette pièce, numérotée 11, fait partie de la suite n° 20.

3. Veuë des bons hommes.

Israel ex. — 188 sur 94.

Au bas les 4 vers suivants :

Que deuons nous penser, de l'abbregé du monde,
Croirons nous qu'a Paris regne l'Impiété ?
Si le zele du ciel, aux bons hommes, luy fonde
Pour son premier fauxbourg, un lieu de saincteté.

Cette pièce, numérotée 9, fait partie de la suite n° 48.

On en connaît 4 états dont le détail se trouve à ce numéro.

85. *Carmes.*

Veuë d'une partie de l'Eglise des Carmes deschaussez et de la grande gallerie du Louure.

Israel Siluestre fecit. Israel ex. cum priuil. Regis. 252 sur 122 de haut.

On connaît deux états de cette pièce :

1er État. C'est celui qui est décrit.
2e État. Au lieu de Israel ex. il y a : Daumont ex.

86. *Carmélites.*

Veuë de l'Eglise des Carmelites du Faubourg Saint Iacques
Israel Siluestre delin. et sculp. Israel ex. cum priuil.
Regis. — 115 sur 92 de haut.
Cette pièce fait partie de la suite n° 56.

87. *Challiot.*

Veuë du Chasteau de Challiot proche de Paris.
Siluestre sculp. Israel excud. cum priuil. Regis.
244 sur 139 de haut.
Cette pièce fait partie de la suite n° 63.

88. *Le Chatelet.*

Le Grand Chastelet de Paris.
Israel ex. — 165 sur 99 de haut.
Cette pièce fait partie de la suite n° 51. Elle a été publiée avant 1655 ; il y en a une copie dans l'ouvrage de M. Zeiller.

89. *Cimetierre des Innocents.*

Veuë de l'Eglise et Cimetiere des saincts Innocens a Paris.
Israel Siluestre delin. et sculp. Israel Henriet ex. cum priuil. Regis. — 219 sur 150.
Cette pièce fait partie de la suite n° 52.

90. *Collège des Quatre-Nations.*

1. Veuë et perspectiue du Colege des 4 nations.
Israel Siluestre, delineauit et f. 1670. Cum priuilegio Regis. — 495 sur 375 de haut.

Mariette dit que cette pièce a été gravée, sous la conduite de Silvestre, par quelques-uns de ses disciples. Elle se trouve encore à la chalcographie, n° 2057 du catalogue, où elle est vendue 1 fr. 50 c. Le 26 mars 1671, le cuivre en a été payé à Silvestre 500 livres, valant 1800 fr. d'aujourd'hui.

2. Vue du collége des Quatre-Nations a Paris.
Israel Silvestre sculp. Israel exc.
Il y a un 2° état avec Daumont exc.

91. *Le Cours la Reine.*

Veües et Perspectiue du Cours de la Reyne Mere.
Israel excud. Cum priuilegio Regis. — 254 sur 120 de haut.
Gravée par Goyrand sur le dessin de Silvestre.
Cette pièce, marquée 2, fait partie de la suite n° 50.

Il y en a une copie dans la *Topographia Galliœ*, de M. Zeiller.

Le Cours la Reine, comme on le voit par cette estampe, était fermé d'une grille, et cette grille avait un portier. En effet, le 10 novembre 1692, un nommé Pierre Bacouël succédait en vertu d'un brevet signé par le Roy à Jacques du Buisson qui venait de mourir ; et il devait, dit le brevet : « jouïr des honneurs, Privilèges, franchises et libertez dont jouissent les autres portiers des parcs et maisons royales. »

92. *Feuillans.*

Les Feuillans.
Israel excudit — 117 sur 82 de haut.
On connaît trois états de cette pièce :
1er État. C'est celui qui est décrit.
2e État. Avec l'adresse de I. Mariette rue St Jacques à la Victoire.
3e État. Avec I. van Merlen excudit, et le n° 10 à gauche.
Cette pièce fait partie de la suite n° 55.

93. *Filles de l'Annonciate (ou Ursulines).*

Les Filles de Lannonciate est la premiere Eglise a main gauche en sortant de la Porte Saint Iacques.
Israel Siluestre delin. et sculp Israel ex. cum priuil. Regis
114 sur 92 de haut.
Cette pièce fait partie de la suite n° 56.

94. *Filles de Sainte Marie (ou de la Visitation).*

Veuë de l'Eglise des filles S[te]. Marie, Rue St Antoine.
(Et de l'hôtel de Mayenne, sur le devant à droite.)
115 sur 90 de haut.

On connait 3 états de cette pièce :

1er État. C'est celui qui est décrit.
2e État. Chez Mariette rue St Jacques à la Victoire.
3e État. I. Van Merlen excudit et le n° 11 à gauche.

Cette pièce fait partie de la suite n° 55.

95. *Filles du mont Calvaire.*

Veue de l'Eglise des filles du Mont Caluaire, au Marais du Temple. — 113 sur 90 de haut.

Cette pièce fait partie de la suite n° 55.
On en connait trois états. Voir le n° 55.

96. *Fontaine des Innocents.*

Veue de la fontaine Sainct Innocent a Paris.
Israel ex. cum priuil. Regis. — 119 sur 76.

On connait deux états de cette pièce :

1er État. Avant l'inscription.
2e État. C'est celui qui est décrit.

Elle fait partie de la suite n° 59.

Pour la fontaine des Innocents, voir encore le n° 545 qui est un titre.

97. *Hopital St Louis.*

Veuë de l'Eglise de l'Hospital de Sainct Louis basti hors la porte du Temple par Henry quatriesme pour la commodité et le soulagement de ceux qui sont attaquez de la maladie.
Israel Siluestre delin et fe. Israel excud. cum priuil. Regis.
247 sur 129.

Cette pièce fait partie de la suite n° 52. Elle a été publiée avant 1655. Il y en a une copie dans l'ouvrage de M. Zeiller.

98. *Hotel d'Angoulême.*

L'hostel d'Angoulesme du costé du Jardin.
 Israel ex. — 175 sur 99 de haut,

Cette pièce fait partie de la suite n° 51. Il y en a une copie dans la *Toqographia Galliæ* de M. Zeiller.

99. *Hotel D'Aumont.*

Veuë de l'Hostel de M^r le Mareschal Daumont, du costé du Jardin a Paris
 Siluestre fecit Israel ex. cum priuil. Regis. — 161 sur 96 de haut.

Cette pièce fait partie de la suite n° 64.

100. *Hotel du Commandeur de Jarre.*

Hostel de M^r le Commandeur de Iarre, un des remarquables edifices de l'Architecture Moderne [qui a été depuis l'hôtel Coislin, situé rue Richelieu].

Dessiné par I. Siluestre, et graué par Perelle Auec priuil. du Roy Chez Pierre Mariette. — 22 sur 154 numérotée 5.

Cette pièce fait partie de la suite n° 67.

On en connaît deux états :
1^{er} État. C'est celui qui est décrit.
2^e État. Au lieu de P. Mariette, Il y a : Nicolas Langlois

101. *Hotel-Dieu.*

Veuë de l'Hostel Dieu de Paris.
Israel Siluestre delin. et sculp. Israel ex. cum priuil. Regis.
 115 sur 91 de haut.

Cette pièce fait partie de la suite n° 56.

102. *Hôtel de Luynes.*

L'Hostel de Monsieur le Duc de Luynes a Paris.
 Israel ex. — 165 sur 98.

Cet hôtel était situé près le pont S^t Michel, au coin Est du quai des Augustins et de la rue Gilles-Cœur.

Sur l'épreuve qui est chez Mʳ Simon on voit, sur le quai, auprès de la saillie du mur qui borde la rivière, un endroit où les tailles parallèles n'ont pas mordu autant que les autres ; cela fait un petit espace blanchâtre, sur lequel on a écrit, à la main, les lettres H. G. d. Sur toutes les autres épreuves que j'ai pu consulter, on remarque, en cet endroit, des espèces de taches d'encre, provenant d'une tentative de dessin sur du papier non collé.

Cette pièce fait partie de la suite n° 51 ; il y en a une copie dans la *Topographia Galliæ* de M. Zeiller.

103. *Hotel de Nevers.*

1. L'Hostel de Neuers et l'Isle du Palais.
 Israel ex. — 164 sur 99 de haut.
 C'est surtout l'isle du palais vue de l'hôtel de Nevers.
 Au bas, au milieu, dans l'estampe, on voit les armes de France et de Navarre.
 Cette pièce fait partie de la suite n° 51 ; il y en a une copie dans l'ouvrage de Zeiller.
2. L'Hostel de Neuers, et les Galeries du Louure.
 Israel ex. 165 sur 98 de haut.
 Cette pièce fait partie de la suite n° 51 ; elle a été publiée avant 1655 ; il y en a une copie dans l'ouvrage de M. Zeiller.

104. *Hotel Saint-Paul.*

Veuë et Perspectiue de l'Hostel de S. Paul et de la fassade des R. P. Jesuites de la ruë S. Anthoine.
Israel ex. 238 sur 126 de haut.

Mariette attribue cette pièce à F. Noblesse, je la croirais plutôt de Goyrand. Elle a été publiée avant 1655.

On en connaît trois états :

1ᵉʳ État. C'est celui qui est décrit. Dans cet état, elle fait partie de la suite n° 49.

2ᵉ État. Le mot Perspective est écrit avec un v, et la pièce porte le n° 12. Dans cette condition elle fait partie d'une suite décrite au n° 50.

5ᵉ État. Au lieu de : Israel ex. on lit : Daumont ex, et, à gauche, avant le mot Veuë, il y a C. — La pièce est numérotée 5.

Il y en a une copie dans la *Topographia Galliæ* de Zeiller.

105. *Hôtel de Soissons.*

1. Veuë de l'Hostel de Soissons, du costé du Jardin.
 Israel Siluestre delin. et sculp. Israel excudit cum priuil. Regis. — 162 sur 95 de haut.
 Cette pièce fait partie de la suite n° 64.

2. Veuë de l'Hostel de Soissons bati par Catherine de Medicis, et conduit par Jean Bullant Architecte du Roy.
 Israel Siluestre fecit Israel ex. cum priuil. Regis. 252 sur 131.
 Au bas de l'estampe, à droite, sous le trait de la gravure, on voit deux quatre, très-petits et retournés.
 Les arbres qui sont sur le premier plan sont faits dans le gout d'Herman, mais moins bien.
 Cette pièce fait partie de la suite n° 52 ; il y en a une copie dans l'ouvrage de M. Zeiller.

106. *Hotel de Sully.*

1. Veuë de l'Hostel de Sully rue Saint Antoine a Paris.
 Israel Siluestre fecit. cum priuil. Regis.—204 sur 116 de haut.

2. Veuë de L'Orengerie de l'Hostel de Sully, rue Sᵗ Antoine a Paris.
 Israel Siluestre fecit. cum priuil. Regis. — 205 sur 115 de haut.
 Ces deux pièces font partie de la suite n° 65.

107. *Hôtel Vendôme.*

Diuerses veuës faictes sur le naturel par Israel Siluestre.
Dans un ovale formé d'une couronne de chêne et entouré d'un trait, on lit :
L'HOSTEL DE VANDOSME A PARIS 1652.
A Paris Chez Israel ruë de l'Arbre sec au logis de Mons.r le Mercier Orfeure de la Reine, etc.
Auec priuilege du Roy. — 170 sur 100 de haut.
C'est sur le terrain de cet hôtel que l'on a construit la place Vendôme, nommée d'abord place Louis le Grand.
Cette pièce fait partie de la suite n° 52. Il y en a une copie dans la *Topographia Galliæ* de M. Zeiller.

108. *Hôtel de Ville.*

1. Veuë de l'Hostel de Ville de Paris, anciennement l'Hostel de Charles Dauphin Regent en France fils du Roy Iean lors nommée la Maison des Pilliers commencée a bastir sous François premier l'an 1538. et acheuée sous Henry IV. l'an 1606.
Israel ex. — 251 sur 153 de haut.
Cette pièce, qui est du dessin de Siluestre, a été gravée par Marot pour l'architecture, par de La Belle pour les figures. Elle fait partie de la suite n° 62.
Il y en a deux états : 1.er État. C'est celui qui est décrit.
2.e État. Au lieu de : Israel ex. on lit : — Daumont ex.
Elle a été gravée avant 1655 ; il y en a une copie dans l'ouvrage de M. Zeiller.

2. Veuë de l'Hostel de ville de Paris et de la place de greue.
Israel Siluestre delineauit et fecit. Israel excudit cum priuil. Regis.
246 sur 129 de haut.
Cette pièce fait partie de la suite n° 52.

109. *Ile Louviers.*

Veuë de l'Isle Louuier, et d'une partie de l'Isle nostre Dame
 Israel Siluestre delin. et fe. Israel ex. cum priuil. Regis. 250 sur 141.

Le Paysage et les terrasses, qui sont sur le devant, sont d'Herman d'Italie.

Cette pièce fait partie de la suite n° 52.

110. *Ile Saint Louis.*

1. Veuë de l'Isle nostre Dame.
 Israel Siluestre delin. et fe. Israel excudit cum priuil. Regis. — 139 sur 68 de haut.

On connait trois états de cette planche :

1er État. C'est celui qui est décrit.

2e État. Au lieu d'Israel excudit cum priuil Regis, on lit :
 A Paris chez I. Van der Bruggen rue St Jacques, au grand magazin.

3e État. A gauche, avant Israel Siluestre, on voit la lettre N ; on a effacé : A Paris chez I. Van der Bruggen, etc.; cependant quelques lettres sont encore visibles ; enfin au bas, à droite, il y a le n° 5.

Cette pièce fait partie de la suite n° 66.

2. L'Isle de Nostre Dame.
 Israel ex. — 189 sur 91.

Au bas, on lit les quatre vers suivants :

Loin du funeste sort, de la fameuse ville,
Dont l'amour en dix ans, rasa les fondemens ;
Ceste Isle en moins de temps, cesse d'estre jnutile,
Et fait voir le beau plan de cent grands bastiments.

Cette pièce, numérotée 5, fait partie de la suite n° 48. On la trouve sous quatre états différens, décrits audit numéro.

111. *Jardin des Plantes.*

1. Veuë du Jardin des simples au faubourg Sainct Victor.
Israel Siluestre delin. et sculp. Israel Henriet ex. cum priuil. Regis. — 168 sur 96 de haut.
Cette pièce fait partie de la suite n° 64.

2. Veuë du Iardin du Roy au faubourg S. Victor a Paris Siluestre delin. et sculp. Israel excud. — 118 sur 71 de haut.
Cette pièce fait partie de la suite n° 23.

112. *Jardin de M^r Renard.*

Veüe du Jardin de Monsieur Renard aux Tuilleries. dessigné et Graué par Israel Siluestre 1658. — 198 sur 115 de haut.

Cette pièce fait partie de la suite n° 54.

Le jardin de Renard a une certaine célébrité dans les mémoires de la Fronde ; je crois donc faire plaisir aux amateurs de la topographie parisienne, en donnant ici les pièces suivantes.

1° Aujourd'huy vingtième du mois d'avril 1650, le Roy étant à Troyes, considérant que la garenne des lapins contenant quatre arpents de terre ou environ, sise au delà du jardin des Tuileries, étenduë en largeur depuis la muraille du bout dudit jardin jusqu'au bastion qui est sur le fossé de la porte neuve, et en longueur, depuis la muraille qui est sur le grand chemin le long de la rivière jusqu'à la muraille de la cour du batiment servant à la retraite des bêtes sauvages entretenues pour le plaisir de sa Majesté, est entièrement dépérie, de sorte que cette place, qui est à présent vague et inutile, étant proche dudit jardin des Tuileries, pourrait être employé à quelques usages plus convenables pour l'ornement et embellissement d'icelui, et pour le plaisir de sa majesté, elle a volontiers entendu la proposition qui lui a été faite par le S^r Renard, commissaire ordinaire de ses guerres à la conduite et police du Régiment de ses gardes, de faire dresser en ladite place

un jardin pour le remplir de toutes sortes de fleurs les plus rares et exquises qui se pourront retrouver dedans et hors le Royaume; sa majesté agréant ladite proposition, et jugeant que ledit jardin de fleurs apportera beaucoup d'ornement à son grand jardin des Tuileries, elle a délaissé audit Renard ladite place pour y composer un jardin des fleurs les plus rares qui s'y pourront retrouver, et pour y faire tel bâtiment qu'il avisera pour s'y loger et jouir de tout l'enclos sa vie durant, etc.

2° Le dernier jour du mois d'aoust 1633, le Roi étant à Saint-Nicolas en Loraine, confirme le brevet ci-dessus, et, considérant que le Sr Renard ayant effectué ses promesses avec grands soins et despenses tant pour défricher le lieu le rendre de niveau, planter icelui que pour batir des logemens ; le nomme dès à présent concierge de la maison et du jardin pour en jouir aux mêmes honneurs et droits que les autres pourvus de semblables charges, et dans le cas où il conviendrait au Roy de racheter le tout, pour le joindre à son jardin des Tuileries, il remboursera au sieur Renard tous les frais et dépenses qu'il justifiera avoir faites.

3° Aujourdhuy 26 mai 1645, le Roy, après avoir considéré que la place vague qui est au bout de son jardin des Thuilleries, entre celui du Sr Renard et le chemin de la porte neuve, étoit inutile, et qu'elle pouvoit servir au dessein qu'à sa Majesté de joindre à son dit jardin des Thuilleries celle du dit Sr Renard, lorsqu'elle aura pourvu au remboursement de la dépense qu'il y a faite, sa Majesté, de l'avis de la Reyne Régente sa mere, veut et entend que cette place soit fermée de murailles depuis l'encoigneure du bout dudit jardin des Thuilleries jusqu'à la porte neuve de la conférence pour être unis au jardin du Sr Renard, et comme elle est assurée qu'il la cultivera plus curieusement que nul autre, et qu'il n'aura pas moins de soins pour l'embellir qu'il a eu pour mettre la sienne en l'état qu'elle est à présent, elle lui en a donné la jouissance, pour tenir l'une et l'autre aux conditions portées par le brevet du feu Roy son père, de may 1633, que sa Majesté confirme, et qu'encore

qu'elle accomplisse un jour le désir qu'elle a de les joindre à son jardin des Tuilleries, la conciergerie et le soin de les entretenir lui en seront conservés, suivant l'intention du feu Roy ; et parce qu'on a fait entendre à sa Majesté que quelques particuliers avaient cy-devant obtenus par surprise des brevets portant don de la susdite place, comme tout ce qui peut avoir été expédié à ce sujet est contraire à son intention et à ses plaisirs, elle a révoqué et révoque tous brevets et autres expéditions qui en auront été obtenus, etc.

4° Aujourdhuy 8 novembre 1647, le Roy étant à Paris, dans la pensée du projet qu'a fait sa Majesté de joindre à son jardin des Tuilleries celui que le Sr Renard a fait dresser sur le bastion de la porte de la conférence, et de comprendre à cette jonction, le fossé d'entre cette porte et celle de St Honoré, après avoir considéré le soin que le Sr Renard avait eu de faire ôter les eaux croupies qui s'arrêtoient dans ce fossé, et qui causoient une grande infection, et la dépense qu'il auroit faite pour ce nettoyement, elle a veu que pour obliger d'entretenir ce fossé dans la netteté où il est à présent, et d'y faire quelques plans qui puissent servir à la décoration de ce jardin, elle devait lui en accorder la possession, et lui permettre de l'occuper avec le susdit bastion, en attendant qu'elle put accomplir son dessein ; Sa Majesté, de l'avis de la Reyne Regente, a pour ces considérations fait don audit sieur Renard de la place du fossé qui est entre les portes de la conférence et de Saint Honoré, pour en disposer ainsi qu'il le jugera convenable pour l'ornement dudit jardin, et en jouir aux mêmes titres dont il jouit du susdit bastion, sans qu'il puisse être dépossédé de l'un ny de l'autre qu'après le remboursement actuel de la despense qu'il justifiera y avoir faite, etc.

Le Sr Renard avait été valet de chambre du commandeur de Souvré ; il était grand connaisseur en meubles et tapisseries et il faisait ce commerce de bric à brac, encore si en faveur de nos jours. Le cardinal Mazarin était une de ses meilleures pratiques. La maison que Renard avait faire construire aux Tuilleries, devint le rendez-vous des seigneurs de la Cour, ce qu'on peut voir dans les mémoires du temps.

113. *Jésuites.*

L'Eglise Nouicial des Jesuistes du fautbourg S. Germain.
Israel ex. — 114 sur 84 de haut.

On connaît trois états de cette pièce :

1ᵉʳ État. C'est celui qui est décrit.

2ᵉ État. Il y a : A Paris chez I. Mariette rue Sᵗ Jacques à la Victoire.

3ᵉ État. Il y a au bas : I. Van Merlen excudit.

Elle fait partie de la suite n° 55.

114. *Longchamp.*

Veuë de l'Abbaye Royal des Religieuses de Lonchamp a une lieuë de Paris.

Israel Siluestre delin. et sculp. Israel Henriet ex. cum priuil. Reg. — 170 sur 93.

Cette pièce fait partie de la suite n° 64.

115. *Louvre.*

1. Veüe du Louure, et de la Porte de Nesle du costé du Fauxbourg Sᵗ Germain.

 Dessignée par I. Siluestre et grauée par N. Perelle. Auec priuilege du Roy. A. Paris chez Pierre Mariette rue S. Jacques a l'Esperance. — 345 sur 200.

 Cette pièce, numérotée 2, au bas à droite, fait partie d'une suite n° 57.

2. Veüe du Louure du costé des Tuilleries.

 Dessinée par I. Siluestre et grauée par Perelle Auec priuilege du Roy

 Chez Pierre Mariette. — 158 sur 116 de haut.

 Cette pièce, numérotée 2, fait partie de la suite n° 58.

3. Veuë du Louure par dedans le Bastiment neuf.

 Israel ex. cum priuil. Regis. — 170 sur 99 de haut.

 C'est l'intérieur de la Cour du Louvre en 1652.

Au bas, à gauche, dans l'estampe, on lit : Israel Siluestre belineauit et sculpcit 1652. Le chiffre 2 est retourné.

Cette pièce fait partie de la suite n° 51. C'est par erreur qu'on y lit la date de 1659, il faut 1652.

4. Veue de la Galerie du Louure, et du Pont des Tuilleries, comme il estoit en L'annee 1657.
Israel Siluestre fecit. cum priuil. Regis. — 200 sur 115.
Cette pièce fait partie de la suite n° 65.

5. Veüe et Perspectiue de la Galerie du Louure, dans laquelle sont les Portraus des Roys des Reynes et des plus Illustres du Royaume.
Israel ex. — 240 sur 123.
Au deuxième état, au lieu de Israel ex. il y a Daumont ex.

Cette galerie a été brûlée en 1661 et rebâtie sous le nom de galerie d'Apollon.

La pièce fait partie de la suite n° 49.

6. Veue et Perspectiue du dedans du Louure, faict du Regne de Louis XIII.
Israel excudit. — 243 sur 130.

L'architecture a été gravée par Marot, les figures et le fond du paysage, par de La Belle, sur le dessin de Silvestre.
Au 2ᵉ état, au lieu de, Israel excudit, il y a Daumont ex.

Cette pièce fait partie de la suite n° 49. Elle a été publiée avant 1655 ; il y en a une copie dans l'ouvrage de Zeiller.

7. Veüe et Perspectiue de la partie du Louure ou sont les apartemens du Roy et de la Reyne du coste du Jardin
Israel excud. — 242 sur 124.
Au 2ᵉ État, au lieu d'Israel excud. Il y a Daumont ex.

Cette pièce fait partie de la suite n° 49. Elle a été publiée avant 1655 ; il y en a une copie dans l'ouvrage de M. Zeiller.

8. Veue du Louure et de la grande Galerie du costé des Offices.

 Israel exc. — 258 sur 150 de haut.

 C'est la facade du Louvre qui regarde les Tuileries, avant les ornemens qu'on y ajoute maintenant.

 L'architecture est de Marot sur le dessin de Silvestre. Jombert, Catalogue de l'œuvre de La Belle, page 158, dit que les figures, les terrasses et le paysage sont gravées par de La Belle; il suffit de voir la pièce pour reconnaitre que c'est une erreur.

 Il y a deux états de cette estampe :

 1er État. C'est celui qui est décrit.

 2e État. Il y a Daumont ex. au lieu d'Israel ex.

 Cette pièce fait partie de la suite n° 49. Elle a été publiée avant 1655; il y en a une copie dans l'ouvrage de Zeiller.

9. Eleuation du Grand Vestibule du Louure qui montre le dehors et le dedans des appartemens. (Par une coupe transversale)

 Eschel de sept toize — 293 sur 396 de haut.

10. Les Galeries du Louure.

 Israel ex. — 167 sur 102.

 Cette pièce fait partie d'une suite n° 51.

Voir aussi n° 404, pour une vue du Louvre qui est sur un titre.

116. *Le Luxembourg.*

1. Plan du Palais de Luxembourg.

 Eschel de vingt toize. — 295 sur 397 de haut.

2. Eleuation de l'entree du Palais de Luxembourg a Paris.

 A Paris, Chez Israel Siluestre, Rue de l'Arbre sec, Chez Monr le Mercier Orfeure de la Reyne, etc. 1661.

 462 sur 220 de haut.

3. Elevation de la fasse de l'Entree en dedans la Cour du Palais de Luxembourg.

 495 sur 228 de haut.

4. Profil du dedans de la Cour de Luxembourg
 Eschel de dix toize — 600 sur 225 de haut.
5. Eleuation de Luxembourg du Costé du Jardin.
 490 sur 225 de haut.

117.

1. PALAIS D'ORLÉANS Ces mots entourent les armes d'Orlans, au haut de l'estampe ; on lit dans le bas :
 DÉDIÉ A SON ALTESSE ROYALE. Par son tres-humble et tres-obeissant serviteur Israel.

 Veuë et Perspectiue du Palais d'Orleans, cy deuant l'Hostel de Luxembourg, et, de plusieurs autres lieux de Paris, et, des enuirons. Auec priuilege du Roy.
 A Paris. au logis de Monsieur le Mercier etc. En l'année 1649.
 246 de large sur 129 de haut.

 L'architecture a été gravée par J. Marot, les figures et les armes d'Orléans, par de La Belle, sur le dessin de Silvestre. Il y a une copie de cette pièce dans M. Zeiller.

2. Veue et Perspectiue du dedans du Palais d'Orleans.
 Israel ex. — 240 sur 125.

 L'architecture a été gravée par Marot, et les figures par de La Belle, sur le dessin de Silvestre. Il y en a une copie dans l'ouvrage de M. Zeiller.

3. Veue et Perspectiue du Palais d'Orleans, et d'une partie du petit Luxembourg du costé du Jardin.
 Israel ex. — 246 sur 150.

 L'architecture a été gravée par Marot, et les figures par de La Belle, sur le dessin de Silvestre. Il y en a une copie dans l'ouvrage de M. Zeiller.

4. Veuë et Perspectiue du Parterre du Palais d'Orleans
 Perelle sculp. (d'après Silvestre). — 244 sur 126.

 Il y a une copie de cette estampe dans la *Topographia Galliæ* de M. Zeiller.

5. Veüc et Perspectiue de Luxembourg du costé du Jardin, a present appellé Palais d'Orleans.
Israel excud. — 259 sur 126.
Cette pièce a été gravée par de La Belle, sur le dessin de Silvestre.
Il y en a une copie dans l'ouvrage de M. Zeiller.

6. Veuë du Palais d'Orleans du costé du Jardin.
Siluestre sculp. Israel excud. cum priuil. Regis.
243 sur 156.
Les figures sont de de La Belle. Le Palais est sur l'arrière plan à droite.

7. Veuë du Palais d'Orleans du costé du Jardin.
Siluestre sculp. Israel excudit cum priuil. Regis.
240 sur 151.
Les figures sont de de La Belle. Le Palais est sur le second plan à gauche.

8. Veue du Palais d'Orleans du costé des Chartreux.
Ce Magnifique Palais fut basti par Marie de Medicis, conduit par Monsieur de La Brosse, et passe pour un des plus majestueux, et des plus acheuez edifices du monde.
Israel Siluestre delin. et fe. Israel ex. cum priuil Regis.
Silvestre a fait le dessin, et a gravé les fabriques; Herman a gravé le paysage.
249 sur 158.
Cette pièce fait partie de la suite n° 52.

9. Veuë du Iardin du Palais d'Orleans, et du petit Luxembourg.
Israel Siluestre delin. et sculp. Israel Henriet ex. cum priuil. Reg. — 165 sur 99.
Les arbres sont d'Herman.
Cette pièce fait partie de la suite n° 64.

10. Veüe du Palais de Luxembourg, du costé du Jardin.
dessigné et Graué par Israel Siluestre 1658.
198 sur 112.
Cette pièce fait partie de la suite n° 54.

11. Veuë du Luxembourg.

Israel ex. — 179 sur 119.

Au bas les vers suivans :

Je suis d'une naissance autrefois souueraine
Mais le temps mayant pris mes ornemens diuers
J'en receus deternels des faueurs d'une Reine
Qui me faict admirer aux yeux de l'uniuers.

Cette pièce numérotée 11 fait partie de la suite, n° 48.

On en connaît 4 états dont la description se trouve en ce numéro.

118. *Le Mail.*

Veüe du Mail et de la Campagne circonuoisine.
Dessignée par I. Siluestre, et grauée par N. Perelle
Auec priuilege du Roy A Paris chez Pierre Mariette,
rue S. Iacques a l'Esperance — 345 sur 205 de haut.

Cette pièce porte le n° 4. Elle fait partie de la suite n° 57.

119. *Maison de M. de Bretonvillier.*

1. Veüe de la Maison de Monsieur de Bretonuillier et de l'isle Nostre Dame.

 dessigné et Graué par Israel Siluestre 1658.
 198 sur 117 de haut.

 Cette pièce fait partie de la suite n° 54.

2. Veuë de la Maison de Monsieur de Bretonuillier dans l'Isle Nostre-Dame.

 Israel Siluestre sculp. — 155 sur 100.

 On connaît deux états de cette pièce :

 1er État. Avant le n° 7.

 2e État. Avec le n° 7.

 Elle fait partie de la suite n° 53, où elle porte, par erreur, le n° 1.

3. Veuë et Perspectiue de la Maison appartenant a Madame

de Bretonuilliers du costé du Jardin dans l'jsle Nostre Dame

Dessigné et graué par Israel Siluestre. 1652.

Israel ex. auec priuilege du Roy. — 256 sur 156 de haut.

On connaît deux états de cette pièce :

1ᵉʳ État. C'est celui qui est décrit :

2ᵉ État. L'inscription est changée, on lit au bas : Vue et Perspectiue de l'Hostel de Bretonvilliers dans l'Isle Notre Dame à Paris. L'année est effacée et au lieu d'Israel ex., on lit Daumont ex.

Il y a une copie de cette pièce dans la *Topographia Galliæ* de M. Zeiller.

120. *Maison de Mʳ Le Coigneux.*

Veuë de la Maison de Monsieur Le Coigneux President au Mortier au Parlement de Paris, scize au faubourg Sainct Germain.

Israel Siluestre fecit. Israel ex. cum priuil. Regis.
175 sur 104 de haut.

Cette pièce fait partie de la suite n° 64.

121. *Maison du faubourg Sᵗ Germain.*

Veuë d'une Maison du fautbourg Sainct Germain.

Israel excud. cum priuil. Regis. — 125 sur 75 de haut.

On connaît deux états de cette pièce :

1ᵉʳ État. Avant l'inscription au bas.

2ᵉ État. Avec l'inscription ci-dessus, c'est l'état décrit.

Elle fait partie de la suite n° 59.

Sur l'épreuve de la bibliothèque imp. on lit, d'une écriture du temps, « La dernière maison de la Grenouilliere. »

Il y a une copie de cette pièce, elle est renversée, la perspective qui dans l'original est à droite, se trouve à gauche dans la copie. Il n'y a au bas ni inscription ni signature.

122. *Maison du faubourg St Victor.*

Veue d'une maison du fautbourg St Victor.
Siluestre sculp. Israel excud. — 125 sur 72.
Cette piece fait partie de la suite n° 59.
On en connaît deux états :
1er État. Avant l'inscription qui est au bas.
2e État. Avec cette inscription, c'est celui qui est décrit.

123. *Maison du Premier Président.*

Diverses veves faictes par Israel Siluestre 1652
Au bas : A MONSEIGNEUR LE COMTE DE VIVONNE Conseillier du Roy en ses conseils, et premier gentilhomme de sa chambre.
Maison de Monsieur le premier President du Parlement de Paris.
A PARIS chez Israel rue de l'Arbre sec au logis de Monsieur le Mercier Orfeure de la Reyne proche la Croix du Tiroir. 168 sur 101 de haut.

Cette pièce fait partie de la suite n° 64.

124. *Eglise de la Mercy.*

Eglise de la Mercy deuant l'Hostel de Guise.
115 sur 90 de haut.
Elle était située rue du Chaume, nos 19 et 21.
Cette pièce fait partie de la suite n° 55. On en connaît trois états; voir le n° 55. Elle a été publiée avant 1655; il y en a une copie dans l'ouvrage de Zeiller.

125. *Notre Dame.*

1. Perspectiue de l'Eglise de nostre Dame veuë de la place de la greue.
 Israel Siluestre delin. et fe. Israel ex. cum. priuil. Regis. — 245 sur 150.

Cette pièce fait partie de la suite n° 52. Elle a été publiée avant 1655, car il s'en trouve une copie dans l'ouvrage de M. Zeiller.

2. *Perspectiue de l'Eglise nostre Dame, veue du quay de la Tournelle*

Israel Siluestre delin. et fe. Israel excud. cum priuil. Regis. — 250 sur 152.

On connaît deux états de ces deux planches :
1^{er} État. C'est celui qui est décrit.
2^e État. Au lieu d'Israel ex. on lit Daumont excud.

Cette pièce fait partie de la suite n° 52. Elle a été publiée avant 1655, car elle est copiée dans l'ouvrage de Zeiller.

3. *Veuë de Nostre Dame et de lhostel Dieu.*

Israel ex. — 188 sur 94.

Au bas, on lit les 4 vers suivans :

Dvn costé vous voyez l'Edifice admirable,
Ou la mere de Dieu, reçoit nostre oraison ;
Plus loin vous descouurez l'Hôpital charitable,
Ou les membres de Dieu, cherchent leur guerison.

Cette pièce, numérotée 10, fait partie de la suite n° 48.
On en connaît 4 états détaillés sous ce numéro.

126. *Palais de Justice.*

Veüe de la Cour, et de la Gallerie Dauphine du Palais, à Paris

Dessinée par I. Siluestre, et grauée par Perelle,
A Paris chez Pierre Mariette, rue S. Iacques a l'Esperance,
Avec priuilège du R. — 157 sur 117 de haut.

Cette vue, numérotée 1, fait partie de la suite n° 58.

127. *Palais Royal.*

1. Veuë et Perspectiue du Palais Cardinal du costé du Jardin, et en suitte celles du Louure, et des Tuilleries de diuers

costez, et des autres lieux les plus curieux des enuirons de Paris. Par Israel Syluestre.

A Paris chez Israel Henriet, rue de l'arbre sec proche la croix du Tiroir au logis de Monsieur le Mercier Orfeure de la Reyne. Auec priuilege du Roy. — 245 sur 128 de haut.

La Renommée a été dessinée et gravée par de La Belle, le reste est d'Israel Silvestre. Il y a des épreuves de la Renommée, tirées à part, et sans la vue qui est au dessous.

Cette pièce fait partie de la suite n° 49.

2. Veuë du fort Royal fait en l'année 1650 dans le Jardin du Palais Cardinal pour le diuertissement du Roy.
Israel ex. — 250 sur 132.

Dans l'estampe, au bas, il y a : Israel Siluestre delinea et sculpcit parisiis Anno 1651

La lettre *d* du mot delinea était d'abord un *b*, que l'on voit encore. Cette pièce fait partie de la suite n° 49. Il y en a une copie dans l'ouvrage de Zeiller.

3. Veüe de la Gallerie du Palais Royal à Paris
Dessinée et grauée par I. Siluestre Auec priuilege du Roy, Chez P. Mariette — 261 sur 135 de haut.

Cette pièce, numerotée 7, a été gravée par Perelle, sur le dessin de Silvestre. Elle fait partie de la suite n° 67.

On en connaît deux états :

1er État. C'est celui qui est décrit.

2e État. Au lieu de P. Mariette : il y a N. Langlois.

128. *Place de Greve.*

Veuë de la place de Gréue, et de l'Eglise nostre Dame
Israel ex. — 165 sur 100 de haut.

Cette pièce fait partie de la suite n° 51. Elle a été publiée avant 1655, car elle se trouve copiée dans l'ouvrage de Martin Zeiller. Il y en a une contre épreuve dans l'œuvre de Silvestre, qui est à la bibliothèque impériale.

129. *Place Royale.*

1. Liure de diuerses Veuës, Perspectiues, et Paysages faicts sur le naturel. DEDIEZ AU ROY, par Israel auec Priuilege de SA MAJESTÉ.

A Paris chez Israel Henriet, rue de l'arbre sec au logis de Monsieur le Mercier Orfeure de la Reyne proche la croix du Tiroir. 1651.

En haut de l'estampe sur une banderolle qui entoure les armes de France et de Navarre on lit : LA PLACE ROYALE 253 sur 133.

Cette planche a été gravée par Marot, sur le dessin de Silvestre, qui a gravé ce qui s'y trouve de figures. Elle forme le titre de la suite n° 62. Il y en a une copie dans l'ouvrage de Zeiller.

2. Place Royale. (En haut, il n'y a pas d'autres lettres.) 218 sur 107.

Cette planche représente trois côtés de la place Royale, on voit les faces des deux pavillons nord et sud. La statue de Louis XIII est au milieu de la place, qui est entourée de grilles.

Une foule de petits personnages, très-joliment faits, sont çà et là. Sur le devant, on voit trois carrosses, dont deux vont à gauche, et un à droite. La pièce est entourée d'ornements en cartouche ; au bas, il y a deux cornes d'abondance. Les petites figures ont plutôt l'air d'avoir été faites par de La Belle que par Silvestre.

130. *Pont-Neuf.*

1. Veüe du Pont Neuf, et de l'Isle du Palais, du costé du Petit Bourbon.

Dessignée par I. Siluestre, et grauée par N. Perelle. Auec priuilege du Roy A Paris chez Pierre Mariette, rue S. Iacques a l'Esperance — 545 sur 200 de haut.

Cette planche, qui est numérotée 3, au bas à droite, fait partie de la suite n° 57. La vue a été prise de la terrasse de l'hôtel du petit Bourbon, où a été depuis le garde-meuble du Roi, qui fut démoli vers 1780, pour découvrir la colonnade du Louvre. Elle a été gravée avant 1655; il y en a une copie dans l'ouvrage de M. Zeiller.

2. Veuë du Pont-neuf, à Paris.
 Siluestre sculp. Israel excud. — 110 sur 69 de haut.
 Cette pièce fait partie de la suite n° 23.

3. Veuë du Pont neuf et de l'Isle du Palais a Paris
 Israel Siluestre sculp. et ex. — 154 sur 109.
 On connaît deux états de cette estampe :
 1er État. Avant le n° 3 au bas à droite.
 2e État. Avec le n° 3.
 Cette pièce fait partie de la suite n° 55. On en trouve une copie retournée; la gravure est de forme ronde, de 145 de diamètre, le cuivre est carré et de 148 de coté. Pour compléter la pièce circulaire, on a ajouté au bas deux grandes barques et l'on a fait quelques changements dans celles qui sont restées. L'inscription est la même, mais il n'y a pas de signature, et à droite, il y a le n° 1 au lieu du n° 3 que porte l'original.

4. Veuë et Perspectiue du Pont Neuf et de la gallerie du Louure.
 Siluestre fecit. Israel ex. cu priuil. — 141 sur 76 de haut.
 C'est une vue de deux arches du pont-neuf au travers desquelles, on découvre la galerie du Louvre.
 Cette pièce est rare.

5. Veuë et perspectiue du pont neuf, et du pont au Change.
 Siluestre fecit Israel ex. cum priuil. — 141 sur 78 de haut.
 C'est une vue du Pont-au-Change, à travers les arches du Pont-Neuf. On voit une arche et demie du Pont-Neuf.
 Pièce rare.

131. *Suite du Pont-Neuf.*

La statue de Henri IV, et de l'Isle du Palais.
Israel ex. — 164 sur 99 de haut.
Cette pièce fait partie de la suite n° 51.

132. *Pont-Royal.*

Plan coupe et élévation d'un projet du Pont-Royal.
373 sur 300 de haut.

En bas, il y a le plan géométral, et en haut, l'élévation du pont. Il y a trois arches; sur l'arche du milieu, il y a un portique d'ordre corinthien, orné de statues. Deux autres portiques, plus petits, sont aux extrémités du pont. D'après ce projet, le pont aurait eu trois rues garnies de boutiques. Le Pont-Royal a été construit en 1685.

133. *Pont Saint-Landry.*

Veuë du Pont St Landry, estant veu du coste de la porte St Bernard à Paris.
Israel Siluestre fecit. cum priuil. Regis. — 200 sur 116 de haut.
Cette pièce fait partie de la suite n° 65.

134. *Pont Saint-Michel.*

Le Pont sainct Michel et la ruë neufue sainct Louys.
Israel excudit — 166 sur 99 de haut.
Cette pièce fait partie de la suite n° 51. Elle a été publiée en 1652; on en voit une copie dans l'ouvrage de M. Zeiller.

135. *Les Porcherons.*

Veuë des Porcherons proche Paris
Siluestre sculp. Israel excud. — 116 sur 69 de haut.
Pièce rare. Elle fait partie de la suite n° 25.

136. *Porte Saint-Bernard.*

1. Veüe de la Porte de S. Bernard, et du Pont Marie, à Paris
 Dessinée par I. Siluestre, et grauée par Perelle

Auec priuilege du Roy Chez Pierre Mariette
158 sur 116 de haut.

Cette pièce numérotée 3 fait partie de la suite n° 58.

Ce n'est pas le Pont-Marie, que la vue représente, mais le pont de la Tournelle.

2. Veüe de la Porte de S. Bernard a Paris

Dessinée par I. Siluestre, et grauée par Perelle.

Auec priuilege du R. chez Pierre Mariette
156 sur 115.

Cette pièce, numérotée 4, fait partie de la suite n° 58.

3. Porte de S. Bernard.

Israel ex. — 185 sur 91.

Au bas, il y a les 4 vers suivants :

Lorsque d'un rude hyver, nous ressentons l'outrage;
Et qu'au foyer le feu n'a de quoy se nourrir.
Icy l'on voit venir les forests a la nage;
Et le port St Bernard nous peut seul secourir.

C'est l'ancienne porte St Bernard avant qu'elle fût rebâtie.

Cette pièce, numérotée 5, fait partie de la suite n° 48. On en connaît 4 états dont les différences sont au n° 48. Il y en a une copie dans la *Topographia Galliæ* de M. Zeiller.

157. *Porte de la Conférence.*

1. La Porte de la Conférence.

Israel ex. — 188 sur 91 de haut (gravée par Perelle.)

Au bas, il y a 4 vers :

Ceste Porte a receu le nom de consérence,
Pource que l'homme et l'art ont voulu conferer ;
Pour faire un digne front au grand chef de la France,
Et laisser a Paris de quoy les admirer.

Cette pièce, numérotée 2, fait partie de la suite n° 48. On en connaît 4 états dont les différences se trouvent au n° susdit. Il y en a une copie dans l'ouvrage de M. Zeiller.

2. Veüe de la Porte de la Conference.

Israel ex. — 163 sur 81.

L'inscription est en très-petits caractères. Il y a des épreuves avant la lettre.

Voir la description de cette pièce n° 60, p. 112. C'est par erreur qu'elle a été inscrite dans la suite n° 51 ; elle fait partie de la suite n° 60 ou elle porte le n° 3, mais là on a omis de dire qu'elle existe avant la lettre.

3. Autre vue de la Porte de la Conférence.

Israel ex. — 161 sur 79.

Le spectateur est en dehors de la porte et regarde vers Paris.

Voir la description de cette pièce n° 60, art. 4, p. 112.

Il est probable que cette pièce, comme la précédente, existe aussi avant la lettre ; mais je ne l'ai jamais rencontrée ainsi.

158. *Porte Saint-Denis.*

Veuë de la Porte Sainct Denis de la ville de Paris par le dehors.

Israel Siluestre delinea. et fe. Israel ex. cum priuil. Regis.

A Paris chez Israel, au logis de Monsieur le Mercier Orfeure de la Reyne, ruë de l'Arbre sec, proche la Croix du Tiroir. — 170 sur 98.

Cette pièce fait partie de la suite n° 64.

159. *Porte Saint-Honoré.*

Porte Saint Honoré.

Israel ex. — 189 sur 91.

Au bas, les 4 vers suivants :

 Venant a ceste porte on a cet auantage,
 Qui ne se trouue pas aisement autre part ;
 C'est d'y voir tout d'un coup, la ville, et le village,
 Les traicts de la nature, et les effets de l'art.

On trouve cette pièce sous 4 états différents. Voir pour le

détail le n° 48. Elle fait partie de la suite de ce numéro, et elle y porte le n° 6.

140. *Quai des Augustins.*

Veüe du quay des Augustins, et du Pont St Michel.
dessigné et Graué par Israel Siluestre 1658.
196 sur 115 de haut.

Cette pièce fait partie de la snite n° 54.

141. *Quai de Gesvre.*

Veuë du quay de Gesure, et du Pont nostre Dame de Paris.
Siluestre fe. Israel excud. — 170 sur 97 de haut.

Les maisons, qui sont sur le pont, sont blanches, sauf les fenêtres. On voit la machine hydraulique, qui est adjacente au pont.

Cette pièce fait partie de la suite n° 51.

142. *Les Quinze-Vingts.*

Eglise des quinze vints.
Israel excud. — 116 sur 82 de haut.

Cette pièce fait partie de la suite n° 55. On en connaît trois états, voir le n° 55.

143. *Rambouillet.*

Veüe de Rambouillet proche la Porte Saint Antoine.
Israel Siluestre delin. et sculp. Israel ex. cum priuil Regis.
114 sur 92 de haut.

Cette pièce fait partie de la suite n° 56.

Rambouillet était un hôtel avec un jardin qui avait près de trente arpents; il était situé dans cette partie du faubourg Saint-Antoine traversée aujourd'hui par le chemin de fer de Lyon. L'hôtel se composait de quatre pavillons placés à chaque angle du jardin. On l'appelait aussi, le jardin de Reilly, ou la folie Rambouillet. Le propriétaire de cet hôtel était un

des fermiers généraux de l'époque, et tout à fait étranger à la célèbre famille de Rambouillet. Son fils, Rambouillet de la Sablière, est auteur de madrigaux qui ont eu une certaine célébrité, et la femme de son fils, Madame de la Sablière, a été immortalisée par Lafontaine. Le jardin de Rambouillet a été créé vers 1660, sans qu'on puisse indiquer la date avec certitude. Voici ce qu'en dit Sauval : « Le jardin de Ruilly (parce qu'il était situé à l'extrémité de la petite rue de Reuilly) est unique en son espèce, quelques gens l'ont appelé *la folie de Rambouillet*, parce qu'il appartient à un homme d'affaires, ainsi appellé, qui l'a fait planter et se plaît à le cultiver (1).

» Dans ce jardin se trouvent des allées de toutes figures et en quantité. Les unes forment des pattes d'oie; les autres des étoiles. Quelques-unes sont bordées de palissades; d'autres arbres. La principale qui est d'une longueur extraordinaire, conduit à une terrasse élevée sur le bord de la Seine; (il n'y avait pas de maisons; le jardin n'allait que jusqu'à la rue de Bercy). Celles de traverse se vont perdre dans de petits bois, dans un labyrinthe et autres compartimens : toutes ensemble forment un réduit si agréable, qu'on y vient en foule pour s'y divertir.

» Dans des jardins séparés se cultivent, en toutes saisons, un nombre infini de fruits dont la saveur, la grosseur, ne satisfont pas simplement le goût et la vûe, mais même sont si beaux et si excellens que les plus grands Seigneurs sont obligés de faire la cour au jardinier, quand ils font de magnifiques festins, et même le Roi lui en envoie demander. » (Sauval, tome 2, page 287.)

Voici le portrait que Tallamant des Réaux, tome 5, page 78, fait de Rambouillet, le financier, qui était son beau-père : « Ce Monsieur Rambouillet est un homme qui n'aime que lui, et qui ne se refuse rien; pourvu qu'il y trouve sa satisfaction, il ne se soucie guère du reste. Quand il fit ce jardin, qui coute horriblement à faire et à entretenir, ses

(1) Sébastien Bourdon, vers cette même époque, demeurait aussi rue de Reuilly. Une de ses pièces porte en effet : Se vend chez l'autheur au fauxbourg S^t. Anthoine, Ruë de Ruilly.

associés crièrent fort, car c'était trop découvrir le profit qu'ils faisaient aux cinq grosses fermes, mais il répondit qu'il falloit bien qu'il prit quelque divertissement, et qu'il prétendoit bien que tous ses associés contribuassent a la dépense d'un jardin qui conservait la santé à une personne qui leur était si nécessaire. Il est vain et c'est un franc nouveau riche. Jamais homme ne parla tant par *mon* et par *ma*; il dit mon vert est le plus beau du monde, pour dire le vert de mon jardin; et il dit mon eau est belle, pour dire l'eau de ma fontaine. Jamais je ne vis un homme qui aimât tant à entendre louer ce qu'il fait; il n'y a pas un pied d'arbre chez lui dont je n'ai fait dix fois l'éloge durant que je fus accordé (fiancé à la fille de Rambouillet, qu'il épousa par la suite). »

Rambouillet se nommait aussi hôtel des Quatre-Pavillons, parce qu'on avait fait construire un pavillon à chaque coin du jardin; l'hôtel proprement dit formait un de ces quatre pavillons, celui qui était vis-à-vis la petite rue de Reuilly. Jaillot, dans sa description de Paris, dit que c'était en cet hôtel que se rendaient les ambassadeurs des puissances étrangères non catholiques, le jour destiné à leur entrée solennelle; et il ajoute : « Cette maison fut acquise en 1720, par une personne qui, préférant l'utile à l'agréable, ne laissa subsister que le logement du jardinier, changea les bocages en verger et les parterres en marais potager. »

144. *Reliquaire de Rostaing.*

Reliqvaire des devotions et généalogies qui sont représentégs dans les trois chapelles que messire Charles, Marquis et Comte de Rostaing a fait faire dans Paris, les 4 parties ou il y a des Dauphins, c'est ce qui est dans la Chapelle de Rostaing de S^t Bernard des Feüillans, rue neufue S Honnore, les 4 autres parties ou sont des Lyons, c'est ce qui est dans la Chapelle de Rostaing de S Germain l'Auxerrois, et les 21 autres parties ou sont des Aigles, c'est ce qui est dans la Chapelle de Rostaing de S^t Pierre Ce-

lestin de l'Arsenal qu'Henry Chesneau a fait grauer par Israel Syluestre 1658. — 245 de large sur 555 de haut.

Il y a deux états de cette pièce.

1er État. Avant l'inscription ci-dessus. Très-rare.

2e État. Avec l'inscription. Rare.

Voir aussi pour la famille Rostaing le n° 184.

145. *La Sainte Chapelle.*

Veue de la Saincte Chapelle, et de la Chambre des Comptes de Paris.

Israel Siluestre delin. et sculp. Israel Henriet ex. cum priuil. Regis. — 250 sur 151.

Le dessin de cette pièce par Silvestre, mais bien plus grand que la gravure, se trouve au Louvre dans la collection donnée par M. Sauvageot.

On connait deux états de cette planche :

1er État. C'est celui qui est décrit.

2e État. Au lieu d'Israel Henriet, on lit Daumont, et l'inscription porte : veue de la Saincte Chapelle et de l'ancienne Chambre des comptes de Paris.

Cette pièce fait partie de la suite n° 52.

146. *Saint-Denis de la Châtre.*

Venë de l'Eglise Saint Denis de la Chastre.

Israel Siluestre delin. et sculp. Israel ex. cum priuil. Regis. 120 sur 86.

Dans l'estampe, au bas à droite, on lit : Israel Siluestre deleneauite fecit.

Cette pièce fait partie de la suite n° 56.

147. *Sainte Elisabeth.*

Veuë de l'Eglise Sainte Elizabeth prés le Temple a Paris.

Siluestre sculp. Israel excud. — 116 sur 90 de haut.

Au bas, presqu'au premier plan et vers la gauche de l'estampe, un homme, tourné à droite, est à peine indiqué ; il est

placé entre un homme et une femme assis. Dans l'épreuve de M. Simon, cet homme est fait à la plume.

On connait deux états de cette pièce:

1ᵉʳ État. C'est celui qui est décrit.

2ᵉ État. Avec l'adresse A. Paris chez Mariette et le n° 89 au coin à droite.

Cette estampe fait partie de la suite n° 23.

148. *Sainte Geneviève.*

S Genovefa

S. Bourdon inu. Rousselet sculp. cum priuilegio Regis. Mariette excudit. — 215 sur 295 de haut.

Sainte Geneviève à genoux est en prières; dans le fond il y a une vue de Paris, qui est de Silvestre.

149. *Saint-Germain-l'Auxerrois.*

Eglis Royal, Collégial et Paroissiale de Saint Germain de Lauxerois a Paris.

I. Siluestre delin. et sculp. Israel ex. cum priuil. Regis 116 sur 90 de haut.

Cette pièce fait partie de la suite n° 56.

150. *Saint Germain-des-Prés.*

1. Veuë de l'Abbaye sainct Germain des prez lez Paris.

Israel ex. — 170 sur 99 de haut.

Cette pièce fait partie de la suite n° 51. Elle a été publiée avant 1655.

2. Maison Abbatiale de sainct Germain des prez lez Paris

Israel ex. — 171 sur 99 de haut.

Cette pièce fait partie de la suite n° 51. Elle a été publiée avant 1655; il s'en trouve une copie, ainsi que de la précédente, dans l'ouvrage de M. Zeiller.

151. *Saint Laurent.*

Veue de l'Eglise Sainct Laurens au faubourg de Paris.

Israel excud. cum priuil. Regis. — 125 sur 75 de haut.

On connaît deux états de cette planche :
1er État. Avant l'inscription.
2e État. C'est celui qui est décrit.
Cette estampe fait partie de la suite n° 59.

152. *Saint Martin des Champs.*

Veües et Perspectiue de lEglise sainct Martin des Champs
Israel excud. Cum priuil. Regis. — 255 sur 120 de haut.
Estampe gravée par Goyrand sur le dessin de Silvestre.
Cette pièce, numérotée 5, fait partie de la suite n° 50.
Elle a été copiée dans l'ouvrage de M. Zeiller.

153. *Saint Sauveur.*

Veuë de lEglise Saint Sauueur, rue Saint Denis.
Israel Siluestre delin. et sculp. Israel ex. cum priuil. P.
113 sur 91 de haut.
Cette pièce fait partie de la suite n° 56.

154. *Saint-Sulpice.*

Saint Sulpice.
Israel ex. — 117 sur 77 de haut.
Cette estampe fait partie de la suite n° 55. On en connaît
trois états; voir le n° 55.

155. *Saint Victor.*

Veuë de l'Eglise de saint Victor fondée par Louis le Gros
Empereur et Roy de France.
Israel Siluestre fecit Israel ex. cum priuil. Regis
250 sur 132 de haut.
Cette pièce a été publiée avant 1655. Il y en a une copie
dans l'ouvrage de M. Zeiller.
Il y a une vue de la fontaine St Victor au n° 335.

156. *La Savonnerie.*

Veuë d'une partie du Cours, et de la Sauonnerie, ou est la

manufacture de ces beaux tapis, qui font la plus pretieuse partie des meubles de tous les grands seigneurs de l'Europe, et qui sont reconnus sous le nom de la sauonnerie.

Israel Siluestre delin. et fecit Israel ex. cum priuil. Regis 248 sur 135 de haut.

Cette pièce fait partie de la suite n° 52.

157. *La Sorbonne.*

1. Livre contenant les Veües et Perspectiues de la Chapelle et Maison de Sorbonne ; Ensemble de plusieurs autres belles Maisons basties en diuers endroicts du Royaume. 1649.

 Israel excudit. cum priuil. Regis. — 245 sur 152 de haut.

 Les figures, les statues et le paysage sont gravés par de La Belle, l'architecture, par Marot, sur le dessin de Silvestre.

2. Le grand Portail et Eglise de Sorbonne, colege en l'Uniuersité de Paris, fondé l'an 1245 par Robert Sorbon homme fort scauant, enrichy par S^t Louis, et magnifiquement basti par le Cardinal Duc de Richelieu l'an 1642. ou ses os reposent sous le grand Autel. Ce bastiment a ésté conduit par M. Mercier Architecte du Roy. 257 sur 159 de haut.

 La Renommée qui est en haut, ainsi que les deux génies qui soutiennent les armes de Richelieu, sont de de La Belle ; l'architecture est de Marot, sur le dessin de Silvestre ; le numéro 7 qui est au bas, à gauche, se rapporte à une suite de pièces de Marot. C'est par erreur que cette pièce fait de la suite n° 61.

 On en trouve un second état. On le reconnait en ce qu'il y a au bas dans la gravure même : A Paris chez I. Mariette, rue S^t Jacques à la Victoire. Il y a des épreuves de premier état qui sont très mauvaises ; on n'y voit plus les travaux légers qui sont à droite et à gauche

du dôme; les fonds sont blancs; la fumée qui s'échappe d'une cheminée, à gauche du dôme, ne se voit plus.

Il y a une copie de cette pièce, sans les génies, dans l'ouvrage de Zeiller.

3. Veue et perspectiue de la Chapelle et Maison de Sorbonne, OEuvre singulier, et l'un de ceux que le grand Cardinal Duc de Richelieu a faict bastir par Monsieur le Mercier Architecte du Roy. A Paris chez Israel rue de l'Arbre sec, au logis de Monsieur le Mercier Orfeure de la Reyne proche la croix du Tiroir. Auec priuil. du Roy.
244 sur 152.

Estampe gravée par Marot, les figures et le paysage par. de La Belle, sur le dessin de Silvestre.

On trouve un 2º état de cette pièce. L'inscription a été changée, il y a : La Maison de Sorbonne vue de côté. Israel Silvestre sculp. Daumont exc.

4. Veüe et Perspectiue de la Chapelle et Maison de Sorbonne, du costé de la court faict par Monsieur le Mercier Architecte du Roy.
Israel ex. — 245 sur 150 de haut.

Estampe gravée par Marot, les figures par de La Belle, sur le dessin de Silvestre.

On en trouve un 2º état. L'inscription est alors celle-ci : Vue et Perspective de la Maison de Sorbonne a Paris. A gauche I, ensuite Israel Silvestre sculp. A droite Daumont ex, et le nº 4.

Ces quatre pièces font partie de la suite nº 61.

158. *Le Temple.*

1. Veuë de l'Eglise du Temple a Paris
I. Siluestre delin. et sculp. Israel ex. cum priuil. Regis.
115 sur 90 de haut.

Cette pièce fait partie de la suite nº 56.

2. Veües et Perspectiue de l'Eglise et de la Cour du Temple. Israel excudit. cum priuilegio Regis. — 250 sur 120.

Estampe gravée par Cl. Goyran, sur le dessin de Silvestre.

Cette pièce, numérotée 3, fait partie d'une suite de 8 pièces, notre n° 50. Elle a été copiée dans l'ouvrage de M. Zeiller.

3. Veüe de la Maison et Jardin de Mon^r le Grand Prieur du Temple.
dessigné et graué par Israel Siluestre. — 196 sur 111.
Cette pièce fait partie de la suite n° 54.

4. Veuë du Iardin de Monsieur le grand Prieur du Temple.
Israel Siluestre delin. et sculp. Israel Henriet ex. cum priuil Regis
168 sur 109 de haut.
Cette pièce fait partie de la suite n° 64.

159. La Tour de Nesle.

1. Veüe de la Tour de Nesle et du Louure.
Israel ex. — 167 sur 101 de haut.
Cette pièce fait partie d'une suite notre n° 51.

2. Veües et Perspectiue de la Tour de Nesle et de l'Hostel de Neuers.
Israel ex. cum priuilegio Regis. — 252 sur 118.
Cette pièce, numérotée 4, fait partie de la suite n° 50. Elle a été gravée par Goyrand, et il y en a une copie dans l'ouvrage de M. Zeiller.

3. Veüe de la Tour de Nelle, et de la Gallerie du Louure.
Israel Siluestre sculp. — 152 sur 99 de haut.
On connaît deux états de cette pièce.
1^{er} État. Avant le n° 2 au bas à droite.
2^e État. Avec le n° 2. Le chiffre est retourné.
Elle fait partie de la suite n° 53.

160. La Tour neuve.

Veuë de la Tour neufue de l'Hostel du Grand Preuost, et de gallerie du Louure.

Israel Siluestre fe. Israel excud. cum priuil. Regis.
177 sur 86 de haut.
Il semble qu'au bas à droite, il y a le n° 9.
Cette pièce fait partie de la suite n° 64.

161. Les Tuilleries.

1. Plan du premier Estage au dessus du rez de chaussée.

 Plan du premier Estage au réz de chaussée.
 En deux feuilles destinées à être réunies, au bas de la seconde, on lit :
 Israel Siluestre sculp. cum priuil. regis.
 Chaque feuille a 495 sur 570 de haut.
 Les légendes ne sont pas réunies au bas du plan ; elles sont éparses sur le plan, et à leurs places. On trouve les deux feuilles à la chalcographie, n° 2526 du catalogue, où on les vend 3 f.

2. Veue et perspectiue du Palais des Tuilleries du costé du Jardin auec le Plan du Premier estage au rez de Chaussée.

 Dessigné et graué par Israel Siluestre auec priuilege du Roy. 1668.
 En deux feuilles, destinées à être réunies. La 1re a 499 de large et la 2° 496 sur 567 de haut. On trouve ces deux feuilles à la chalcographie, n° 2524 du catalogue, on les vend 4 f. Les deux cuivres ont été payés 600 livres à Silvestre, le 27 juillet 1668, somme qui représenterait 2160 francs d'aujourd'hui.

3. Veüe et perspectiue du Palais des Tuilleries du costé de l'Entrée auec le Plan du Premier estage au dessus du rez de Chaussée.

 Dessigné et graué par Israel Siluestre au gallerie du louure Auec priuil. du Roy 1669.
 En deux feuilles, destinées à être réunies. Chaque feuille a 498 sur 567. On les trouve à la chalcographie, n° 2525 du catalogue, où on les vend 4 f.

4. Plan du Palais et du Jardin des Tuileries, par Israel Siluestre 1671. (Au bas) Eschelle de cinquante toises. 575 sur 525.

Cette pièce est en hauteur, sur le côté gauche, on lit, Rivière de Seine, dans le lit même de la rivière.

5. Plan du Jardin du Palais des Thuilleries.
à droite, on lit la même inscription en latin.
Isr. Siluestre del et sculps. 1671, — 518 sur 376.

On trouve ce plan à la chalcographie, n° 2327 du catalogue, on le vend 1 f. 50. La planche a été payée 500 livres à Silvestre, le 31 octobre 1671 ; cette somme équivant à 1800 Fr. d'aujourd'hui.

6. Veüe du Palais et des Jardins des Thuilleries. A droite la même inscription en latin.
Israel Siluestre, delineauit et f. 1670. — 495 sur 575.

Cette vue est prise du quai de la Grenouillère, aujourd'hui le quai d'Orsay ; elle se trouve à la chalcographie, n° 2069 du catalogue, où on la vend 1 f. 50. Le cuivre a été payé 500 livres à Silvestre, soit 1800 Fr. d'aujourd'hui, le 26 mars 1671.

7. Veüe et perspectiue du Palais, et Jardins des Tuilleries.
Israel Siluestre, delineauit et S. 1670, cum priuilegio Regis. — 497 sur 576.

Cette vue est encore prise du quai d'Orsay.

8. Veuë du Palais, et Jardin des Tuilleries.
Israel Siluestre, delin et sculp. — 515 sur 585 de haut.

9. Veüe des Jardins du Palais des Thuilleries, du costé du Cours de la Reyne. A droite la même inscription en latin.
Israel Siluestre, delin. et sculp. 1673 — 510 sur 585.

C'est une vue de l'entrée du jardin, du côté du Cours la Reyne. Elle se trouve à la chalcographie, n° 2070 du catalogue, où elle est vendue 1 f. 50.

10. Palais de la Reyne Catherine de Medicis, dit les Tuille-

ries basty l'an 1564. et augmenté l'an 1600. par Henry quatre qui fit faire le Jardin dudit Palais.

Israel ex. — 246 sur 128 de haut.

Estampe gravée par J. Marot et de La Belle, sur le dessin de Silvestre.

Cette pièce fait partie de la suite n° 49. Elle a été gravée avant 1655 ; il y en a une copie dans l'ouvrage de M. Zeiller.

11. Veuë du Dôme du Palais des Tuilleries, dans lequel est un grand Escalier rampant de figure ouale, estimé le plus beau de l'Europe.

Israel ex. — 250 sur 133.

Les figures et le paysage sont de de La Belle.

On connaît un 2° état de cette vue : à droite au bas, elle est numérotée 5, au lieu d'Israel ex., il y a Daumont ex ; et à gauche, il y a A avant le mot Veuë.

Cette pièce représente le Pavillon du milieu, tel qu'il était avant que Louis XIV l'eût fait rebâtir. Elle fait partie de la suite n° 49. Elle a été gravée avant 1655, et elle a été copiée dans la *Topographia galliæ* de M. Zeiller.

12. Veuë et Perspectiue des Tuilleries, et de la grande Escurie.

Israel ex. — 248 sur 131.

C'est une vue de la rue des Tuilleries.

Cette pièce fait partie de la suite n° 49. Elle a été gravée avant 1655, et il y en a une copie dans l'ouvrage de Zeiller.

13. Veue et Perspectiue du gros Pauillon des Tuilleries, et de la grande Gallerie du Louure.

Israel excud. — 239 sur 122 de haut.

C'est aussi une vue du pont de bois nommé le Pont Rouge.

Cette pièce fait partie de la suite n° 49.

14. Veuë et Perspectiue du Jardin des Tuilleries et de la Porte de la Conference.

(Gabriel) Perrelle sculpsit (d'après Silvestre.)
241 sur 125 de haut.

Cette pièce fait partie de la suite n° 49. Elle a été gravée avant 1655, et il y en a une copie dans l'ouvrage de Zeiller.

C'est surtout une vue de la maison de M. Renard, qui était enclavée dans le Jardin des Tuilleries, et qui fut détruite peu après.

15. Veue et Perspectiue du Iardin et Pont des Thuieleries. Israel excudit. — 245 sur 117 de haut.

Pièce gravée par Gab. Perelle, d'après Silvestre. Elle fait partie de la suite n° 49.

Il est probable que les cinq dernières vues ont été gravées par G. Perelle.

16. Veüe du Jardin de Monsieur Renard aux Tuilleries. dessigné et Graué par Israël Siluestre 1658.
198 sur 115 de haut.
Cette pièce fait partie de la suite n° 54.

162. *Le Val de Grace.*

Veve dv Monastere Royal dv val de Grace

Cette inscription est en haut de l'estampe, au bas, on lit les vers suivants :

Vne Reyne sans Exemple,	Pour voir d'vne grande Reyne,
Dont le nom est Immortel,	L'Ouurage Pompeux et beau,
En Esleuant ce beau Temple,	Belles nimphes de la Seyne,
Se rend digne d'vn Autel.	Esleuez vous sur vostre Eau.
L'Art surpasse la Nature,	Vos flots auprès du Riuage,
Dans ce Royal Bastiment	Dans leur Esclattant Miroir,
Et sa noble Architecture,	N'en feroyent pas mieux l'Image,
Donne de l'Estonnement.	Que Siluestre la fait la voir.

D. S. (de Scudéry).

Israel Siluestre delineauit et sculpsit Cum Priuilegio Regis 1661. — 406 de large sur 522 de haut.
Jolie pièce, mais un peu froide.

163.

Veuë faite sur le naturel par Israel Siluestre
Israel excud. — 116 sur 69.

La vue représente une place que traverse un homme à cheval, à gauche, il y a une grande maison avec balcons et tourelles, au fond on voit une ville.

Cette estampe fait partie de la suite n° 55.

§ IV.

VUES DE FRANCE, PAR PROVINCES, ET PAR ORDRE ALPHABÉTIQUE.

164. *Alize.*

Veüe au naturel de la Cité d'Alize, renommée dans les commentaires de Cesar, et du Bourg de S^{te} Rheine en Bourgongne.

Dessignée et grauée par Israel Syluestre Auec priuilege du Roy

A Paris chez Pierre Mariette, rue S^t Iacques à l'Esperance
506 sur 158 de haut.

Le Bourg de S^{te} Reine était fameux, par les pèlerinages qu'on faisait à Sainte Reine pour les maladies de la peau; il est connu aujourd'hui par ses eaux minérales.

165. *Ancy-le-Franc.*

1. Veuë et Perspectiue du Chasteau d'Ancy le franc en Champagne appartenant et dédié a tres-Haut et puissant seigneur Monseigneur François Comte de Clermont, et de Tonnerre. Nommé Duc et Pair de france desdits Comtés. Premier Baron Connestable, et grand Maistre hereditaire du Dauphiné, etc.

(Cette inscription est dans une draperie, en haut, à gauche.)

A bas, on lit : Israel Siluestre delineauit et sculpsit.
529 sur 230 de haut.

Il y a eu au moins une épreuve imprimée sur vélin; elle est citée dans le catalogue Paignon-Dijonval n° 6615.

On connaît deux états de cette estampe.

1ᵉʳ État. C'est celui qui est décrit.

2ᵉ État. A la suite de delineauit et sculpsit on lit : Pierre Mariette ex.

2. Veüe et Perspectiue d'Anecy le franc, dans la Duché de Bourgongne appartenant à Monsieur le Comte de Tonnerre. l'Architecture de ce Chasteau est des plus belles de france.
Israel ex. cum priuil Regis — 246 sur 150 de haut.

Cette estampe a été gravée par Collignon, d'après Silvestre.

3. Veuë de l'Entrée du Chasteau d'Ansy le franc
Israel ex. — 242 sur 156 de haut.

4. Veüe du Village d'Ansy le franc.
Israel ex. — 148 sur 87 de haut.

5. Veuë du Chasteau d'Ansy le franc, du coste du parterre.
Israel ex. — 182 sur 87 de haut.

6. Veuë du Chasteau d'Ansy le franc du costé du jeu de longue paume.
Israel excudit. — 183 sur 93.

Il y a deux états de cette pièce :

1ᵉʳ État. C'est celui qui est décrit.

2ᵉ État. On a effacé Israel excudit, et au-dessous, il y a : A Paris chez I. Vander Bruggen, rue S. Jacques, au grand Magazin. Auec priuil.

166. *Arbigny*.

Veuë d'Arbigny sur la saosne pres de Lion.
Siluestre fecit. Israel ex cum priuil. Regis. — 143 sur 71.
Au bas à droite, dans l'estampe, il y a : Siluestre.

On trouve des épreuves de cette vue dont la planche a été rognée sur la gauche, elles n'ont plus que 118 de large, au lieu de 143, et elles sont presque effacées.

Cette pièce fait partie de la suite n° 74.

167. Arcueil.

1. Veuë d'Areueil proche Paris. (C'est la vue d'une porte du village d'Arcueil.)

Siluestre sculp. Israel excud.

116 sur 69 de haut.

Cette pièce fait partie de la suite n° 23.

2. Veue Pe^rspectiue Delaqueduc darceuil.

Cette inscription est la correction en nulle, dans une banderole sous laquelle il y a les armes de France et de Navarre. En bas, il y a les vers suivants, sur trois colonnes :

> Ces fameux Aqueducs ou le Peuple Romain
> Employa son art et sa main,
> Soit pendant son Empire, ou dans sa Republique,
> N'auoyent rien de plus magnifique :
> Et bien que tout le Monde obeist a ses loix,
> Il n'a pas fait plus que nos Rois.
>
> De Scudery.

C. Goirand jncidit (sur le dessin de Siluestre) Auec Priuilege du Roy. — 515 sur 125.

L'aqueduc bâti au troisième siècle par les Romains, pour conduire l'eau du Rungis au palais des Termes n'est pas celui qu'on voit aujourd'hui, et qui fut construit sous Louis XIII, sur les dessins de Jacques de la Brosse, par ordre de Marie de Medicis. Cet aqueduc a vingt arcades dont neuf à jour et il a 200 toises (590 mètres) de long.

Anne-Marie Joseph de Lorraine, nommé le prince de Guise, avait à Arcueil une maison de plaisance qui avait de grandes beautés, et dans laquelle il nourrissait les oiseaux les plus rares.

167 bis. Aubervillers-les-Vertus.

Voyez Nostre Dame des Vertus proche Paris, sous le n° 266.

168. *Avron*.

Veuë et Perspectiue du Chasteau D'auron appartenant a Monsieur de Bretonuilliers a trois lieues de Paris.

Israel Siluestre fe. Israel ex. — 171 sur 98.

En bas de l'estampe, au milieu, il y a une couronne de feuilles de chêne, qui semble attendre une inscription. Elle est restée blanche.

169. *Auteuil*.

Veuë de l'Eglise d'Auteuil, a une lieuë de Paris.
Israel Siluestre delin. et fe. Israel ex. cum priuil Regis.
157 sur 69 de haut.

Cette estampe fait partie de la suite n° 66.

D'après l'abbé Le Bœuf, le portail de cette église paraît être du XIIe siècle ainsi que la tour du clocher. Le chancelier d'Aguesseau et sa femme étaient enterrés dans le cimetière d'Auteuil.

170. *Avignon*.

1. AVIGNON. Il y a plusieurs choses qui rendent Auignon considerable : sa situation, la bonté de l'air, la fertilité de son terroir, le voisinage du Rhosne, la commodité de son Pont, la beauté de ses Murailles, la douceur de ses Habitants, la magnificence de ses Bastiments, et leur mysterieuse reduction au nombre de sept, Car la ville a sept Portes, sept Palais, sept Paroisses, sept Hospitaux, sept Colleges, et sept Monasteres, dont celuy des Cordeliers est renommé à cause de la belle Laure, maistresse de Petrarque, qui y est enterrée. Après le don que la Reyne Iéanne en fit aux Papes, elle leur a tousiours esté subiecte, et leur a serui d'un asseuré refuge lors que les Romains les ont persecutez ; et par un rencontre merueilleux, on trouve qu'il y a sept Papes, qui y ont fait leur seiour durant l'espace de septante ans, lequel exil est appellé par quelques uns la captiuité de Babylone ; et si on remarque les lettres qui composent son nom, on trouuera aussi qu'il y en a sept.

Cette inscription est en sept lignes et à gauche, on lit la même inscription en sept lignes latines. Entre ces deux inscriptions, il y a 22 renvois, dont les chiffres sont répétés dans la planche.

Dessignée et grauée par I. Siluestre (excepté les figures et les terrasses de devant qui ont été gravées par N. Cochin.)

à Paris chez Pierre Mariette, rue S^t Iacques à l'Esperance, auec priuilege du Roy. — 815 sur 207.

Cette estampe est en deux feuilles destinées à être réunies;

On en connaît deux états :

1^{er} État. Avant l'adresse de Mariette.

2^e État. C'est celui qui est décrit.

2. Veuë du Chasteau, et de la Ville d'Auignon.

Israel Siluestre delin. et sculp. Israel Henriet ex. cum priuil. Regis. — 250 sur 159 de haut.

Cette pièce fait partie de la suite n° 9.

3. Veuë et Perspectiue d'une partie des Ville et Chasteau d'Auignon.

Israel Siluestre beleneauit et sculpcit. 1654. Israel Henriet ex. cum priuil. Regis. — 205 sur 152.

La signature d'Israel Silvestre a été gravée par lui-même, celle d'Israel Henriet et d'une autre pointe.

Cette pièce fait partie de la suite n° 9.

On en connaît deux états :

1^{er} État. L'édifice, percé de nombreuses fenêtres, qui est au milieu de l'estampe, est blanc.

2^e État. Ce même édifice est couvert de tailles. Il y a encore d'autres différences entre les deux états, mais celle qui est indiquée suffit pour les distinguer.

4. Veuë de la Tour de la Villeneufue, et du Pont d'Auignon

Israel Siluestre delin. et sculp. Israel Henriet excud. cum priuil. Regis.

227 sur 135 de haut.

Cette pièce fait partie de la suite n° 9.

5. Partie du pont d'Auignon.
(Gravé par Silvestre). — 65 sur 85 de haut.
Cette pièce fait partie de la suite n° 72.

171. *Bainville.*

Veuë du Village de Bainuille proche la Ville de Nancy.
Voyez Lorraine n° 252, article 18; et aussi n° 59.

172. *Bar-sur-Seine.*

1. Veue d'un moulin a Fer, près Bar sur Seine.
(Dessinée par Silvestre et gravée par Flamen.)
185 sur 103.
Estampe numérotée 3.
2. Veue d'un moulin a blé, près Bar sur Seine.
(Dessinée par Silvestre et gravée par Flamen.)
185 sur 103.
Cette pièce est numérotée 4.

Ces deux estampes sont les n°s 518 et 519 de l'œuvre de Flamen, par M. Robert Dumesnil.

173. *Berny.*

1. Veuë de Berny a deux lieuës de Paris sur le chemin d'Orleans, appartenant a monsieur le Président de Belieure, Maison tres-considerée tant pour ses ornemens, que pour les beautez singulieres de ses Canaux et fontaines, et la rareté des fruits qui croissent dans ses Jardins.
Israel ex. — 244 sur 130 de haut.

Estampe gravée par Marot d'après Silvestre, à l'exception des figures et du paysage, qui sont gravés par de La-Belle.

Cette pièce fait partie de la suite n° 62.

On en connaît deux états :

1er État. C'est celui qui est décrit.
2e État. Au lieu de Israel ex. on lit Daumont ex.

Elle a été publiée avant 1655, car il y en a une copie dans *la Topographia Galliæ* de M. Zeiller.

2. Veuë et Perspectiue de la Maison de Berny, du costé de lentrée.

Israel ex. — 242 sur 129.

Cette estampe, gravée par G. Perelle d'après Silvestre, fait partie de la suite n° 62.

On en connaît deux états :

1ᵉʳ État. C'est celui qui est décrit.

2ᵉ État. Au lieu de Israel ex., on lit Daumont ex.

Après M. de Bellièvre, ce château a eu pour propriétaire M. de Lionne et ensuite les abbés de Saint-Germain-des-Prés.

174. *Blerancourt.*

1. Veuë et Perspectiue du Chasteau de Blerancourt basty par Messire Bernard Potier et Madame Charlote de Vieuxpont seigneur et Dame dudit lieu, a 24 lieues de Paris en Picardie.

Israel excudit. — 255 sur 135.

Cette pièce fait partie de la suite n° 62. Elle a été gravée en partie par Marot, et les figures par Le Pautre, sur le dessin de Silvestre. On en connaît un second état, l'inscription porte alors : Vue et Perspectiue du Château de Blérancourt en Picardie a 24 lieues de Paris. Daumont ex.

Tallemant des Réaux raconte que ce fut Madame de Blérancourt qui fit bâtir le château de Blérancourt et il ajoute : « On dit qu'elle le fit quasi toute défaire pour réparer un défaut, de peur qu'on ne dit que Madame de Blérancourt avait fait une faute.

2. Veuë du Chasteau de Blerancourt. (du coté de l'entrée.)

Israel excud. — 252 sur 135 de haut.

Gravée en partie par Marot et les figures par J. Le Pautre.

Cette pièce fait partie de la suite n° 62, il y a aussi un 2ᵉ état dans lequel au lieu de Israel ex. il y a Daumont ex.

175. *Blois*.

1. Plan du Chasteau de Blois.
Ichnographia Arcis Regiæ Blesensis.
Dorbay del. et sculps. 1677. Eschelle de 25 toises.
En haut à gauche, il y a une légende de A à G, en latin et en français sur deux colonnes. — 505 sur 415 de haut.

François Dorbay était architecte et élève de Levau, il fut nommé par Colbert, membre de l'académie d'Architecture par brevet du 18 décembre 1671, c'est sur ses dessins qui fut élevée l'église du collége des Quatre Nations ; il a été élève de Silvestre pour la gravure. Il a aussi gravé le Plan du château de Compiègne, et celui du château de Fontainebleau.

2. Veuë du Chasteau de Blois. (la même inscription en latin.)
Israel Siluestre sculpsit 1672.

Estampe en deux feuilles, destinées à être réunies, dont l'une a 508 et l'autre 510 sur 575 de haut.

On connaît trois états de cette planche :

1ᵉʳ État. Avant toute lettre.

2ᵉ État. Avec l'inscription, mais sans la signature, et sans l'année 1672.

3ᵉ État. C'est celui qui est décrit.

On trouve ces deux feuilles à la chalcographie, n° 2189 du catalogue, où elles sont vendues ensemble 4 f.

Louis XIV a payé à Silvestre, le 23 juillet 1672, 500 livres pour chacun des deux cuivres, ce qui ferait ensemble aujourd'hui 5600 Francs.

176. *Boisgency*.

Veüe de Boisgency Maison de Plaisance de Mʳ de Rians en Prouence. (Cette inscription est en haut.)

Israel Siluestre del. et sculp. cum Priuil. Re.
377 sur 262 de haut.

Au bas, il y a des renvois de A à P, en quatre lignes.

177. *Boullogne.*

Veües et Perspectiue de l'Eglise Nostre Dame de Boullongne

Israel excudit cum priuil. Regis. — 252 sur 120 de haut.

Cette estampe, numérotée 6, a été gravée par Goyran, sur le dessin de Silvestre. Elle fait partie de la suite n° 50.

L'église de Boulogne fut bâtie vers 1330 sur le modèle de l'église de Boulogne-sur-Mer, par des habitants qui avaient été en pèlerinage dans cette dernière église.

Le Journal de Paris sous Charles VII, raconte qu'un cordelier, nommé frère Richard, prêcha à Boulogne, le jour de St Marc avec tant de succès que « les gens de Paris furent
« tellement tournez en devocion, qu'en moins de trois heures,
« eussiez veus plus de cent feux en quoy les hommes ardoient
« tables et tabliers, des cartes, billes et billars. Les femmes
« ardoient les atours de leurs testes comme bourreaux, truf-
« faux, pièces de cuir ou de baleine qu'elles mettoient en leur
« chaperon pour être plus roides ; les Damoiselles (les Dames
« de qualité) laissèrent leurs cornes et leurs queuës et grant
« foison de leurs pompes. »

178. *Bourbon-L'Archambault*

1. Veuë et Perspectiue du Chasteau de Bourbon l'Archambaut ou sont des Bains, et Eaux minerales propres pour la guerison de plusieurs maladies.
 Israel ex. — 250 sur 133 de haut.

 Cette pièce fait partie de la suite n° 62. Il y a un 2e état qui se reconnaît en ce que, au lieu de Israel ex., il y a Daumont ex.

2. Veuë du Chasteau et de l'Etang de Bourbon Larchambaut
 Mariette ex. — 128 sur 80 de haut. (Gravée par Silvestre).

Cette vue, numérotée 5, fait partie de la suite n° 20.

Il y en a une copie retournée dans laquelle le château est à droite, les dimensions sont changées. — 130 sur 65.

3. Autre Veue du Chasteau de Bourbon Larchambaut.
(L'inscription est en haut.)
122 sur 71.

Cette estampe fait partie de la suite n° 20.

4. Veüe des Bains de Bourbon l'Archambaut
Dessinée par I. Siluestre, et grauée par Perelle (Nicolas). Auec priuilege du Roy A Paris chez Pierre Mariette, rue S. Iacques a l'Esperance. — 317 sur 217.

Cette pièce, numérotée 1, fait partie de la suite n° 72.

5. Veüe de la Saincte Chapelle de Bourbon l'Archambaut.
Dessinée par I. Siluestre et grauee par (N.) Perelle
Auec priuilege du Roy Chez Pierre Mariette
518 sur 217.

Cette pièce, numérotée 2, fait partie de la suite n° 73.

Boileau, dans une lettre à sa sœur, parle d'un abbé de Sales, qui était trésorier de la sainte Chapelle de Bourbon l'Archambault, et qui était ami intime de M. de Lamoignon; cette sainte chapelle avait donc une certaine importance.

179. *Bourbon-Lancy.*

Veüe du Chasteau de Bourbon Lancy, et des Bains dudit lieu, bastis du temps de Iules Cæsar.
Dessinee par I. Siluestre, et grauée par (N.) Perelle
Auec priuilege du Roy Chez Pierre Mariette — 315 sur 217.

Cette pièce, numérotée 3, fait partie de la suite n° 73.

180. *Breves.*

Veue et Perspectiue du Chasteau de Breues en Niuernois, sur la Riuière d'yonne proche de Clamecy appartenant a Monsieur le Marquis de Mauleurier.
Israel ex. — 249 sur 151 de haut.

Estampe gravée en partie par J. Marot, sur le dessin de Silvestre; de La Belle en a fait toutes les figures.

Cette pièce fait partie de la suite n° 62.

On en connaît deux états :

1er État. C'est celui qui est décrit.
2e État. Au lieu de Israel ex, on lit : Daumont ex.

781. *Brunoy*.

Veüe et Perspective de la Maison scize a Brunay du côté du Jardin, a quatre lieües de Paris apartenante a Messire Jean Baptiste Brunet, seigneurde Chailly et (le t n'est pas barré) autres lieux. Coner du Roy en ses Conls et Garde du Tresor Royal.

Dessiné et Graué par Israel Siluestre Auec Priuilege du Roy. 1691. — 489 sur 577 de haut.

Cette pièce a été publiée l'année même de la mort de Silvestre.

Cette terre a appartenu au financier Paris de Montmartel en faveur de qui elle fut érigée en marquisat par Louis XV. Le marquis de Brunoy, fils de Paris de Montmartel, fit don à l'Eglise de Brunoy de beaucoup de beaux ornemens d'étoffes riches, d'un dais de fer, chef d'œuvre de serrurerie de Girard et qu'on estimait 50,000 francs sans la dorure ; il faisait faire chaque année une procession, le jour de la Fête-Dieu, pour laquelle il faisait venir de Paris, trois cents ecclésiastiques, dont le plus grand nombre était revêtu de chasubles et de chappes plus belles les unes que les autres et qu'il louait à grand frais. On sait que sa famille le fit interdire.

Plus tard ce château a appartenu au comte d'Artois, depuis Charles X.

182. *Bury*.

1. Veue et Perspectiue, de l'entrée du Chasteau de Bury en Blaisois, basty par Messire Florimond Robertet Ministre et seul Secretaire d'Estat en france soubs les Roys

Charles 8, Louis 12, et François 1. Et faict eriger en Comté, et nommer le Comté de Rostaing, par Messire Charles Marquis de Rostaing 1642.

Israel ex. — 252 sur 152 de haut.

Estampe gravée en partie par J. Marot, sur le dessin de Silvestre, qui a gravé ce qu'il y a de paysage.

Cette pièce fait partie de la suite n° 61.

2. Fasce du Chasteau de Bury Rostaing du costé de Blois, lequel a pour ses despendances Coursurloire et le Comté Donzain 1650.

Israel ex. — 252 sur 152 de haut.

Cette pièce a été gravée en partie par J. Marot, sur le dessin de Silvestre, qui a gravé ce qu'il y a de paysage. Elle fait partie de la suite n° 61.

On peut voir aussi, n° 143, une pièce qui se rapporte à la famille de Rostaing.

On connaît deux états de chacune de ces deux estampes :

1er État. C'est celui qui est décrit.

2e État. Au lieu d'Israel ex., on lit : Daumont ex.

183. *Chablis.*

CHABLY VILLE FRANCHE ET PREVOSTÉ ROYALLE.

(Au bas, il y a le détail de la vue en 18 renvois sur 8 colonnes.)

grauée par N. Perelle.

A Paris chez Pierre Mariette rue S. Iacques à l'Esperance, Auec priuilege du Roy. Dessignée par I. Siluestre.

694 de large sur 201 de haut.

Cette pièce est en deux feuilles égales.

On avait écrit *Dessinée* et grauée par N. Perelle, on a effacé *Dessinée et*.

Il y a deux états :

1er État. Avant le nom de Mariette.

2e État. C'est celui qui est décrit.

184. *Chambord.*

1. Veüe du Chasteau de Chambor, du costé de l'entrée
(A droite la même inscription en latin.)
Isr. Siluestre del. et sculps. 1678. — 548 sur 375.

On trouve cette vue à la chalcographie, n° 2194 du catalogue, elle y est vendue 2 f. Le catalogue de la chalcographie à l'erratum indique la date de 1670. Je crois que c'est une erreur.

2. Veüe du chasteau de Chambor, du costé du parc.
(Même inscription en latin)
Isr. Siluestre, del et sculps. 1676.
En deux feuilles réunies ayant chacune 518 sur 378 de haut.

Il y a des épreuves avant la lettre. On en voit une dans l'œuvre de Silvestre qui appartient à M. Simon.

Cette pièce se trouve à la chalcographie, n° 2193 du catalogue, où elle se vend 2 f.

185. *Chantemesle.*

Veuë et Perspectiue de la Maison de Chantemesle, lieu très-curieux pour les Jardinages et Cascades d'Eaux, et du Village d'Essonne, a sept lieües de Paris sur le chemin de Fontainebleau.
Israel ex. — 249 sur 152.

Cette pièce fait partie de la suite n° 62.

On en connaît deux états :

1er État. C'est celui qui est décrit.
2e État. Au lieu de, Israel ex, on lit : Daumont ex.

185. *Chanteloust.*

Veüe du Chasteau de Chanteloust entre Linas et Chastres, apartenant a Mr le Marquis de Mauleurier.
Dessinée par I. Siluestre, et grauée par Perelle.
Auec priuilege du Roy. Chez Pierre Mariette.
226 sur 152.

Cette pièce, numérotée 6, fait partie de la suite n° 67.

Il y en a trois états :

1^{er} État. Avant toute lettre.

2^e État. C'est celui qui est décrit.

3^e État. Au lieu de Pierre Mariette, il y a Nicolas Langlois.

Le château de Chanteloup était situé près d'Arpajon, qu'on nommait Châtres autrefois, mais qui a changé de nom en 1721. Les Rois de France allaient quelquefois à Chanteloup pour y jouir de la vue de la campagne qui y est fort belle.

Dans l'article 6 du n° 67, on a imprimé par erreur Chartres, au lieu de Chastres.

187. *Chantilly*.

1. Veuë du Chasteau de Chantilly a dix lieues de Paris.
 Siluestre sculp. Israel excud. cum priuil. Regis.
 242 sur 154 de haut.

 C'est une vue de Chantilly du côté de l'Etang.

2. Veuë du Canal de Chantilly du coste du jeu de paulme, a dix lieuës de Paris.
 Siluestre sculp. Israel excud. cum priuil. Regis
 242 sur 155 de haut.

3. Chantillj. Ce nom est en haut dans une banderole. A droite, on voit une femme voilée ; à gauche le château.
 74 sur 75 de haut.

 Cette estampe a été gravée par Silvestre ; elle fait partie de la suite n° 68.

4. Chantillj. Ce nom est en haut dans une banderole.
 Sur la gauche de l'estampe, on voit un homme debout, appuyé sur le bras gauche.
 74 sur 74 de haut.

 Cette pièce a été gravée par Silvestre ; elle fait partie de la suite n° 68.

 Les jardins de Chantilly avaient été plantés par Le Nôtre.

188. *Chapelle des Bourguignons.*

Veue et Perspectiue de la Chapelle des Bourguignons.
Voyez Lorraine, n° 252.

189. *Charenton.*

1. Veües et Perspectiue du Village et du Pont de Charenton.
Israel ex. cum priuil. Regis. — 256 sur 120 de haut.

Cette estampe, numérotée 7, a été gravée par Goyran sur le dessin de Silvestre. Elle fait partie de la suite n° 50, où se trouvent décrits ses divers états.

2. Veües et Perspectiue du Pont, et du Temple de Charenton.
Israel excudit cum priuil. Regis. — 256 sur 120 de haut.

Cette estampe, gravée par Cl. Goyran sur le dessin de Silvestre, est numérotée 8. Elle fait partie de la suite n° 50, où l'on trouvera la description de ses divers états.

190. *La Charité.*

LA CHARITÉ. La Ville de la Charité est tres-ancienne; elle est depuis un long temps en grande consideration, son Pont de pierre sur la Loire estant un passage important pour la communication de plusieurs prouinces, le bastiment du Prieure qui est un des plus considérables de france, porte les marques de la première fureur qu'a cause l'heresie, son Eglise qui estoit des plus grandes de ce Royaume fut si mal traité, qu'il faudroit plusieurs années d'une paix abondante pour la remettre dans sa première beauté.

L'inscription a trois lignes; à gauche, on lit la même inscription en trois lignes latines. Au milieu, il y a une suite de renvois de A a D.

De Lincler (delineavit) Siluestre sculpsit. cum priuilegio Regis Mariette excud. Parisijs. — 820 sur 205.

Cette estampe est en deux planches.

On en connaît deux états :

1ᵉʳ **État.** Avant le nom de Mariette.

2º État. Avec le nom de Mariette ; c'est celui qui est décrit.

De Lincler avait la planche.

191. *Charleville.*

Veüe de la Citadelle de Montolinpe a Charléuille
Siluestre delin — 162 sur 94.
Pièce gravée par Fr. Noblesse.
Elle fait partie de la suite n° 26.

192. *Grande Chartreuse.*

1. Veuë de la grande Chartreuse.
 69 sur 85 de haut.
 Cette pièce, qui a été gravée par Silvestre, fait partie de la suite n° 72.
2. Veüe de la Grande Chartreuse pres Grenoble
 Dessinée par I. Siluestre, et grauée par (N.) Perelle.
 Auec priuilege du Roy Chez Pierre Mariette.
 317 sur 219.
 Cette estampe, numérotée 4, fait partie de la suite n° 75.
3. Veüe de la grande Chartreuse
 Israel Syluestre In et fe A. de Fer ex cum priuil
 251 sur 118 de haut.
 Cette estampe, numérotée 3 au bas à droite, fait partie de la suite n° 21. On la trouve de deuxième état, avec Le Blond ex.

193. *Chavigny.*

Veuë et Perspectiue du Chasteau de Chauigny en Touraine, appartenant a Monsieur de Chauigny Secretaire d'Estat, sur la conduitte, et desseing de Monsieur le Muet Architecte.

Israel ex. — 255 sur 135 de haut.
Silvestre a gravé le paysage et les figures ; le reste a été gravé par Marot, sur le dessin de Silvestre.
Cette pièce fait partie de la suite n° 61.

On en connaît deux états :
1ᵉʳ État. C'est celui qui est décrit.
2ᵉ État. Au lieu de Israel ex., on lit : Daumont ex.

194. Chilly.

Veue et Perspectiue du Chasteau de Chilly appartenant a Madame la Mareschalle d'Effiat, a quatre lieues de Paris sur le chemin d'Orleans.

258 sur 121 de haut.

Cette pièce a été gravée par Silvestre, avant 1655 ; il y en a une copie dans la *Topographia Galliæ*, de M. Zeiller.

L'architecte de ce Chateau a été Jacques le Mercier et les plafonds ont été peints par Simon Vouet.

Le poëte Chapelle avait une maison à Chilly et il y passa les dernières années de sa vie.

195. Clermont en Barrois.

Vue de la ville de Clermont en Barrois.

Estampe gravée par Noblesse, sur le dessin de Silvestre, selon Mariette ; je ne l'ai pas vue.

196. Clermont en Dauphiné.

La Tour de Clermont en Dauphine apartenant a Monsieur le Comte de Tonnerre.

Israel ex. — 165 sur 95 de haut.

Dans l'estampe, au bas à gauche, il y a : I.srae et un peu plus loin I. Siluestre In et fecit

197. Clermont en Picardie.

Veuë d'une Porte de la ville de Clermont en Picardie.

Israel ex. En haut dans une banderole, il y a : Siluestre sculp. — 73 sur 79 de haut.

Cette pièce fait partie de la suite n° 68.

198. Clairvaux.

Veuë de l'Eglise de l'Abaye de Cleruaux en Bourgongne.

Israel Siluestre delin. et sculp. Israel Henriet ex. cum priuil. Regis. — 245 sur 140 de haut.

199. *Clichy la Garenne.*

Veuë de l'Eglise de Clichy la Garenne, a une lieuë de Paris. Israel Siluestre fecit. Israel ex. cum priuil. Reg. 161 sur 76.

Dans l'estampe, au bas à droite, il y a : Siluestre fecit.

On connaît trois états de cette pièce :

1er État. On lit au bas, à gauche, Israel Siluestre fecit.

2e État. A gauche, au-dessus d'Israel Silvestre fecit, il y a Elisabeth Cuuillier, delen. et, à la suite d'Israel Siluestre, il y a : 1654. L'année 1654, est très faiblement tracée à la pointe sèche.

3e État. Comme le second état, mais l'année est effacée.

Cette pièce fait partie de la suite n° 51. Il y en a une copie hollandaise, dans le sens de l'original; à droite il y a le n° 10. Voir les nos 275 et 290.

200. *Coffry.*

1. Chasteau de Coffry (près Liencourt). Même inscription en latin.

 Siluestre sculp. Israel excudit cum priuil. Regis. — 241 sur 128.

 Cette pièce fait partie de la suite n° 230.

2. Perspectiue de l'allée qui va au Chasteau de Coffri

 Siluestre sculp. Israel excud. cum priuil. Regis. 247 sur 139.

 Cette pièce fait partie de la suite n° 230.

201. *Conflans.*

Veüe et perspective de la Maison de Conflans, a une lieüe de Paris.

Dédiée a Monseigneur l'Illustrissime et Reverendissime François de Harlay Archevéque de Paris, Duc et Pair de

France, Commandeur des ordres du Roy, Proviseur de la maison de Sorbonne et Superieur de celle de Navarre.

Par son tres humble Serviteur Israel Silvestre.
Aux Galleries du Louure avec Pri. du Roy.
504ᵐ sur 386 de haut.

François de Harlay avait acheté cette Maison au Duc de Richelieu en 1672. Il y mourut en 1675, et la légua aux Archevêques de Paris ses successeurs. Les Jardins ont été plantés par André le Nôtre.

202. *Corbeil.*

Veüe du Pont, et du vieux Chasteau de Corbeil
Dessinée par I. Siluestre, et grauée par Perelle
Auec priuilege du R. chez Pierre Mariette.
156ᵐ sur 114 de haut.

Cette pièce, numerotée 5, fait partie de la suite n° 58.

203. *Coulommiers en Brie.*

1. Veüe et Perspectiue du Chasteau de Coulommiers en Brie, appartenant a Monsieur le Duc de Longueuille. La belle Eglise, et le Couuent des Capucins, qui sont ioignant ledit Chasteau, donnent d'illustres marques de la pieté de Catherine de Gonzague Duchesse Douairiere de Longueuille.
Israel ex. cum priuil. Regis — 248ᵐ sur 158

 Le couvent des capucins est à gauche. J'ai vu sur une épreuve, et d'une ancienne écriture ;*« Cette vue est gravée à l'envers. »

 Cette estampe a été gravée par Marot, pour l'architecture, et par Goyran, pour le paysage, sur le dessin de Silvestre. Elle fait partie de la suite n° 62.

2. Veüe et Perspectiue du Chasteau de Coulommiers en Brie, du costé du Jardin, dont l'Architecture est des plus belles qui se voyent, tant pour sa grandeur que pour la quantité des figures qui l'enrichissent les auant

court et basse court, et le grand parc rendent le lieu très-magnifique.

Israel ex. cum priuil. Regis — 242m sur 150 de haut

Estampe grauée par Marot, pour l'architecture, et par Goyran, pour le paysage, sur le dessin de Silvestre. Elle fait partie de la suite n° 62.

On connaît ces pièces sous deux états.

1er État. C'est celui qui est décrit.

2e État. Au lieu de Israel ex, on lit : Daumont ex.

Madame de Lafayette a placé dans le château de Coulommiers plusieurs scènes de son roman de la princesse de Clèves. Il n'existe plus rien de ce château; il a été démoli vers 1740 par le Duc de Chevreuse; à cette époque, tout imparfait qu'il était, il avait déjà coûté plus de deux millions.

204. *Courance en Gastinois.*

1. Veuë du Chasteau de Courance en Gastinois. (Du coté de l'entrée). Israel Henriet ex. cum priuil. Regis.
 246m sur 132 de haut

 Cette pièce fait partie de la suite n° 62.

 On en connaît deux états.

 1er État. C'est celui qui est décrit.

 2e État. Au lieu de Israel ex, on lit Daumont ex.

2. Veue du Chasteau de Courance en Gastinois.
 Israel Siluestre delin. et fe. Israel ex. cum priuil. Regis.
 170m sur 99 de haut.

 Cette pièce fait partie de la suite n° 64. Il y en a une copie faite en Hollande; elle est dans le même sens que la pièce originale, mais d'une pointe plus sèche. Au bas, il n'y a point la signature de Silvestre ni l'excudit de Henriet. A gauche, il y a le n° 5, parce que l'estampe fait partie d'une suite de plusieurs pièces qui sont aussi des copies de Silvestre et qu'on trouvera décrites sous différens numéros. J'en ai vu une épreuve sur papier à la folie.

205. *Courses de Têtes et de Bagues.*

Courses de Testes et de Bague Faittes Par le Roy et par les Princes et Seigneurs de sa cour en l'année 1662.

Ægid. Rousselet Sculp. A Paris de l'imprimerie royale 1670.

Ces Estampes forment un vol. in-f°. avec une Préface de Perrault.

Le titre ci-dessus représente un buste de Louis XIV, avec une vue de la place Royale dans le fond; le tout gravé par Rousselet, d'après Silvestre. Cette pièce est en hauteur. — 262m sur 400 de haut.

Il n'y a, dans ce volume, que les planches suivantes qui aient été gravées par Silvestre :

1. Marche des Mareschaux de Camp, et des cinq Quadrilles, depuis la grande place derriere l'hostel Vendosme, jusqu'à l'entrée de L'Amphiteatre. — 560m sur 187 de haut.

 C'est le titre des pièces suivantes; il est dans un Cartouche de l'invention et de la gravure de Jean Lepautre.

2. Une planche au bas de laquelle il y a 57 renvois, sur 9 colonnes, du n° 1 au n° 57 inclusivement.

 N° 1. Partie du Palais des Tuilleries... n° 57. Deux Aydes de Camps. — Au bas on lit : dessigné et graué par Israel Siluestre. Auec priuilege du Roy. 1664. 560 sur 185 de haut.

3. Une planche, au bas de laquelle il y a 19 renvois, de 58 à 56 inclusivement, sur 6 colonnes.

 N° 38. Deux Trompettes de Mareschal de Camp de la quadrille du Duc D'anguien... N° 56. Vingt quatre Pages du Roy.
 559m sur 186 de haut.

4° Une planche, au bas de laquelle il y a 9 renvois, de 57 à 65 inclusivement, sur 4 colonnes.

 N° 57. Deux Escuyers... N° 65. les dix Cheualiers de

la quadrille du Roy, suiuis chacun de quatre Estafiers. 559ᵐ sur 183 de haut.

5. Une planche, au bas de laquelle il y a 13 renvois de 66 inclusivement à 78 inclusivement, sur cinq colonnes.

N° 66. Vingt Pages des Cheualiers... N° 78. Les dix Cheualiers de Monsieur, suiuis de quatre Esclaues. 581ᵐ sur 185 de haut.

6. Une planche, au bas de laquelle il y a 13 renvois, de 79 à 91 inclusivement, sur cinq colonnes.

N° 79 Vingt Pages des Cheualiers... N° 91. Les Dix Cheualiers de la quadrille du Prince de Condé suiuis chacun de quatre Esclaues. — 581ᵐ sur 185 de haut.

7. Une planche, au bas de laquelle il y a 13 renvois, de 92 à 104 inclusivement, sur 5 colonnes.

N° 92 Vingt Pages des Cheualiers... N° 104. Les dix Cheualiers de la quadrille du Duc D'anguien suiuis chacun de quatre Esclaues. — 559ᵐ sur 186 de haut.

8. Une planche, au bas de laquelle il y a 13 renvois, de 105 à 118 incl., sur 5 colonnes.

N° 105 Vingt Pages des Cheualiers... N° 118. Les dix Chevaliers de la quadrille du Duc de Guize, suiuis chacun de quatre Satyres. Vingt Pages des Cheualiers. 555 sur 181.

9. Comparse des Cinq Quadrilles dans l'Amphiteatre.
dessigné et graué par Israel Siluestre. Auec priuilege du Roy.
775 sur 559 de haut.
41 Renvois, de 1 à 41 inclusivement, sur six colonnes.

10. Courses de Testes et Dispositions des cinq Quadrilles dans l'Amphiteatre première journée.
dessigné et graué par Israel Siluestre, auec priuilege du Roy. 1664.
42 Renvois de 1 à 42 inclusivement sur 6 colonnes — 760ᵐ sur 555 de haut.

11. Courses de Bague et Disposition des Quadrilles dans l'Amphiteatre. Seconde Journée.
dessigné et graué par Israel Siluestre. Auec priuilege du Roy.

41 Renvois de 1 à 41 inclusivement. — 762m sur 536.

Les autres planches qui sont dans le volume sont de F. Chauveau.

Il y a des épreuves avant la lettre des 11 planches ci-dessus. Les épreuves avec la lettre se trouvent encore à la chalcographie nos 2775, 2681, 2862, 2865. On les vend ensemble 15 f. 50.

On fit, en même temps, deux éditions de ce livre ; l'une en français, pour la France ; l'autre en latin, pour les pays étrangers. Les gravures sont les mêmes pour les deux ; cependant, celles de l'édition française ont été tirées les premières.

Voici le titre de l'édition latine :

Festiva ad capita annulumque Decurtio, a Rege Ludovico XIV. Principibus Summisque Aulœ Proceribus.

Edita anno MDCLXII. Scripsit Gallicè Carolus Perrault : latine reddidit, et versibus Heroïcis expressit, Spiritus Fléchier.

Parisiis e Typographia Regia. M.DC.LXX.

En 1699 on vendait, chez le sieur Sébastien Cramoisy, imprimeur du Roy et directeur de son Imprimerie Royale, « Le Grand Carrousel de l'année 1662 contenant 7 grandes planches, trente figures de personnages, des quadrilles, et cinquante devises pour 18 livres. Et l'édition latine pour 15 livres. »

Silvestre commença à graver ces planches en 1662. Elles ont été gravées pour le Roi et par son ordre.

206. *Croissy*.

1. Veue du Prieuré et Village de Croissy pres de St Germain en Laye apartenant à Mr Patrocle Escuyer ordinaire de la Reyne.

Israel Siluestre delin. et sculp. Israel Henriet ex. cum priuil. Regis

227m sur 150 de haut.

Cette pièce, qui a été gravée en 1654, fait partie de la suite n° 52.

Il y a des épreuves très-effacées.

2. Veuë de Croissj St Martin St Leonard a quatre lieuës de Paris, a Mr de Patrocles Escuyer ordinaire de la Reine Mere du Roy 1655.

Israel Siluestre delin. et sculp. Israel Henriet ex. cum priuil. Regis.

165m sur 96 de haut.

Cette Estampe fait partie de la suite n° 64. On en connait deux états.

1er État. C'est celui qui est décrit.

2e État. Après Paris, il y a un point, au lieu d'une virgule; la date a disparu, les épreuves sont boueuses.

L'abbé de Vertot a été prieur de Croissy; c'est là qu'il a composé l'histoire des Révolutions de Portugal.

207. *Décorations des noces de Tétis.*

1. Decorations et Machines aprestées aux Nopces de Tétis, Ballet ROYAL; Représenté en la salle du petit Bourbon par Iacques Torelli Inuenteur, Dédiées à l'Eminentissime Prince CARDINAL MAZARIN.

(Même texte à gauche en italien.) — 255m sur 552 de haut.

Dans l'estampe, à droite, au bas, sur le socle d'une colonne, il y a : A Paris 1654; et à gauche la même chose en italien. Au fond il y a une vue du pont Neuf et des environs.

Sur l'eau, on lit : Siluestre deleneauit et sculepci.

Ce Ballet fut représenté sous la direction de Jacques Torelli de Frano, qui a été le premier en France qui ait fait représenter des opéras. — On remarque dans l'es-

tampe un faisceau de lumière partant des armes Royales ; il vient frapper les armes du cardinal Mazarin qui les réfléchit sur un groupe représentant les beaux arts.

2. Une estampe sur laquelle on voit, à droite et à gauche, deux fleuves couchés ; et à leur pied des nymphes prosternées qui viennent leur offrir des présens. Au milieu, un mont percé en voûte laisse voir une avenue. Sur ce mont, Apollon tenant une lyre est entouré des neuf muses. Au dessus d'Apollon on voit les armes de France supportées par des lauriers. A droite et à gauche sont des massifs d'arbres.

F. Francart del. I. Torelli in. I. Siluestre F.
300m sur 250 de haut.

3. Une estampe, sur laquelle on voit :
A gauche, un centaure ; au milieu, six personnages qui dansent ; et, dans le fond, une longue perspective en arcade.

F. Francar del. I. Torelli in. I. Siluestre f.
304 sur 228.

4. Une estampe, sur laquelle on voit,
A droite, Prométhée, sur son rocher ; au milieu, dix personnages tenant des massues ; et, au fond, un temple. (Scène 3e).

F. Francar del. I. Torelli in. I. Siluestre F — 300m sur 228.

5. Une estampe, sur laquelle on voit :
Dans le fond, vers la gauche, Neptune sur un char traîné par des chevaux marins ; à droite Tétis sur une conque ; au milieu, au fond, le soleil qui se plonge dans la mer. (Scène 4e).

F. Francart del. I. Torelli in. I Siluestre F. — 305m sur 235 de haut.

6. Une estampe qui représente :
A gauche, Junon dans un char traîné par des paons ; sur le devant, il y a un groupe de sept personnages ; à droite,

une femme sur des nuages; en haut Jupiter lançant la foudre. (Scène 4°).

F. Francart del. I. Torelli in. I. Siluestre F. — 303^m sur 226.

Dans l'estampe, en bas à gauche, on retrouve encore, en caractères à peine tracés, Silustre f.

7. L'olympe. Sur le devant, Hercule, ayant quatre personsonnages à droite, et quatre à gauche; tout à fait à droite de l'estampe, on voit Pluton et Neptune à gauche. (Scène 5°).

F. Francart del. I. Torelli in. I. Siluestre F.
308 sur 228.

8. Une estampe qui représente une arène sur laquelle il y a huit combattants, par groupe de deux. Ils tiennent tous leur épée de la main gauche. A droite, et à gauche, il y a un grand nombre de personnages assis. (Scène 6°).

Francar del. Torelli jn. Siluestre fecit. 1654.
303 sur 230.

9. Une estampe qui représente un théâtre, avec de nombreuses colonnes; à droite, il y a sept personnages, et un à gauche, le bras étendu vers une sorte de rocher surmonté d'une figure et entouré de nuages. (Scène 7°).

F. Francart del. I. Torelli in. I. Siluestre F.
302 sur 233.

10. Estampe qui représente une galerie entre les colonnes de laquelle on voit des statues. A droite, il y a un personnage dansant, deux à gauche, et trois au milieu.

F. Francar del. I. Torelli in. I. Siluestre F.
302 sur 228.

11. Une estampe qui représente le même théâtre que celui du numéro 9; mais les personnages sont différents. Sur le devant de celui-ci, on voit un centaure parlant à un personnage couvert d'un casque orné d'un long panache; derrière le centaure, il y a quatre personnages.

F. Francart del. I. Torelli in. I. Siluestre f.
305 sur 228.

Toutes ces pièces sont rares.

208. *Dieppe.*

Profil de la ville de Dieppe.
Israel Siluestre deline. et excud. Cum priuilegio Regis.

Les mots : Israel Siluestre deline et excud, sont effacés, et presque illisibles ; les mots : Cum priuilegio Regis sont, au contraire, très-lisibles. Cette pièce, selon Mariette, a été gravée par Louis Meunier, disciple d'Israel Silvestre. Elle a été inconnue à M. Robert-Dumesnil qui ne la donne pas dans le catalogue de l'œuvre de L. Meunier. Elle est du dessin de Silvestre.

209. *Dijon.*

1. Diion n'estoit qu'une fort médiocre ville auant que les Ducs de Bourgongne y eussent establi leur demeure, qui a esté la cause de son agrandissement. En suitte les Roys de France l'ont enuironnée de tres bonnes fortifications. On y voit l'Abbaye de Ste Benigne, qui est tres-ancienne, dans laquelle il y a un Temple que les Payens, a ce que l'on dit, ont faict bastir autresfois. Il y a dans l'Esglise des Chartreux, de tres-magnifiques sepulcres de marbre, qui sont ceux des derniers Ducs de Bourgongne. La ville est assez belle, et ornée des maisons de plusieurs Seigneurs de la province, et aussi d'un Parlement, et d'une Chambre des Comptes.

(A gauche il y a le même texte en latin et, entre les deux inscriptions, il y a 25 renvois de la vue.)
Dessignée par I. Siluestre, et grauée par N. Perelle.
Auec priuilege du Roy A Paris chez Pierre Mariette rüe S. Jacques a l'Esperance. — 795 sur 200 de haut.

Cette estampe est en deux feuilles égales, destinées à être réunies.

On en connaît deux états :
1^{er} État. Avant l'adresse de Mariette.
2^e État. Avec l'adresse de Mariette ; c'est celui qui est décrit.
Lincler avait la planche.

2. Veuë de Sainct Michel de Dijon.
Israel ex. — 124 sur 77 de haut.

3. Veüe de l'Eglise de S. Michel a Diion
Dessinée par I. Siluestre, et grauée par Perelle
Auec priuilege du Roy A Paris chez Pierre Mariette, rue S. Iacques a l'Espérance — 210 sur 110 de haut.
On connaît deux états de cette estampe :
1^{er} État. Avec l'adresse de Pierre Mariette ; c'est celui qui est décrit.
2^e État. Avec l'adresse de N. Langlois.
Cette pièce, numérotée 1, fait partir de la suite n° 71.

4. Veüe du Palais de Diion (Palais de Justice).
Dessinée par I. Siluestre, et grauée par Perelle
Auec priuilege du Roy, chez Pierre Mariette
210 sur 112 de haut.
Il y a deux états :
1^{er} État. Avec l'adresse de Pierre Mariette ; c'est celui qui est décrit.
2^e État. Avec l'adresse de Nicolas Langlois.
Cette pièce, numérotée 2, fait partie de la suite n° 71.

5. Fontaine S. Bernard pres Diion
Dessinée par I. Siluestre et grauée par Perelle
Auec priuilege du Roy, Chez Pierre Mariette.
210 sur 110 de haut.
Cette pièce, numérotée 3, fait partie de la suite n° 71.
On en connait 3 états :
1^{er} État. Avec l'adresse de Pierre Mariette, et numérotée 3 ; c'est celui qui est décrit.
2^e État. Avec l'adresse de N. Langlois et le n° 3.

3° État. Avec l'adresse de P. Drevet, rue S. Jacques à l'anonciaon, et sans n°. On voit encore des traces du nom de Mariette, sous le nom de Drevet. Il est probable que ces trois états existent pour les trois estampes ci-dessus.

210. Ecouen.

1. Veuë et Perspectiue du Chasteau d'Escouan a cinq lieues de Paris, basty par les Connestables de Montmorency. (Depuis, il a appartenu à la maison de Condé).
Israel ex. — 255 sur 153.

L'architecture a été gravée par Marot, sur les dessins de Silvestre qui a fait les paysages et les terrasses.

Cette pièce fait partie de la suite, n° 62. Voir les remarques à la pièce suivante.

2. Veuë et Perspectiue du Chasteau d'Escoan, et d'une partie du Bourg.
Israel ex. — 255 sur 153.

L'architecture a été gravée par Marot sur le dessin de Silvestre qui a fait le paysage et les terrasses.

Cette pièce fait partie de la suite, n° 62.

Pour chacune de ces deux pièces, il y a deux états :

1^{er} État. C'est celui qui est décrit :

2^e État. Au lieu de : Israel ex, on lit : Daumont ex.

Elles ont été publiées avant 1655 ; il y a une copie de chacune d'elles dans la *Topographia Galliæ* de M. Zeiller.

On voyait, au château d'Ecouen, des vitres peintes en camaïeux d'après le dessin de Raphaël, deux statues de marbre faites par Michel-Ange, et un tableau, représentant un chien mort, peint par le Rosso.

211. L'Eglise Triomphante.

EGLISE TRIOMPHANTE en Terre.
110 sur 167 de haut.

Jombert donne cette pièce à de La Belle, mais Mariette

l'attribue à Silvestre et on la trouve dans tous les œuvres de Silvestre. Elle a probablement été gravée par celui-ci sous la direction et sur le dessin de de La Belle, vers 1642. Elle est très-rare.

Cette estampe représente une femme vêtue d'une aube et coiffée de la tiare. Elle porte des clefs dans la main gauche et s'appuie sur une croix ; dans la main droite, elle tient un saint sacrement groupé avec une épée et un sceptre terminé par une fleur de lys. Un de ses pieds est sur la terre et l'autre sur la mer. Je n'ai pu découvrir à quelle occasion cette pièce allégorique a été gravée.

212. *Evacuatum est scandalum crucis.*

EVACUATVM EST SCANDALVM CRVCIS.
Cum Priuileg. Regis. Israel excudit Parisijs.
51 sur 96 de haut.

C'est un saint ciboire. Cette pièce et la précédente sont probablement la traduction d'une même pensée, mais je n'ai rien pu découvrir de leur origine.

213. *La Ferté-Milon.*

Veuë du Chasteau de la Ferté Milon.
Siluestre fecit. Israel excud. — 172 sur 99 de haut.
Ce sont les ruines du château.
Cette pièce fait partie de la suite n° 64.

214. *Flavigny.*

Veuë de la grand'Eglise de Flauigni, ou sont les Reliques de saincte Reyne.
Israel ex. — 147 sur 88 de haut.
Cette pièce fait partie de la suite n° 69.

Veuë de la grande Eglise de Flauigny, et d'une partie du Bourg.
Israel ex. — 165 sur 86 de haut.
Cette pièce fait partie de la suite n° 69.

215. *Fléville.*

Veuë du Village de Fleuille proche Nancy.

Voyez Lorraine n° 252, article 19 et le n° 234 articles 15 et 19.

216. FONTAINEBLEAU.

Suite de 10 pièces, titre compris, sans numéros.

1. Diuers veuës du Chasteau et des bastiments de Fontaine belleau ; dessiné et graué par Israel Siluestre.

 Veuë du bastiment de la Cour des fontaines, et du Iardin de l'Estan.

 A Paris Chez Israel, au logis de Monsieur le Mercier Orfeure de la Reyne, rue de l'Arbre sec proche la croix du Tiroir.

 161 sur 107.

 Il y en a une copie dans la *Topographia Galliæ.*

2. Veuë du Jardin et de l'orangerie de la Reine.

 Sur une draperie, qui entoure le piédestal d'une statue couchée, on lit : ISRAEL HENRIET : Auec priuil. du Roy. 1649. — 161 sur 113.

3. Veuë du Chasteau de Fontaine bleau (en haut).

 161 sur 107 de haut.

 Il y a une copie de cette vue dans l'ouvrage de M. Zeiller.

4. Autre veuë du bastiment de la cour du cheual blanc (en haut.)

 160 sur 107 de haut.

 Il y en a une copie dans la *Topographia Galliæ.*

5. Veuë de la Cour des fontaines, et du Jardin de l'estan.

 166 sur 112.

 Il y en a une copie dans la *Topographia Galliæ.*

6. Veuë du bastiment de la cour des fontaines et du Jardin de l'Estan (en haut).
160 sur 106.

Il y en a une copie dans la *Topographia Galliæ*.

7. Veuë de l'escaliers du fer a cheval.
163 sur 112.

Il y en a une copie dans la *Topographia Galliæ* de M. Zeiller.

8. Veuë du grand Escalier du fer a cheual et de la cour du cheual blanc (en haut).
159 sur 106.

9. Veuë du grand Escalier des Sfinges (sphinx) et de la cour des fontaines (en haut).
159 sur 104.

Il y en a une copie dans la *Topographia Galliæ*.

Les sphinx ne sont plus au bas de ces escaliers, ils décorent une fontaine située sur la petite place par laquelle on entre dans la cour des cuisines.

10. Veuë de la Grotte rustique, et de la grande gallerie des peintures. (en haut).
159 sur 108.

On connaît deux états de cette suite.

1er État. Il n'y a pas d'inscriptions.
2e État. C'est celui qui est décrit.

11. Diuers veuës, et Perspectiues des Fontaines, et Iardins de Fontaine bel eau, et autres lieux.

Veue de la source des fontaines de Fontaine-bel-eau (Gab.) Perelle sculp. Israel ex. cum priuil Regis.
A Paris chez Israel, rue de l'Arbre sec, au logis, Monsr le Mercier Orfeure de la Reyne près la croix du Tiroir. — 254 sur 152 de haut.
En haut, il y a un écusson et une banderolle en blanc.

Ce titre a été gravé avant 1655, il y en a une copie dans l'ouvrage de M. Zeiller.

12. Veuë de la Cour des fontaines de Fontaine-bel-Eau (et de la fontaine de Persée.)
(G.) Perelle sculp. Israel ex. cum priuil Regis.
254 sur 150 de haut.

Estampe gravée avant 1655 ; il y en a une copie dans l'ouvrage de M. Zeiller. On en trouve aussi une copie faite en Hollande et elle forme le titre d'une suite de douze pièces dont elle est le premier numéro ; elle porte pour inscription : Divers Veuës et Perspectiues des Fontaines et Jardins de Fontaine-bel-eau et à la suite :

Veuë de la Cour de Fontaines de Fontaine-bel-eau. A gauche, il y a : Perelle inventor. et à droite : F. de Wit excud. e. 1. Elle porte 248 sur 142.

13. Veue de la grande Chapelle et de la Salle du bal de Fontaine-bel-eau.
(G) Perelle sculp. Israel ex. cum priuil Regis.
255 sur 152.

Pièce gravée avant 1655 ; il y en a une copie dans l'ouvrage de Zeiller.

14. Veue du grand Canal de Fontaine-bel-eau.
(G.) Perelle sculp. Israel ex. cum priuil. Regis.
255 sur 153.

Pièce gravée avant 1655 ; il y en a une copie dans l'ouvrage de M. Zeiller.

15. Veuë du grand Jardin et de la Fontaine du Tibre de Fontaine bel-eau.
I. Siluestre sculp. Israel ex. cum priuil. Regis.
256 sur 127.

Les petites figures sont de Gabriel Perelle.

Cette vue a été gravée avant 1655 ; il y en a une copie dans l'ouvrage de M. Zeiller. On en trouve aussi une copie faite en Hollande, avec l'inscription suivante : Veue du grand Jardin et de la Fonteine du Tibre de Fonteine bel-eau, et à droite : e. 3. Elle a 248 sur 141.

16. Vcuë de la Cour des Fontaines de Fontaines-beleaux.
Israel Siluestre delin. et sculp. Israel Henriet ex. cum priuil. Regis. — 242 sur 135 de haut.

17. Veüe de la Cour des Fonteines et du Jardin de l'Estang à Fonteine-Bleau.
Dessiné par Siluestre graué par Perelle. A Paris chez Pierre Mariette.
Au second état, il y a : A Paris chez N. Langlois rue St Jacques a la Victoire, auec Priuil. du Roy. —265 sur 140.
Cette pièce fait partie de la suite n° 67.

18. Veuë du Jardin de l'Estang a Fontaine-Bleau.
Dessinée par I. Siluestre et grauée par Perelle. Auec priuilege du Roy.
chez Pierre Mariette. — 269 sur 125.
Cette pièce fait partie de la suite n° 67.

19. Veüe de l'entrée de la Maison Royale de Fontaine-Bleau Dessinée par I. Siluestre, et grauée par Perelle.
Auec priuilege du Roy. Chez Pierre Mariette.
225 sur 153.
Cette pièce fait partie de la suite n° 67 ; elle est numérotée 4.
On en connaît trois états :
1er État. Avec l'adresse de P. Mariette. C'est celui qui est décrit.
2e État. A lieu de l'adresse de Mariette, il y a : chez Nicolas Langlois.
Le 3e état porte : Veue de l'Entrée de la Maison Royale de Fonteine-Bleau. A Paris chez N. Langlois rue St Jacques à la Victoire. Auec Priuil. du Roy. dessiné par Siluestre graué par Perelle.
Ses dimensions sont 225 sur 159.
Dans le 1er et dans le 2e état, l'intervalle entre le château et le bord de la planche est blanc, ou seulement couvert de tailles ; dans le 3e état, il est couvert de jolis petits personnages.

Les toits des deux pavillons sont blancs dans le 1er et dans le 2e état; ils sont couverts de tailles dans le 3e, de plus la planche a été rallongée; le titre du 1er état a été gratté, et l'espace qu'il occupait a été converti en gravure, le titre est alors sur le rallongement de la planche. On voit encore le trait de la planche du 1er état à 133m du trait supérieur.

20. Veüe et Perspectiue des cascades et d'vne partie du grand canal de Fonteine-Bleau.
Desiné par Siluestre, graué par Perelle.
A Paris, Chez N. Langlois, rue St Jacques a la Victoire auec priuil. du Roy.

21. Diuerses Veües faites sur le naturel, et dédiées au Roy, par Israel Siluestre.
Veüe du château de fontaine Belleau du costé de l'estan.
A Paris auec Priuil. du Roy dessigné et graué par Israel Siluestre 1658. — 195 sur 115 de haut.
Cette pièce forme le titre du n° 54.

22. Veüe et perspectiue du Chasteau de Fontaine-Belleau.
Israel Siluestre f. et ex. rue du Mail proche la rue Monmartre.
Cum Priuil Regis. — 982 sur 574.
En deux feuilles réunies.

23. Veüe et perspectiue du Chasteau de fontaine Belleau.
Israel Siluestre f. Cum Priuil. Regis — 505 sur 580.
Le château est à droite et en arrière plan, sur le dedevant, on voit une chasse au cerf.

24. Veüe du Chasteau de Fontainebleau, du costé du Jardin.
Israel Siluestre delin. et sculpsit. — 492 sur 571.

25. Prospectus Regiæ Fontis-bellaquci, quà hortos spectat (pas de signature). — 489 sur 571 de haut.

26. Veüe du Chasteau de Fontainebleau, du costé de l'Orangerie (à droite la même inscription en latin.)
Isr. Sylvestre del. et sculps. 1679. — 500 sur 570.

Il y a sur le devant trois statues vues par le dos ; celle de gauche représente Hercule ; celle du milieu est couchée et celle de droite est assise. On trouve des épreuves avant la lettre et avant la statue du milieu ; il n'y a que le piédestal.

Avec la lettre, on la trouve à la chalcographie n° 2211 du catalogue où on la vend 2 francs.

27. Veüe du Chasteau de Fontainebleau, du costé du grand canal, (la même inscription en latin.)
Isr. Siluestre del. et sculps. 1678. — 499 sur 372.
Entre le canal et le mur du jardin, on voit le carrosse du Roi, suivi d'une foule de cavaliers.

Il y a des épreuves avant la lettre. Avec la lettre, on la trouve à la chalcographie, sous le n° 2212 du catalogue, où on la vend 2 francs.

28. Veue de la cour du cheual blanc de fontaine Belleau.
A Paris chez Israel Siluestre rue du Mail proche la rue Montmartre avec priuilege du Roy, 1667.
494 sur 372 de haut.

On en connaît plusieurs états :

1er État. C'est celui qui est décrit.

2e État. Avant « à Paris » il y a « se Vende... le reste de l'adresse est le même.

3e État. Au lieu de l'année 1667, il y a 1677.

Des épreuves du 3e état se trouvent encore à la chalcographie, n° 2207 du catalogue, où on les vend 2 francs.

29. Veüe de la Cour des fontaines et du Jardin de l'Estan de Fontaine Beleau.
Israel Siluestre delineauit et sculpsit cum Priuil. Regis 1666. — 500 sur 377 de haut.
Le spectateur est placé du côté de l'étang opposé à la cour des fontaines, l'avenue de Maintenon est à droite.

30. Veve de la covr des fontaines de Fontaine Beleav.
Israel Siluestre delineauit et sculpsit. Cum priuil Regis.
Cette pièce a été gravée par le Pautre, sur le dessin

de Silvestre; aussi remarque-t-on que les mots, « et sculpsit, » sont effacés et à peine visibles.

51. Veve et perspectiue de la grotte et d'vne partie dv canal.

Israel Siluestre delineauit et sculpsit cum Priuil. Regis. 508 sur 580 de haut.

Les figures sont de Le Pautre.

52. En haut: Veuë du pauillon de l'hermitage de Franchar proche Fontainebleau. C. P. R. — 153 sur 105.

Estampe gravée sur le dessin de Silvestre, par quelques-uns de ses disciples.

53. En haut : Veuë de l'hermitage de la Magdeleine proche Fontainebleau. C. P. R. — 164 sur 85 de haut.

Estampe gravée, sur le dessin de Silvestre, par quelques-uns de ses disciples.

217. *Fréjus.*

Freivs. La ville de Frejus autrement forum julij, est en Prouence. Elle est Episcopale, son assiette estant proche de la mer méditerranée en un lieu tres beau donna sujet aux Romains d'y faire toutes les choses qui ornent et embellissent une ville; les vestiges de l'Amphiteatre de grandeur a plasser plusieurs milliers d'hommes en donnent d'euidantes marques, comme aussy le magnifique Acqueduc qui se voit hors la ville, l'eau duquel seruoit aux bains, et produisoit quantité de fontaines. Les grands pilastres qui restent de ce magnifique ouurage, causent de l'admiration : Frejus auoit iadis un grand haure lequel en a prent a sec : la mer sétant retirée.

A gauche, il y a la même inscription en trois lignes latines. L'espace en blanc entre les deux inscriptions.

De Lincler (delin). Israel Siluestre sculpsit cum priuil. Regis.

Mariette excudit Parisijs. — 820 sur 215 de haut.

Cette estampe est en deux feuilles destinées à être réunies.

On en connaît deux états :

1ᵉʳ État. Avant l'adresse de Mariette, sans le nom de De Lincler, ni celui de Silvestre.

2ᵉ État. C'est celui qui est décrit.

218. *Fremont.*

1. Veüe et Perspectiue du Chasteau de Fremont a quatre lieues de Paris sur le chemin de Fontainebleau. (Cette vue est prise du côté des jardins).
Israel excudit. — 242 sur 124 de haut.

 Estampe gravée par Perelle, sur le dessin de Silvestre, selon Mariette; et par Goyran, sur le dessin de de La Belle, selon Jombert. Je crois que chacun d'eux a raison à moitié, et que cette pièce ainsi que la suivante ont été gravées par Goyran sur le dessin de Silvestre.

 Elle fait partie de la suite n° 65, et elle a été gravée avant 1655, car il y en a une copie dans l'ouvrage de Zeiller. Il y en a aussi une copie faite en Hollande, et dont l'inscription est : Veue et Perspective du Chasteau de Fremont a quatre lieues de Paris sur le chemin de Fonteinebleau. Et à droite : e. 10. Elle a 250 sur 151.

2. Veüe et Perspectiue de la Cascade de Fremont a quatre lieues de Paris, sur le chemin de Fontainebleau.
Israel excudit. — 243 sur 150 de haut.
Même remarque que celle de l'article précédent.

 Ces deux pièces font partie de la suite n° 65.

3. Persp. du Jardin de Fromont. (En haut dans une banderole).

 Au bas à droite : Fromont est à cinq lieues de Paris sur le chemin de Fontaine bleau, son assiette est tres belle pour estre ornée de plusieurs costeaux qui forme un tres-beau Paysage, la Riuiere de Seine en est le principal ornement, se trouuant en paralele des allées du Jardin qui est delicieux par les excellens fruits que produi-

sent ses Espalliers, par le bois et le couuert le plus
agreable du monde, estant orné de fontaines et bordé
d'une cascade de cens toises de long ; Enfin par les par-
terres en terrasse terminez par une demye lune d'eau
de 252 pieds de face animée d'un tres grand jet dans
son milieu, et de douze bouillons sur le gazon qui l'en-
uironne.

A gauche la même inscription en sept lignes latines.
427 sur 343.

Les personnages sont de de La Belle.

Le Château de Fromont a appartenu aux Templiers.
Le chevalier de Lorraine le fit rebâtir en 1695 ; les jar-
dins ont été dessinés par le Notre.

219. *Fresnes.*

1. Veuë du Chasteau de Fresnes a huit lieues de Paris, basty
par Messire François d'O Cheualier des Ordres du Roy,
Gouuerneur de Paris, Lieutenant General en la Prouince
de Normandie, et surjntendant des Finances, apparte-
nant a present a Monsieur Hennequin Conseiller au Par-
lement.

Israel ex. — 243 sur 127 de haut.

Dans l'estampe, au bas, à droite, on lit : I. Siluestre
fecit.

Cette pièce a été gravée avant 1655, et il y en a une
copie dans l'ouvrage de Zeiller.

2. Veuë et Perspectiue du Chasteau de Fresnes du costé des
Jardins.

Israel excudit. — 244 sur 152 de haut.

Estampe gravée, comme la précédente, avant 1655.

Il y en a une copie dans la *Topographia Galliæ.*

Ces deux pièces font partie de la suite n° 63.

Ce château est à 7 lieues de Paris, dans le département de
Seine-et-Marne. La chapelle a été construite par Mansard, sur
le dessin de la chapelle du Val-de-Grâce, et elle passe pour un

chef-d'œuvre. Il a appartenu au chancelier d'Aguesseau; c'est là, dit-on, qu'il a composé la plupart de ses ouvrages.

220. *Gaillon.*

1. Veve et perspective dv chateav de Gaillon apartenant à Monseigneur l'Archevesque de Roven.
 Israel Siluestre delineauit cum Priuil. Regis.
 502 sur 382 de haut.

2. Veüe du Chateau de Gaillon en Normandie. (Du côté de l'entrée principale.)
 dessigné et Graué par Israel Siluestre 1658.
 197 sur 115 de haut.
 Cette pièce fait partie de la suite n° 54.

3. Veuë du Chasteau de Gaillon du costé du Parc.
 Israel Siluestre fecit cum priuil. Regis. — 197 sur 117.
 Cette pièce fait partie de la suite n° 65.

4. Veue du Jardin den haut de Gaillon.
 Israel Siluestre sculp. et ex. — 154 sur 108 de haut.
 Les personnages paraissent de de La Belle.
 On connaît au moins trois états de cette pièce :
 1er État. Sans numéro.
 2e État. Avec le n° 8 au bas à droite.
 3e État. Avec le n° 49 au bas à droite.
 Elle fait partie de la suite n° 55.

5. Veuë du Chasteau de Gaillon.
 Israel Siluestre delin. et sculp. Israel ex. cum priuil. Regis. — 116 sur 94 de haut.
 Cette pièce fait partie de la suite n° 56.

6. La Chapelle de Gaillon.
 Israel ex. — 118 sur 89.
 Cette pièce fait partie de la suite n° 55. On en connaît 3 états. Voir le n° 55.

221. *Gondy*.

1. Veuë de Gondy maison de plaisance de Messire Jean François de Gondy Premier Archeuesque de Paris.

 (Cette vue est prise du côté du jardin. La maison de Gondy était à S. Cloud.)

 Israel ex. cum priuil. Regis. — 247 sur 158.

 Dans les premières épreuves, on voit à peine un trait droit, terminant le pavillon de gauche, qui, dans l'estampe, est au-dessus des mots : « Gondy Premier »; dans les dernières épreuves, il a disparu.

 Le paysage a été dessiné et gravé par Herman Van Swanevelt.

2. Veuë des Jardin, et Parterre, de la Maison de Gondy a sainct Cloud.

 Isruel Siluestre inuen. et fecit. Israel Henriet ex. cum priuil. Regis. — 248 sur 132.

 Cette pièce a été gravée par Gabriel Perelle, qui a voulu imiter la manière d'Herman.

 Voir le n° 289 pour des vues de la maison de St-Cloud appartenant à l'archevêque de Paris.

222. *Grenoble*.

1. La Ville de Grenoble qui a pris son nom de l'Empereur Gratien son restaurateur, s'appeloit auparauant Cularo, comme l'enseignent deux inscriptions qui se lisent sur deux Portes antiqes qu'on y voit encores auiourdhuy, dont l'une estoit appellée du nom de Iupiter, et l'autre de celuy d'Hercule, a l'honneur de Diocletien, et de Maximien, qui par une vaine affectation de diuinité s'estoient attribuez ces noms la. François 1er auoit entrepris de l'agrandir et de la fortifier; mais son dessein ne fut execute que longtemps apres durant les guerres Ciuiles. Il y a un Parlemt qui est celuy de la Prouince de Dauphiné, et la iurisdiction de son Euesque s'estend iusques

sur les terres du Duc de Sauoye. — A gauche, la même inscription en latin.

Dessignée par I. Siluestre, et grauée par N. Perelle.

Auec priuilege du Roy A Paris chez Pierre Mariette, rue S. Iacques a l'Esperance. — 780 de large sur 200 de haut.

En deux feuilles égales.

Au bas, il y a un renvoi de la vue en 14 numéros.

On connaît deux états de cette estampe :

1er État. Avant l'adresse de Pierre Mariette.

2e État. C'est celui qui est décrit.

2. Veuë et Perspectiue d'une partie de la ville de Grenoble du coste de la porte de france.

Israel Siluestre fecit. Israel ex. cum priuil. Regis

247 sur 155 de haut.

3. Veuë du Pont et partie de la Ville de Grenoble.

Le Blond excud. cum priuil. Regis.

Cette pièce est de forme ronde, dans un cuivre carré, de 122 sur 116 de haut.

Elle fait partie de la suite n° 24 ; il y en a deux états :

1er État. C'est celui qui est décrit.

2e État. Au lieu de, Le Blond, on lit : Van Merlen excud.

4. Veuë et perspectiue du pont de Grenoble, et d'une partie de la Maison de Monsieur le Duc de Lesdiguieres

Israel Siluestre fecit. Israel ex. cum priuil. Regis.

139 sur 81.

Il y a un deuxième état de cette estampe ; on le reconnaît à une N, qui est au bas à gauche, et le n° 12 à droite.

Elle fait partie de la suite n° 74.

5. Veuë en entrant dans la ville de Grenoble.

Israel Siluestre fecit. Israel ex cum priuil Regis.

158 sur 87 de haut.

Cette pièce fait partie de la suite n° 74.

6. Porte de Grenoble.

68 sur 85. (gravée par Silvestre.)

Cette pièce fait partie de la suite n° 72.

7. Veüe de la Porte de France a Grenoble
 Dessinée par I. Siluestre et grauée par Perelle
 Auec priuilege du Roy Chez Pierre Mariette
 210 sur 111.
 Cette pièce, numérotée 4, fait partie de la suite n° 71.

 On en connaît deux états :

 1er État. Avec l'adresse de Pierre Mariette.
 2e État. Avec l'adresse de Nicolas Langlois.

8. Veüe du Pont de Grenoble
 Dessinée par I. Siluestre, et grauée par Perelle Auec priuilege du Roy, Chez Pierre Mariette.
 212 sur 110 de haut.
 Cette pièce, numérotée 5, fait partie de la suite n° 71.

 On en connaît deux états :

 1er État : Avec l'adresse de P. Mariette.
 2e État : Avec l'adresse de Nicolas Langlois.

9. Palais de Madame la Conestable de Lesdiguieres a Grenoble.
 Israel ex. — 167 sur 100 de haut.
 Cette pièce fait partie de la suite n° 51.

225. *Grignon*.

Veüe de la Tour de Grignon, proche saincte Reyne, du diocese de Langre.
Israel ex. — 149 sur 88 de haut.
Ce ne sont que les ruines de la Tour.
Cette pièce fait partie de la suite n° 69.

224. *Gros-Bois*.

1. Veuë de l'entrée du Chasteau de Gros-bois a six lieues de Paris
 Siluestre sculp Israel excud. cum priuil. Regis.
 259 sur 135 de haut.

 Cette pièce fait partie de la suite n° 52.

2. Veuë du Chasteau de Gros-bois du costé du Jardin a six lieuës de Paris.
Siluestre sculp. Israel excud. cum priuil. Regis.
243 sur 138.
Cette pièce fait partie de la suite n° 52.

3. Veuë d'une partie du Jardin de Gros-Bois à six lieues de Paris
Israel Siluestre delin et sculp. Israel Henriet ex. cum priuil. Regis. — 171 sur 97.

Cette pièce fait partie de la suite n° 64 ; c'est la vue de l'amphithéâtre qui est à la tête du parterre du Château.

4. Veuë du Chasteau de Gros-Bois à six lieues de Paris
Siluestre fecit. Israel Henriet ex. cum priuil Regis.
175 sur 97.
Cette pièce fait partie de la suite n° 64.

Le Chateau de Gros-Bois a appartenu à plusieurs personnages historiques ; d'abord au duc d'Angoulême, fils naturel de Charles IX, et, plus tard à sa petite fille, Marie de Valois qui avait épousé Louis de Lorraine Duc de Joyeuse. Il appartint ensuite à la famille de Harlay, à Samuel Bernard, au Garde des sceaux Chauvelin. Il appartient aujourd'hui au Prince de Wagram.

225.

1. Veuë du Chasteau de Irrois en Champagne, appartenant a Monsieur le Marquis de Francsier Gouuerneur de Langre.
Israel ex. — 247 sur 125 de haut.
Cette pièce fait partie de la suite n° 62.

On en connaît deux états :

1er État. C'est celui qui est décrit.
2e État. Au lieu de Israel ex, on lit, Daumont ex.

2. Veue du Chasteau d'Iroye en Champagne.
Israel ex. — 135 sur 80 de haut.
Cette pièce fait partie de la suite n° 70.

226. *Jametz.*

Veue du Chateau de Jametz.
Voyez Lorraine, n° 252, article 24.

227. *Joigny.*

Veuë de la Ville de Joigny en Champagne.
Israel ex. — 162 sur 84 de haut.
A gauche, au bas, dans l'estampe, il y a : I. srael. Siluestre In. et fecit.
Pour la Champagne, voir aussi les n°s 271 et 272.

228. *Joyanvalle.*

Veuë de l'Abbaye Royalle de Ioyanualle proche S' Germain en Laye.
Israel Siluestre delin. et sculp. Israel ex. cum priuil. Regis.
114 sur 91 de haut.
Cette pièce fait partie de la suite n° 56.

229. *Lesigné.*

Veuë du Chasteau de Lesigné proche Tonnerre.
Israel ex. — 135 sur 80.
Cette pièce fait partie de la suite n° 70.

250. Liencourt.

Suite de 8 pièces, titre compris, sans numéros.

1. Veuë de l'Hostel de Liencourt a Paris (ceci est en haut dans une banderole sous laquelle il y a les armes de Liencourt.)
 Au bas: A Paris chez Israel Henriet, ruë de l'Arbre sec, au logis de Mons' le Mercier proche la Croix du Tiroir.
 Siluestre sculp. Israel ex. cù priuil. Reg.
 105 sur 85 de haut.
 Cet hôtel était situé rue de Seine, il devint plus tard

l'hôtel de La Rochefoucauld ; il a été abattu en 1824, et c'est sur son emplacement qu'on a percé la rue des Beaux-Arts.

2. Veuë de l'Hostel de Liencourt du costé du Jardin a Paris.
Siluestre sculp. Israel excud. — 108 sur 84.

3. Veuë du Chasteau, et d'une partie du grand pré de Liencourt
Siluestre sculp. Israel excud. — 112 sur 82.

4. Veuë de la Salle d'eau de Liencourt.
Siluestre sculp. Israel excud. — 116 sur 86.

5. Veuë des dix sept fontaines de Liencourt
Siluestre sculp. Israel excud. — 101 sur 84.

6. Veuë de la nappe d'eau et dixsept fontaines de Liencourt.
Siluestre sculp. Israel excud. — 117 sur 86.

7. Veuë des prez des fontaines de Liencourt
Siluestre sculp. Israel excud. — 108 sur 86.

8. Veuë du pré des tilleuls de Liencourt.
Siluestre sculp. Israel excudit. — 112 sur 84.

9. Veuë de l'Ouale Varij fontes in Ellipsim dispositi.
I. Siluestre delin. et sculp. Israel ex. cum priuil. Regis. 121 sur 88.

Suite de 12 pièces sans le titre, sans numéros.

10. Differentes veuës du Chasteau et des Iardins, Fontaines, Cascades, Canaux et Parterres de Liencourt. (Ce titre est en haut, dans une banderole, et au-dessous, dans une seconde banderole, il y a : Dessiné au naturel et graué par Israel Siluestre 1656. [Il y a cependant une pièce de la suite qui est datée de 1655.]

En bas : DÉDIÉES A HAVT ET PVISSANT SEIGNEVR MESSIRE ROGER DV PLESSIS Cheualier des Ordres du Roy premier Gentilhomme de la Chambre de sa Majesté, Seigneur dudit Liencourt, Duc de la Roche Guyon, etc. Et a Haute

et puissante Dame Madame IEANNE de SCHOMBERG son Espouse. Par leur tres-humble et tres-obeissant seruiteur Israel Siluestre.

A Paris chez Israel Henriet rue de l'Arbre sec, au logis de Monsieur le Mercier, Proche la Croix du Tiroir. Auec Priuil du Roy.

250 sur 140 de haut.

Ce titre représente une vue générale des environs de Liencourt ; mais le paysage est, en grande partie, masqué par le double écusson qui est en bas, et par une des banderoles.

11. Face du costé des Cascades (A gauche la même inscription en latin.)

I. Siluestre delin. et sculp. Israel ex. cum priuil. Regis.

249 sur 142.

Dans l'estampe, au milieu du bas, on lit : Israel Siluestre belenau ab viuum et sculpcit parisis anno 1656.

12. Face du costé du grand parterre. (Même inscription en latin.)

Siluestre sculp. Israel ex. cum priuil. Regis.

247 sur 140.

Dans l'estampe, au bas à gauche. I. Siluestre 4.

13. Face du costé du Jardin a fleurs. (Même inscription en latin.)

Siluestre sculp. Israel excud. cum priuil. Regis

247 sur 140.

Dans la gravure, au milieu du bas, il y a : Siluestre.

14. Face du costé de l'anticourt. (Même inscription en latin.)

Siluestre sculp. Israel excud. cum priuil. Regis.

244 sur 157.

15. Face des cascades du costé du parterre à l'Angloise. (Même inscription en latin.)

Siluestre sculp. Israel ex. cum priuil. Regis.

244 sur 139.

16. Jeu de longue Paume (Même inscription en latin.)

Israel excudit. cum priuilegio Regis. — 247 sur 140.

Dans la gravure au bas à gauche, on lit : Israel Siluestre delineauit et sculpcit liencour 1655

17. Pré des fontaines en face (Même inscription en latin.)
Siluestre sculp. Israel excud. cum priuil Regis.
243 sur 127.

18. Veuë en Perspectiue des cascades et du parterre a l'Angloise. (Même inscription en latin.)
Siluestre sculp. Israel excud. cum priuil. Regis
240 sur 130.

19. Le grand quarré d'Eau. (Même inscription en latin.)
Siluestre sculp. Israel ex. cum priuil. Regis.
244 sur 129.

20. Veuë de la fonteine de la peruque. (Même inscription en latin.)
Siluestre sculp. Israel excud. cum priuil. Regis.
243 sur 130.

21. Chasteau de Coffry (près de Liencourt). (Même inscription en latin.)
Siluestre sculp. Israel excudit cum priuil. Regis.
241 sur 128.

22. Perspectiue de l'allée qui va au Chasteau de Coffri. (Même inscription en latin.)
Siluestre sculp. Israel excud. cum priuil. Regis
247 sur 139.

Suite de 10 pièces titre compris. — Sans numéros.

23. DIVERSES. PETITES. VEVE be Liencourt desine et graue par Israel Siluestre 1655. (Ceci est en haut dans une banderole.)

Dans le mot Liencourt, il y avait d'abord un a qu'on a changé en e. Entre Liencourt et desine il y a une s. On trouve des épreuves avec le mot dessinee au lieu de desine et veves au lieu de veve ; c'est une correction qui ne peut pas constituer un second état.

Au bas : Diuerses veuës des Chasteau et Iardin de Liencourt.

Siluestre sculp. Israel excud. — 75 sur 81 de haut.

Ce titre représente la fontaine de la perruque.

24. Veue du Chasteau de Liencourt.
 75 sur 78 de haut.
 En haut, il y a une banderole restée blanche.
25. Veue du Chasteau de Liencourt, du costé du grand parterre
 Siluestre sculp. Israel excud. — 75 sur 78.
 Il y a, en haut, une banderole laissée en blanc.
26. Veue des prez des Arcades de Liencourt.
 Siluestre sculp. Israel excud — 75 sur 78.
 En haut, une banderole est restée blanche, et dans la marge du bas, l'artiste a gravé deux hommes assis, et un chien.
27. Veue de diuerses fontaines de Liencourt.
 Siluestre sculp. Israel excud. — 75 sur 79.
28. Veue de l'Eglise de Liancourt. (Ceci est en haut dans une banderole qui tient au clocher.)
 71 sur 71 de haut.
29. Liancourt (Ceci est sur le bord, à gauche, en haut. On voit, à droite, une longue avenue qui est une allée du jardin de Liancourt.)
 75 sur 75.
30. Liancourt (Ceci est en haut, au milieu.)
 C'est une vue d'un des pavillons du château, du côté du parterre à fleurs.
 71 sur 71.
31. Veuë de la Fontaine du Rocher a Liancourt. (Ceci est en haut.)
 75 sur 72,
32. Veuë du Canal de l'Escot, et du grand parterre de Liencourt.
 Siluestre fecit Israel excudit. — 170 sur 99 de haut.
 Cette pièce fait partie de la suite n° 64.

33. Veuë d'une partie du Chasteau, et d'un parterre de Liencourt.
Siluestre fecit. Israel excudit. — 170 sur 95 de haut.
Cette pièce fait partie de la suite n° 64.
34. Veuë des Cascades de Liencourt.
Siluestre fecit. Israel excudit. — 170 sur 96.
Au bas à gauche dans l'estampe, il y a : Israel Siluestre fecit.
Cette pièce fait partie de la suite n° 64.
Ces trois pièces ont été gravées en 1652.

251. *Longchamp.*

Veuë de l'Abbaye Royal des Religieuses de Lonchamps a une lieuë de Paris.
Israel Siluestre delin. et sculp. Israel Henriet ex. cum priuil. Reg. — 170 sur 95 de haut.
Cette pièce fait partie de la suite n° 64.

« Tous les ans, le mercredi, jeudi et vendredi saint, le
« beau monde de Paris se rend vers l'Abbaye de Longchamp,
« où l'on était attiré autrefois par les voix les plus délicieuses
« qui y chantoient les lamentations, telles que les Demoiselles
« Le Maure, Fel, etc., mais aujourd'hui que le règne de ces
« belles voix est passé, on n'entre pas même dans l'Eglise, et
« l'on se contente de se promener dans le bois, pour y voir
« les Dames dans leur plus grande parure, trainées dans les
« plus beaux équipages, par les plus beaux chevaux etc. »
[Hurtault, Dictionnaire historique de la ville de Paris.]

252. LORRAINE.

Suite de 12 pièces, sans compter le titre, elles sont sans numéros.

1. Profil de la ville de Nancy, auquel sont jointes les veuës et Perspectiues des Portes et lieux plus remarquables des enuirons d'Icelle. Par Israel Syluestre natif de la mesme ville

A Paris Chez Israel Henriet rue de l'arbre sec proche la croix du tiroir au logis de Monsieur le Mercier Orfeure de la Reyne.

Auec Priuilege du Roy. — 245 sur 129 de haut.

Dans le haut de l'estampe, on voit deux génies, tenant une draperie, au bas de laquelle on lit : S. D. Bella. f. La vue seule est de Silvestre; tout le reste est de de La Belle. Suivant Jombert, cette pièce serait de 1650.

2. Veüe et Perspectiue de la Porte Nostre Dame de Nancy; appellée a present porte de la Citadelle
259 sur 121 de haut.

3. Veüe et Perspectiue de la Porte sainct George de Nancy.
259 sur 123.

4. Veue et Perspectiue de la Porte sainct George de Nancy par dedans
241 sur 122 de haut.

5. Veüe et Perspectiue de la Porte sainct Nicolas de Nancy.
258 sur 125.

6. Veüe et Perspectiue de la Porte sainct Louis de Nancy
241 sur 122 de haut.

7. Veüe et Perspectiue de la Porte sainct Iean de Nancy par dehors
240 sur 125 de haut.

8. Veuë et Perspectiue des Eglises des Capucins, et des Peres Jesuistes de Nancy.
Israel Siluestre fecit. — 241 sur 125.

9. Veüe et Perspectiue du Marais ou Charles Duc de Bourgongne fut tué a la bataille qu'il perdit contre René Duc de Loraine le cinquieme Januier. 1477.
Israel ex. — 258 sur 125.

10. Veue et Perspectiue de la Chapelle des Bourguignons, maintenant Nostre Dame de bon secours, proche de Nancy, ou René Duc de Loraine gaigna la bataille contre Charles Duc de Bourgongne le cinquième Januier 1477.
Israel Siluestre fecit. — 258 sur 120 de haut.

11. Veüe et Perspectiue de l'Eglise sainct Nicolas de Loraine. Perel (Gab.) sculsp. Israel ex. — 249 sur 125 de haut.
12. Veuë et Perspectiue du Village du Montayt (Montet) proche de Nancy.
Perelle (Gab.) sculp. Israel ex. — 247 sur 126.
13. Veuë et Perspectiue du Chasteau de Fleuille proche Nancy, appartenant a Monsieur de Beauueau
Israel Siluestre del. et sculp. cum priuilegio Regis. 241 sur 135.

On connaît trois états de cette suite.

1er État. C'est celui qui est décrit.

2e État. Avec P. Mariette ex.

3e État. Le nom de P. Mariette a disparu; on pourrait donc confondre cet état avec le premier; mais, dans le 3e état, les épreuves sont pâles, ce qui les distingue assez facilement du 1er état.

Dans les belles épreuves de 1er état, le trait, qui a servi à guider le graveur en lettres, est très-apparent. Dans le 3e état, ce trait ne se voit plus.

14. NANCI.

La ville de Nanci à esté le siége des Ducs de Lorraine. Elle est scituée entre la France et l'Alemagne, et il y à peu de villes dans ces deux païs aux quelles elle ne se puisse comparer. Anciennement lors qu'elle estoit plus petite et moins forte qu'elle n'est à present, elle resista puissamment à l'armée de Charles dernier Duc de Bourgongne, qui y fut tué; Mais de nostre temps, encores qu'elle eut esté fortifiée de seize bastions tres bien reuestus, elle à esté prise par Louis 13. et son fils Louis 14. la possede encor aujourdhuy.

Même inscription en quatre lignes latines. Il y a 24 renvois, entre les deux inscriptions.

Dessigné et graué par I. Siluestre Auec priuilege du Roy A Paris chez Pierre Mariette, rue S. Iacques a l'Esperance. — 817 sur 207 de haut.

Cette estampe est en deux feuilles réunies.

Les figures et les terrasses, qui sont sur le devant de l'estampe, ont été gravées par N. Cochin; l'arbre qui est à droite est de A. Perelle.

Mariette indique deux états de cette planche :

1er État. Avant l'adresse de Pierre Mariette.
2e État. C'est celui qui est décrit.

Cependant il y a, chez M. Simon, une épreuve avec l'adresse de Mariette ; la beauté de l'épreuve, les traits nombreux et bien marqués laissés par le graveur en lettres, indiquent un 1er état. Si l'assertion de Mariette est vraie, les épreuves du 1er état doivent avoir été très-peu nombreuses, et être excessivement rares. Il y a eu des épreuves tirées dans le XVIIIe siècle et qui sont sur une seule feuille.

15. Veüe en partie du Palais de Nancy
I. Siluestre fecit Auec priuilege Le Blond excudit
156 sur 138.

De forme ronde, inscrite dans un cuivre carré.

On connaît deux états de cette pièce :

1er État. C'est celui qui est décrit.
2e État. Au lieu de Le Blond, il y a P. Drevet, on a effacé « Auec priuilege » les fonds sont peu visibles.

Il y a probablement un 3e état, avec Van-Merlen ex. au lieu de P. Drevet.

Cette pièce est tout a fait composée, et non prise d'après nature. Silvestre a ajouté un port de mer d'Italie, a la terrasse du Palais de Nancy. Cela prouve une fois de plus, que les vues de Silvestre ne sont la representation exacte que de la partie annoncée dans l'inscription. Ces vues sont souvent *ornées* d'accessoires, qui, en réalité, n'accompagnent pas la partie principale, et ne s'y rapportent même pas du tout.

Elle fait partie de la suite n° 15.

16. Veüe d'une Porte de Rozière, où se faict le Sel, proche de Nancy.
Siluestre f. Le Blond excud. Auec priuil — 205 sur 103.
On connaît deux états de cette pièce.
1er État. C'est celui qui est décrit.
2e État. Le nom de Le Blond a été effacé.

17. Veüe du paisage de Tomblaine proche Nancy.
Siluestre f. Le Blond excud. Auec priuilege — 205 sur 103.
Il y a deux états :
1er État. C'est celui qui est décrit.
2e État. Le nom de Le Blond a été effacé.

18. Veuë du Village de Bainuille proche la Ville de Nancy
Israel excud. Cum priuil. Regis — 122 sur 75.
Il y a deux états :
1er État. Avant l'inscription au bas.
2e État. Avec l'inscription, c'est celui qui est décrit.
Cette pièce fait partie de la suite n° 59.

19. Veue du Village de Fleuille proche Nancy.
Israel ex. — 130 sur 94 de haut.
Cette vue fait partie de la suite n° 254. Elle a été gravée par Silvestre en 1652.

20. Veüe de Marzeuille proche Nancy (Aujourdhui Malzeville)
Dessinée par I. Siluestre, et grauée par Perelle (Nicolas).
Auec priuilege du Roy, chez Pierre Mariette.
262 sur 123.
Il y a deux états :
1er État. Avec le nom de Pierre Mariette.
2e État. Avec le nom de Nicolas Langlois.
Cette pièce, numérotée 12, fait partie de la suite n° 67.

21. Veuë du Crosne et du pont du Marseuille proche Nancy
I. Siluestre fecit Auec priuilege Le Blond excudit
Cette pièce, qui est de forme ronde, a 119 sur 120.

Elle fait partie de la suite n° 25.

Il y en a une copie retournée; le batiment, qui est à gauche dans l'original, est à droite dans la copie.

22. Veue de Nostre Dame de Bourgongne, près Nancy
Dessignée par I. Siluestre, et grauées par F. Flamen.
A Paris Chez P. Mariette, rue S. Iacqs a l'Esperance
185 sur 103.

Cette pièce est numérotée 1. C'est le n° 516 de l'œuvre de Flamen par Mr Robert-Dumesnil.

23. Veüe d'une partie de l'Eglise St. Nicolas en Lorraine.
Siluestre f. Le Blond excud. Auec priuilege.
208 sur 106.

Il y a deux états :

1er État. C'est celui qui est décrit.

2e État. Le nom de Le Blond a été effacée, et remplacé par celui de Gallays.

24. Veue du Chateau de Jametz.
Israel Siluestre delin et sculpsit cum priuil. Regis
510 sur 568 de haut.

Il y a deux états :

1er État. Avant les mots : cum priuil Regis, au bas à droite.

2e État. Avec ces mots ; c'est celui qui est décrit.

On trouve des épreuves du 2e état, à la chalcographie, n° 2219 du catalogue, où on les vend 2 francs.

25. Chateau de Jamais.
142 sur 91.

Cette pièce est d'un élève de Silvestre. Chez M. Simon, il y a une vue du même château, sans inscription ni signature; elle a 163 sur 99. Elle est aussi d'un élève de Silvestre. Enfin, il y a de cette dernière vue une copie renversée qui a 151 sur 65.

26. Profil de la Ville et forteresse de Marsal.
Israel Siluestre delin. et sculpsit cum Priuil Regis.

Cette estampe est en deux feuilles destinées à être réunies ; chaque feuille a 502 sur 373 de haut. Il y a deux états :

1ᵉʳ État. C'est celui qui est décrit.

2ᵉ État. Au lieu de, cum priuil Regis, on lit : 1670.

On trouve cette estampe à la chalcographie, sous le n° 2230, où on la vend 4 francs.

27. Citadelle de Maruille.

Auec Priuilege du Roy. Siluestre delin.

Diuers Veüe sur le naturel de Chateaux forteresses, et autre gravée par François Noblesse pour aprendre a decigné A Paris chez I. Mariette rue Sᵗ Jacques auec Priu. — 163 sur 96. Il y a deux états :

1ᵉʳ État. C'est celui qui est décrit.

2ᵉ État. Au lieu de l'adresse de Mariette, il y a : A Paris chez Van Merle rue Sᵗ Iacques a la Ville d'Anuers.

Cette pièce fait partie de la suite n° 26.

28. Profil de la Ville de Metz en Lorraine : veue du coste de la porte Mazel

Se vende a Paris chez Israel Siluestre rue du Mail proche la rue Montmartre avec priuilge du Roy. 1667.

Cette estampe est en deux planches, destinées à être réunies. Chaque planche a 652 sur 410 de haut.

Comme l'article 28 du n° 216, cette pièce a probablement trois états. Celui qui est décrit ici serait le second, et le premier serait sans les mots « se vende » ; cependant, je n'ai jamais rencontré ce premier état. En admettant ces deux premiers états, il y en a un troisième dans lequel l'année 1667 a été changée en 1677.

Cette pièce se trouve à la chalcographie de troisième état, sous le n° 2251, où on la vend 4 francs.

29. Citadelle de Metz

Siluestre delin — 164 sur 92 de haut.

Gravée par F. Noblesse, disciple de Silvestre.

Cette pièce fait partie de la suite n° 26.

30. Veüe de la porte Mazel a Metz (en haut).
147 sur 82 de haut.

31. Veue et perspectiue de Mommedy.
Israel Siluestre delin et sculpsit 1669.

Estampe en deux planches, destinées à être réunies ; chaque planche a 498 sur 570 de haut.

On en connaît deux états :

1er État. C'est celui qui est décrit.

2e État. L'année a disparu ; à droite, on lit : cum priuil. Regis.

On trouve cette pièce à la chalcographie, sous le n° n° 2245 du catalogue, où on la vend 4 francs.

32. veüe de Montmidy

Diuers veue sur le naturelle de Chateaux, forteresses et autres, grauée par francois Noblesse Pour aprendre a decigné

Auec Priuilege du Roy Siluestre delin A Paris chez I. Mariette ruë St Iacques.

auec Priu. — 165 sur 96 de haut.

Cette pièce est numérotée 12. Elle fait partie de la suite n° 26.

On en connaît deux états :

1er État. C'est celui qui est décrit ; on y voit le n° 12.

2e État. L'adresse de Mariette est remplacée par celle-ci : A Paris chez Van Merle rue St Iacques a la ville d'Anuers, et il n'y a plus de numéro.

Il y en a une copie retournée et sans légende ; au lieu des 4 personnages qui sont à droite, il n'y en a qu'un à gauche.

33. Profil de la Ville et Citadelle de Stenay.
Israel Siluestre delin. et sculpsit 1670.

Estampe en deux feuilles, destinées à être réunies ; l'une, celle de gauche, de 498 et l'autre de 495. Chacune a 566 de haut.

Cette pièce a été gravée par F. Noblesse sur le dessin de Silvestre.

Il y a deux états :

1er État. C'est celui qui est décrit.

2e État. On a effacé l'année, et, à la place on lit : cum priuil Regis.

On la trouve de 2e état à la chalcographie, sous le n° 2269 du catalogue, on la vend 4 francs.

54. THEONVILLE.

155 sur 110 de haut.

On voit une ville fortifiée ; sur le devant de l'estampe, il y a un homme tenant une perche sur l'épaule, et derrière lui se trouve un arbre.

Cette pièce, du dessin de Silvestre, a été probablement gravée par Fr. Noblesse.

55. PROFIL DE LA VILLE DE TOVL EN LORRAINE.

Israel Siluestre, del. Cum priuilegio Regis.

567 sur 285 de haut.

Estampe attribuée à Callot, mais qui n'est pas de lui. Voir le n° 507.

56. Vcüe et perspectiue de la Ville et Citadelle de Verdun

Dessiné et graué par I. Siluestre au gallerie du louure auec priuil. du Roy 1669.

Estampe en deux feuilles, la première, à gauche, de 495 ; et l'autre, de 501 ; chacune de 368 de haut.

On trouve cette planche à la chalcographie, n° 2270 du catalogue. On la vend 4 francs.

57. Vilage de Lorraine.

Dessiné par Silvestre et gravé par Noblesse.

162 sur 96 de haut.

Sur le bord de l'eau, à gauche, on voit une ville entourée d'un mur créuelé ; au milieu de l'estampe, il y a une tour carrée ; à droite, il y a une petite maison, au dessus de laquelle on voit un bouquet d'arbres, et, dans le lointain, un homme sur un cheval qui galoppe.

Cette estampe fait partie de la suite n° 26.

58. Vilage de Lorraine.
Dessiné par Silvestre et graué par Noblesse.
162 sur 96 de haut.

Au milieu sur le second plan, on voit trois maisons et une église; à droite, sur le devant, il y a un arbre qu'on ne voit qu'en partie.

Cette pièce fait partie de la suite n° 26.

253. *Lusigny*.

1. Veuë du Chasteau de Lusigny en Brie du costé du Iardin, à sept lieues de Paris.
Siluestre delin. et sculp. A Paris chez Israel Henriet, ruë de l'Arbre sec, au logis de Mr Le Mercier Orfeure de la Reyne, proche la Croix du Tiroir.
Auec priuilege du Roy. — 247 sur 155.

Cette pièce fait partie de la suite n° 62.

2. Veuë du Iardin de Lusigny en Brie, a sept lieuës de Paris.
Israel Siluestre delin. et sculp. Israel Henriet ex. cum priuil. Regis — 166 sur 96 de haut.

Cette pièce fait partie de la suite n° 63, et est probablement de 1652.

3. Veuë de la Cascade de Lusigny.
Israel Siluestre delin. et sculp. Israel Henriet ex. cum priuil. Regis — 170 sur 98 de haut.

Cette pièce fait partie de la suite n° 63, et est probablement de 1652.

4. Veuë du carré d'eau de Lisini en Brie.
Israel Siluestre delin. et ex. Perelle sculp.
205 sur 118.

254. Lyon.

1. Lyon. La ville de Lyon, dont la scituation est plus commode qu'elle n'est agreable, commencea à porter le nom de Lugdunum apres que Lucius Munatius Plancus son res-

taurateur y eut emmené une grande Colonie de Romains. Elle a esté de tout temps considerable par le commerce, et anciennement par les Escolles de Rhetorique qui y estoient establies, et par les prix qu'on y donnoit a ceux qui excelloient en cette profession. St. Irenée a esté un de ses premiers Euesques. Son Eglise principalle est dediée a St Iean. Il n'y a point de lieu au monde ou Dieu soit serui si noblement, puis que ses Chanoines portent tous le titre de Comte.

A gauche, la même inscription, en quatre lignes latines. Entre les deux inscriptions, il y a un grand espace blanc. Dessinée et grauée par I. Siluestre Auec priuilege du Roy. A Paris chez Pierre Mariette, rue S. Iacques a l'Esperance. — 818 sur 218 de haut.

Cette estampe est en deux feuilles destinées à être réunies.

Il y a deux états :

1er État. Avant l'adresse de Mariette.
2e État. C'est celui qui est décrit.

2. PERSPECTIVE DE LA VILLE DE LYON, REPRESENTEE EN SIX PLANCHES de six Aspects différents. MISE AV IOVR PAR ROBERT PIGOVT A LYON, en rue Tomassin Auec Priuilege du Roy

Dessigné et graué par Israel Siluestre. — 558 sur 213.

On voit, à gauche, une grande figure représentant le Rhône, à droite, une autre, representant la Saône. Il y a, en haut de l'estampe, une Renommée qui tient deux trompettes ornées de draperies ; elle souffle dans l'une, dont la draperie porte les armes de France et de Navarre, et tient à la main l'autre trompette, dont la draperie porte les armes de Lyon.

On trouve des épreuves avant cette Renommée.
Dans l'estampe, sous la jambe droite du Rhône, on lit : F. Rambaud fecit.

Quoique cette pièce soit signée de Silvestre, elle n'est

pas de lui, c'est ce que prouve surabondamment la signature de F. Rambaud ; mais Silvestre en a donné le dessin. Elle a été faite après les six estampes suivantes, qui sont de Silvestre, et pour leur servir de titre.

On connait deux états de ce titre :

1ᵉʳ État. C'est celui qui est décrit.

2ᵉ État. Après Dessignée et grauée, au lieu d'Israel Siluestre, il y a : par françois Rambaut ; et dans l'estampe, sous la jambe du Rhône, il n'y a plus F. Rambaud fecit.

3. Veüe De Lyon quand on y monte Par le Rosne

 Icy nos deux fleues se baisent
 Commencant Leurs vieilles amours
 Et Pour jamais vnis se Plaisent
 A estendre et haster leur Cours.

Dessigné et Graué par Israel Siluestre A Lyon. chez Robert Pigout en Rue Thomassin Auec Priuilege du Roy 362 sur 174.

4. Veüe de Lyon. du coste Du fauxbourg de la Guillotiere.

 Icy Lyon. dans ses fleuues se mire,
 Et descouurant comme par Vanité
 Dessus ses monts quelques traits de beauté
 Veut que Chacun le regarde et l'admire.

Dessigné et graué Par Israel Siluestre A Lyon. Chez Robert Pigout en Rue Thomassin Auec Priuilege Du Roy. — 365 sur 170.

5. Veüe de Lyon. quand on est sur le quais des Celestins

 La Saone Au bout De Sa Campagne
 Marchant D'un pas et Graue et Lent
 Dit N'auoir veu rien d'excellant
 Comme cette illustre Montagne

Dessigné et graué par Israel Siluestre A Lyon. Chez Robert Pigout en Rue Thomassin Auec Priuilege du Roy 361 sur 168.

6. Veüe de Lyon. du Chemin neuf de la maison Monsieur Pion.

Si l'oeil icy N'est Satisfait,
Je lui Donne toute l'Afrique
L'Europe, Asie et Amérique
Pour trouuer à sa veue un objet plus parfait.

Dessigné et Graué Par Israel Siluestre A Lyon. Chez Robert Pigout en Rue Thomassin Auec Priuilege Du Roy. — 560 sur 168.

Dans l'estampe, au bas, à droite, on voit les deux lettres Is, et des traces d'autres lettres qui complétaient probablement le nom d'Israel.

7. Veüe de Lyon. de la Maison des Peres Chartreux.

Ces si rares beautez sont l'obiet du mespris
Dun Chartreux Dans sa solitude :
Qui dresse Plus haut Son estude
Et Cherche dans Le Ciel ce qui n'a point de prix.

Dessigné et Graué par Israel Siluestre A Lyon Chez Robert Pigout en Rue Thomassin Auec Priuilege Du Roy 562 sur 174.

8. Veüe de Lyon quand on y descend par la Saone

Quoy? ne tremblez vous Point à la Seule Presence
De ce Lyon. affreux deuant vous enchaisné
Nestes vous Point esmeu voiant cette Eminence
Ces Chateaux Ces Rochers ce Mont emprisonné.

Dessigné et Graué par Israel Siluestre A Lyon. Chez Robert Pigout en Rue Thomassin Auec Priuilege du Roy

Ces pièces ont été gravées par Siluestre vers 1640, lorsqu'il passa par Lyon, à son Retour de Rome ; il n'avait pas 20 ans. Elles se ressentent de la jeunesse de l'auteur ; cependant on y remarque déjà ce dessin correct, qui est une des qualités de Silvestre.

On connait deux états de cette suite :

1er État. C'est celui qui a été décrit.

2e État. Les planches sont entourées d'une bordure de fleurs de lys de Florence, avec des écussons en blanc

aux quatre coins; les vers qui sont au bas de chaque estampe, sont entièrement différents des vers qui accompagnent les planches déjà décrites. Enfin, il y a plusieurs lignes de renvois.

Voici, pour chaque estampe, les différences qu'on y remarque :

Sur le titre, on voit encore à gauche le Rhone, à droite la Saone, et en haut la Renommée; mais sous la jambe du Rhone, il n'y a plus F. Rambaud. fecit. Au bas : au lieu des mots, PERSPECTIVE DE LA VILLE DE LYON, etc., on lit les vers suivans :

Fleuues Maiestueux eleuez vous en voutes
Et pres de nos remparts arrestez vostre cours
Puisque dans vos deux lits, et dans toutes vos routes
Rien ne répondra mieux a vos dignes amours

A Lyon chez Robert Pigout. Auec priuilege du Roy.
429 sur 252.

VEVE DE LION REMONTANT PAR LE RHOSNE. (Ceci est en haut dans une banderole).
Au bas, il y a douze lignes de renvois de A à M, sur trois colonnes, dont deux sont à gauche des 4 vers suivans, et une à droite.

Si le Rosne et la Saosne en leur course conioints
Vont porter a la Mer le tribut de leur onde
C'est pour apprendre a tout le Monde
Les beauté de Lion dont ils sont les temoins

A Lion chez Robert Pigout. Auec priuilege du Roy. fol 269. — 428 sur 252.

A gauche, sur le lit du Fleuve, on lit : LA SAOSNE, et à droite : LE ROSNE.

VEVE DE LION DV FAVXBOURG DE LA GVILLOTIERE (en haut dans une banderole.)
Au bas, seize lignes de renvois, en 4 colonnes, de A à Q; et les vers suivans :

D'un grand Pont, de trois Monts, de cent Tours cou-
[ronné,
Le Rhosne icy s'enfle de gloire ;
La Seine en est ialouse, et le Tibre estonné,
Craint qu'il faille à la fin luy ceder la Victoire

A Lion chez Robert Pigout avec priuilege du Roy. fol 276
428 sur 251.

Au milieu, dans le lit du Fleuve, on lit : LE RHOSNE; sur la droite, il y a un arbre qui ne se trouve pas dans le 1er état.

VEVE DU QVAY DES CELESTINS

Au bas, 17 lignes de renvois, sur 6 colonnes, de A à R. et les vers suivans :

Ce Temple auguste, ces grands Ponts,
Nobles Arcs triomphans sur l'onde,
Ces Palais, ces Places ces Monts;
Font le plus beau seiour du Monde.

A Lion Chez Robert Pigout. Auec Priuilege du Roy. fol 292 — 428 sur 250.

Au milieu, dans le lit de la rivière, on lit : LA SAÔNE.

VEVE DEPVIS LE CHEMIN NEVF.

Au bas, 20 lignes de renvoi, de A à V inclusivement, en 4 colonnes, et les vers suivants :

Qu'à regret la Saône s'absente
Fameux Lion, de tes doux bords!
Pour reposer plus long temps dans tes ports,
Voy comme elle est paresseuse et dormante.

A Lion chez Robert Pigout Auec priuilege du Roy. fol 300 — 427 sur 250.

Vers la droite, sur le lit de la rivière, il y a : LA SAÔNE; et tout à fait à droite, il y a un arbre qui ne se trouve pas dans le 1er état.

VEVE DESPVIS LES CHARTREVX.

Au bas, 16 lignes de renvois, de A à Q, en 4 colonnes, et les vers suivans :

Alors qu'vn deuot solitaire
Void d'icy sous ses piez cette Ville sans prix ;
S'il la regarde auec mespris
La Terre n'a plus rien capable de luy plaire

A Lion chez Robert Pigout. Auec priuilege du Roy. fol 342 — 450 sur 252.

A gauche, il y a un arbre qui n'est pas dans le 1ᵉʳ état.
A droite, dans le lit de la rivière, on lit : LA SAÔNE.

VEVE DE LION DESCENDAT PAR LA SAOSNE

Au bas, 12 lignes de renvois en 4 colonnes, de A à M, et les vers suivans.

Ce haut Fort, ces grands bouleuars
Rendent bien Lion redoutable :
Mais mieux qu'enses dehors, mieux qu'en tous ses
[rempars
C'est dans son coeur qu'il porte vne force indomptable.

A Lion chez Robert Pigout. Auec priuilege du Roy. f° 555. —429 sur 250.

A gauche, on lit, sur la rivière : La Saône.

Dans cet état, ces planches décorent le livre suivant : HISTOIRE de la Ville DE LYON, ancienne et moderne ; avec les figvres de tovtes ses veves par le R. P. Iean de Saint-Avbin de la Compagnie de Iesus

A LYON, chez Benoist Coral. en la ruë Merciere à l'Enseigne de la Victoire. M. DC. LXVI. in f°.

Suite de 12 pièces sans compter le titre : elles sont sans numéros.

9. DIVERSES VEVE DE LION besine et graue qar Israel Siluestre 1652 a Paris (Ces deux dernières mots sont à peine visibles, dans 1652, le 2 est retourné.)

A Paris Chez Israel, ruë de l'Arbre sec, au logis de Mʳ Le Mercier Orfeure de la Reine, prez la Croix du Tiroir. Auec priuilege du Roy.

Dans un coin de l'estampe, à droite, il y a : I. Siluestre f. 108 sur 96 de haut.

(Ce titre représente une vue de l'abbaye d'Esnay ou Aisnay).

Il y a deux états de ce titre et, probablement, en est-il de même pour les pièces suivantes :

1ᵉʳ État. C'est celui qui est décrit.

2ᵉ État. L'année a été effacée, et, à la place, il y a une sorte de tache qui montre qu'on a effacé quelque chose.

10. Le Bastion Sainct Iean a Lion.
 Israel ex. — 105 sur 95.
11. Belle Cour de Lion.
 Israel ex. — 105 sur 95.
12. La Porte Sainct Clair de Lion.
 Israel ex. — 106 sur 96.
13. Les Cordelliers de Lion.
 Israel ex. — 107 sur 94.
14. Les Iacobins de Lion.
 Israel ex. — 105 sur 94.
15. Saint Iean de Lion.
 Israel excudit. — 106 sur 95.
16. Sainct Dizier de Lion.
 Israel ex. — 107 sur 95.
17. Chasteau de Piere en size de la Ville de Lion.
 Israel ex. — 104 sur 94.
18. Nostre Dame de l'Isle prez Lion.
 Israel ex. — 118 sur 94.
19. Veuë d'une partie de la Charité de Lion.
 Israel ex. — 120 sur 95.
20. Veuë du Chasteau de Semur en Bourgongne.
 Israel ex. — 108 sur 94.
 Dans le coin à droite de l'estampe, il y a : Israel Silues.
21. Veue du Village de Fleuille proche Nancy
 Israel ex. — 150 sur 94.

Toutes ces planches sont entièrement de Silvestre, la dernière a déjà été décrite au n° 232 ; elle se trouve ici comme faisant partie d'une suite.

22. Veue de la ville de Lion.
Israel Siluestre delin, et sculpsit. Israel excud. cum priuil. Regis.
170 sur 97 de haut.
Cette estampe fait partie de la suite n° 63.

23. Veuë d'une partie de la ville de Lion, et de la Riuiere de Sone.
Israel Siluestre delin. et fe. Israel excudit, cum priuilegio Regis.
171 sur 97 de haut.
Cette estampe fait partie de la suite n° 64.

24. Veue du Chasteau Gaillard a Lion.
Israel Siluestre delin : et sculp. Israel ex. cum priuil. Regis.
170 sur 99 de haut.
Cette estampe fait partie de la suite n° 64.

25. Porte d'Halincourt, de la ville de Lion.
Israel Siluestre fecit. Israel ex. cum priuil. Regis.
140 sur 71 de haut.
Cette estampe fait partie de la suite n° 74.
On la trouve, d'un état postérieur au second, avec une N à gauche et le n° 7 à droite.

26. La Porte Neufue de la ville de Lion.
Israel Siluestre fecit Israel ex. cum priuil. Reg.
156 sur 71 de haut.
Cette estampe fait partie de la suite n° 74.

27. Chasteau de Piere en size de Lion.
Israel excudit. — 161 sur 95 de haut.

28. Veuë de Piere Ensize a Lion.
Le Blond excud. cum priuil Regis. — 117 sur 116.
Estampe de forme ronde, dans un cuivre carré, elle fait partie de la suite n° 24.

On en connaît deux états :

1ᵉʳ État. Avec Le Blond excudit.

2ᵉ État. Avec Van Merlen excudit.

29. Veuë du Bastion de sainct Iean a Lion
Le Blond excud. cum priuil. Regis. — 120 sur 118.

Estampe de forme ronde, dans un cuivre carré. Cette pièce fait partie de la suite n° 24.

On en connaît deux états :

1ᵉʳ État. Avec Le Blond excud.

2ᵉ État. Avec Van Merlen excud.

30. Eglise de sainct Iean de Lion.
Israel ex. — 171 sur 100 de haut.

31. Veuë d'vn coin du pont du Rosne
72 sur 92 de haut.
Cette pièce fait partie de la suite du n° 72.

32. Veüe de la Porte et Abbaye d'Esnay, de Lyon.
107 sur 108 de haut.

C'est la seule épreuve que j'aie vue, et, comme elle est rognée, je ne suis pas sûr des dimensions.

33. Veuë de l'Arsenal, et de la Chaine qui ferme la Riuiere de Saone, à Lyon.
Dessinée par I. Siluestre, et grauée par Perelle (Nicolas) Auec priuilege du Roy, chez Pierre Mariette.
267 sur 126.

Il y a deux états :

1ᵉʳ État. C'est celui qui est décrit.

2ᵉ État. Au lieu, de : Pierre Mariette, il y a, Nicolas Langlois ; les épreuves sont faibles de ton.

Cette pièce, numérotée 11, fait partie de la suite n° 67.

34. Veüe de l'Eglise de Sᵗ Jean, et du Pont de la Saone à Lyon.
Dessinée par I. Siluestre et grauée par Perelle. Auec priuilege du Roy. Chez Pierre Mariette. — 266 sur 125.

Il y a deux états :

1er État. C'est celui qui est décrit.

2e État. Au lieu de : Pierre Mariette, il y a : Nicolas Langlois.

Cette estampe, numérotée 10, fait partie de la suite n° 67.

35. Veuë du Palais, et du Port Royal de Lion.

Israel Siluestre del. et fecit. 1652. Israel excudit cum priuil. Regis. — 256 sur 153 de haut.

36. Veuë et Perspectiue de la Maison de ville de Lion, du costé du Jardin.

Dessigné et graué par Israel Siluestre. 1652. Israel ex. auec priuilege du Roy — 257 sur 153.

37. Veuë particulière de la ville de Lion, sous nostre Dame de Fouruiere.

Siluestre sculp. Israel excud. cum priuil. Regis 244 sur 155.

38. Veuë du Bastion S. Iean de Pierre en size, et d'une partie de la ville de Lion.

Israël Siluestre delin. et sculp. Israel Henriet ex. cum priuil. Regis — 245 sur 152.

Cette pièce a été fait par un des élèves de Silvestre.

39. Veuë de l'Eglise des Cordeliers, et d'une partie de la Ville de Lion sur le Rosne.

Israel Siluestre delin. et sculp. Israel Henriet ex. cum priuil. Regis. — 248 sur 156.

40. Veue de la face de l'Eglise Cathedrale de St Iean de Lyon

R. Pigout ex. Auec priuilege du Roy — 165 sur 90.

Cette pièce est de la même manière, et probablement du même temps, que les 7 vues de Lyon publiées par R. Pigout. Cependant, la gravure est moins accentuée que celle des vues de Lyon; elle est un peu plus fine, et l'on peut déjà y reconnaître le graveur qui, peu de temps après, doit produire Notre-Dame-de-Lorette.

Cette pièce est fort rare.

41. Veuc du Pont du Rhosne a Lion.
Estampe dessinée par Silvestre et gravée par F. Flamen. 186 sur 104 de haut.
Elle est numérotée 2. Dans le catalogue de l'œuvre de Flamen par M. R. D., elle porte le n° 517.

42. Veuë de la Maison de Vimy, appartenant a Mons^r l'Archeuesque de Lyon, Primat des gaules.
Israel Siluestre fecit. Israel ex. cum priuil. Regis. 158 sur 105 de haut.
Il y en a une copie hollandaise dans le sens de l'original ; on lit à droite le n° 7.

43. Maison de Vimy pres de Lion.
Israel excudit. — 167 sur 101.
Dans l'estampe, au bas à droite, on lit : I. Siluestre belin, et sculpcit

255. *Macon.*

Partie de la Ville de Mascon.
Israel excudit. — 168 sur 101 de haut.

256. *Madrid, près Paris.*

1. Veuë et Perspectiue du Chasteau de Madrid basty par François premier a l'imitation de celuy de Madrid en Espagne. Ce Chasteau, percé d'autant de fenestres qu'il y a de jours en l'an.
Israel excud. — 245 de large sur 152 de haut.
L'architecture en a été gravée par Marot, le paysage par Perelle, sur le dessin de Silvestre.
Il y a deux états :
1^{er} État. C'est celui qui est décrit.
2^e État. Au lieu de, Israel ex, il y a : Daumont exc.
Cette pièce fait partie de la suite n° 62.

2. Veuë et Fassade du Chasteau de Madrid, tres-agreable en ses issues, qui conduisent d'un costé dans le boys de Boulongne, et de l'autre dans la plaine qui aboutit a la

riuiere de Seine. Il est fort proche de l'Abbaye de Longchamp, basty par Sainct Louis.
Israel ex. — 245 sur 132 de haut.

L'architecture a été gravée par Marot, le paysage par Perelle, sur le dessin de Silvestre.

Il y a deux états :

1er État. C'est celui qui est décrit.

2e État. Au lieu de, Israel excud, il y a : Daumont exc.

Cette pièce fait partie de la suite n° 62.

257. *Maisons.*

Veuë et Perspectiue du Chasteau de Maison a quatre lieuës de Paris, basty par Monsieur de Maison President au Parlement, et surjntendant des finances.
Israel ex. — 249 sur 155 de haut.

Cette pièce fait partie de la suite n° 62. Elle a été gravée avant 1655. Il y en a une copie dans l'ouvrage de M. Zeiller.

Le Château de Maisons a été bâti par François Mansard. « L'allée en face du Chateau, du côté opposé à
» celui de la rivière, était terminée par un saut-de-
» loup qui a couté plus de cinquante mille écus par la
» magnificence de sa construction. Il est sorti du jardin
» de Maison le seul café que l'on sache qui ait encore
» pu venir en maturité en France. »

258. *Mont-Louis.*

Veüe de la Maison de Mont-Louis, située à Ménil-montant, aux environs de Paris. Presentée au Reverend Pere de la Chaise Confesseur du Roy.

Par Son tres humble serviteur Israël Silvestre.

Dessinee au naturel par Isrs Silvestre. — 508 sur 382.

Après la mort du Père de la Chaise, cette maison a appartenu aux Jésuites de la maison professe ; ils l'ont conservée jusqu'à leur expulsion.

239. *Maison-Rouge.*

Maison Rouge sur la Riuiere de Seine
Dessinée par I. Siluestre, et grauée par Perelle
Auec priuilege du R. chez P. Mariette. — 157 sur 117.

Cette pièce, numérotée 6, fait partie de la suite n° 58.

Maison rouge, sur le bord de la Seine, est situé entre Melun et Corbeil.

240. *Mantes.*

La grande Eglise de Manthe.
Israel ex. — 121 sur 88 de haut.

Cette pièce fait partie de la suite n° 55. On en connaît 3 états. Voir le n° 55.

241. *Marais de Charles de Bourgogne.*

Veüe et Perspectiue du Marais ou Charles Duc de Bourgogne fut tué.

Voyez Lorraine; n° 232, article 9.

242. *Marimont.*

Veüe du Chasteau de Marimont, du costé du Jardin. A droite, il y a la même inscription en latin.
I. Silvestre del. et sculp. 1673. — 495 sur 372 de haut.

On connaît deux états de cette planche :

1er État. Avant la lettre.
2e État. Avec l'inscription ci-dessus.

Autrefois, les jardiniers *décoraient* leurs jardins, d'arbres taillés en personnages ; cet art qu'on appelait « *ars Topiaria* » est entièrement perdu. L'artiste *Topiaire* a représenté, dans le jardin de Marimont, une chasse à courre; on y voit des hommes à cheval, des chiens, un sanglier, un cerf, etc. Si l'on en juge par l'estampe, il n'y a pas lieu de regretter ces bizarreries.

D'après Expilly, il y avait en Lorraine deux villages du nom de Marimont. L'un dans le duché de Lorraine, à trois lieues de Dieuze et autant de Fénestrange, situé dans un pays montagneux. L'autre, dans le pays Messin, situé sur une hauteur, à quatre lieues de Vic. Ce dernier est indiqué sur une carte de Lorraine, par Nolin.

Nous manquons de renseignements pour décider dans lequel de ces deux villages se trouvait le Château de Marimont; mais, dans l'un et l'autre cas, il appartenait à la Lorraine et il aurait dû faire partie du n° 252.

On trouve des épreuves de cette pièce à la chalcographie, sous le n° 2223 du catalogue. On les vend 2 francs.

243. *Marlou.*

1. Veuë dune partie du Chasteau de Marlou
 Siluestre sculp Israel excud. —74 sur 79 de haut.
 Cette pièce fait partie de la suite n° 68.
2. Veuë de l'entrée du Chasteau de Merlou.
 68 sur 74 de haut.
 Ce château appartenait à la maison de Chatillon.
 Cette pièce fait partie de la suite n° 68.
3. Veüe du Chateau de Marlou appartenant a Madame de Chatillon.
 dessigné et graué par Israel Siluestre. — 197 sur 118.
 Cette pièce fait partie de la suite n° 54, où elle doit porter le n° 11. Je ne la connaissais pas encore quand cette suite a été imprimée.

243 bis. *Marsal.*

Profil de la ville et forteresse de Marsal.
Voyez Lorraine, n° 252, page 234.

244. MARSEILLE.

1. (MARSEILLE.) Nous uoions icy la uille de Marseille ancie-

nement si renommee pour son universite que les Romains mesme y uenoient et pour se polir et pour y apprendre les bonne lettres il n'en est pas aujourdhuy de mesme naiant rien qui la rende plus considerable que son port et le grand trafic qu'elle faict par tout le leuant

(C'est une vue perspective de la ville de Marseille.)
Dessignée par Siluester, Grauée par Perelle.
A Paris chez Pierre Mariette Rue St Jacques a l'Esperance auec priuilège du Roy
Estampe en deux feuilles, destinées à être réunies ; chacune de 405 sur 210 de haut.

2. Veue de la tour du port de Marseille.
Israel Siluestre deli. et sculp. cum priuil. Regis.
Cette estampe est de forme ronde, dans un cuivre carré de 121 sur 121. Elle est numérotée 2 et fait partie de la suite n° 14. Il y en a une copie en sens inverse ; la tour est à gauche.

3. Veuë de la porte Royalle de Marseille.
Israel Siluestre delin. et sculp. Israel ex, cum priuil. Regis.
Estampe de forme ronde, dans un cuivre carré de 120 sur 120.
Cette pièce, numérotée 3, fait partie de la suite n° 14. Il y en a une copie allemande ; on y voit le même n° 3, mais elle est en sens inverse de l'original. Au bas, à droite, il y a : I. Wolf exc.

4. Veüe de la Porte Reale de Marseille.
Dessinée par I. Siluestre, et grauée par Perelle Auec priuilege du Roy, Chez Pierre Mariette —211 sur 109.
Cette pièce, numérotée 6, fait partie de la suite n° 71.

On en connaît quatre états :

1er État. Avec le nom de Pierre Mariette.
2e État. Avec le nom de Nicolas Langlois.

3ᵉ État. Avec l'adresse de P. Drevet, ou sans adresse, mais avec les numéros.

4ᵉ État. avec la même adresse, mais sans les numéros.

Tous les numéros de la suite 71, ont aussi les quatre états qu'on vient de décrire.

5. Veüe de la Tour, et du Port de Marseille.
Mariette excud. — 128 sur 80 de haut.

Il y a deux états :

1ᵉʳ État. Avec le nom de Mariette.

2ᵉ État. Avec le nom de N. Langlois.

Cette estampe, numérotée 10, fait partie de la suite n° 20.

Il y en a une copie renversée dans laquelle la tour est à droite.

6. Veue de la Citadelle et de nostre Dame de la Garde et du port de Marseille.
I. Siluestre fecit Auec priuilège Le Blond excud.

Cette pièce est forme ronde, dans un cuivre carré de 118 sur 117.

Elle fait partie de la suite n° 25.

Il y en a une copie retournée dans laquelle la montagne est à gauche.

7. S. Victor de Marseille.
I Siluestre in. sculp. Auec priuil. du Roy.

Estampe de forme ronde, dans un cuivre carré de 119 sur 123.

Cette pièce fait partie de la suite n° 16.

Il y a deux états :

1ᵉʳ État. Avant les numéros.

2ᵉ État. Avec les numéros ; la pièce décrite porte alors le n° 5.

8. La Maijorre de Marseille.
I. Siluestre in. sculp. Auec priuil du Roy.

Estampe de forme ronde, dans un cuivre carré, de 119 sur 124.

Cette pièce fait partie de la suite n° 16.

Il y a deux états :

1er État. Avant les numéros.
2e État. Avec les numéros. La pièce décrite porte alors le n° 5.

245. *Marseuille.* (*Malzéville.*)

Vcue de Marseuille proche Nancy.
Voyez Lorraine, n° 252, articles 20 et 21.

246. *Mayence.*

Profil de la ville de Mayence du coté du Rhin.
Pièce citée par Mariette ; je ne l'ai pas vue.

247. *Meaux.*

Profil de la ville de Meavx.
Israel Siluestre, deline, et excud. Cum priuilegio Regis.
565 sur 285 de haut.

Estampe gravée par L. Meunier, disciple de Silvestre, sous sa conduite et sur son dessin.

248. *Melun.*

1. Profil de la ville de Melvn.
Israel Siluestre, del. Cum priuilegio Regis.
560 sur 281.

Estampe gravée par Louis Meusnier sur le dessin de Silvestre.

2. Veuë de nostre Dame de Melun, sur la Riuiere de Seyne.
Israel Siluestre fecit. Israel ex. cum priuil.
140 sur 74.

Cette pièce fait partie de la suite n° 66.

249. *Metz.*

Voyez Lorraine, n° 252, articles 27, 28, 29, 30.

250. MEUDON.

1. Veuë et Perspectiue du Chasteau de Meudon, apartenant a Messieurs de Guise a deux lieues de Paris
Israel excudit. — 250 sur 153 de haut.

 Cette pièce fait partie de la suite n° 63 ; elle a été gravée avant 1655, et il y en a une copie dans l'ouvrage de M. Zeiller.

2. Veüe et Perspectiue de la Grotte du Chasteau de Meudon appartenant a la Maison de Guise.
Israel ex. — 240 sur 124

 Cette pièce fait partie de la suite n° 63.

3. Veuë et Perspectiue de la Grote de Meudon, appartenant a Messieurs de Guise a deux lieues de Paris.
Israel ex. — 244 sur 129 de haut.

 Cette pièce fait partie de la suite n° 63 ; elle a été gravée avant 1655, il y en a une copie dans la *Topographia Galliæ* de Martin Zeiller.

4. La grotte de Meudon. (Elle a été détruite.)
Au bas on lit les quatre vers suivants.

 La grotte dont Meudon vante tant la structure,
 N'est pas vn simple trou creusé dans vn Rocher ;
 C'est vn petit palais, ou l'art de la Peinture,
 Estale abondamment ce qu'il a de plus cher.

Israel ex. — 185 sur 89 de haut.

 Cette pièce, numérotée 8, fait partie de la suite n° 48. On en connaît 4 états, dont le détail se trouve audit numéro. Il y en a une copie dans l'ouvrage de M. Zeiller.

 La grotte de Meudon avait été bâtie par Philibert de Lorme. Le Dauphin, fils de Louis XIV, la fit démolir, et à sa place, fit construire le Château-neuf. On sait que ce prince aimait beaucoup Meudon, et qu'il l'avait orné d'une grande quantités de meubles précieux, de glaces et de tableaux. Il y mourut en 1711.

5. Veüe du Château de Meudon du côté de l'entrée, apartenant à Monseigneur le Marquis de Louvois et de Courtenvaux, Conseiller du Roy en tous ses Conseils, Ministre et Secretaire d'Etat, Commandeur et Chancelier des ordres de Sa Majesté, sur-Intendant et Ordonnateur general des Bâtimens Arts et Manufactures de France, etc.
Fait par Israël Silvestre. Avec Privilege du Roy.
501 sur 385 de haut.

6. Veüe du château de Meudon du côté du Jardin, appartenant à Monseigneur Le Marquis de Louuois.
Dessiné et Graué par Israël Siluestre 1685. Auec Priuilege du Roy.
500 sur 381 de haut.

 Il y a deux états :

1er État. C'est celui qui est décrit.

2e État. La date de 1705 a remplacé celle de 1685.

7. Veüe du Château de Meudon du côté du Village de fleury.
Fait par Israel Siluestre 1688. Auec Priuil. du Roy.
565 sur 387 de haut.

8. Veuë de la Grotte de Meudon apartenant A Monseigneur le Marquis de Louuois et de Courtenuaux Conseiller du Roy en tous Ses Conseils, Ministre et Secretaire d'Estat, Commander et Chancelier des ordres de sa Majesté, Sur-Intendant et Ordonnateur general des Bâtimens Arts et Manufactures de France etc.
Fait par Israël Silvestre Avec privilège du Roy.
500 sur 379 de haut.

9. Veüe du Jardin et parc du Château de Meudon, apartenant à Monseigneur le Marquis de Louvois.
Fait par Israël Siluestre 1686. Auec Priuilege du Roy.
505 sur 385 de haut.

 Il y a deux états :

1er État. C'est celui qui est décrit.

2e État. La date de 1705 a remplacé celle de 1686.

10. Veüe du parterre de la Grotte du Château de Meudon, apartenant à Monseigneur le Marquis de Louvois. Fait par Israël Siluestre. 1685 Auec Priuilege du Roy. 504 sur 386 de haut.

Il y a deux états :

1er État. C'est celui qui est décrit.
2e État. La date de 1703 a remplacé celle de 1685.

251. *Meulan.*

Veue du fort de Meulent sur la Riuiere de Seyne.
Israel Siluestre fecit. Israel ex. cum priuil. Reg.
177 sur 103 de haut.

Il y a, de cette pièce, une copie hollandaise dans le sens de l'original. On lit à droite le n° 8.

Les seules choses qui rappellent un fort, dans cette estampe, sont deux tours éloignées l'une de l'autre, et à moitié démolies; sur l'une de ces tours, on apperçoit un petit canon. Meulan est à huit lieues de Paris, entre Mantes et Poissy. Cette ville fut assiégée par le Duc de Mayenne qui ne put la prendre.

252. *Moineville.*

Veuë de l'Eglise du Vilage de Moineuille proche Liencourt.
Siluestre fecit Israel. excudit. — 170 sur 96.

Cette pièce, qui est de 1652, fait partie de la suite n° 64.

253. *Montmédy.*

Veuë de Montmédy.
Voyez Lorraine, n° 232, articles 31 et 32.

254. Monceaux.

1. Plan releué du Chasteau, Jardin, et Parc de Monceaux. — A droite la même inscription en latin.
Israel Siluestre sculp. 1675. — 497 sur 575 de haut.

Le château de Monceaux, ou Moucceaux, était en Brie, et appartenait au Roi de France.

Ce plan a été gravé par Ordre du Roi (Louis XIV). Le 23 juillet 1672 ; le cuivre a été payé à Silvestre 500 livres, valant aujourd'hui 1800 francs. Des épreuves de ce plan se trouvent encore à la chalcographie, n° 2454 du catalogue, où on les vend 1 fr. 50.

2. Veüe du Chasteau de Monceaux (du coté de l'entrée).
La même inscription en latin.
Isr. Sylvestre del et sculps. 1679. — 502 sur 577.

Il y a des épreuves avant la lettre. Cette vue, gravée par ordre du Roi, a été payée en 1679, à I. Silvestre, 500 livres, representant 1800 francs aujourd'hui ; elle se trouve encore à la chalcographie, n° 2239 du catalogue, où elle se vend 2 francs.

3. Veue du Chasteau de Monceaux du costé du Parc.
La même inscription en latin.
Isr. Siluestre del et sculps 1680. — 500 sur 574.

Il y a des épreuves avant la lettre. Cette vue, gravée par ordre du Roi, a été payée 500 livres, soit aujourd'hui 1800 f., à Silvestre, en 1680. On la trouve encore à la chalcographie, n° 2240 du catalogue, où on le vend 2 f.

4. Vue du Chateau de Mousseau. Siluestre delineauit.

J'ai trouvé cette inscription, à la main, d'une écriture du temps, sur l'épreuve qui est à la Bibliothèque impériale. Elle a 260 sur 144 de haut.

Mariette dit, que cette vue, a été gravée par les disciples de Silvestre, et sous sa conduite. L'architecture est gravée très-finement, et dans le goût de Marot.
Dans le fond, au milieu, on voit le château ; à gauche il y a deux pavillons isolés, couverts en dôme ; sur le devant, au milieu, on voit un homme et une femme courant ; à droite, on remarque trois personnages dont deux sont debout et un assis ; entre le château et ces groupes, il y a un bois taillis.

255. *Moné.*

Veüe et Perspectiue du Chasteau de Moné, en la Duché de Bourgongne, proche la ville de Tonnerre.
Israel ex. cum priuil. — 242 sur 128 de haut.
Estampe gravée par Collignon, sur le dessin de Silvestre.

256. *Montbard.*

1. Veuë de la Ville de Montbar en Bourgongne.
 Israel ex. — 161 sur 95 de haut.
 Cette pièce fait partie de la suite n° 69.
2. Chasteau de Montbar en Bourgongne.
 Israel ex. — 165 sur 95 de haut.
 Cette pièce fait partie de la suite n° 69.
 On sait que Buffon était seigneur de Montbard.

257. *Montmartre.*

Veuë des Martyrs de Mont-Martre proche Paris.
Israel Siluestre delin. et sculp. Israel ex. cum priuil. Regis 114 sur 91 de haut.
Cette vue fait partie de la suite n° 56.

258. *Montmorency.*

1. Face du coté du Jardin.
 Veuë de la Maison de Monsieur le Brun Escuyer et premier Peintre du Roy. Située a Montmorency.
 Fait par Israël Siluestre. Avec privilege du Roy.
 590 sur 292.
2. Autre veuë de la Maison de Monsieur le Brun à Montmorency. (Du coté de la grande pièce d'eau.)
 Fait par Israël Siluestre. Auec priuilege du Roy.
 585 sur 290.
3. Vue des jardins de la maison de Monsieur le Brun.

Cette vue, que je ne connais qu'avant la lettre, represente un parterre. Sur le devant, il y a un bassin avec jet d'eau ; au-delà on voit un parterre et, de chaque côté, une terrasse garnie de caisses et ornée de statues. Sur le premier plan, à droite et à gauche, il y a deux sphinx ailés ; auprès de celui qui est à droite, on remarque un cavalier parlant à une dame ; et, vers le milieu, un autre cavalier saluant deux dames. Près du sphinx de gauche, il y a un homme et un chien, courant l'un et l'autre.

591 sur 292 de haut.

Cette planche, qui était restée imparfaite, à la mort d'Israel Silvestre, a été achevée par Simonneau.

259. *Montpellier.*

Veue de l'Eglise Sainct Pierre de Montpellier.
Israel Siluestre delin. et sculp. Israel Henriet ex. cum priuil. Reg. — 172 sur 102 de haut.

Cette pièce fait partie de la suite n° 64.

260. *Moret.*

La Ville de Moret pres de fontainebleau.
Israel excudit. — 170 sur 102 de haut.

261. *Moulins.*

Chasteau de Moulins en Bourbonnois.
Israel excudit. — 167 sur 102.

262. *Nancy.*

Profil de la ville de Nancy, et différentes autres vues de la même ville.
Voyez Lorraine, n° 232.

263. *Nevers.*

NEVERS est une ville tres-célèbre, située sur les bords de

Loire. Elle fut appellée par César Nouiodunum. Elle prend a present son nom de la riuiere de Nieure, qui se va perdre dans Loire proche de ses murs. Son Eglise Cathédrale est tres-Auguste. Elle fut jadis batie en lhonneur de S. Geruais et de S. Protais, maintenant elle est dediée a S. Cire on y voit les superbes tombeaux des Princes de Neuers et de Cleues, dont l'ouurage et la matiere sont magnifiques. Dans l'endroit le plus eleué de la ville est le Chasteau, demeure ordinaire des Princes, recommandable et pour son antiquité et pour son architecture; aupres de ce chasteau est la place ducale, dont toutes les maisons sont regulierement basties sur vn mesme modelle. Il y a plusieurs monasteres, entre lesquels celuy des peres Minimes, est vn illustre monument de la pieté de Charles Ier Duc de Mantoüe, dont l'autel est digne de l'ancienne magnificence de Rome. Les Ducs de Neuers ont vne chambre des comptes dans cette ville, elle appartient a Charles 2 Duc de Mantoüe et de Montferrat Prince d'vne tres-haut esperance.

A gauche, la même inscription, en quatre lignes latines.

Il y a des renvois de A à O, en une seule ligne, sur toute la largeur de la planche.

De Lincler. (delin.) Israel Siluestre sculp.
Cum priuil. Regis Mariette excudit Parisijs.
824 sur 204 en deux feuilles réunies.

On connaît deux états de cette planche:

1er État. Avant le nom de Mariette au bas à droite; avant les renvois, et les lettres correspondantes dans la planche.

2e État. C'est celui qui est décrit.

Lincler avait la planche.

264. *Notre Dame de Bourgogne.*

Nostre Dame de Bourgogne, près Nancy.
Voyez Lorraine, n° 232, article 22.

265. *Notre Dame de L'Ile.*

1. Veuë de nostre Dame de l'Isle, proche de la ville de Lion.

 Israel Siluestre fecit. Israel ex. cum priuil. Reg. 145 sur 72.

 Cette pièce fait partie de la suite n° 74.

2. Nostre Dame de l'Isle prez Lion.

 Israel ex. — 118 sur 94.

 Cette pièce fait partie de la suite n° 234.

266. *Notre Dame des Vertus.*

Nostre Dame des Vertus proche de Paris.
(Dans le village d'Aubervilliers).
Israel excud. cum priuil. Regis. — 124 sur 74.

On connait trois états de cette pièce :

1er État. Avant la légende au bas.

2e État. C'est celui qui est décrit.

3e État. Avec l'adresse suivante : A Paris chez Vander Bruggen ruë S. Iacques au Grand Magazin.

Cette pièce fait partie de la suite n° 59.

On conservait, dans l'église d'Aubervilliers, une image miraculeuse de la Sainte Vierge et tous les ans, le second mardi du mois de mai, il y avait un grand concours de Pèlerins. Du Breul, dans ses Antiquités de Paris, rapporte plusieurs miracles qui y ont eu lieu.

267. *Noisy le Sec.*

Chasteau de Noizy le sec a 4. lieuës de Paris proche St Germain en Laye.

Israel Siluestre delin. et sculp. Israel ex. cum priuil. Regis. 114 sur 90 de haut.

Cette pièce fait partie de la suite n° 56.

Je crois que le graveur en lettres a commis une erreur en inscrivant *Noisy-le-Sec* ; c'est *Noisy-le-Roy* qu'il eût fallu mettre. Noisy-le-Roy est entre Versailles et St Germain, et

c'est le seul village du nom de Noisy qui soit près de S^t Germain en Laye. Cependant, comme ce village manque d'eau, il est possible qu'il ait été connu sous le nom de Noisy-le-Sec. En 1684, Madame de Maintenon fit transférer dans le château de Noisy la communauté qu'elle avait fondée à Ruel, en 1682, pour l'éducation des demoiselles nobles. Cette communauté fut ensuite transférée à Saint-Cyr. La gravure décrite ci-dessus est bien antérieure à cette date. Je ne sais à qui le chateau appartenait alors.

268. *Nuict.*

Veuë du Chasteau de Nuict en Bourgongne.
Israel ex. — 167 sur 100 de haut.
Cette pièce fait partie de la suite n° 69.

269. *Orange.*

Veuë de Larc d'Orange, et d'vne partie du Chasteau et de la Ville.
Israel Siluestre delin. et sculp. Israel Henriet ex. cum priuil. Regis — 250 sur 157 de haut.
Cette pièce fait partie de la suite n° 9.

On en connaît deux états :

1^{er} État. C'est celui qui est décrit.

2^e État. Après l'inscription ci-dessus, il y a :

avec plusieurs autres Vuës perspectiue d'Italie, faisant partie de l'Oeuvre d'Architecture de M^r Dumont, Professeur d'Architecture. En cet état on voit, à droite, le n° 12.

270. *Orléans.*

1. Orleans, que quelques vns croyent estre le Genabum des anciens, es une des plus belles, plus peuplées, et plus riches villes de France, assise sur le bord de la Riuiere de Loyre, en vn doux climat, et vn terroir tres fertile. Elle a esté autrefois la capitale d'vn Roy^{me}, et le siege de ses

Roys. Aniourdhuy elle ne porte que le titre de Duché. Son Euesque est vn des plus considerables du Clergé de France, tant par l'antiquité de son siege, que par la sainteté de ses predecesseurs, et par l'importance de ses priuileges. On y restablit maintenant l'Eglise de S. Croix, que les Huguenots auoient entierement destruite. Son siege de l'an 1428, est memorable par le secours qui ammena la pucelle Ieanne, et par la deffaite des Anglois, qui fut telle, qu'en suite leurs affaires allerent tousiours en decadence. On voit sa statue faicte de bronze sur le milieu du pont de la ville. — A gauche, on lit la même inscription en latin. Chaque inscription, de quatre lignes, est séparée par une suite de renvois, de 1 à 28, sur 6 colonnes.

Dessignée par I. Siluestre, et grauée par F. Collignon. A Paris chez Pierre Mariette rue St Iacques à l'Espérance, Auec priuilege du Roy.

Cette estampe est en deux feuilles destinées à être réunies ; elles ont ensemble 1157m sur 278 de haut.

On en connaît deux états :

1er État. Avant l'adresse de Mariette.

2e État. C'est celui qui est décrit.

1. Veuë de la tour Neufue d'Orleans.

Veduta del torra Noua di Orleans.

Israel Siluestre deli. et fecit, cum priuil Regis

Chez Pierre Mariette. — 251 sur 126 de haut.

On voit une autre écriture sous la légende italienne.

Cette pièce, numérotée 9, à droite, fait partie de la suite n° 8.

On en connaît deux états :

1er État. Avant l'adresse de P. Mariette, et sans numéro.

2e État. Avec l'adresse de P. Mariette et le n° 9 ; c'est celui qui est décrit.

271. *Pacy.*

1. Veuë du Chasteau de Pacy en Champagne, appartenant a Monsieur de Souuray.

Israel ex. — 259 sur 150 de haut.

Cette pièce fait partie de la suite n° 63.

2. Veuë du Chasteau de Passy en Champagne.

Israel ex. — 163 sur 84 de haut.

A gauche, au bas, dans l'estampe : Israel Silvestre J. et fecit

272 *Passy.*

Veuë du vilage de Passy proche de Paris.
Israel Siluestre deline. et fe. Israel ex. cum priuil. Regis.
159m sur 69 de haut.

Cette pièce fait partie de la suite n° 66.

273 *Philipsbourg.*

Philipsebourg.

Sur le devant, on voit trois personnages, dont deux sont assis et un debout, et au fond, Philipsbourg. 155m sur 109.

Cette pièce n'est pas signée, mais, elle est du dessin et de la gravure de Silvestre.

273 bis. *Plaisirs de l'Ile enchantée.*

Les plaisirs de l'Isle enchantée, ou les festes et diuertissements du Roy, à Versailles, diuises en trois journées, et commencez le 7e jour de may de l'année 1664.

Voir à l'article Versailles, n° 318.

274. *Poissy.*

1° Profil de la Ville de Poissy. (Ceci est en haut, dans une banderole, au bas, il y a 16 vers) :

> Que lart est industrieux,
> Dans les grands dessains qu'il tante ;
> Et qu'en deceuant les yeux,
> L'ame se trouue contante.
>
> Je connoy cette Cité,
> Et i'y voy les belles marques,

De l'Illustre piété,
Du plus sainct de nos Monarques.

Que ce pont rustique est beau,
Que le graueur eut d'adresse,
D'an bastîr vn en leau
Malgré sa délicatesse.

Car ainsi qu'en vn miroir,
Cette Image vagabonde,
Faict que nostre œil en peut voir,
Lvn en l'air et l'autre en l'onde.

I. Siluestre delin. et fecit. cum priuil. Regis.
320 sur 145.

Ce profil, qui est très-finement exécuté, a été gravé avant 1655. Il y en a une copie dans l'ouvrage de M. Zeiller.

2. Veue d'une Eglise de Poissy (en haut). — 125 sur 70.
Au bas, à droite, il y a le numéro 5.

On connaît deux états de cette estampe :

1er État. C'est celui qui est décrit.

2e État. On lit, au bas, Langlois exc.

Cette pièce, fait partie de la suite n° 20.

275. *Pont en Champagne.*

1. Veuë et Perspectiue du Chasteau de Pont en Champagne, appartenant a Monsieur Boutillier Secretaire d'Estat, et Surjntendant des finances, sur le desseing, et conduitte de Monsieur Muet Architecte.
Israel ex. — 255 sur 155.

Ce château est vu par le côté. — Cette pièce a été dessinée et gravée par Silvestre, à l'exception des batiments qui sont de J. Marot.

Elle fait partie de la suite n° 64.

2. Veuë et Perspectiue du Chasteau de Pont du costé des Parterres.

Israel ex. — 254 sur 134 de haut.

Cette pièce est du dessin et de la gravure de Silvestre, à l'exception des fabriques qui sont de J. Marot. Elle fait partie de la suite n° 61.

On connaît deux états de ces deux estampes :

1er État. C'est celui qui est décrit.

2e État. Au lieu d'Israel ex, on lit Daumont ex.

276. *Pontoise.*

1. Profil de la ville de Pontoise.

Israel Siluestre, del. Cum priuilegio Regis. — 566 sur 283.

Estampe gravée, selon Mariette, par L. Meunier et les autres disciples de Silvestre, sur le dessin de ce dernier. Elle fait partie de la suite n° 27.

On en connaît deux états :

1er État. Avant la lettre.

2e État. C'est celui qui est décrit.

2. Veüe de la Maison du Doiené de Pontoise. (en haut).

au bas: Prospectus Domus Decani Diui Melloni Pontisarensis. Inscriptus Illustri viro D. D. Francisco Daguillenguy Pontisaræ et vulcassini franciæ magno Vicario, et Decano prædictæ sanctæ et Regiæ capellæ Diui Melloni. ab Israele Siluestro.

A la suite, il y a 17 vers latins sur 4 colonnes.

Israel Siluestre fecit. — 205 de large sur 161 de haut.

Dans le dernier vers, le mot Hospitalitate avait d'abord été écrit Hospitalitatis; on voit encore l's et le point qui était sur l'i.

Il y a des épreuves avant la légende. Dans cet état, au lieu de Israel Siluestre fecit, il y a : Israel Siluestre deleneauit ad vivum et sculpcit anno 1656.

5. Veuë de l'Eglise St André a Pontoise.
(Gravée par Silvestre). — 70 sur 78 de haut.
Cette pièce fait partie de la suite n° 68.

277. *Pont Saint Esprit.*

Partie du pont sainct Esprit.
(Gravée par Silvestre). — 68 sur 86 de haut.
Cette pièce fait partie de la suite n° 72.

278. *Quincy en Champagne.*

1. Veuë de l'Abbaye de Quincy, proche de Tanlay, du Diocese de Langre
Israel ex. — 244 sur 126 de haut.
2. Veuë de l'Abbaye, et de l'Estang de Quincy, du Diocese de Langre.
Israel ex. — 245 sur 127 de haut.
3. Veuë du dedans, et le bas de Quincy en Champagne.
Israel ex. — 149 sur 89 de haut.

279. *Quiquangrogne.*

Veüe de la Tour de Quiquangrongne.
(Gravée par Silvestre). Mariette excud. A droite il y a le n° 2. — 123 sur 77 de haut.

On en connait deux états.

1er État. C'est celui qui est décrit.

2e État. Au lieu de : Mariette excud. Il y a à droite : N. Langlois ex.

Cette pièce fait partie de la suite n° 20 où elle porte le n° 2.

Il y en a une copie renversée, aussi belle que l'original; dans la copie le lointain est à gauche.

La tour de Quiquangrogne était située près de Bourbon l'Archambault elle faisait partie du château de Moyen, dit ; Quin-Quen-Grogne.

280. *Reims*

1. Veuë de la Porte de Mars à Reims Antiquite de Iule Cesar.
 Siluestre fe. Israel ex. — 170 sur 98.

 Cette pièce fait partie de la suite n° 64. Elle représente un arc de Triomphe, érigé par les Romains ; il est aujourd'hui engagé dans les murs de la ville.

2. Veuë de l'Eglise St. Pierre de Reins.
 115 sur 90 de haut.

 Cette pièce fait partie de la suite n° 55. On en connaît trois états, voir le n° 55.

 L'église de St Pierre, qu'on nommait St Pierre-les-Dames, a été démolie vers 1795.

281. *Richelieu.*

1. La ville de Richelieu en Poittou, construite par le grand Cardinal Duc de Richelieu, au bout des parterres de son superbe Chasteau de Richelieu, de la conduitte et des soings de Monsieur le Mercier Architecte.
 Israel ex. — 255 sur 155 de haut.

 Estampe gravée et dessinée par Silvestre, à l'exception des fabriques qui sont de J. Marot. Cette pièce fait partie de la suite n° 61.

2. Le Chasteau de Richelieu en Poitou, représenté en face. Ouurage du grand Cardinal Duc de Richelieu lequel est magnifique en sa construction, et architecture, auec sculpture au dehors, d'vne multitude de figures, et Bustes antiques, et au dedans de rares tableaux, de Plafonds, et lembris Richement etophez, sur la conduitte, et le desseing de Monsieur le Mercier Architecte. (C'est une vue du côté de l'entrée.)
 Israel ex. — 255 sur 155 de haut.

 Il y a deux états :

 1er État. C'est celui qui est décrit.

2ᵉ État. Au lieu de Israel ex. il y a Daumont exc.

Estampe gravée et dessinée par Silvestre, à l'exception des fabriques qui sont de J. Marot. Cette pièce fait partie de la suite n° 61.

3. Face du grand corps de logis du Chasteau de Richelieu qui regarde sur le Parterre.
Israel ex. — 255 sur 155.

Cette pièce a été dessinée et gravée par Silvestre, à l'exception des fabriques qui sont de J. Marot. Elle fait partie de la suite n° 61.

4. Chasteau de Richelieu du costé qui regarde sur le Parc, et Palmail.
Israel ex. — 255 sur 155.

Il y a deux états de cette estampe.

1ᵉʳ État. C'est celui qui est décrit.
2ᵉ État. Au lieu de Israel ex; il y a, Daumont exc.

Cette pièce a été dessinée et gravée par Silvestre, excepté les fabriques qui sont de J. Marot. Elle fait partie de la suite n° 61.

282. *Le Rincy.*

1. Veuë et Perspectiue de la Face du Chasteau de Rincy a trois lieues de Paris basty par Monsieur Bordier secretaire du Conseil, et Intendant des finances de France.
Israel excudit. — 252 sur 152.

Il y a deux états de cette pièce.

1ᵉʳ État. C'est celui qui est décrit.
2ᵉ État. Au lieu de Israel excudit, il y a : Daumont exc.; de plus, on a supprimé tout ce qui, dans l'inscription, suit ces mots : « a trois lieues de Paris. »

L'architecture de cette estampe a été gravée par J. Marot; le paysage a été gravé par Perelle, et les figures par de La Belle, le tout sur le dessin de Silvestre. La

pièce elle-même a été exécutée avant 1655 ; il y en a une copie dans l'ouvrage de M. Zeiller.
Elle fait partie de la suite n° 62.

2. Veuë et Perspectiue de la Face et costé du Parterre du Chasteau de Rincy.
Israel excudit — 245 sur 131.

Il y a deux états de cette estampe :

1ᵉʳ État. C'est celui qui est décrit.

2ᵉ État. Au lieu d'Israel excudit, il y a : Daumont excudit.

L'architecture est de J. Marot, le paysage de Perelle, et les figures de de La Belle, sur le dessin de Silvestre.

Cette pièce fait partie de la suite n° 62. Il y en a une copie dans l'ouvrage de M. Zeiller.

3. Veuë et Perspectiue du Chasteau de Rincy du costé des offices.
Israel ex. — 245 sur 132 de haut.

1ᵉʳ État. C'est celui qui est décrit.

2ᵉ État. Au lieu d'Israel, il y a Daumont.

L'architecture est de J. Marot, le paysage de Perelle, et les figures de de La Belle, sur le dessin de Silvestre.
Cette pièce fait partie de la suite n° 62.

283. *La Roche-Guyon.*

Veuë du Chateau de la Roche guyon en Normandie appartenant a Monʳ. de Liencourt.
dessigné et graué par Israel Siluestre. — 197 sur 118.
Cette pièce fait partie de la suite n° 54.

284. *Roche Taillée.*

Roche Taillet sur la Saosne proche Lyon.
(Roche Taillée est à deux lieues de Lyon.)
Israel Siluestre fecit. Israel ex. cum priuil. Regis.
158 sur 79.

Cette pièce fait partie de la suite n° 75.

On en connaît deux états :

1ᵉʳ État. C'est celui qui est décrit.

2ᵉ État. La planche a été rognée à gauche et il n'y a plus que la dernière lettre du nom de Silvestre, de cette manière : e fecit. Israel ex. cum priuil Regis. Elle n'a plus que 119 sur 74. Les épreuves sont très-pâles.

285. *Rocroy.*

ROCROY. (Ceci est en haut de l'estampe.)
155 sur 110 de haut.

On voit une ville fortifiée, et dans le lointain, à gauche, une autre ville. Sur le devant, il y a un tronc d'arbre et plusieurs petits personnages.

Cette vue paraît être de Noblesse.

285 bis. *Rostaing.*

Voyez les numéros 144 et 182.

286. *Rouen.*

1. Profil de la ville de Roven
 Cum priuilegio Regis. — 565 sur 275 de haut.

 Il y avait, au coin à gauche, une inscription qui est presque entièrement effacée. On peut encore distinguer le mot Israel.

 Cette pièce a été gravée par L. Meusnier, disciple de Silvestre, sur le dessin de ce dernier. Elle est plus finement gravée que les autres Profils du même auteur.

2. Veuë de l'Eglise nostre Dame de Rouen du costé du Pont.
 Israel Siluestre sculp. et ex. — 155 sur 107.

 On connaît deux états de cette pièce :

1ᵉʳ État. Sans le n° 4.

2ᵉ État. Avec le n° 4.

Elle fait partie de la suite n° 55. Très jolie pièce.

3. Veuë du Pont de pierre de Rouen.
Israel Siluestre sculp. et ex. — 154 sur 108 de haut.

On connaît deux états de cette estampe :

1ᵉʳ État. Avant le n° 5.
2ᵉ État. Avec le n° 5.
Elle fait partie de la suite n° 53.

Il y en a une copie retournée. Elle a pour inscription : Veuë de pont de pierre a Rouen, c'est une pièce circulaire, de 147ᵐ de diamètre, dans un cuivre carré, de 157 de côté. Elle est numérotée 2 au bas à droite.

4. Autre veuë du Pont de pierre de Rouen, et du Mont Sᵗᵉ Catherine. (Le mont Sᵗᵉ Catherine est dans le lointain à droite.)
Israel Siluestre sculp. et ex. —154 sur 109.

On en connaît deux états :

1ᵉʳ État. Avant le numéro 6.
2ᵉ État. Avec le n° 6.
Elle fait partie de la suite n° 53.

5. Veuë du vieux Chasteau de Rouen.
Israel Siluestre fecit. cum priuil. Regis. — 200 sur 117.
Cette pièce fait partie de la suite n° 65.

6. Veuë de la Porte du Bac a Rouen.
Israel Siluestre fecit. cum priuil. Regis. 200 sur 116.
Cette pièce fait partie de la suite n° 65.

7. Place de Rouen, où les Anglois ont fait mourir la Pucelle d'Orléans.
Estampe gravée par Silvestre. — 70 sur 95 de haut.
Cette pièce fait partie de la suite n° 72.

8. Veuë de la Porte du grand Pont a Rouen.
Gravée par Silvestre. — 70 sur 95 de haut.
Cette pièce fait partie de la suite n° 72.

9. Sanctus Romanus urbis Rhotomagi Archiepiscopus et patronus, etc. (5 lignes).

Parisiis apud Hermannum Weyen, via Jacobæa sub signo Sancti Benedicti. C. Lawers sculp. —332 sur 304·
La vue de Rouen qui est dans le fond est de Silvestre. L'estampe est du dessin de F. Chauveau.

287. RUEL.

Suite de 12 pièces sans le titre, non numérotées.

1. Dedié A tres Haute, tres Puissante, tres Illustre et tres Pieuse Dame Madame la Duchesse dAiguillon Pair de France, Comtesse d'Agenois et de Condomois Par son tres humble serviteur Israel Siluestre,

 Ce titre est sur un piédestal, orné en bas de guirlandes de fleurs et de fruits; en haut, il y a les armes d'Aiguillon; dans la marge du bas, on lit : A Paris, Chez Israel Siluestre, ruë de l'Arbre-sec, proche la Croix du Tiroir, au logis de Monsieur le Mercier Orfeure ordinaire de la Reyne. Auec priuilege du Roy. 1661.
 208 sur 125 de haut.

 Il y a deux états de ce titre :

 1er État. C'est celui qui est décrit.
 2e État. Au lieu de l'adresse d'Israel Silvestre, il y a : A Paris chez van Merlen rue St Jacques a la ville d'Anuers. Auec Priuil du Roy. La date a disparu.

2. Veuë du Chasteau de Ruel, du Costé du Jardin.
 Israel Siluestre fecit. cum priuil Regis. — 202 sur 118.
 Les petits figures, dans le goût de de La Belle, sont de Lepautre.

3. Veuë dun grand Escaillier qui est au bout de l'allée de la grande Cascade en dessendans pour aller a la Grotte de Roccaille
 Israel Siluestre delin. Perrelle sculp. — 205 sur 121.

4. Veue en Perspectiue de la Grotte de Roccaille du Jardin de Ruel,
 Israel Siluestre delin. Perrelle sculp. — 206 sur 123.

On connaît deux états de cette pièce :

1er État. Il n'y a point d'oiseaux dans le ciel, et le terrain situé sur le devant de la planche, entre la grotte et le trait carré, est nu.

2e État. On voit des oiseaux dans le ciel au dessus de la grotte ; et le terrain compris entre la grotte et le bas de la planche, est couvert d'arbustes.

5. Veuë de la vielle Grotte de Ruel.
Israel Siluestre delin. Perrelle sculp. — 205 sur 121.

6. Veue de la Grotte du Jardin de Ruel, et d'une partie du Canal et Bassins.
Israel Siluestre delin. Perelle sculp. — 205 sur 125.

7. Veuë du bout du Canal de la Grotte du Jardin de Ruel, et des Fontaines et Bassins.
Israel Siluestre delin. Perrelle sculp. — 209 sur 125.

8. Veuë de l'Estans au dessus de la Grotte de Ruel.
Israel Siluestre delin. Perrelle sculp. — 206 sur 119.

9. Veuë de l'Arcque du Jardin de Ruel, ou est l'Orrangerie.
Israel Siluestre delin. Perelle sculp. — 209 sur 124.

C'était un arc de triomphe peint en perspective au bout de l'orangerie.

10. Veuë du Je deau du Dragon au bout du Parterre du Chasteau
Israel Siluestre delin. Perrelle sculpsit. — 205 sur 121.

11. Veuë du bout de la grande allée de la grande Cascade de Ruel ou se voit en perspectiue la grotte de Rocaille.
Israel Siluestre delin. Perelle sculp. — 208 sur 124.

12. Veuë en fasse de la grande Cascade du Jardin de Ruel.
Israel Siluestre delin. Perelle sculp. — 208½ sur 122.

13. Veuë d'une autre grande fontaine en glacis, et Rond d'eau a costé du Chasteau.
Israel Siluestre delin. Perelle sculp. — 210 sur 125.

Ces pièces existent aussi de 2e état, mais il n'y a aucun signe matériel qui le distingue ; on ne peut le reconnaî-

tre qu'à la faiblesse de l'épreuve. Elles ont toutes été gravées par les Perelle sur le dessin de Silvestre, excepté le n° 2 qui est entièrement de Silvestre. Les numéros 3, 4, 5, 9, 12 sont de Nicolas Perelle et les numéros 6, 7, 8, 10, 11, 13 sont d'Adam Perelle.

14. Veuë de coste de l'Eglise de Ruel.
Israel ex. — 110 sur 88 de haut.
Cette pièce fait partie de la suite n° 55.
On en connaît trois états, voir le n° 55.

15. L'entrée de l'Eglise de Ruel.
Israel excud. — 120 sur 87.
Cette pièce fait partie de la suite n° 55.
On en connaît trois états; voir le n° 55.

16. Veuë de la Grotte de Ruel.
Israel Siluestre delin. et sculp. Israel Henriet ex. cum priuil. Regis.
A PARIS Chez Israel Henriet, ruë de l'Arbre sec, au logis de Mr le Mercier Orfeure de la Reine prez la croix du Tiroir. — 168 sur 98 de haut.
Cette pièce fait partie de la suite n° 64.

17. Veuë de la Grotte et Cascade de Ruel.
Israel ex. — 252 sur 151 de haut. Gravée par Gab. Perelle. Il y a au bas, à droite, entre les deux premiers arbres, deux hommes debout qui paraissent n'être pas achevés, il n'y a que les contours de tracés.
Cette pièce fait partie de la suite n° 62. Il y en a une copie dans l'ouvrage de M. Zeiller.

18. Veuë d'vne Grotte de Ruel.
Gravée par I. Silvestre. — 79 sur 75 de haut.
Cette pièce fait partie de la suite n° 68.

19. Veuë de la Cascade de Ruel. (La grande Cascade).
Israel ex. Auec priuil. du Roy. — 252 sur 133. Gravée par Gab. Perelle, cette pièce fait partie de la suite n° 62. Il y en a une copie dans l'ouvrage de M. Zeiller.

20. Veuë de l'Orengerie et de la Perspectiue (peinte) de Ruel Israel ex. — 249 sur 133. Gravée par Gab. Perelle.

Cette pièce fait partie de la suite n° 62. Il y en a une copie dans l'ouvrage de M. Zeiller.

21. Chasteau de Ruel. (En haut dans une banderolle.)
149 sur 85. Gravé par Silvestre. Il y a une bordure au delà du cuivre, qui montre que, cette pièce est tirée d'un ouvrage, mais je ne sais lequel.

On sait que le Château de Ruel a été bâti pour le cardinal de Richelieu. Après lui il a appartenu à la Duchesse d'Aiguillon, sa nièce, à qui la suite des treize premières pièces de ce numéro a été dédiée. C'est dans ce chateau que le Maréchal de Marillac fut condamné à mort, sous le ministère de Richelieu, en mai 1632. C'est aussi là que mourut à 61 ans, le Père Joseph, [Joseph Leclerc] capucin, si connu dans l'histoire du Cardinal de Richelieu, et qu'on appelait l'Eminence grise.

288. *La Sainte-Baume.*

Veüe au naturel de la Saincte Baume en Prouence.
Dessignée et grauée par Israel Syluestre Auec priuilege du Roy A Paris chez Pierre Mariette, rue S. Iacques a l'Esperance

305 sur 159 de haut.

289. *Saint-Cloud.*

1. Veue de la Maison de St. Cloud Appartenant A Monsieur Frere unique du Roy. (Ceci est en haut de l'estampe) et au bas : Dédié a Monsieur Frere Vnique du Roy
Par son tres-humble et tres obeissant seruiteur Israël Siluestre

Dessigné et graué par Israël Siluestre. 1671.

Chez l'auteur aux galleries du Louure Auec priuilege du Roy.

Cette estampe est en deux planches, l'une de 501 sur

379, et la 2e, celle de droite, a 503 sur 579. En tout 1004 de large.

On en connaît deux états :

1ᵉʳ État. C'est celui qui est décrit.

2ᵉ État. Au lieu de, Chez l'auteur aux galleries du Louvre etc., il y a, Chez le Sʳ Fagnani rue des Prouueres Avec Privilege du Roy.

Ce n'est qu'après 1700 que Fagnani a eu une partie des planches de Silvestre.

2. Veuë de la Maison de Sᵗ. Clou.
Israel Siluestre, delin. Cum priuilegio Regis.
500 sur 370

3. Veuë de la Maison de Saint Cloud, apartenant a Monsieur le Duc d'Orleans.
Israel Siluestre delin. et sculp. — 203 sur 121 de haut.

C'est une pièce qui est toujours très-pâle, même de premier état ; on en trouve des épreuves d'états postérieurs, avec l'adresse de Van Merlen, et avec l'adresse de Van Bruggen.

4. Veuë de la Grotte de Saint clou.
Israel Siluestre delin. Perelle sculp. — 205 sur 118.

On trouve des épreuves d'un état postérieur, avec l'adresse suivante :

A Paris chez van Merlen, rue S. Iacques a la ville d'Anuers. Auec Priuil. du Roy.

Et d'un état suivant avec l'adresse de Van Bruggen.

5. Autre Veuë de la Grotte de Saint Clou.
Israel Siluestre delin. et ex. Perelle sculp.
205 sur 120.

On trouve cette estampe, d'un état postérieur, avec l'adresse de Van Merlen ; et d'un état suivant, avec l'adresse de Van Bruggen.

6. Veuë du grand Jest d'eau de Saint Clou.

Isruel Siluestre delin. et ex. Perelle sculp.
203 sur 120.

On trouve des épreuves d'états postérieurs, avec l'adresse de Van Merlen ; et plus mauvaises, avec l'adresse de Van Bruggen.

7. Veuë et Perspectiue de S. Cloud, aux enuirons duquel sont diuerses belles Maisons ; a deux lieues de Paris.
Israel ex. — 250 sur 131.
Gravée par N. Perelle sur le dessin de Siluestre.
Cette pièce fait partie de la suite n° 62.

8. Veüe et Perspectiue de la Maison et Parterres de l'Illustrissime Archevesque de Paris a Sainct Cloud.
Perel sculsp. Israel ex. (Sur le dessin de Siluestre.)
248 sur 126.

Cette pièce fait partie de la suite n° 62. Elle a été publiée avant 1655 ; il y en a une copie dans l'ouvrage de M. Zeiller.

9. Veüe et Perspectiue de la Cascade du Jardin de l'Illustrissime Archeuesque de Paris a Sainct Cloud.
Israel ex. — 240 sur 128.
Gravé par N. Perelle sur le dessin de Siluestre.

Il y a des épreuves très-effacées, sans différences matérielles. Cette pièce fait partie de la suite n° 62. Il y en a une copie dans l'ouvrage de M. Zeiller. On en trouve aussi une copie faite en Hollande, avec le même titre et gravée dans le même sens ; mais il n'y a pas de signature. Elle porte 247 sur 141 et à droite, il y a : e 9.

10. Veuë et Perspectiue d'une grotte au bout de l'allée du grand Jet d'eau à St Clou
Israel Siluestre delin A Paris chez N Langlois Rue St Iacques a la Victoire Auec Priuilege du Roy AD. Perelle sculp — 257 sur 145.

11. Veüe et Perspectiue des Cascades de St Clou
Perelle fecit Siluestre delineauit. — 250 sur 149.
A Paris chez N. Langlois rüe St a la Victoire
Auec Priuilege du Roy

L'inscription est sur un cuivre à part qui a même largeur et 25ᵐ de haut.

Pour d'autres pièces sur Saint-Cloud, voir le n° 221.

290. *Saint-Denis.*

1. Profil de la Ville de S. Denis (En haut dans une banderole.) Au bas, on lit les 16 vers suivans :

>O Vous qu'on voit soupirer,
>Quand la parque vous apelle;
>Oserez vous murmurer,
>Voyant la grandeur mortelle.

>Vous plaindrez vous de ces loix
>Dont les ordres vous menacent
>Et qui font passer les Rois
>Par ou tous les hommes passent.

>Ces Magnifiques Tombeaux,
>Ces superbes Mausolées
>Ne marques, quoy quils soyent beaux
>Que des pertes signallées.

>Rien ne peut long temps durer.
>Dans nos egalles fortunes;
>Moures donc sans murmurer,
>Ames foibles et communes.

I. Siluestre delineauit et fe. cum priuil. Regis.
515 sur 142.

Ce profil a été publié avant 1655, il y en a une copie dans la *Topographia Galliæ* de M. Zeiller. Il y a des épreuves très pâles sans différence matérielle.

2. Veuë d'une des portes de la Ville Sᵗ Denis du costé de Paris.

Israel excud. cum priuil. Regis. — 125 sur 75 de haut.

 1ᵉʳ État. Avant l'inscription qui est au bas.

 2ᵉ État. C'est celui qui est décrit.

Cette pièce fait partie de la suite n° 59.

3. Veue de la sepulture des Valois a Saint Denis.
Siluestre fecit Israel ex. — 170 sur 96 de haut.
Cette pièce fait partie de la suite n° 64.

4. Veuë du sepulcre des Valois a Saint Denis.
Dans un petit cercle, soutenu par un homme et une femme, qui est au bas, dans l'estampe même, il y a : CAPRICE DESINE ET GRAVE PAR Israel Siluestre 1656.
71 sur 74.
Cette pièce fait partie de la suite n° 68.

291. *Saint-Florentin.*

Veuë de la Ville de Sainct Florentin en Bourgongne.
Israel ex. — 163 sur 87 de haut.
Dans l'estampe, au bas, à droite, on lit : I. Siluestre fecit
Cette pièce fait partie de la suite n° 69.

292. SAINT-GERMAIN-EN-LAYE.

1. Plan du Chasteau de St Germain en Laye.
Eschelle de 200 thoise — 580 sur 500 de haut.
Cette estampe se trouve à la chalcographie, sous le n° 2461 du catalogue, où on la vend 1 f. 50.

2. plan du Chateau de St Germain en Layé avec tous ses appartement. Eschelle de 30 Toize.
Se vende à Paris Chez Israel Siluestre rue du Mail proche la rue Montmartre avec priuilege du Roy 1667 — 575 sur 502 de haut.
Cette estampe se trouve à la chalcographie, sous le n° 2460 du catalogue, où on la vend 1 f. 50.

3. Veue du Chateau Neuf de St Germain en Laye (du coté de la rivière.)
Israel Siluestre delineauit et sculpsit Cum Priuil Regis 1666. — 494 sur 570 de haut.
(Vue du Chateau neuf de St Germain.)

4. Mariette, dans son catalogue manuscrit, cite la pièce sui-

vante : « Vue du chateau neuf de S¹ Germain en Laye du
« coté de la rivière, dessinée et gravée par Louis Dau-
« phin de France, fils de Louis XIV, en 1677. Silvestre
« ayant alors l'honneur de lui apprendre à dessiner. »

J'ai longtemps cherché cette pièce, que je ne voyais dans aucun des œuvres de Silvestre que j'ai consultés ; je l'ai enfin trouvée à la Bibliothèque impériale dans le volume de la Topographie de S¹ Germain. C'est une réduction très simplifiée de la planche du numéro précédent ; le point de vue est le même, mais la gravure du Dauphin est aussi nue que celle de Silvestre est ornée. La planche a 260 de large sur 144 de haut. Au bas, on lit, d'une écriture du temps : *Ce dessin a esté faict et gravé par Monseigneur le Daulphin*. 1677. L'écriture n'est pas de Silvestre ; le travail est celui d'un écolier très inexperimenté ; le Dauphin avait alors 16 ans.

5. Veüe du Chateau de S¹ Germain en Laye.
 dessigné et Graué par Israel Siluestre. 1658.
 197 sur 118 de haut.
 Cette pièce fait partie de la suite n° 54.

6. Veue du Chasteau de Saint Germain en L'aye.
 Israel Siluestre fecit. cum priuil. Regis — 198 sur 115.
 Cette pièce fait partie de la suite n° 65.

7. Veuë de l'entrée du vieux Chasteau de sainct Germain en Laye.
 I. Siluestre sculp. Israel excud. cum priuil, Regis.
 242 sur 157 de haut.

8. Veuë d'une partie du Chasteau neuf de sainct Germain en Laye.
 I. Siluestre sculp. Israel ex. cum priuil, Regis.
 258 sur 129 de haut.

Dans les belles épreuves, on voit le dessin primitif du graveur en lettres, qui n'a pas repassé exactement sur le premier tracé ; cela est surtout très-visible au mot neuf.

9. Veuë des Chasteaus de S¹ Germain en Laye.
 Israel Siluestre delin. et sculp. Israel Henriet ex. cum priuil. Regis.
 243 sur 152 de haut.
 Cette pièce fait partie de la suite n° 52.
10. Veuë de la Chapelle du Chasteau de Saint Germain en Laye.
 Israel Siluestre delin. et sculp. Israel ex. cum priuil. Regis. — 119 sur 88.
 Cette pièce fait partie de la suite n° 56.
11. Veüe du Château neuf de S¹ Germain en Laye.
 A gauche, au coin, il y a H et plus bas : Israel Silvestre sculp.; et à droite, Daumont exc. cum priuil Regis.
 340 sur 146.
 Cette pièce représente les terrasses du château, jusqu'à la rivière qui est sur le premier plan ; c'est probablement un 2ᵉ ou un 3ᵉ état. L'orthographe et l'éditeur sont du 18ᵉ siècle.
12. Saint Germain en Laye.
 Israel ex. — 119 sur 88 de haut.
 Cette pièce fait partie de la suite n° 55 ; on en connaît trois états ; voir le n° 55.
13. Veue de Sainct Germain en Laye.
 Siluestre fecit Israel excud — 170 sur 96 de haut.
 Cette pièce fait partie de la suite n° 65.
 C'est la vue d'un Pavillon situé à l'extrémité d'une des terrasses du château.
14. (Saint Germain en Laye.)
 Israel ex. — 181 sur 120 de haut. Numérotée 12.
 Au bas, il y a les quatre vers suivants :

> Je suis ce sainct Germain dont la voix de l'Histoire
> Dira malgre le temps des louanges sans fin :
> Ie suis le nompareil, mais la plus grande gloire
> Me vient d'auoir veu naistre un Ilustre Dauphin.

Il y a quatre états de cette pièce :

1ᵉʳ État. Il n'y a au bas que les quatre vers, et les numéros à droite.

2ᵉ État. Ce numéro est effacé, mais il n'y a encore que les quatre vers;

3ᵉ État. Il y a au bas, non seulement les 4 vers, mais il y a aussi : Sainct-Germain, en caractères romains, tandis que les vers sont en caractères italiques.

4ᵉ État. Ces vers n'y sont plus, il n'y a que le nom de la vue, et on a mis un autre numéro.

Cette pièce fait partie de la suite n° 48.

15. Veue de la Muette de Sainct Germain en Laye

Israel ex. — 135 sur 87 de haut. Gravée par Silvestre.

Cette pièce fait partie de la suite n° 70.

293. *Saint Joyre.*

Cascade proche Sᵗ Ioyre en Dauphiné.
76 sur 75. (Gravée par Silvestre.)
Cette pièce fait partie de la suite n° 72.

294. *Saint-Maur.*

Veuë et Perspectiue du Chasteau de Sainct Maur a deux lieues de Paris, commencé a bastir par le Cardinal du Bellay, esleué par la Reyne Catherine de Medicis, et a present appartenant a Monseigneur le Prince de Condé.

Israel ex. — 251 sur 156 de haut.

L'architecture a été gravée par J. Marot, sur le dessin de Silvestre qui a fait le paysage et les terrasses.

Cette pièce fait partie de la suite n° 62.

On en connaît deux états :

1ᵉʳ État. C'est celui qui est décrit.

2ᵉ État. Au lieu de Israel ex, on lit, Daumont ex.

Elle a été gravée avant 1655; il y en a une copie dans l'ouvrage de M. Zeiller.

295. *Saint-Nicolas.*

Eglise Saint Nicolas de Lorraine.
Voyez Lorraine, n° 222, article 23.

296. *Saint-Ouen.*

1. Veüe de la Maison de St Ouen.
Dédiée à Messire Joachin De Seigliere Seigneur de Boiffrant et de Sainct Oüen Conseiller du Roy en ses Conseils Secretaire de sa Majesté Maison couronne de France et de ses finances du College Ancien, et Directeur General des finances de leur Altesse Royalles.
Par son tres humble, et tres obeissant Serviteur, Israel Siluestre.
I. Siluestre delineauit ad viuum et sculpsit parisiis. 1672.
498 sur 372 de haut.

Ce château a appartenu ensuite au Duc de Gesvres. Après sa mort, il fut acheté par Madame de Pompadour, qui y fit de grandes dépenses et augmenta considérablement les jardins du côté de Paris. C'est dans ce château que Louis XVIII séjourna le 2 mai 1814, veille de son entrée à Paris. Il a été construit par Antoine Le Pautre, architecte, et parent de Jean Le Pautre, le graveur.

2. Face du costé du jardin de la Maison de Mr de Boisfranc batie par le Sr le Pautre a St Oin.
460 sur 228.

297. *Sainte-Reine.*

Veuë de la Chapelle et du Village saincte Reyne, du diocese de Langre.
Israel ex. — 146 sur 88 de haut.
Cette pièce fait partie de la suite n° 69.

298. *Sceaux*.

1. Veüe et Perspectiue de la Maison de Sceaux du costé du Jardin, appartenant a Monseigneur Colbert Cher Marquis de Seignelay, Baron de Sceaux, Seigneur d'Ormoy, et autres lieux Coner du Roy Ordre en tous ses Conseils du Conseil Royal, Commandeur et grand Tresorier de ses Ordres, Secretaire d'Estat et des Commendemens de sa Mate Controlleur general des Finances, Surintendant et Ordonnateur general des Bastimens Arts et Manufactures de France.
Israel Siluestre delin. et sculp. cum priuil. Regis
850 sur 598 en une seule feuille.

 Il y a deux états :
 1er État. C'est celui qui est décrit.
 2e État. Il y a la signature ci-dessus, et de plus, à droite, l'adresse suivante : Ce vend a Paris chez le Sr Fagnani rue des Prouveres entre St Eustache et la rue des 2 Ecus avec Pr. du Roy

 Cette pièce a été gravée vers 1687, comme la vue de Rome en quatre feuilles.

2. Veue de la Maison de Sceaux (du côté de l'entrée) appartenant a Monseigneur Colbert Chler Marquis de Seignelay, Baron de Sceaux, Seigner d'Ormoy, et autres lieux, Coner du Roy, Ordre en tous ses Conseils, du Conseil Royal, Commandeur, et grand Tresorier de ses Ordres, Secretaire d'Estat et des Commendemens de sa Mate Controlleur general des Finances, Surintendant, et Ordonnateur general des Bastimens de Sa Mate Artz, et Manufactures de France etc. Avec privilege du Roy. Par Israel Silvestre 1675. — 504 sur 352 de haut.

299. *Sedan*.

Veuë de la Ville et Chasteau de Sedan.
dessigné, et graué par Israel Siluestre. — 1475 sur 575.

Il y a trois feuilles réunies.

On trouve ces trois planches à la chalcographie, n° 2268 du Catalogue, où on les vend ensemble 5 francs.

Chacune de ces planches a été payée à Silvestre 500 livres représentant environ 1,800 fr. aujourd'hui.

500. *Semur.*

Veuë du Chasteau de Semur en Bourgongne.
Israel ex. — 108 sur 94 de haut.
Dans l'estampe au bas à droite on lit : Israel Silues
Cette vue a été gravée par Silvestre en 1652.
Elle fait partie de la suite n° 254.

501. *Sens.*

Veuë d'une partie de l'Eglise de sainct Estienne de Sens.
Israel Siluestre fe. Israel ex. cum priuil. Reg.
158 sur 70 de haut.
Cette vue fait partie de la suite n° 66.
On la trouve, d'un état postérieur, avec le n° 11 à droite et une N à gauche.

502. *Stenay.*

Profil de la ville de Stenay.
Voyez Lorraine, n° 232, article 33.

503 TANLAY.

Suite de 6 pièces sans numéros.

1. Veüe et Perspectiue de lentrée du Chastaau de Tanlay, dans la Duché de Bourgongne, la beauté du dedans de l'Edifice egale ou surpasse celle du dehors par ses grands Vestibules, par sa galerie, et par la beauté de ses appartemens.
Israel ex. — 239 sur 150 de haut.

2. Veüe et Perspectiue du Chasteau de Tanlay, du costé du Jardin animé de tres-belles fontaines et d'un grand Canal, ou la riuiere entre par plusieurs bouches, qui sont à l'un de ses bouts, lequel est orné d'une Architecture en Amphitheatre.
Israel ex. cum priuil. Regis. — 240 sur 131.

3. Veuë du Chasteau et Bourg de Tanlay, du coste du vilage de sainct Vilmé.
Israel ex. — 239 sur 131.

4. Veüe et Perspectiue du Chasteau et paisages des enuirons de Tanlay.
Israel ex. cum priuil. Regis. — 246 sur 131.
Cette estampe a été gravée par Collignon, sur le dessin de Siluestre.

5. Veüe et Perspectiue de la basse-court, et auant-court, et d'une partie du grand Canal du Chasteau de Tanlay.
Israel ex. cum priuil. Regis. — 239 sur 131 de haut.

6. Veüe et Perspectiue du paisage, et d'une partie du Chasteau, et Bourg de Tanlay, a deux lieües de Tonnerre en Bourgongne. Les ponts, les chaussées, et grandes aduenues rendent ce lieu tres-considerable.
Israel Siluestre jn et fecit Israel ex cum priuil. Reg. 240 sur 132 de haut.

303. *Suite de neuf pièces sans numéros.*

7. Veuë de l'entrée du Chasteau de Tanlai.
Israel ex. — 148 sur 88 de haut.

8. Veue et Perspectiue du vieil portail du Chasteau de Tanlai.
Israel ex. — 182 sur 87 de haut.

9. Veue du Chasteau de Tanlai du coste du parterre.
Israel ex. — 187 sur 93 de haut.

10. Veuë de l'Estang, et Perspectiue du Parc de Tanlai.
Israel ex. — 192 sur 92 de haut.

11. Veuë du Parc, et du Canal de Tanlai.
Israel ex. — 194 sur 93.

12. Veuë de la Grote du Chasteau de Tanlai.
 Israel excudit. — 192 sur 91.
13. Veuë de l'Eglise des Cordeliers de Tanlay.
 Israel ex. — 163 sur 87.
 Au bas, à droite, dans l'estampe, il y a I. Siluestre fecit.
14. Veuë du Moulin, et du Paisage de Tanlai.
 Israel ex. — 194 sur 93 de haut.
15. Veuë du Village de Comicé, et Paisage de Tanlai.
 Israel ex. — 187 sur 93 de haut.

 Il y a deux états de cette suite :
 1er État. C'est celui qui est décrit.
 2º État. Il y a : à Paris chez I. Vander Bruggen rue St Jacques, au grand magazin. Auec priuil.

 Les arbres de toutes ces pièces ont été faits pas Gab. Perelle, qui a voulu imiter Hermann d'Italie.

304. *Thionville.*

THEONVILLE.
Voyez Lorraine nº 232, article 34.

305. *Tomblaine.*

Tomblaine proche Nancy.
Voyez Lorraine, nº 232, article 17.

306. *Tonnerre.*

1. La Ville et Comté de Tonnerre est en Champagne, quoy que ce soit un partage de la Maison de Bourgongne, et le plus ancien Comté de France, il a esté honoré du premier Breuet de Duché et Pairie par le Roy Charles IX, l'an 1572, en faueur de Henry Comte de Clermont, et de Tonnerre.
 A gauche, on lit le même texte en latin, entre les deux inscriptions il y a sept renvois, de A à G. — En haut de l'estampe, on voit les armes de Tonnerre.
 Dessigné par I. Siluestre, et graué par N. Perelle. Auec

priuilege du Roy. A Paris chez Pierre Mariette, rue S. Iacques à l'Esperance. — 700 sur 202 de haut en deux feuille égales.

On connaît deux états de cette pièce.
1er État. Avant l'adresse de Mariette.
2e État. C'est celui qui est décrit.

2. Veuë et Perspectiue de la Ville et Comté de Tonnerre en Champagne.
Israel ex. — 228 sur 127 de haut.
Au bas à droite, dans l'estampe, il y a : I. Siluestre In e feci

3. Veuë de l'Eglise des Minimes de Tonnerre.
Israel ex. — 245 sur 127 de haut.
On trouve des épreuves d'un état postérieur, avec le n° 9.

4. Veuë de l'Abbaye Sainct Martin proche Tonnerre.
Israel ex. — 135 sur 80 de haut.
Cette pièce fait partie de la suite n° 70.

5. Veuë de l'Eglise Nostre Dame de Tonnerre.
Israel ex. — 135 sur 80.
Cette pièce fait partie de la suite n° 70.

6. Veuë de l'Eglise de Nostre Dame de Tonnerre, et d'une partie de la ville.
Israel ex. — 135 sur 80.
Cette pièce fait de la suite n° 70.
On la trouve d'un état postérieur avec le n° 9 au bas à droite, et une N à gauche. Elle fait alors partie sans doute d'une suite arbitrairement formée par des marchands qui ont possédé des planches de Silvestre.

7. Veuë du Chasteau de Lesigné proche Tonnerre.
Israel ex. — 135 sur 80.
Cette pièce fait partie de la suite n° 70.

8. Veuë de l'Abbaye Sainct Michel de Tonnerre.
Israel ex. — 178 sur 95 de haut.

Cette pièce fait partie de la suite n° 69.
9. Veuë de l'Eglise sainct Pierre de Tonnerre.
Israel ex. — 183 sur 91 de haut.
Cette pièce fait partie de la suite n° 69.
10. Veuë de l'Abbaye sainct Martin du Diocese de Langre.
(près Tonnerre).
Israel ex. — 192 sur 93.
Cette pièce fait partie de la suite n° 69.

307. *Toul.*

Profil de la ville de Tovl en Lorraine.
Israel Siluestre, del. cum priuilegio Regis. —567 sur 285.

Cette pièce est ordinairement attribuée à Callot, mais il ne faut pas un long examen pour être convaincu, qu'elle n'est pas de ce maître ; il est également certain qu'elle n'est pas de L. Meusnier qui a fait plusieurs autres profils, mais d'une manière plus sèche et plus raide, et par conséquent bien différente de celle-ci. J'avais d'abord pensé qu'elle avait été faite par Lepautre, mais après de nombreuses comparaisons, je me range à l'avis d'un auteur que j'ai bien rarement trouvé en défaut, Mariette, qui attribue cette pièce à Fr. Collignon. Il existe une carte de siége de Thionville par le Sr de Beaulieu, ingénieur ordinaire du Roy, qui a été gravée par Collignon, et dont le paysage, qui est au bas, rappelle la manière de l'auteur du Profil de Toul.

308. *Tournus.*

Veuë de la ville de Tournu sur la Riuière de Saone
Israel Siluestre fecit. Israel ex. cum priuil. Reg.
176 sur 95 de haut.

309. *Trevoux.*

La ville de Treuou pres Lion.
Israel ex. — 166 sur 101 de haut.
Dans l'estampe, au bas, à gauche, on lit : I. Siluestre In e fecit.

310. *Valery*.

Veuë du Chasteau de Valery appartenant a Monseigneur le Prince (de Condé).
Israel ex. — 155 sur 80.

Cette vue fait partie de la suite n° 70.

Il y en a deux états :

1er État. C'est celui qui est décrit.
2e État. Il y a une N à gauche et le n° 8 à droite.

311. VAUX LE VICOMTE.

1. Plan de Vaux le Vicomte. (en haut, et en bas) Eschelle de 400 toises.
 I. Siluestre del. cum priuil. Regis. — 507 sur 382.

 On en connait deux états :

 1er État. Avant la lettre.
 2e État. C'est celui qui est décrit.

2. Vevë de Vavx le Vicomte dv costé de l'entrée.
 Israel Siluestre, delineauit, et excud Parisijs. priuilegio Regis. — 733 sur 469 de haut. En une seule feuille.

3. Veve et perspective de Vavx le Vicomte dv coste dv Iardin.
 Israel Siluestre Delineauit et sculpsit Cum Priuilegio Regis. 727 sur 471.

4. Veve et perspective dv Iardin de Vaux le Vicomte.
 Israel Siluestre delineauit et sculpsit Cum Priuilegio Regis 774 sur 510 de haut.

5. Vevë et perspective dv chasteav de Vavx, par le costé.
 Israel Siluestre, del. et sculp. Cum priuilegio Regis 515 sur 369.

6. Veve dv chateav de Vavx par le coste
 Israel Siluestre delineauit et sculpsit Cum Priuil. Regis. 516 sur 571.

7. Avtre Veve dv Iardin de Vavx.
 Israel Siluestre delineauit Cum Priuilegio Regis

516 sur 574. Pièce gravée par Le Pautre d'après le dessin de Silvestre.
8. Veve et perspective dv parterre des flevrs.
Israel Siluestre delineauit et sculpsit Cum Priuilegio Regis
504 sur 570. Pièce gravé par N. Perelle d'après Silvestre, selon Mariette.
9. Veve et perspective de la fontaine de la covronne et dv parterre de Vavx.
Israel Siluestre delineauit et sculpsit cum Priuil. Regis
510 sur 568.
10. Veve de la fontaine de la covronne de Vavx.
auec priuilege du Roy
508 sur 568.
11. Veve en perspective des cascades de Vavx.
Israel Siluestre delineauit et sculpsit Cum Priuilegio Regis
516 sur 574.
12. Vevë et perspective des petites cascades de Vavx.
Israel Siluestre, del. et scul. Cum priuil. Regis.
508 sur 565.
13. Veve et perspective de la grotte et d'vne partie dv canal.
Israel Siluestre delineauit et sculpsit Cum Priuil. Regis
510 sur 580. Le canal avait 500 toises de long.
On connaît trois états de cette planche :
1er État. Avant la lettre.
2e État. C'est celui qui est décrit.
3e État. L'inscription est alors. Veüe et Perspectiue de la Grotte et d'une partie du Canal de Vaux.
Siluestre delineauit. A. Perel sculpsit.
A Paris chez N. Langlois rue St Jacques a la victoire Auec priuil du Roi
Toutes les figures des planches nos 5 à 13 ont été gravées par Le Pautre dans le goût de de La Belle. Ces planches forment une suite de 9 pièces.
14. Veuë des petites Cascades de Vaux.
Israel Siluestre delin. et ex. Perelle (Adam) sculp.
207 sur 120.

On sait que le château de Vaux, bâti par Fouquet en 1655, a appartenu ensuite au maréchal de Villars, et est aujourd'hui dans la famille de Praslin. Les jardins, plantés par le Nôtre, furent le premier ouvrage considérable qui le firent connaître.

512. *Venteuil.*

Eglise de Venteuil proche la Roche Guion.
Israel ex. — 112 sur 90 de haut.
Cette pièce fait partie de la suite n° 55. On en connait trois états, voir le n° 55.

513. *Verderone.*

Veuë du Chasteau de Verderone à douze lieues de Paris. (La vue est prise du côté des Jardins.)
Siluestre sculp. Israel excudit cum priuil. Regis.
248 sur 142.
Ce château était auprès de Liancourt.

514. *Verdun.*

Vue de la ville et citadelle de Verdun.
Voyez Lorraine, n° 232, article 36.

515. *Le Verger en Anjou.*

Veuë et Perspectiue du Chasteau du Verger en Aniou, demeure ordinaire des Princes de Rohan-Guéméné.
Israel ex. — 258 sur 150 de haut.
Estampe gravée par Marot, pour l'architecture ; les figures et le paysage sont de de La Belle, sur le dessin de Silvestre.

516. *Verneuil.*

1. Veuë et Perspectiue du Chasteau de Verneuil a douze lieues de Paris appartenant a tres-haut et tres-puissant Prince Monseigneur Henry de Bourbon Euesque de Mets, Prince du S. Empire. Abbé des Abbayes S. Germain des prez les Paris, Thiron etc.
Israel excudit. — 555 sur 155.

Cette estampe fait partie de la suite n° 62. Elle a été gravée par Le Pautre et Marot, sur le dessin de Silvestre.

2. Veuë de l'entrée du Chasteau de Verneuil.
Israel excudit. — 252 sur 136.

Cette estampe fait partie de la suite n° 62. Elle a été gravée par Le Pautre et Marot, sur le dessin de Silvestre

3. Veuë du Chasteau de Verneuil du costé des Parterres
Israel excudit. — 249 sur 155 de haut.

Cette pièce fait partie de la suite n° 62. Elle a été gravée avant 1655, par Marot, pour l'architecture, et par Lepautre, pour le paysage et les figures, sur le dessin de Siluestre. Il y en a une copie dans l'ouvrage de Zeiller.

On connaît deux états de chacune de ces trois estampes.

1er État. C'est celui qui est décrit.
2e État. Au lieu de, Israel excudit. on lit Daumont excudit.

517. VERSAILLES.

1. Veuë du Chasteau Royale de versaille, ou le Roy se va souuent diuertir a la chasse.
Israel Siluestre delin. et fe. Auec priuil. du Roy.
A Paris Chez Israel au logis de Monsieur Le Mercier Orfeure de la Reyne, rue de l'arbre sec, proche la Croix du Tiroir.
176 sur 89 de haut.

C'est l'ancien Château de Versailles, qui a été conservé dans les constructions de Louis XIV, et qui forme les bâtiments de la cour de marbre.

2. Plan du Chasteau de Versaille.
En haut, il y a : Eschelle de 500 thoise.
575 sur 498 de haut.

3. Plan du Chateau de Versaille auec tous ses appartemens

se Vende à Paris Chez Israel Siluestre ruë du Mail proche la rue Montmartre àvec priuilege du Roy. 1667. Eschelle de 50 toize. — 572 sur 500 de haut.

On le trouve encore à la chalcographie, sous le n° 2337 du Catalogue, et on le vend 1 f. Ce plan a été payé à Silvestre 500 livres représentant 1800 f. d'aujourd'hui.

4. Plan de la Maison Royalle de Versailles.
A coté, on lit la même inscription en latin, et au-dessous, il y a des renvois en latin et en français sur quatre colonnes pour chaque langue, de A à Z et de I à XV.
Isr. Siluestre delin. et sculps. 1674. — 552 sur 413.

On connaît plusieurs états de ce plan.
1er État. Avant toute lettre.
2e État. Avec l'inscription, mais avant les renvois.
3e État. C'est celui qui est décrit.

On le trouve à la chalcographie, n° 2338 du Catalogue, où on le vend 1 f. 50. La planche a été payée à Silvestre 500 livres, représentant aujourd'hui 1800 f.

5. Plan général du Chasteau, et du petit parc de Versailles.
Dessigné et graué per Isr. Siluestre 1680.
580 sur 508 de haut.

Il y a deux états :
1er État. Avant toute lettre.
2e État. C'est celui qui est décrit.

On trouve cette estampe à la chalcographie, n° 2333 du Catalogue, où on la vend 1 f. 50. La planche a été payée 500 livres à Silvestre, ce qui équivaut à 1800 f. aujourd'hui.

6. Veuë et perspectiue du Chasteau de Versaille, du costé de l'entrée.
Dans la marge à gauche, on lit : Israel Siluestre, delineauit et sculpsit Parisiis 1664 Cum priuilegio Regis.
491 sur 358.

Le château n'est pas représenté comme il est aujour-

d'hui ; le premier plan est couvert d'arbres très-jeunes, qui occupent l'espace compris, aujourd'hui, entre les deux grilles.

On connaît deux états de cette planche :

1er État. C'est celui qui est décrit.

2e État. Outre la signature d'Israel, il y a à droite : A. Perel sculpsit. Au bas on lit : à Paris chez N. Langlois rue St Jacques a la Victoire.

On trouve cette pièce à la chalcographie, n° 2072 du du Catalogue, où elle est vendue 1 f. 50 : Le cuivre a été payé 500 livres à Silvestre, valant aujourd'hui 1800 f.

7. Veüe et perspective du Chasteau de Versaille du costé de l'entré

I. Silvestre del. et sculp. — 498 sur 579.

Pièce différente du n° 6, malgré la grande ressemblance de titre.

8. Veuë et perspectiue du Chasteau de Versaille, de dedans lanti court. (Avec les changements faits en 1664.)

Israel Siluestre delineauit et sculpsit. 1664. Cum priuilegio Regis.

495 sur 571 de haut.

On trouve cette vue à la chalcographie, sous le n° 2073 du catalogue, et elle est vendue 1 f. 50. La planche a été payée 500 livres à Silvestre, valant aujourd'hui 1800 f.

9. Chasteau Royal de Versailles, veu du milieu de la grande auenüe. A droite, on lit la même inscription en latin.

Isr. Siluestre delin. et sculps. 1674. — 495 sur 582.

Il y a deux états :

1er État. Avant toute lettre.

2e État. C'est celui qui est décrit.

On le trouve de cet état à |la chalcographie, sous le n° 2075, où on le vend 1 f. 50. La gravure a été payée 500 livres à Silvestre, équivalant à 1800 f. aujourd'hui.

10. Veüe en Perspectiue du Chasteau de Versailles du coste de l'Entrée
Siluestre delineauit A Perel sculpsit
A Paris, chez N. Langlois rue St Jacques a la victoire auec Priuil. du roi. — 247 sur 155 de haut.
Il y a un 1er État. Avant l'adresse de N. Langlois.

11. Vüe du Château de Versailles du coté de l'Orangerie
Fait par Israel Silvestre. Avec priuilege du Roy.
258 sur 143.

On connaît deux états :

1er État. Avant toute lettre.
2e État. C'est celui qui est décrit.

Cette planche représente l'Orangerie vue d'en bas. Le spectateur est placé de l'autre coté de la route qui longe l'Orangerie hors du château. L'orthographe du 2e état de cette pièce montre qu'elle a été publiée dans le 18e siècle, probablement par Daumont.

12. Veuë et Perspectiue du Chasteau de Versaille du costé de l'Orangerie. (en 1664).
Israel Siluestre deline. et sculpsit Parisijs. Cum priuilegio Regis. — 505 sur 377 de haut.

On connaît deux états de cette pièce :

1er État. C'est celui qui est décrit.
2e État. Le mot Lorangerie est écrit sans apostrophe.
Avant les mots Cum priuilegio Regis, il y a : et excud.

On la trouve à la chalcographie, n° 2074 du Catalogue, ou elle est vendue 1 f. 50. I. Silvestre a reçu 500 livres pour graver la planche, ce qui vaut aujourdhui 1800 f.

13. Chasteau de Versailles, veu de la grande place.
Dessigné et graué par Isr. Siluestre en 1684.
510 sur 582.

On le trouve à la chalcographie, sous le n° 2082 du catalogue, on le vend 1 f. 50. Silvestre reçut 500 livres

pour la gravure de la planche, somme valant aujourdhui 1800 f.

14. Veuë du Chasteau de Versailles et des deux aisles du costé des Jardins.
Dessigné et graué par Isr. Siluestre en 1682.
562 sur 381 de haut.

On trouve cette vue à la chalcographie, n° 2081 du Catalogue, où elle est vendue 1 f. 50. Silvestre reçut pour la gravure 500 livres valant aujourdhui 1800 f.

15. Veüe du Chasteau de Versailles, du costé de l'allée d'eau, et de la fontaine du Dragon.
A droite, il y a la même inscription en latin.
Isr. Siluestre del et sculp. 1676. — 501 sur 386 de haut.

Il y a deux états :

1er État. Avant toute lettre. Il y a, vers milieu sur le devant, entre les pieds du cheval du Roi et la marge, un homme nu-tête tenant un bâton levé, et devant lui deux chiens. Ces travaux ont disparu dans le 2e état.
2d État. C'est celui qui est décrit.

On trouve cette vue à la chalcographie, sous le n° 2079 du Catalogue, et on la vend 1 f. 50. Silvestre reçut 500 livres, soit 1800 f. d'aujourdhui, pour la gravure de la planche.

16. Veüe du Chasteau, des Jardins, et de la Ville de Versailles, du costé de l'Estang. A droite on lit la même inscription en latin.
Isr. Siluestre delin. et sculps. 1674. — 500 sur 389.

Il y a deux états :

1er État. Avant toute lettre.
2e État. C'est celui qui est décrit.

On la trouve à la chalcographie, sous le n° 2078, ou elle est vendue 1 f. 50. Silvestre a reçu 500 livres pour la gravure de cette planche, ce qui équivaut à 1800 f.

17. Chasteau Royal de Versailles veu de l'Auant-cour. A droite il y a la même inscription en latin.
I. Silvestre del. et sculp. 1674. — 494 sur 580 de haut.

On le trouve à la chalcographie, sous le n° 2076, où il est vendu 1 f. 50. Cette planche a été payée à Silvestre 500 livres équivalant à 1800 f. d'aujourdhui.

18. Chasteau de Versailles, veu de l'auantcour.
Dessigné et graué par Isr. Siluestre en 1682.
501 sur 579.

On le trouve à la chalcographie, sous le n° 2080, où il est vendu 1 f. 50. Cette planche a été payée à Silvestre 500 livres équivalant à 1800 f.

19. Vue du Chateau de Versailles du coté de l'entrée dans l'état où il se trouvait en 1682.
Sans aucune lettre. — 581 sur 503 de haut.

20. Veüe et perspective du Chasteau de Versaille du costé de la fontaine de Latone.
I. Silvestre del et sculp. — 504 sur 580.

On connaît plusieurs états.

1er État. Avant toute lettre.
2e État. C'est celui qui est décrit.
3e État. L'inscription est changée, elle est devenue :
Veüe du Chasteau de Versailles du costé du jardin. A droite il y a la même inscription en latin.
Après la signature du maître, il y a 1674.

Elle se trouve à la chalcographie, sous le n° 2077 du Catalogue, où elle est vendue 1 f. 50.

21. Veuë des trois Fontaines, dans le Jardin de Versailles.
Dessigné et graué par Isr. Siluestre en 1684.
500 sur 580.

Cette vue se trouve à la chalcographie, sous le n° 2170 du Catalogue; on la vend 2 f. Elle fait partie du labyrinthe de Versailles. Silvestre reçut 500 livres pour la gravure de la planche, ce qui vaudrait aujourdhui 1800 f.

22. Le Theatre d'eau Dans les Jardins de Versailles.

A droite il y a même inscription en latin.

Isr. Siluestre del et sculp. 1680.

504 sur 375 de haut.

Ce théâtre, qui n'existait déjà plus en 1755, était l'ouvrage de Vigarini, Architecte Modenois ; ses effets d'eau, changeaient six fois et offroient autant de décorations différentes.

On connaît deux états de cette pièce.

1er État. Avant toute lettre.

2e État. C'est celui qui est décrit.

On la trouve à la chalcographie, n° 2167 du catalogue, où on la vend 2 f. Elle fait partie de la collection que l'on nomme le Labyrinthe de Versailles. Silvestre a reçu 500 livres pour sa gravure, ce qui ferait aujourdhui 1800 f.

23. Marais artificiel, entouré de Joncs d'airain, et de Jets d'eau Dans les Jardins de Versailles.

A droite, on lit la même inscription en latin.

Isr. Siluestre del et sculp. 1680.

510 sur 376.

On connaît deux états de cette pièce.

1er État. Avant toute lettre.

2e État. C'est celui qui est décrit.

On la trouve à la chalcographie, sous le n° 2161 du Catalogue, où elle se vend 2 f. Elle fait partie du Labyrinthe de Versailles, et Silvestre reçut 500 livres pour la gravure de la planche, ce qui ferait aujourd'hui 1800 f.

24. Fontaine de la Renommée dans le Jardin de Versailles.

Dessigné et graué par Isr. Siluestre en 1682.

500 sur 577.

On trouve cette estampe à la chalcographie, n° 2164 du Catalogue, où on la vend 2 f. Elle fait partie du Labyrinthe de Versailles. Silvestre reçut 500 livres pour la gravure de la planche ce qui vaudrait 1800 f.

25. Veuë de la Pompe de Versailles.
Fait par Israël Silvestre. Avec privilege du Roy.
257 sur 144 de haut.

518. *Fêtes données à Versailles.*

1. Les plaisirs de l'Isle enchantée, ou les festes, et diuertisments du Roy, à Versailles, Diuiséz en trois journées, et commencéz le 7me Jour de May, de L'année 1664.
en haut : Veuë dv Chasteav de Versaille.
Israel Siluestre del, et scul. parisiis. et, excud. cum priuilegio Regis. — 425 sur 282 de haut.

Les ornements, de cette pièce et des suivantes, sont de Jean le Pautre, le reste est d'Israel Siluestre.

2. Premiere Journée. Marche du Roy, et de ses cheualiers auec toutes leurs suittes au tour du Camp, de la course de bague representant Roger, et les autres Cheualiers enchantéz dans l'Isle d'Alcine.
Israel Siluestre, del, et sculp. et ex. Cum priuil. Regis.
418 sur 277 de haut.

3. Premiere Journée. Comparse du Roy et de Ses Cheualiers auec toute leurs suitte dans le Camp de la course de bague pendant l'Ouuerture de la feste faite par les récits d'Apollon et des quatre siecles assis sur un grand Char de triomphe.
Israel Siluestre, deline, et sculpsit Parisiis. et excud cum priuilegio Regis. — 422 sur 278.

4. Première Journée. Course de bague disputé par le Roy, et ses Cheualiers réprésentans Roger et les autres Cheualiers enchantéz dans l'Isle d'Alcine.
Israel Siluestre, del et sculp. et ex cum priuilegio Regis
418 sur 272 de haut.

5. Premiere Journée. Comparse des quatre saisons, auec leurs suitte de consertans, et porteurs de presens, et de la Machine de Pan, et de Diane, auec leur suitte de Consertans,

et de bergers portans les plats pendant le recit des uns et, des autres deuant le Roy, et les Reynes.
Israel Siluestre, del, et sculp. et ex. Cum Priuil. Regis.

6. Premiere Journée. Festin du Roy, et des Reynes auec plusieurs Princesses et Dames serui de tous les mets et presens faits par les Dieux et les quatre saisons.
Israel Siluestre, deline, et sculpsit parisijs, et excud. cum priuilegio Regis. — 420 sur 272.

7. Seconde Journée Theatre fait dans la mesme allée, sur le quel la Comédye, et le Ballet de la Princesse d'Elide furent representéz.
Israel Siluestre, delineauit, et excudit. Cum Priuilegio Regis. — 428 sur 282.

Cette estampe a été gravée par le Pautre d'après Silvestre.

8. Troisieme Journée. Theatre dressé au milieu du grand Estang representant l'Isle d'Alcine, ou paroissoit son Palais enchanté sortant d'un petit Rocher dans lequel fut dancé un Ballet de plusieurs entrées, et apres quoy ce Palais fut consumé, par un feu d'artifice representant la rupture de l'enchantement apres la fuite de Roger.
Israel Siluestre, deline, et sculpsit. et excudit Cum priuilegio Regis. — 420 sur 274.

9. Troisiesme Journée. Rupture du Palais et des enchantemens de l'Isle d'Alcine representée par un feu d'Artifice.
Israel Siluestre, del, et ex. Cum Priuclegio Regis.
425 sur 282 de haut.

On connaît plusieurs états de ces planches.

1er État. Avant toute lettre.

2e État. C'est celui qui est décrit, sans numéros.

3e État. Il y a : Israel Siluestre del et sculp. comme dans le second état, mais il n'y a pas : ex. cum Priuilegio Regis. Il y a, à droite, les numéros qui sont ici à chaque pièce; on remarque aussi quelques legères

variantes dans l'orthographe du texte et dans le placement des virgules.

Ces planches se trouvent à la chalcographie, n°s 2864 à 2872 du Catalogue; on les vend 1 f. 50 chacune.

Le catalogue de l'Imprimerie Royale de 1699, offrait les neuf planches pour 3 livres 10 s.; elles se vendaient chez Sébastien Cramoisy, imprimeur du Roy et directeur de son imprimerie Royale.

519. *Villeroi.*

1. Veuë du Chasteau de Villeroy, appartenant a Mr le Mareschal de Villeroy, Duc et Pair de France.

A Paris Chez Israel Henriet, ruë de l'Arbre sec, au logis de Monsr le Mercier Orfeure de la Reine, proche la croix du Tiroir. — 171 sur 97.

Au bas de l'estampe, il y a une couronne, dont l'intérieur est blanc; et, en haut de l'estampe, une banderole est aussi restée en blanc.

Cette pièce fait partie de la suite n° 64. Elle a été gravée avant 1655. Il y en a une copie dans l'ouvrage de M. Zeiller.

2. Veuë du Chasteau de Villeroy. (du coté du jardin.)
I. Siluestre sculp. Israel ex. cum priuil Regis.
258 sur 133.

L'intérieur de ce château était beau et magnifiquement meublé; dans la chapelle, il y avait une descente de croix de Rubens.

520. *Vincennes.*

1. Plan general du Chasteau et petit Parc de Vincennes. A droite, il y a la même inscription en latin.
Isr. Siluestre scul. 1668. — 492 sur 369 de haut.

On connaît deux états de ce plan.

1er État. Avant toute lettre.
2e État. C'est celui qui est décrit.

On le trouve à la chalcographie, n° 2462 du catalogue; on le vend 1 f. 50.

La gravure de ce plan a été payée 500 livres à Silvestre ce qui vaut aujourd'hui 1800 f.

2. Veüe et Perspectiue du Chateau de Vincennes du costé de l'entrée du Parc

Dessigné et graué par P. Brissart (sous la direction de Silvestre.)

3. Veuë et Perspectiue du Chasteau de Vincennes, commencé l'an 1337 par Philippe de Valois; esleué par le Roy Iean son fils en l'année 1361. et acheué par Charles V, fils de Iean, qui en 1379 y fonda une saincte Chapelle, deseruie par 15 Ecclesiastiques. La peinture des vitres est des plus belles de l'Europe; et a esté faite sur les desseins de Raphael d'Urbin.

Israel ex. — 246 sur 135 de haut.

Dans l'estampe, au bas à droite, il y a : Israel Siluestre fecit.

Elle fait partie de la suite n° 62.

On en connait deux états.

1er État. C'est celui qui est décrit.

2e État. Au lieu de Israel ex. on lit, Daumont ex. Cette vue a été gravée avant 1655. Il y en a une copie dans la *Topographia Galliæ* de M. Zeiller.

4. Veüe du Chasteau de Vincennes du costé du Parc.

Siluestre delineauit. A Perel sculpsit. — 240 sur 150.

Il y a deux états :

1er État. C'est celui qui est décrit.

2e État. Il y a de plus : A Paris chez Langlois rue S. Jacques, etc.

5. Veue du Chasteau de Vincenne.

Siluestre fecit. Israel excudit. — 168 sur 96 de haut.

L'architecture est de Marot, et le paysage de Perelle, sur le dessin de Silvestre.

6. Veüe de vincenne.

Siluestre delin. — 144 sur 91.

521. *Descente des Français en Amérique.*

LA DESCENTE FAITE PAR LES FRANÇAIS EN LA TERRE FERME DE L'AMÉRIQVE. Ceci est en haut dans l'estampe même ; en bas dans la marge on lit : L'Isle de Cayenne dont on voit icy le Port, et le Fort que les François de la Compagnie de l'Amérique y ont fait depnis vn an, est sans contredit la plus delicieuse à habiter de toutes les Isles de l'Amérique, et la plus lucratiue à cultiuer ; la facilité d'y passer est encore plus grande que celle de passer à Sainct Christophle et aux autres Isles voisines, les vaisseaux de la Compagnie y portent gratuitement vn milier pesant à chaque passager, on y passe de mesme ceux qui n'ont point d'argent, et on leur fournit des viures iusqu'à tant que leur trauail et la terre qu'ils cultiuent leur produise de quoy payer leur passage et leur subsistance : il part au commencemet du mois de Nouembre vne flote de la riuière de Nantes : il en partira deux mois après vne autre, et ainsi de temps en temps les vaisseaux de la Compagnie (sans parler des vaisseaux estrangers) iront et viendront auec vn profit et vne commodité incroyable, tent des Habitans de l'Amérique que de leurs correspondans en France : le temps aprendra le reste, cependant on a iugé à propos de faire voïr icy l'ordre que les François ont tenu à y prendre terre, afin que l'on puisse juger par là, que la Compagnie en gardera toujours vn pareil, tant dans les affaires de la Religion, Iustice et Police, que dans celle de la guerre.

Cette inscription est en cinq lignes, dans toute la largeur de l'estampe ; au-dessous il y a les renvois suivans sur deux colonnes ; la première à gauche contient les renvois de A à G en treize lignes ; la seconde les renvois de H à R sur douze lignes. Je rapporte ici ces renvois pour les renseignemens qu'ils contiennent.

ORDRE ALPHABÉTIQVE POUR L'INTLLLIGENCE DV PLAN CY DESSVS

A, la mer.
B, la Terre Ferme peuplée de quantité d'Indiens fertile en

toutes choses par le temperce de l'Air et du Printemps, qui y règne toute l'année, n'y ayant iamais n'y de trop excessiue chaleur, n'y d'hyer, à cause de l'égalité des iours et des nuicts.

C, le coté de l'Isle de Cayenne où est le Port, et qui s'estend le long du riuage de la Mer, vers l'endroit où l'on a fait la descente au pied de la montagne nommée Ceperoux, cette Isle de Cayenne a enuiron quarante lieuës de tour.

D, le Port capable de contenir 4000 vaisseaux et joignant l'embouchéure de la riuière de Cayenne, qui donne son nom à l'Isle.

E, Riuière de Cayenne large de huict à neuf cens pas, qui se sépare en deux branches, dont elle enuironne l'Isle aux deux bouts, de laquelle elle fait deux embouchéures considerables, après auoir conserué sa largeur et son courant près de deux cens lieuës auant dans la Terre Ferme.

F, Deux grands vaisseaux qui porterent les 800 François dans le Pays l'vn nommé la Charité, l'autre S. Pierre, du port de quatre a cinq cens tonneaux chacun, l'vn armé de 32 pièces de Canon l'autre de 36.

G, Vne frégate de 50 tonneaux, et deux autres barques qui estaient en fagot dans les grands vaisseaux que l'on monte aussi-tost l'arriuée dans le pays.

H, les Chaloupes qui seruirent au débarquement.

I, les trois corps d'armée mis en bataille par ordre d'auant garde, corps d'armée et arrièregarde ensuite du débarquement.

L, les retranchemens du Camp.

M, le Camp où tous les esquipages furent deschargez.

N, la Montagne de Ceperoux, où fut construit le Fort composé de cinq bastions si auantageusement situé, qu'il commande l'embouchéure de la riuière, toute l'estenduë du Port et de la Mer, l'on y mit d'abord 20 pièces de canon pour sa deffence.

O, les Indiens qui vinrent saluër nos François, et les présens qu'ils se firent réciproquement.

P, deux Canots ou Chaloupes des Indiens qui furent à bord de nos vaisseaux pour en admirer la grandeur.

Q, Le lieu où fut planté la Croix.

R, Terres deffrichées où les viures furent plantez, ensuite de quoy chacun trauailla à son habitation particulière, et on commença à planter les cannes à sucre, et toutes les autres marchandises qui croissent dans le pays, dont on fait la recolte quatre fois l'année.

AVEC PRIVILÈGE DV ROY.

Au bas de l'estampe, à gauche, il y a : Siluestre f, coupé en partie par le trait quarré de la gravure. A coté, il y a encore : Siluestre fecit.

556 sur 218.

C'est une pièce d'une très-grande rareté ; je ne l'ai vue que dans la collection de M^r Bérard, l'épreuve est très-belle et bien conservée.

§ V.

TITRES.

522. *Titre Anonyme.*

Ce titre représente des ruines. Au fond on voit trois arcades ouvertes et une quatrième en partie démolie; sur le devant, il y a une colonne renversée sur laquelle on lit l'inscription suivante, qu'un homme debout montre du doigt :

Israel Siluestre Inuentor et fecit anno domini 1648. Romæ (le 4 est retourné.)

Dans la marge du bas il y a : A PARIS Chez Israel, rue de l'Arbre sec, au logis de Monsieur le Mercier Orfeure de la Reyne, proche la croix du Tiroier. Auec priuil. du Roy.

122m sur 76 de haut.

C'est le titre d'une suite de vues de Rome, notre n° 10.

523. *Titre Anonyme.*

Ce titre représente une vue de Paris, prise vers la pointe de l'île Saint-Louis.

Au milieu, il y a une couronne de feuilles de chêne soutenue par deux femmes assises, qui représentent la peinture et la sculpture; elles sont couronnées par un génie placé au-dessus. Dans le fond, à droite, on voit Notre-Dame et le clocher de la Ste Chapelle; à gauche, St Etienne du Mont, le clocher de Ste Geneviève, et plus près l'ancienne porte Saint-Bernard et le clocher de l'Eglise des Bernardins.

Ce titre est entièrement de l'invention et du dessin de Jean Le Pautre, qui a gravé le groupe de figures du milieu. La vue de Paris a été gravée par Silvestre.

En bas dans la marge, il y a un grand espace blanc qui semble attendre une inscription. Tout à fait sur le bord du cuivre on lit :

A PARIS chez Israel Henriet, ruë de l'Arbre sec, au logis de Monsieur le Mercier Orfeure de la Reine, proche la croix du Tiroir. — 246 sur 137 de haut.

324. *Titre d'une suite de 12 pièces.*

Alcvne vedvte di Giardini e Fontane di Roma et di Tiuoli, Diseg^{te} e Intagl^{te} per Israell Siluestro. 1646.

Cette inscription est sur une draperie soutenue par une fontaine qu'elle cache en partie. Le fond représente des jardins.

Dans la marge du bas, il y a : Auec priuilege du Roy. A Paris chez Pierre Mariette, rue S Iacques a l'Esperance, A gauche il y a le n° 1. — 123 sur 83.

C'est le titre d'une suite de 12 pièces numérotées. Notre n° 6.

325. *Titre d'une suite de 12 pièces.*

Dedié A tres Haute, tres Puissante, tres Illustre et tres Pieuse Dame Madame la Duchesse d'Aiguillon Pair de France, comtesse d'Agenois et de Condomois Par son tres humble seruiteur Israel Situestre.

A Paris, Chez Israel Siluestre, ruë de l'Arbre-sec, proche la Croix du Tiroir, au logis de Monsieur le Mercier Orfeure ordinaire de la Reyne. Auec priuilege du Roy. 1661.

208 sur 125 de haut.

Il y a deux états de ce titre.

1^{er} État. C'est celui qui est décrit.

2^e État. Au lieu de l'adresse de Silvestre, il y a celle-ci ;
A Paris chez van Merlen rue S. Jacques a la ville d'Anuers. Auec Priuil du Roy.

Ce titre est sur le dé d'un piédestal orné de guirlandes de fleurs et de fruits ; sur la corniche de ce piédestal il y a les armes d'Aiguillon.

C'est le titre de la suite du n° 287.

326. *Titre d'une suite de 12 pièces.*

Antiche. e. moderne. vedvte. di. roma. e. contorno.

FATE. DA. ISRAEL. SILVESTRO. Cum priuile, Regis excudit parisijs. En haut de l'eslampe, il y a : Capo di Boue.
155 de large sur 68 de haut. Numerotée 1.

Ce titre représente la sépulture de Cécilia Metella, sur la voie Appia. On voit une tour en ruines ; sur une pierre qui est au pied de cette tour, on lit l'inscription ci-dessus. A droite et attenant à la tour, on voit les ruines d'un mur percé d'arcades, et à gauche, dans le lointain, il y a un paysage.

C'est le titre et le 1er numéro d'une suite de 12 pièces numerotées, notre n° 3.

On en connait quatre états.

1er État. Avant l'inscription Capo di Boue.
2e État. Avec l'inscription, mais avant le n° 1.
3e État. Avec l'inscription et le numéro 1, mais sans le nom de Mariette.
4e État. Avec le nom de Mariette et le reste comme dans dans le 5e état.

Il est probable que toutes les pièces de la suite, existent aussi sans inscriptions ; cependant cela n'a pu être constaté que pour les numéros 1, 6, 8, 9, 10, 12. On a vu, au n° 5, qu'elles ont encore d'autres différences avec les pièces de la suite. Il faut donc, au moins pour ces six pièces, admettre les quatre états décrits ci-dessus.

527. *Titre d'une suite de six pièces.*

CAPRICE DESINE ET GRAVE PAR Israel Siluestre 1656.

Cette inscription est dans un cercle formé d'une couronne de feuillage, soutenue par un homme et une femme debout. Au fond, à gauche, on voit le sépulcre des Valois, et à droite un paysage.

Dans la marge du bas, il y a l'inscription suivante : Veuë du sepulcre des Valois a Saint Denis.
71 sur 74.
C'est le titre de la suite n° 68.

528. *Titre d'un livre.*

Diarium Itinerum L. H. D. Lomenie Comitis de Brienne. ab anno 1652, ad annum 1655.

Au bas, sur un ruban qui noue une guirlande de feuilles d'olivier servant d'encadrement à la gravure, on lit : Silustre fesit. — 97 sur 133.

Cette estampe décore la relation du voyage du Comte Loménie de Brienne, dans le nord, voyage décrit dans un livre dont voici le titre : « Ludovici Henrici Lomenii Briennæ co- » mitis, Regi a consiliis, actis et epistolis, itinerarium. editio » Altera. » (La première est in-12, et sans figures.) Curante Car. Patin. D. M. P. Parisiis cl. Cramoisy 1662 in-8°.

La Planche de Silvestre se trouve page 43. Elle représente de hautes montagnes, qui sont dans le fond; au bas de ces montagnes il y a un camp lapon. Sur le devant, on voit un lapon dans un traineau tiré par un Renne, et auprès un autre lapon debout, tenant un arc à la main droite et une flèche à la main gauche.

Ce livre renferme en outre un portrait du comte Loménie de Brienne, dessiné par C. Le Brun, et gravé par Rousselet, qui pourrait bien avoir fait la bordure de la pièce ci-dessus.

528 *bis. Titre.*

Diuers Paisages faits sur le naturel, par Israel Siluestre. Auec priuil. du Roy. 1650. — 153 sur 88.

Ce titre se compose d'un portique percé de trois arcades vers le fond, et de deux autres latéralement. Ces arcades sont couronnées d'une balustrade ornée de 4 bustes.

L'arcade du milieu conduit à une avenue à l'extrémité de laquelle on voit un édifice à colonnes ; à travers les autres arcades on voit la campagne. Au-dessus de l'arcade du milieu, il y a un médaillon entouré de guirlandes et dans lequel on remarque des figures si légèrement tracées qu'elles ont presque entièrement disparu dans le second état. Les petits personnages semblent être de de La Belle.

On connaît deux états de ce titre :

1er État. C'est celui qui est décrit, il y a l'année 1650.

2e État. L'année a été effacée, et à sa place, il y a un petit fleuron après le mot Roy.

329. *Titre d'une suite de 12 pièces.*

Diuers Paisages sur le naturel de la Duché de Bourgongne, faits par Israel Siluestre. 1650. Auec priuilege du Roy.

187 sur 93 de haut.

Il y a trois états de ce titre.

1er État. C'est celui qui est décrit.

2e État. L'année est effacée, le reste est comme dans le 1er état.

3e État. L'année est effacée, et sur une seconde ligne, il y a l'adresse suivante :

A Paris Chez I. Vander Bruggen rue St Iacques au grand Magazin.

Ce titre a été gravé par J. Marot.

Il représente une Porte cintrée donnant entrée sur une terrasse avec balustrade garnie de vases de fleurs ; de chaque coté de la terrasse, il y a un edifice orné de colonnes. Au delà de la porte, on voit la campagne. Cette dernière partie de l'estampe a été si légèrement gravée, que, déjà très-faible de 2e état, elle est à peine visible dans le troisième.

C'est le titre du numéro 69.

330. *Titre d'une suite de six pièces.*

DIVERSE. VEDVTE DI. PORTI. DI. MARE.
Intagliate da Israel Siluestre. Anno D 1647.

Cette inscription est dans l'estampe même, sur une large banderole.

(En haut dans la marge.) Tour sur les terres du Pape frontiere du Royaume de Naple

(Et en bas). Israel Siluestre de. et sculp. cum priuil. Regis.
A gauche, il y a le n° 1.

C'est le titre et le premier numéro de la suite n° 14.

L'estampe est de forme ronde dans un cuivre carré de 120 sur 117 de côté. Elle représente une tour dont le sommet est en ruine. Au pied de cette tour, il y a une tente et à côté un groupe de plusieurs personnes; à droite, on voit la mer et au loin un vaisseau.

Il y a de ce titre une copie en sens inverse.

331. *Titre d'une suite de neuf pièces.*

Diuers veuës du Chasteau et des bastiments de Fontaine belleau ; dessiné et graué par Israel Siluestre. (en 1649).

Veuë du bastiment de la Cour des fontaines, et du Iardin de l'Estan.

Cette inscription est en haut de l'estampe.

Au bas, on lit l'adresse suivante : A Paris Chez Israel, au logis de Monsieur le Mercier Orfeure de la Reyne, rue de l'Arbre sec proche la croix du Tiroir. — 161 sur 107.

C'est le titre de la suite n° 216.

La cour des fontaines est dans le coin à gauche. Sur le devant il y a une statue sur le piédestal de laquelle on voit des H avec la couronne Royale.

332. *Titre d'une suite de douze pièces.*

Diuerses Veües de France et d'Italie. (Cette inscription est en haut dans une banderole.)

En bas dans la marge il y a : Capo di Boue Fuoni di Roma Israel Siluestre fecit. Auec priuilege du Roy.

A Paris chez Pierre Mariette, rue S. Iacques a l'Esperance. 122 sur 77 de haut.

Cette pièce, numerotée 1, est le titre et le 1er numéro, de la suite du n° 20, formée de 12 pièces.

Elle représente, à droite, une tour en ruine et, à gauche, dans le lointain, la ville de Rome.

332. *Titre d'une suite de 21 pièces.*

Duers veuës d'Italie et autre lieu. Fait par Israel Siluestre.

Cette inscription est dans un cartouche, au bas duquel il y a un escu en blanc, surmonté d'une couronne de Duc.

Au bas, dans la marge, il y a l'adresse suivante : A Paris Chez Israel Henriet. Auec priuil. du Roy. — 75 sur 88.

C'est le titre de la suite n° 19.

333. *Titre d'une suite de 12 pièces.*

DIVERSES VEVE DE LION desine et graue qar Israel Siluestre 1652 a paris. (Le 2 de la date est retourné et les deux derniers mots sont à peine visibles.)

Cette inscription est sur la façade d'un petit monument et elle entoure une couronne de feuilles de chêne dans laquelle sont des armoiries. A droite, on voit un édifice surmonté d'un clocher.

A Paris Chez Israel, ruë de l'Arbre sec, au logis de Mr le Mercier Orfeure de la Reine, prez la Croix du Tiroir. Auec priuilege du Roy. — 108 sur 96 de haut.

Dans un coin de l'estampe, à droite, il y a I. Siluestre f.

C'est le titre de la suite n° 234.

334. *Titre d'une suite de 6 pièces.*

DIVERS VEVES DE PORTS DE MER D'ITALIE ET autres lieus.
Au-dessous on lit : S. George de Venize.

Cette inscription est en haut de l'estampe, dans la marge ; en bas, il y a : I. Silvestre in. sculp. Auec priuil. du Roy.

A Paris chez P. Mariette, rue S. Iacques a l'Esperance.

C'est le titre de la suite n° 16.

Cette estampe est de forme ronde inscrite dans un cuivre carré de 119 sur 124 de côté. Elle représente l'Eglise des Bénédictins de S. Georges.

On trouve ce titre sous quatre états différents.

1^{er} État. C'est celui qui est décrit, il n'a pas de numéro à droite.

2^e État. Comme le premier état, mais il y a de plus le numéro 1 à droite.

3^e État. L'adresse de Mariette a été remplacée par celle-ci A Paris Chez Nicolas Langlois rue S^t Jacques. Il y a encore Auec priuil. du Roy.

4^e État. Avec la signature de Silvestre, il y a : A. Paris Chez Nicolas Langlois rüe S^t Jacques a la Victoire. Les mots Auec priuil du Roy n'y sont plus. Le papier est épais.

335. *Titre d'une suite de 6 pièces.*

DIVERS. VEVES. DE. PORT. DE. MERS. Faict par Israel Siluestre. Anno Do 1648.

Cette inscription est sur un mur au devant duquel on voit une fontaine.

En haut dans la marge, il y a : Veue de la Ville de Gayette.

Et au bas, a paris chez Le Blond rüe Sainct Denis a la Cloche.

Auec priuilege du Roy. — 138 sur 158 de forme ronde dans un cuivre carré.

La fontaine qui est au-devant du mur est la fontaine S^t Victor, à Paris. Dans le fond, on voit un port de mer.

C'est le titre de la suite n° 15.

Il y a deux états de ce titre :

1^{er} État. C'est celui qui est décrit.

2^e État. Au lieu de l'adresse de Le Blond, il y a :

A Paris Chez P. Drevet a l'Annonciation.

336. *Titre d'une suite de 9 pièces.*

Diuerses veuës de Rome et des enuirons; faictes par Israel Siluestre. Et mises en lumiere par Israel Henriet.

Auec priuilege du Roy. — 250 sur 117 de haut.

Ce titre se compose, d'abord, d'un écusson dont le fond est blanc. Deux génies sont assis et adossés à cet écusson, l'un à droite, l'autre à gauche. Il est surmonté d'une tête de génie au milieu de deux ailes; au bas, il y a un écu à fond blanc surmonté d'une couronne de comte. A droite et à gauche on voit la campagne au loin. Le tout a été dessiné et gravé par de La Belle, excepté les lointains, qui sont d'Israel Silvestre; il y a représenté une vue de la campagne de Rome.

Ce titre, de premier état, est très-vigoureux, et il a pu supporter un nombreux tirage; on le trouve d'un état postérieur, avec l'inscription suivante sur l'écusson : Cayer propre aux aspirans militaires et civil qui ont besoin d'apprendre à dessiner a la plume et se préparer a operer d'après nature.

Et au bas : Diverses vues de Rome et compositions libres d'architecture mises en lumière par Naudet.

L'écu qui était au bas a disparu. Je ne sais comment était composé le « cayer ».

C'est le titre de la suite n° 11.

537. *Titre d'une suite de 10 pièces.*

Diuers veuës faites par Israel Siluestre Et mises en lumiere par Israel Henriet Auec priuilege du Roy.

70 sur 87 de haut.

Ce titre est sur un écu entouré d'un cartouche, derrière lequel on voit une draperie. Au-dessus il y a un écu en blanc surmonté d'une couronne de comte.

C'est le titre de la suite n° 72.

538 *Titre d'une suite de trente pièces*

Diverses veves faictes par Israel Siluestre. 1652.

Au bas : a monseigneur le comte de vivonne Conseillier du Roy en ses conseils, et premier gentilhomme de sa chambre.

Maison de Monsieur le premier President du Parlement de Paris.

A Paris chez Israel rue de l'Arbre sec au logis de Monsieur le Mercier Orfeure de la Reyne proche la Croix du Tiroir.
168 sur 101.

Au milieu, et en grande partie dans l'estampe, on voit les armes du Comte de Vivonne. La maison est à droite; à gauche, il y a des jardins et au-delà, la campagne.

C'est le titre de la suite n° 64.

339. *Titre d'une suite de vingt pièces.*

Diuerses veuës faictes sur le naturel par Israel Siluestre.

Dans une couronne de feuilles de chêne, entourée d'un trait, il y a : L'HOSTEL DE VANDOSME A PARIS 1652.

A Paris chez Israel ruë de l'Arbre sec au logis de Mons^r le Mercier Orfeure de la Reine, proche de la Croix du Tiroir.

Auec priuilege du Roy. — 170 sur 100 de haut.

C'est le titre de la suite n° 51.

On connaît deux états :

1^{er} État. C'est celui qui est décrit.
2^e État. Au lieu de l'adresse d'Israel, il y a l'adresse suivante : A Paris chez I. Vander Bruggen rue S. Iacques au grand Magazin.

Plusieurs pièces de la suite, et peut-être toutes, existent aussi de second état.

340. *Titre d'une suite de six pièces.*

Diverses veües faites sur le naturel, et dédiées au Roy, par Israel Siluestre.

Veüe du Chateau de fontaine Belleau du costé de l'estan. A Paris auec Priuil. du Roy.

dessigné et graué par Israel Siluestre 1658. — 195 sur 115.

Ce titre représente le château de Fontainebleau ou de la partie du jardin anglais qui est vis-à-vis la cour des fontaines, de l'autre côté de l'étang des carpes, le spectateur a devant lui, au loin, la cour des fontaines, à droite l'avenue de Maintenon

et à gauche la belle avenue qui est à l'entrée du jardin anglais; sur l'étang on voit plusieurs barques.

C'est le titre du n° 54.

541. *Titre d'une suite de 10 pièces.*

LES EGLISES DES STATIONS *de Rome* Dédiées Par Israel Henriet. A HAVLTE ET PVISSANTE DAME Dame MARIE CATHERINE de La Rochefoucauld : Marquise de Seniccy, comtesse de Randan, Baronne du Luquet, et autres lieux, Dame d'honneur de la Reyne, et gouuernante du Roy, et de Monsieur.

Cette inscription est sur une draperie portée par deux génies debout.

Dans la marge du bas, il y a : A Paris chez Israel, ruë de l'Arbre sec, au logis de Monsieur le Mercier Orfeure de la Reyne, pres la croix du Tiroir.

Auec priuil. du Roy. — 252 sur 155 de haut.

Ce titre a été gravé, en partie, par G. Rousselet, sur le dessin de de La Belle. Silvestre a gravé la vue de Rome du fond, à gauche, telle qu'elle se présente, lorsqu'on arrive du côté de la porte du peuple.

On en connaît plusieurs états :

1ᵉʳ État. Au bas dans la marge, il y a : Israel Siluestre in et fecit cum priuilegio Regis. Mais il n'y a point l'adresse, à Paris chez Israel etc.

2ᵉ État. C'est celui qui est décrit.

3ᵉ État. Il y a, en bas, en une seule ligne. A Paris chez Mʳ Dumont Professeur d'Architecture, rue des Arcis près Sᵗ Jacques la Boucherie

Auec Priuil du Roy.

4ᵉ État. L'inscription est modifiée, elle porte : LES EGLISES DES STATIONS DE ROME, et vues de Lyon Grenoble etc. (Le reste comme l'inscription du 1ᵉʳ État.) Au bas, la marge, au lieu d'être blanche, est couverte de tailles verticales, sur lesquelles il y a, d'une impression presque illisible : A Paris chez (nom illisible) ruë S. Jacques vis-à-

vis le collège de Louis-le-Grand. La porte cochère a coté d'un libraire et d'un épicier n° 12. — La vue de Rome du fond est à peu près effacée.

C'est le titre de la suite n° 2.

342. *Titre d'une suite de 12 pièces.*

Les lievx LES PLVS REMARQVABLES de paris et des environs

Faicts par Israel Siluestre.

Dediez a monseignevr lovis de bvade Seigneur de Frontenac, Comte de Palluau, Vicomte de Lisle Sauary, etc.

Ce titre est sur un piédestal orné de guirlandes. En haut, il y a des armoiries ; sur une moulure de la plinthe, il y a : Israel ex. De chaque côté du piédestal on voit la campagne. Enfin dans la marge du bas, on lit les vers suivants :

Puis qu'on peut mesurer l'obiect à sa puissance
Ces Pieces (curieux) ne vous deplairont pas,
Ou d'un hardy crayon l'art vous met en presence
Tout ce que d'un loingtain, l'œil peut tirer d'appas

Auec Priuil. du Roy. A droite, le numéro 1. — 188 de large sur 91 de haut.

C'est le titre et le premier numéro de la suite n° 48, composée de 12 pièces numérotées.

343. *Titre d'une suite de 12 pièces.*

Livre contenant les Veües et Perspectiues de la Chapelle et Maison de Sorbonne ; Ensemble de plusieurs autres belles Maisons basties en diuers endroicts du Royaume. 1649.

Israel excudit. cum priuil. Regis. — 245 sur 152.

Ce titre représente une cour à laquelle on monte par un escalier de six degrés ; à droite et à gauche sont des édifices avec de nombreuses colonnes ; sur le devant, on voit six statues sur des piédestaux. Au fond, à travers un portique, on voit des jardins. De toutes parts, il y a des petits personnages.

Les figures, les statues et le paysage, sont gravés par de La Belle; l'architecture par Marot, sur le dessin de Silvestre.

C'est le titre de la suite n° 61.

On connaît deux états de ce titre :

1er État. C'est celui qui est décrit.

2e État. Au lieu d'Israel excudit, il y a Daumont ex.

Il y a des épreuves très-faibles, même de premier état.

544. *Titre d'une suite de huit pièces.*

Liure de diuerses Perspectiues, et Paisages faits sur le naturel, mis en lumière par Israel. (Ceci est en caractères romains, ce qui suit est en caractères italiques.)

A Paris Chez Israel Henriet, rue de l'arbre sec, au logis de Monsieur le Mercier Orfeure de la Reyne, proche la Croix du Tiroir.

Auec priuilege du Roy. 1650. — 255 sur 154 de haut.

Ce titre représente une grande colonnade, d'ordre dorique, coupée par deux pavillons. Entre les arcades on voit des statues. Sur le devant, il y a un fossé plein d'eau, bordé d'une balustrade ornée de dix statues sur des piédestaux, et, au milieu, la statue d'un fleuve couché. Dans le lointain, à travers les arcades, on voit la campagne.

Les figures et le paysage, ont été dessinés et gravés par de La Belle.

On connaît deux états de ce titre :

1er État. Après les mots Auec priuilege du Roy, on lit : 1650.

2e État. L'année 1650 a été effacée.

C'est le titre de la suite n° 17.

545. *Titre d'une suite de quinze pièces.*

Liure de diuerses Perspectiues et Paisages faits sur le naturel, mis en lumiere par Israel 1650.

Auec priuilege du Roy.

A Paris, Chez Israel Henriet, rue de l'Arbre sec, au logis de Monsieur le Mercier Orfeure de la Reyne proche la Croix du Tiroir. — 250 sur 158 de haut.

Ce titre représente, à droite, la fontaine des Innocents, comme elle était au coin de la rue S^t Denis ; et à gauche, la même fontaine répétée en symétrie, avec quelques petites différences. Ou plutôt à droite comme elle était rue S^t Denis, et à gauche comme elle était rue aux Fers.

Dans le fond, on voit, au milieu, le portail des filles Sainte-Marie, rue S^t Antoine, où Fouquet a été inhumé ; c'est maintenant le temple des calvinistes de la confession de Genève.

A gauche de l'église des filles Sainte-Marie, on voit le portail de l'hôpital de la Trinité, qui était situé rue S^t Denis et rue Grénetat. Les Religieux de cet hôpital, dit du Breul, « ont baillee a louage la belle grande salle qui est de 21 toise et demy de long et six toises de large, aux *Maistres de la confrairie de la Passion*, pour y faire jouer par personnages aux jours de festes quelques histoires, tant de ladite passion qu'autres concernant le Christianisme : mais après ces choses de saincteté, lesdits maistres de ladite confrairie y firent jouer autres histoires profanes, qui depuis furent nommez *Les jeux des poix pillés*. » Les curés avançaient les vêpres pour donner à leurs paroissiens la facilité d'assister à ces spectacles. Le prix des places était de deux sous, valant à peu près 3 f. d'aujourdhui. Cependant, fait remarquer Du Breul, la plupart de ceux qui y assistaient étaient « gens méchaniques. »

Les figures sont de de La Belle, et l'architecture de Marot.

On connaît deux états de ce titre :
1^{er} État. C'est celui qui est décrit.
2^e État. Au lieu de 1650, il y a 1651.
C'est le titre de la suite n° 52.

346. *Titre qui n'appartient à aucune suite.*

Liure de diuerses Perspectiues et Paisages faict sur le narel. Par Israel Siluestre. Auec priuil. du Roy.

A Paris chez Israel Henriet, ruc de l'arbre sec, au logis de Monsʳ le Mercier Orfeure de la Reyne, proche la croix du Tiroir. 1651. — 239 sur 129 de haut.

Ce titre représente un arc de triomphe d'ordre ionique, percé de trois portes, et terminé par une balustrade avec trophées militaires. Au milieu du fronton, il y a des armoiries, et dans le fond, un jardin très joliment exécuté.

Les petits personnages sont de de La Belle.

347. *Titre d'une suite de douze pièces.*

Liure de diuerses Paisages faicts sur le naturelle.
Par Israel Siluestre.
A Paris chez Israel, ruë de l'Arbre sec, au logis de Monsʳ le Mercier, Orfeure de la Reyne, proche la Croix du Tiroir.
Auec priuil. du Roy. — 136 sur 87 de haut.

Ce titre représente une colonnade circulaire surmontée de statues groupées par deux, comme les colonnes qui les supportent. Cette colonnade est sur une terrasse à laquelle on monte par deux escaliers placés à droite et à gauche. La terrasse est bornée sur le devant de l'estampe, par un mur, soutenant une balustrade, au bas il y a plusieurs petits personnages. Dans le fond on voit la campagne :

C'est le titre de la suite n° 18.

348. *Titre d'une suite de huit pièces.*

Livre De Diverses vevës, Perspectiues, Paysages faits au naturel, Par Israel Siluestre.
A Paris Chez Israel Siluestre, rue de l'Arbre sec au logis de Monsieur le Mercier, proche la croix du tiroir.
Auec priuilege du Roy. — 159 sur 112.

Ce titre est sur une draperie recouvrant un piédestal, plus loin, il y a une balustrade, et des arbres au-delà.

C'est le titre de la suite n° 55.

On en connaît deux états :

1ᵉʳ État. C'est celui qui est décrit. Il n'y a point de numé-

ros et point d'année après l'adresse de Silvestre. Ce premier état est postérieur à l'année 1661.

2ᵉ État. L'adresse de Silvestre est remplacée par la suivante.

A Paris chez van Merlen, rue S Jacques a la ville d'Anuers 1664. Et au bas, à droite, il y a le n° 1.

549. *Titre d'une suite de vingt-deux pièces.*

Liure de diuerses Veuës, Perspectiues, et Paysages faicts sur le naturel. DÉDIEZ AV ROY, par Israel auec Priuilege de SA MAIESTÉ.

A Paris Chez Israel Henriet, rue de l'Arbre sec au logis de Monsieur le Mercier Orfeure de la Reyne proche la croix du Tiroir. 1651.

En haut de l'estampe, sur une banderolle, qui entoure les armes de France et de Navarre; on lit :

LA PLACE ROYALE. — 255 sur 153 de haut.

Cette pièce a été gravée par Marot, sur le dessin de Silvestre, qui a gravé ce qui s'y trouve de figures.

C'est le titre de la suite n° 62.

Le spectateur est placé sur le coté Est de la place, à peu près où se trouve aujourd'hui la mairie du huitième arrondissement.

550. *Titre d'une suite de douze pièces.*

Liure de diuerses Veuës de france, Rome, et Florence. Faits par Israel Siluestre.

A PARIS. Chez Israel, rue de l'Arbre sec, au logis de Monsieur le Mercier Orfeure de la Reyne, proche la Croix du Tiroir. Auec priuil. du Roy. — 164 sur 96 de haut.

On en connaît deux états :

1ᵉᵉ État. C'est celui qui est décrit.

2ᵉ État. Au lieu de : Chez Israel, rue de l'Arbre sec, etc.; il y a : Chez I Vander Bruggen rue Sᵗ Iacques, au grand Magazin.

Mariette dit, que cette pièce a été gravée par Noblesse.

C'est le titre de la suite n° 26. Il represente une place à laquelle on monte par un escalier. De chaque côté, il y a un portique surmonté de statues groupées par deux, comme les colonnes des portiques. Au fond de la place, il y a une Eglise couverte d'un Dôme; au delà on voit la campagne.

551 *Titre d'une suite de huit pièces*

Liure de paisages faits sur le naturelle par Israel Siluestre.

A Paris chez Israel au logis de Monsieur le Mercier Orfeure de la Reyne ruë de l'Arbre sec proche la croix du Tiroir. Auec priuil du Roy 154 sur 64 de haut. Ce titre, qui est dans un cartouche, est celui de la suite n° 70.

552. *Titre d'une suite de treize pièces.*

Recveil de veve de plvsievrs edifices tant de Rome que des environs. Faict par Israel Syluestre et mis en lumiere par Israel Henriet. Auec privilege du Roy. 127 sur 59 de haut.

Ce titre est dans un cartouche, il fait partie de la suite n° 7.

553. *Titre d'une suite de vingt pièces.*

Les riuieres d'Oyse, et de Marne ayant marié leurs eaux auec celles de la Seyne viennent icy par leurs tours et detours rendre ensemble leurs hommages au Roy deuant son Loure, et apres auoir engraisse l'Isle de France, la plus belle, et la plus fertile du monde, elles charrient dans Paris la meilleure partie des despoüilles, et des richesses du Royaume, et contribuent fort au commerce de cette ville incomparable.

Israel Siluestre delineauit et fecit. (la lettre f du mot fecit n'est pas barrée)

A Paris chez Israel au logis de Monsieur le Mercier Orfeure de la Reyne, rüe de l'Arbre sec, proche la Croix du Tiroir. Auec priuilege du Roy. — 249 sur 137 de haut.

La Nymphe de la Seine, appuyée sur son urne, montre une

pierre sur laquelle on voit les armes de France et de Navarre, aux quatre coins de la pierre il y a des L couronnées, et en bas à gauche on lit l'année 1654. Derrière cette pierre, il y a un beau groupe d'arbres fait par Herman Swanevelt. Au loin on voit à gauche la porte de la conférence et la galerie du Louvre, et à droite le Louvre. C'est le titre de la suite n° 63.

354. *Titre d'une suite de six pièces.*

Veües de differents Lieux dessinées et grauées au naturel par Isr. Syluestre (Cette inscription est en haut dans une banderole). Dans la marge du bas il y a : Veüe du Pont Lamentano proche de Tivoli.

Israel Siluestre inc ADefer ex cum Priuil. ensuite le numéro 1. — 250 sur 116.

Cette inscription est inexacte; l'estampe represente la vue du pont Lucano, et du mausolée de L. Plautius, sur le chemin de Rome à Tivoli.

Dans la gravure, au bas, à gauche, on lit :

A Paris au bout Ju Pont au change deuant l'horloge du palais

C'est le titre de la suite n° 21.

On en connaît trois états.

1er État. C'est celui qui est décrit.
2e État. Au lieu de A Defer ex. On lit : Le Blond ex.
3e État. Au lieu de Le Blond ex. on lit : Gantrel ex.

Dans ce troisième état on a effacé l'adresse A Paris au bout Ju Pont au change etc. qui était dans la gravure. Cette adresse ayant été mal effacée on peut voir encore des traces de lettres. Au bas, sous l'inscription, il y a : A Paris rue St Jacques, a l'image S. Maur

355. *Titre d'une suite de douze pièces.*

Veuë et Perspectiue du Palais Cardinal du costé du Jardin, et en suitte celles du Louure, et des Tuilleries de diuers cos-

tez, et des autres lieux les plus curieux des enuirons de Paris. Par Israel Syluestre.

A Paris Chez Israel Henriet, rue de l'arbre sec proche la croix du Tiroir au logis de Monsieur le Mercier Orfeure de la Reyne. Auec priuilege du Roy. 245 sur 128 de haut.

La Renommée a été dessinée, et gravée par de la Belle, le reste est d'Israel Silvestre. On a tiré à part des épreuves de la Renommée, pour l'œuvre de la Belle.

C'est le titre de la suite n° 49.

356. *Titre d'une suite de huit pièces.*

Veües et perspectiues nouuelles tirées sur les plus beaux lieux de Paris et des enuirons.

A Paris Chez Isrel au logis de Monsieur le Mercier Orfeure de la Reyne, pres la croix du Tiroir.

Et à droite, en trois petites lignes : Israel excud. — cum priuilegio — Regis. 1645. A côté il y a le n° 1. — 250 sur 122 de haut.

Sur une petite pierre, appuyée sur une plus grande qui est couverte d'un bas relief, on lit : Goyran fecit.

On connaît trois états de ce titre, qui est celui du n° 50.

1er État. La grande pierre, qui est au milieu de l'estampe, est blanche, ainsi que la petite pierre qui s'appuye sur elle, à gauche; il n'y au bas qu'une ligne de texte; ainsi l'adresse, A Paris chez Isrel etc., etc., n'y est pas encore.

2e État. Il n'y a encore qu'une ligne de texte en bas, la grande pierre est toujours blanche, mais sur la petite il y a Goyran fecit.

3e État. Il y a deux lignes de texte en bas, la grande pierre est couverte d'un bas relief, comprenant cinq personnages debout. C'est l'état qui est décrit ci-dessus, et c'est celui qu'on trouve le plus communément.

Il y a une copie de ce titre, faite dans le sens de l'original. L'inscription est changée, à sa place il y a : Diverses Veües et Perspectives nouvelles de Rome, Paris et des autres lieux.

Dessiné au Naturel par Israel Silvestre et d'autres Maistres. N. Visscher excudit. Ensuite le n° 1. La grande pierre est couverte de son bas relief, mais la petite est blanche; les figures, qui sont debout antour de la grande pierre, ont été mal dessinées, le reste de la planche est pâle. Cette copie a été faite pour servir de titre à une suite de onze pièces formée par Visscher, et composée d'une partie de la suite du n° 50 et de quelques autres pièces décrites à la fin de ce numéro.

§ VI

PIÈCES DÉTACHÉES.

557

Pyramide de cœurs enflammés formant le Mausolée allégorique d'Anne d'Autriche; sur chaque cœur il y a deux A entrelacés, et les vers suivans en bas.

Passant ne cherche point dans ce Mortel seiour
Anne de l'Vniuers et la Gloire et l'Amour
Sous le funeste enclos d'vne tombe relante
Elle est dans tous les cœurs encore apres sa mort
Et malgre l'Iniustice et la rigueur du sort
Dans ces viuans Tombeaux cette Reyne est viuante

Sur une des faces de la Pyramide on lit :

ASSI SEPVLTADA et sur la face adjacente NO ES MVERTA. Cette Pyramide est entourée de ruines.

Dans l'estampe au bas à droite, il y a I Siluestre f. — 277 de large sur 345 de haut.

558

Sur le devant, à gauche, on voit un troupeau conduit par un berger; son chien est auprès de lui, le troupeau monte une rampe qui conduit à un château en ruines dont on voit encore une tour et quelques constructions. Un autre troupeau est près de passer sous la porte du château. A droite un homme à

cheval fait abreuver deux bœufs dans une rivière. Au fond, à droite, on voit un pont qui semble être le pont Lamentano. Dans la marge du bas, il y a : Silvestre. in fecit. H. Mauperche. excud. Cum. priuillegie. Du. Roy. — 125 sur 80 de haut.

Cette pièce est numérotée 9, à droite.

On en connaît deux états.

1ᵉʳ État. Sans signature au bas, c'est à dire absolument sans aucune lettre.

2ᵉ État. C'est celui qui est décrit.

§ VII

PIÈCES ANONYMES.

559

Une Divinité Egyptienne couverte de hiéroglyphes et entourée de caractères hiéroglyphiques.

Au bas on voit un paysage contenant des pyramides.

Les bords de droite et de gauche sont couverts d'écriture phonétique, comme il y en a sur l'obélisque de Luxor. Sur la base qui supporte la divinité on lit : Israel S — 279 de large sur 518 de haut.

Je n'ai trouvé aucun renseignement sur cette pièce, et j'ignore complètement à quel propos elle a été gravée par Silvestre.

560

On voit, à gauche, un château fortifié accompagné de plusieurs tours; un pont, terminé par un pont levis, conduit à ce château.

Au milieu de l'estampe il y a une tour carrée au pied de laquelle on voit un très petit canon. A droite, dans le fond, il y a un village, dont les maisons se reflètent dans une rivière

qui prend toute la largeur de l'estampe; sur le devant, on remarque un berger et quelques chevres.

204 sur 115 de haut.

561

Estampe representant un jardin. Au milieu, on voit une fontaine sous un portique surmonté d'un dôme orné de statues; derrière cette fontaine, on voit des arbres disposés en demi-cercle ; sur le devant, il y a un parterre dans lequel on voit de nombreux personnages dont un dessine.

Cette pièce a été gravée par Perelle d'après Silvestre.

170 sur 84.

562

Pièce representant un village traversé par une route.

Un peu sur la gauche il y a une église entourée de maisons; sur la droite il y a d'autres maisons séparées des premières par la route. Au milieu de la longueur du mur qui est devant ces maisons on voit une petite tour. Sur le bord de l'estampe, à droite, il y a deux personnes dont une est couchée.

192 sur 110 de haut.

563

1 Vue d'une forteresse attaquée par mer par neuf barques, qui sont sur le devant et au milieu. Sous les murs de la forteresse il y a six barques; sur les remparts on voit de nombreux soldats. Sur les murs de la forteresse on voit quatre drapeaux déployés.

181 sur 100 de haut.

2 Assaut d'une forteresse. Cette forteresse occupe la moitié de l'estampe à gauche; sur le devant, on voit des hommes qui montent à l'assaut; de toute part on tire le canon. Au fond, c'est la mer, et sur la droite il y a un petit fort.

181 sur 99 de haut.

3 Assaut d'une forteresse. On voit partout des échelles placées contre les murs de la forteresse.

A droite, sur le devant, on voit un cavalier au galop, et au fond il y a sept vaisseaux. Entre le spectateur et la forteresse, il y a deux groupes de soldats armés de longue pique.

180 sur 92 de haut.

Il y a une copie de cette pièce dans le sens de l'original, il n'y a que deux vaisseaux à l'horison à droite.

Je crois que ces trois pièces representent l'attaque et la prise par les français, du fort Ceperoux, à Cayenne.

364

Estampe representant une ville fortifiée au bord de la mer. Sur une plate forme qui est en avant et, à gauche, on voit un canon. Au milieu de l'estampe deux tours très rapprochées sont surmontées de drapeaux, et au fond, à droite, il y a un phare; puis la mer et, sur le devant, 4 barques.

154 sur 84.

365

Sur un rocher entouré par la mer on voit une place forte. Sur le devant, un peu à gauche, il y a une barque et une plus petite à côté. A droite on voit une autre barque.

155 sur 81.

566

Pièce representant une citadelle construite sur un rocher. A droite de la citadelle, il y a une tour quadrangulaire fort élevée. Sur le devant de l'estampe et à droite on voit un escalier conduisant à une plate-forme qui est au pied de la tour et sur laquelle il y a un canon. A gauche il y a une rivière et sur le devant deux barques.

146 sur 98.

367

On voit, a gauche, une citadelle. Sur le rempart il y a une guérite, et auprès une sentinelle. — Vers le milieu du mur du fossé on voit une maison, qui paraît avoir une sortie sur le fossé. Au milieu sur le devant dans le fossé même de la forteresse il y a 4 personnages dont un est assis; à droite on voit la contrescarpe et une sentinelle dessus.

143 sur 82.

368

Très petite pièce. On voit une haute montagne dans le fond à droite, plus près du spectateur, il y a un bouquet d'arbres sous lequel il y a deux personnes l'une debout l'autre assise. Le milieu de l'estampe est occupée par une rivière qui serpente.

54 sur 58 de haut.

Très petite pièce qui représente une vue de Rome dans le fond de l'estampe. On voit le Dôme de l'Eglise St Pierre à gauche et à droite le chateau St Ange.

54 sur 58 de haut.

369

Plan d'une Ile traversant l'estampe presque en diagonale. On arrive à cette île par un pont de bateaux. En haut du plan, à droite, il y a une draperie en blanc, disposée pour recevoir une légende. Au milieu un espace rectangulaire est aussi en blanc et à gauche, il y a une échelle avec cinq divisions, sans numéros.

580 sur 260 de haut.

Cela me parait être le plan d'une partie de l'île de la conférence, qui aurait été publié à propos du mariage de Louis XIV en 1660, ou peu de temps après.

370

Très petite pièce ovale representant un chœur d'eglise. Au

fond on voit l'autel, à droite et à gauche les stalles et sur le devant le lutrin. Au bas, il y a une draperie dont le fond est blanc.

Le plus grand diamètre a 72 le plus petit 55.

Cette pièce est aussi attribuée à Callot, mais sans fondement.

571

On voit des soldats rangés en bataille sur trois lignes ; la première ligne, en haut, de l'estampe est composée de deux bataillons de hallebardiers ; la seconde de deux groupes de cavaliers allant l'un vers l'autre ; la troisième ligne en bas represente encore deux groupes de cavaliers, ceux de gauche tournant le dos au spectateur et ceux de droite étant en face.

Au bas à droite il y a : Israel excud.

68 sur 84 de haut.

572

On voit une grue qui retire un os de la gueule d'un loup. Le fond est un paysage. Sans signature.

80 sur 60 de haut.

La plupart de ces pièces anonymes sont insignifiantes ; quelques-unes ont été faites par Noblesse. Il serait facile d'en étendre la liste ; elles n'ont aucun genre d'intérêt.

573

Pièce de Callot achevée par Silvestre.

Dans la suite de la grande Passion de Callot, il y a une pièce, numérotée 7 dans le Catalogue de l'œuvre de Callot, par M. Meaume, et que Mariette attribue en partie à Silvestre. Elle représente un Crucifiement ; la croix est étendue sur le sol ; des hommes sont occupés à clouer la main droite du Christ, que quelques-uns tendent avec une corde. D'autres creusent le trou dans lequel la Croix doit être plantée ; les

deux voleurs sont sur le devant à droite. Il y a sur le côté un tertre couvert de spectateurs. Dans la marge du bas on lit l'inscription suivante :

Heu ! Quod Certamen ! quæ palmæ ! quiue triumphi !
Et tamen hic mortem, Tartaraq ima domat

Au bas à droite, dans l'estampe, on lit : Callot In.
Il y a deux états de cette planche.
1er État. C'est celui qui est décrit.
2e État. Les mots Callot In. ont été enlevés ; à gauche il y a : gravé par Callot, et à droite : à Paris chés Daumont.

Voici ce qu'en dit Mariette dans son Catalogue manuscrit. « M. Verdue, qui a appris à dessiner de M. Silvestre, m'a dit, qu'il lui avait entendu dire plusieurs fois, que cette pièce du Crucifiement n'était pas entièrement gravée par Callot, qu'il n'y avait fait que peu de choses, et que c'était lui, Silvestre, qui l'avait rachevée sur le dessin de Callot. Je crois, en effet, qu'il a raison ; à toutes les autres pièces de la suite il y a le nom de Callot suivi de *Fecit*, ou bien, *In et fecit*; à celle-ci, on n'a mis que, *Callot In.* pour faire connaître qu'il n'en est que l'inventeur. »

Il ne faut pas confondre cette pièce avec une descente de Croix gravée par Charles-François Silvestre, d'après un dessin de Callot resté longtemps dans la famille Silvestre; puisque ce n'est qu'en 1811, à la vente de M. Jacques-Augustin de Silvestre, qu'il a été vendu avec vingt-quatre petites feuilles d'études et croquis, aussi du dessin de Callot, le tout pour 62 francs. La pièce d'Israel Silvestre n'a que le nom de commun avec celle de son fils.

374

Pièce faussement attribuée à Silvestre.

Dans les catalogues de vente, on attribue généralement à Silvestre, une Vue de Paris, qui forme le fond d'une estampe de Callot, connue sous le nom du marché d'esclaves. Je ne crois pas que ce fond soit de Silvestre, il semblerait être de Colli-

gnon. Mais il est difficile de ne pas l'attribuer à Callot, lorsqu'on remarque que les épreuves non terminées sont sans aucune lettre, sans nom d'artiste ni d'éditeur et sans date. Les noms et la date ont été ajoutés en 1629. A cette époque Callot était à Paris et l'on ne peut admettre qu'il ait laissé publier sous son nom, par son ami Henriet, une pièce qui n'aurait pas été entièrement de lui. Tel est au surplus l'avis de Mariette qui s'exprime ainsi dans ses notes manuscrites : « Il y a quelques endroits de cette planche qui ne sont pas entièrement terminés et qui l'ont été depuis, en 1629 par le même Callot qui a même ajouté, dans le fond, une vue de la ville de Paris du côté du Pont-Neuf. » Quoiqu'il en soit, on connaît cinq états de cette planche qui nous sont indiqués par M. Meaume.

1er État. Avant toute lettre.

Plusieurs figures ne sont indiquées qu'au trait. Le fond, qui représente le Pont-Neuf dans les états postérieurs, est entièrement blanc dans celui-ci. — Rare.

2e État. On voit, dans le fond, le Pont-Neuf et une partie des maisons qui bordent les quais. Les figures sont terminées. On lit à la gauche du bas : *Callot f. A Paris 1629 Israel excudit.*

3e État. Le nom d'Israel a été effacé et remplacé par celui de Fagnani.

4e État. Le nom de Fagnani est effacé ainsi que les mots : *A Paris 1629* et *excudit*, de sorte qu'il ne reste plus que *Callot f.*

5e État. A la suite du nom de Callot on lit : *Chez Md Vincent proche St Benoit rue St Jacques à Paris.*

Nancy, imp. de A. LEPAGE, Grande-Rue (Ville-Vieille), 14.

TABLE DES TITRES

DES ESTAMPES

DÉCRITES DANS CE CATALOGUE.

N. B. *Les numéros indiquent les pages. Pour chercher un article, il faut faire abstraction du mot* Vue, *qui commence presque toutes les inscriptions. Quand l'inscription est en deux langues, c'est le titre fançais qu'il faut chercher. On a suivi, dans cette table, l'orthographe des titres.*

Abbaye de Clairvaux en Bourgogne, page 196.
Abbaye d'Esnay à Lyon. 247.
Abbaye de Quincy. 269.
Abbaye Royalle de Joyanvalle. 109, 224.
Abbaye Royal des Religieuses de Longchamp. 122, 152, 229.
Abbaye Saint Germain des prés. 104, 171.
Abbaye Saint Martin, proche Tonnerre. 130, 131, 290, 291.
Abbaye Saint Michel de Tonnerre. 130, 290.
Alcune Vedute di Giardini e Fontane di Roma e di Tivoli. 46, 311.
Allée de la grande Cascade de Ruel. 275.
Allée qui va au château de Coffry. 197, 227.
Altra veduta della due Piazza di S. Marco, visto dell Orloge. 44.
Altra veduta del medesima grand Piazza di S. Marco. 44.
Altra veduta della vigna d'Este. 47.
Ancône. 73.
Anecy le franc. 180.
Angleterre. 89.
Anonymes. 36, 37, 54, 57, 82, 84, 111, 112, 200, 201, 202, 204, 205, 284, 310, 329, 330, 331, 332, 333, 334, 335.
Antiche e moderne vedute di Roma e contorno. 40, 311.
Antiquité de Constantin. 57.
Antiquités de Titus. 126.
Antiquité proche Tivoli. 55.
Antiquité sur le chemin de Flaminius, près Rome. 42.
Aquafarelle, proche de Rome. 70.

1

Aqueduc d'Arcueil. 182.
Ara Cœli. 37.
Arbigny sur la Saone pres de Lyon. 134, 181.
Arc de Constantin. 37, 42, 51, 58, 66, 85.
Arc d'Orange. 54, 264.
Arc de Portugal. 45.
Arc de Septime Sévère. 48, 50.
Arc de Titus à Rome. 53, 59.
Arco di Constantino. 42, 51.
Archevêché de Paris. 106, 137.
Arcque de Constantin. 51.
Arcque du jardin de Ruel. 275.
Arque de Septimio Severe. 50.
Arcueil. 72, 182.
Arsenal et chaine qui ferme la rivière de Saone, à Lyon. 128, 247.
Arsenal de Paris. 90, 109, 138.
Assi sepultada no es muerta. 329.
Aubervilliers. 111, 182, 263.
Augustins. 104, 106, 138, 139.
Auron (Avron). 183.
Auteuil. 126. 183.
Autre grande fontaine en glacis (Ruel). 275.
Autre port de mer d'Italie. 73.
Autre Vue de Castel Candolfe. 87.
Autre Vue du château de Bourbon l'Archambault. 69.
Autre Vue des environs de Rome. 51.
Autre Vue de la maison de Monsieur Le Brun à Montmorency. 260.
Autre Vue de Ponte Mole. 48.
Autre Vue du Pont de pierre de Rouen. 104. 273.
Autre Vue proche le pont Lamentane. 67.
Autre Vue de Saint Pierre Montor. 49.
Avignon, 54, 133, 183, 134, 185.

B.

Badajos, en Espagne. 76.
Bains de Bourbon l'Archambault. 133, 189.
Bains de Titus. 126.
Bainville proche Nancy. 111, 185, 233.
Barcelone. 87.

Bar sur Seine. 185.
Basse cour et avant cour du chateau de Tanlay, 288.
Bastille. 72, 91, 92, 100, 139.
Bastiment de la cour du Cheval Blanc. 210.
Bastiment de la Cour des Fontaines. 211.
Bastion de Saint Jean à Lyon. 72, 245, 247, 248.
Beautés de la Perse. 87.
Bellecour de Lyon, 245.
Bernardins. 125, 140.
Berny. 116. 185.
Blerancourt, 117. 186.
Blois. 187.
Bocca della venta (Scola greca, overo). 43.
Boigency, maison de plaisance de M. de Rians, en Provence. 187.
Bolsene. 59.
Bons-hommes. 69, 91, 126. 140.
Boullogne. 96, 188.
Bourbon l'Archambault. 69, 117, 133, 188.
Bourbon-Lancy. 133, 189.
Bourg de Tanlay. 288.
Bourgogne. 129, 180, 196, 249, 260, 281, 285, 287.
Bout du canal de la grotte du jardin de Ruel. 275.
Bout de la grande allée de la grande Cascade de Ruel. 275.
Breves, chateau en Nivernais. 118, 189.
Brunay (Brunoy). 190.
Bury de Rostaing, en Blaisois. 114, 190.
Busantor de Venise. 66.

C.

Cadix en Espagne. 77.
Campidolio. 50, 65.
Campo Vacina. 43.
Campo Vaccino ou Vacine, ou Veccine. 43, 48, 54, 64, 15, 68, 71.
Campe Vaccine. 54, 67.
Canal de Chantilly. 193.
Canal de l'Escot, à Liancourt. 124, 228.
Canal de Fontainebleau. 212.
Canal de la grotte du jardin de Ruel. 27.
Capitole. 50, 71.

Capo di Boue. 36, 40, 68.
Caprarole ou Caprerole, maison de plaisance du duc de Parme. 53, 59.
Caprice dessiné et gravé par Is. Silvestre. 129, 312.
Carmes deschaussés. 140.
Carmélites. 108, 141.
Carré d'eau de Lusini en Brie. 238.
Carrousel, 200. 303
Cascade de Frémont. 98. 119.
Cascade du jardin de l'Archevêque de Paris, à St Cloud. 279.
Cascades de Liencourt. 124, 229.
Cascade de Lusigny. 124, 138.
Cascade proche Saint-Joyre, en Dauphiné. 133, 284.
Cascade de Ruel. 120, 121, 275, 276.
Cascades de Vaux. 293.
Castel Gandolfe. 87.
Catalogne. 87.
Chably, ville franche et Prevosté Royalle. 191.
Chaillot. 141.
Chaîne qui ferme la rivière de Saone, à Lyon. 128, 247.
Chambord. 192.
Chambre des comptes. 102. 170.
Champagne. 114, 118, 120, 131, 180, 223, 224, 265, 267, 269, 270, 289.
Chanteloust. 127. 192.
Chantemesle. 118, 192.
Chantilly. 129, 193.
Chapelle bastie à Sainte Marie Major à Rome. 82.
Chapelle de Bourbon l'Archambault. 189.
Chapelle des Bourguignons. 194. 230.
Chapelle du chateau de Saint-Germain en Laye. 108, 283.
Chapelle et Salle de bal de Fontainebleau. 212.
Chapelle de Gaillon. 107. 249.
Chapelle et Maison de Sorbonne. 112, 173.
Chapelle et Village de Sainte Reyne. 130, 285.
Chapelle de la Trinité. 45.
Charenton. 96, 194.
Charité (la). 194.
Charité de Lyon. 245.
Charleville. 75, 195.
Chartreuse (grande). 70, 133, 195.

Chartreux. 102.
Chateau d'Avignon. 54, 181.
Chateau de la Bastille. 72, 100, 139.
Château de Blerancourt. 117, 186.
Chateau de Blois. 187.
Chateau de Bourbon-l'Archambault. 69, 117, 188, 189.
Chateau de Bourbon-Lancy. 133, 189.
Chateau de Bourg de Tanlay. 288.
Chateau de Breves en Nivernais. 118. 189
Chateau de Bury en Blaisois. 114. 190.
Chateau de Chaillot. 121, 141.
Chateau de Chambord. 192.
Chateau de Chanteloust. 127, 192.
Chateau de Chantilly. 193.
Chateau de Chavigny en Touraine. 114, 195.
Chateau de Chilly. 98, 196.
Chateau et Citadelle de Milan. 53.
Chateau de Coffry, près Liancourt. 197, 227.
Chateau de Corbeil. 110, 198.
Chateau de Coulommiers en Brie. 117, 113, 198.
Chateau de Courance en Gastinois. 118, 124, 199.
Chateau d'Escoan. 117, 208.
Chateau de la Ferté-Milon. 124, 209.
Chateau de Fleville. 210, 234.
Chateau de Fontainebleau. 105, 210, 214, 215.
Chateau de Fremont. 98, 119, 217.
Chateau de Fresnes. 119, 218.
Chateau Gaillard, à Lyon. 124, 246.
Chateau de Gaillon. 104, 106, 109, 125, 219.
Chateau de Gayette. 71.
Chateau de Gros-Bois. 103, 123, 222, 223.
Chateau d'Irrois. 118, 131, 223.
Chateau de Jametz. 224, 234.
Chateau de Jamais. 234.
Chateau de Lésigné, proche Tonnerre. 131, 224, 290.
Chateau de Liancourt. 123, 225, 228.
Chateau de Lusigny. 121, 238.
Chateau de Madrid, près Paris. 115, 116, 249.
Chateau de Maisons. 119, 250.
Chateau de Marimont. 251.

Chateau de Marlou ou Merlou. 129, 252.
Chateau de Meudon. 119, 120, 256.
Chateau de Monceaux ou Mousseaux. 258, 259.
Chateau de Monè. 260.
Chateau de Montbar, en Bourgogne. 130, 260.
Chateau de Moulins en Bourbonnais. 261.
Chateau neuf et partie de la ville de Naple. 61, 75.
Chateau neuf de Saint Germain en Laye. 281, 282, 283.
Chateau de Noisy le Sec. 109, 263.
Chateau de Nuict en Bourgogne. 130, 264.
Chateau d'Orange. 54.
Chateau de Pacy. 120, 265.
Chateau de Pierre en Scize de la ville de Lyon. 245, 246, 248.
Chateau de Pont en Champagne. 114, 267.
Chateau de Richelieu en Poitou. 113, 114, 270, 271.
Chateau du Rincy. 120, 271.
Chateau de la Roche-Guyon. 106, 272.
Chateau de Rouen. 125, 272.
Chateau Royal de Versailles. 295, 298, 301.
Chateau de Ruel. 274, 277.
Chateau Saint-Ange. 45, 49, 56, 75.
Chateau de Saint Germain en Laye. 92, 103, 106, 107, 108, 125, 281, 282, 283.
Chateau de Saint-Maur. 116, 284.
Chateau de Sedan. 286.
Chateau de Semur, en Bourgogne. 245, 287.
Chateau de Tanlay, 287, 288.
Chateau de Vallery. 131, 292.
Chateau de Vaux. 292.
Chateau de Verderone. 294.
Chateau du Verger, en Anjou. 294.
Chateau de Verneuil. 116, 117, 294, 295.
Chateau de Versailles. 295, 299, 300, 301.
Chateau et Ville d'Avignon. 54, 183.
Chateau de Villeroy. 123, 305.
Chateau de Vincennes, 116, 305.
Chatelet. 100, 141.
Chavigny, en Touraine. 114, 195.
Chilly. 196.
Cimetière des SS. Innocents. 102, 141.

Citadelle de Florence. 74.
Citadelle de Marseille. 74, 254.
Citadelle de Marville. 74, 235.
Citadelle de Metz. 75, 235.
Citadelle de Milan. 53, 74.
Citadelle de Montmélian. 65.
Citadelle de Montolimpe à Charleville. 75, 195.
Citadelle et Notre Dame de la Garde de Marseille. 74, 75.
Citadelle de Stenay. 236.
Citadelle de Turin. 126.
Citadelle de Verdun. 237.
Clermont en Barrois. 196.
Clermont en Dauphiné. 196.
Clermont en Picardie. 129, 196.
Clervaux (Clairvaux), en Bourgogne. 196.
Clichy la Garenne. 100, 197.
Coffry. 197, 227.
Coin des Bons-Hommes, proche de Paris. 69, 140.
Coin du Pont du Rosne. 133, 247.
Colisée. 37, 49, 50, 51, 53, 64, 66.
Collége des Quatre Nations. 141, 142.
Colonne Antoniane. 45.
Colonne Trajane. 67.
Comicé (village de). 289.
Comparses des cinq quadrilles dans l'amphithéâtre. 201.
Conflans. 197.
Corbeil. 110, 198.
Cordeliers de Lyon. 245, 248.
Cordeliers de Tanlay. 289.
Coulommiers en Brie. 117, 198.
Cour du Cheval blanc, à Fontainebleau, 210, 215.
Cour des Fontaines, à Fontainebleau. 128, 210, 211, 212, 213, 215.
Cour et Gallerie Dauphine du Palais. 110, 160.
Cour et Palais Saint Marc, à Venise. 127.
Cour du Temple. 96, 174.
Courance en Gastinois, 118, 124, 199.
Courses de Bagues et disposition des quadrilles. 202.
Courses de Testes et de Bagues. 200, 303.
Courses de Testes et dispositions des cinq quadrilles dans l'amphitheatre 204.

Cours de la Reyne mère. 95, 103, 142, 156.
Couvent des Augustins. 101, 106, 138, 139.
Couvent de Notre-Dame du Mont-Serrat. 87.
Croissy, près de Saint Germain en Laye. 103, 123, 202.
Croissy Saint-Martin, Saint-Léonard. 123, 203.
Crosne et pont de Marseuille. 74, 233.

D.

Décorations et machines aprestés aux noces de Tétis. 203.
Dédié à Très haute Dame, madame la duchesse d'Aiguillon. 274, 311.
Deirout et Sindion, veus en descendant le Nil. 88.
Descente faite par les Français en la terre ferme de l'Amérique, 307.
Deux Escuyers, etc. 200.
Deux trompettes de mareschal de camp, etc. 200.
Diarium Itinerum Comitis de Brienne. 343.
Dieppe. 206.
Differentes Veües du chasteau et des jardins de Liencourt. 225.
Dijon. 131, 206.
Divers édifices de Rome. 56.
Diverses fontaines de Liencourt. 228.
Divers paisages faits sur le naturel, par Israel Silvestre. 343.
Divers paysages sur le naturel de la Duché de Bourgogne. 129, 314.
Diverses petites vues de Liencourt. 227.
Diverse vedute di Porti di Mare. 60, 314.
Diverses Vues du château et des bâtiments de Fontainebleau. 210, 315.
Diverses Vues faites par Israel Silvestre. 124, 132, 159, 348.
Diverses Vues faites sur le naturel. 98, 105, 147, 214, 319.
Diverses Vues de France et d'Italie. 68, 315.
Diverses Vues d'Italie et autres lieux. 66, 316.
Diverses Vues de Lyon. 244, 316.
Diverses Vues et perspectives des Fontaines et jardins de Fontainebleau. 211.
Diverses Vues de ports de mers. 61, 317.
Diverses Vues de ports de mer d'Italie et autres lieux. 62, 316.
Diverses Vues de Rome et des environs. 56, 317.
Diverses Vues sur le naturel de châteaux, forteresses et autres, gravées par François Noblesse. 74, 75.

Divinité égyptienne.
Dix-sept fontaines de Liencourt. 225.
Doïéné de Pontoise. 268.
Dôme de Florence. 65, 67.
Dôme et fonts ou l'on baptize, Tour de Pise. 53.
Dôme du palais des Tuileries. 94, 178.
Douane de Venise. 51.

E.

Ecoles de Mecenas a Tivoly. 65.
Ecole Saint-Marc de Venise. 60.
Ecouen. 117, 208.
Eglise de l'abaye de Clairvaux en Bourgogne. 186.
Eglise d'Ara Cœli. 37.
Eglise d'Auteuil. 126, 183.
Eglise des Bénédictins de Saint Georges de Venise. 62.
Eglise des Bernardins. 125, 140.
Eglise des Bons-hommes. 126, 141.
Eglise des Capucins et des Pères Jésuites de Nancy. 230.
Eglise des Carmes deschaussez. 140.
Eglise des Carmélites. 108, 141.
Eglise cathédrale de Saint Jean de Lyon. 248.
Eglise et cimetière des Saints Innocents. 102, 141.
Eglise de Clichy la Garenne. 100, 197.
Eglise des Cordeliers de Lyon. 245, 248.
Eglise des Cordeliers de Tanlay, 289.
Eglise du Dôme de Florence. 67.
Eglise des Filles de l'Annontiade. 108, 142.
Eglise des Filles du Mont-Calvaire. 107, 143.
Eglise des Filles de Sainte Marie. 107, 143.
Eglise de Flavigny. 130, 209.
Eglise de l'Hopital Saint-Louis. 102, 143.
Eglise de Liancourt. 228.
Eglise de la Madona del Popolo. 64.
Eglise de Manthe. 107, 251.
Eglise de la Mercy. 107, 159.
Eglise des Minimes de Tonnerre. 290.
Eglise de Moineville. 124, 258.
Eglise de Notre-Dame. 100, 101, 102, 159, 160.

Eglise de Notre-Dame de l'Annonciade. 39.
Eglise de Notre-Dame de Boullogne. 96, 98, 188.
Eglise de Notre-Dame de Lorette, 46.
Eglise de Notre-Dame de Portiuncule. 46.
Eglise de Notre-Dame de Rouen. 104, 272.
Eglise de Notre-Dame de Tonnerre. 131, 290.
Eglise de Notre-Dame de la Victoire, à Rome. 67.
Eglise Novicial des Jésuites. 106, 152.
Eglise Patriarchale de Saint Laurent. 39.
Eglise Patriarchale de Sainte Marie Majeure. 39.
Eglise de Poissy. 69, 267.
Eglise des Quinze-Vingts. 107, 167.
Eglise Royale, Collégiale et Paroissiale de Saint Germain l'Auxerrois. 108, 171.
Eglise de Ruel. 107, 276.
Eglise de Sainte Agnès. 50, 51.
Eglise de Saint André, à Pontoise. 129, 269.
Eglise de Saint Bernard à Termini. 67.
Eglise de Saint Come et Saint Damien. 55.
Eglise de Sainte Constance. 68.
Eglise de Sainte Croix de Hiérusalem. 38.
Eglise de Saint Denis de la Chastre. 108, 170.
Eglise de Saint Dominique de Sienne. 46.
Eglise de Sainte Elisabeth. 72, 170.
Eglise de Saint Etienne de Rome. 65.
Eglise de Saint Etienne de Sens. 126, 287.
Eglise de Sainte Françoise Romaine. 43, 50.
Eglise Saint Grégoire à Rome. 52, 66.
Eglise des Saints Innocents. 102, 141.
Eglise de Saint Jacques des Espagnols. 45.
Eglise de Saint Jean à Lyon. 128, 245, 247, 248.
Eglise de Saint Jean de Latran. 39.
Eglise de Saint Jean des Paules. 49.
Eglise de Saint Jean et Paule. 60, 63.
Eglise de Saint Laurent (à Paris). 111, 171.
Eglise de Saint Marc, à Venise. 73.
Eglise de Sainte Marie delle Fiore. 65, 67.
Eglise de Sainte Marie Egyptienne. 43.
Eglise de Sainte Marie del Popolo. 39.
Eglise de Sainte Marie Major. 39, 65.

Eglise de Saint Martin des Champs. 96, 172.
Eglise de Saint Michel à Dijon. 131, 207.
Eglise de Saint Nicolas de Lorraine. 231, 234, 285.
Eglise de Saint Paul des trois fontaines. 39.
Eglise de Saint Paul sur le chemin d'Ostie. 38.
Eglise Saint Pierre. 56, 65, 97.
Eglise de Saint Pierre Montore. 49, 65.
Eglise de Saint Pierre de Montpellier. 124, 264.
Eglise de Saint Pierre de Reims. 107, 270.
Eglise de Saint Pierre de Tonnerre, 130, 291.
Eglise de Saint Pierre au Vatican. 38, 44, 56, 65, 79, 80.
Eglise de Sainte Sabine. 66.
Eglise de Saint Sauveur. 108, 172.
Eglise de Saint Sébastien. 39.
Eglise de Saint Silvestre. 48.
Eglise de Saint Silvestre de Montecavalle. 67.
Eglise de Sainte Sophie de Constantinople. 57.
Eglise de la Sorbonne. 112, 113, 173.
Eglise de Saint Victor. 172.
Eglise des Stations de Rome. 38, 320.
Eglise du Temple, à Paris. 96, 108, 174.
Eglise de la Trinité, à Gayette. 71.
Eglise de la Trinité du Mont. 43, 75.
Eglise Triomphante en Terre. 208.
Eglise de Venteuil. 107, 294.
Eglise du village de Moineville. 124.
Entrée du Chateau d'Ansy le franc. 181.
Entrée du Chateau de Gros bois. 103, 222.
Elevation de l'entrée du Palais de Luxembourg. 154.
Elevation de la fasse de l'entrée en dedans la Cour du Palais de Luxembourg. 154.
Elevation du grand Vestibule du Louvre. 154.
Elevation de Luxembourg du costé du jardin. 155.
Entrée du Chateau de Merlou. 129, 252.
Entrée du Chateau de Tanlai. 288.
Entrée du Chateau de Verneuil. 116, 295.
Entrée de l'Eglise de Ruel. 107, 276.
Entrée de la maison Royale de Fontainebleau. 127, 213.
Entrée du Port de Venise. 45.
Entrée du vieux chateau de Saint Germain en Laye. 103.

Ermitage. *Voyez* Hermitage.
Escalier du Fer à Cheval à Fontainebleau. 211.
Escalier qui est au bout de l'allée de la grande Cascade, à Ruel. 274.
Escalier des Sfinges (Sphinx) à Fontainebleau. 211.
Escolles de Mecenas. 65.
Esija en Espagne. 76.
Esnay. 247.
Espagne. 76, 87.
Estang au dessus de la grotte de Ruel, 275.
Estang et Perspective du Parc de Tanlay. 288.
Estang de Bourbon l'Archambault. 69.
Etfeinan, veu en descendant le Nil. 88.
Evacuatum est scandalum Crucis. 209.

F.

Face des Cascades du côté du parterre à l'anglaise (à Liencourt). 226.
Face du Chateau de Bury-Rostaing. 114, 191.
Face du Chateau de Rincy. 271.
Face du coté de l'anticourt (Liencourt). 226.
Face du coté des Cascades (Liencourt). 226.
Face du coté du grand parterre (Liencourt). 226.
Face du coté du jardin. 260.
Face du coté du jardin à fleurs (Liencourt). 226.
Face du coté du jardin de la maison de M. de Boisfranc à Saint-Oin. 285.
Face de l'Eglise cathédrade de Saint Jean de Lyon. 248.
Face du grand corps de logis du château de Richelieu. 114, 271.
Fanal de Genne. 63.
Fassade du chateau de Madrid. 116, 249.
Fassade de Saint Pierre Montor. 49.
Fassade des R. P. Jésuites de la rue Saint Antoine. 95. 145.
Fasse de la grande Cascade du jardin de Ruel. 275.
Ferté-Milon (la). 124, 209.
Festiva ad capita annulumque Decurtio. 202.
Feuillans. 106, 142.
Figures de Tchelminar. 88.
Filles de l'Annonciade. 108, 142.
Filles du Mont-Calvaire. 107, 143.
Filles de Sainte Marie. 107, 143.

Flavigny. 130, 209.
Fleville. 210, 233.
Florence. 59, 65, 66, 72, 74, 86.
Fontain. bleau. 127, 210.
Fontaine de la Couronne de Vaux. 293.
Fontaines (trois) dans le jardin de Versailles, 301.
Fontaine (grande) et glacis, à Ruel. 275.
Fontaine de la Perruque (à Liancourt). 227.
Fontaine de la Renommée dans le jardin de Versailles. 302.
Fontaine du Rocher à Liancourt. 228.
Fontaine Saint Bernard, près de Dijon. 132, 207.
Fontaine des Saints Innocents, 101, 111, 143.
Fontaine de Saint Pierre Montor. 85.
Fontaine du Tibre, de Fontainebleau, 212.
Fontaine de Vénus de la Vigne Pamphile. 64.
Fontana de Dragoni a Tivoli. 47.
Fontana Maggiore del Giardini d'Este in Tiuoly, 85.
Fontana alla Vigna Aldobrandini a Frascati. 47.
Fontana alla Vigna d'Este a Tivoli. 47.
Fontane detta Roma Antica, a Tivoly. 46.
Fort de Meulent sur la rivière de Seyne. 258.
Fort Royal au Palais Cardinal. 93, 161.
Forteresse du Duché de Florence. 72.
Forteresse de Redicofane. 52.
Forteresse proche la ville de Naples. 55.
Frascati. 47, 59.
Fréjus. 216.
Frémont ou Fromont. 119, 217.
Fresnes. 119, 218.

G.

Gaillon. 104, 106, 107, 249.
Gallerie Dauphine. 110, 160.
Gallerie du Louvre. 94, 98, 100, 104, 125, 140, 145, 153, 154, 162, 175, 178.
Gallerie du Palais Royal. 127. 161.
Gayette. 45, 63, 71.
Genes. 63.
Giardino di Monte Dragone. 47.

Gondy. 220.
Grand Canal de Fontaine-bel-eau. 212.
Grande Chapelle et Salle du bal de Fontaine-bel-eau. 212.
Grande Chartreuse. 70, 133, 195.
Grand Chastelet. 100, 141.
Grand Couvent des Augustins. 101, 138.
Grande Eglise de Flavigny, 130, 209.
Grande Eglise de Manthe. 107, 251.
Grande Escurie. 94, 178.
Grand Escalier du fer à cheval et de la cour du Cheval blanc. 211.
Grand Escalier qui est au bout de l'allée de la grande Cascade de Ruel. 274.
Grand Escalier des Sfinges. 211.
Grand Jardin et Fontaine du Tibre de Fontaine-bel-eau. 212.
Grand Jet d'eau de Saint Cloud. 278.
Grand Portail et Eglise de Sorbonne. 114, 173.
Grande Passion de Callot. 334.
Grand Quarré d'eau. 227.
Grand Vestibule du Louvre. 154.
Grenade en Espagne. 76.
Grenoble. 73, 101, 132, 134, 220.
Greve (la). 100, 161.
Grignon. 130, 222.
Gros-Bois. 103, 123, 222.
Grotta del Giardino di Monte Dragone. 47.
Grotte et Canal de Vaux. 293.
Grotte du Chateau de Tanlay. 289.
Grotte du Jardin de Ruel. 275.
Grotte de Meudon. 91, 92, 120, 256, 257, 258.
Grotte de la Nymphe Egérie. 70.
Grotte et Cascade de Ruel. 120, 276.
Grotte et partie du Canal à Fontainebleau. 246.
Grotte de rocailles du jardin de Ruel. 274.
Grotte de Ruel. 122, 129, 274, 275, 276.
Grotte Rustique et grande Gallerie des peintures. 211.
Grotte de Saint Cloud. 278.

H.

Habillement des Perses. 88.
Hermitage de Franchar. 216.

Hermitage de la Magdeleine. 216.
Heu! quod certamen! quæ palmæ! qui ne triumphi! 334.
Hispahan. 87.
Hopital Saint Louis. 102, 143.
Hôtel d'Angoulême. 100, 144.
Hotel-Dieu de Paris. 108, 144, 160.
Hôtel du Grand Prévôt. 122.
Hôtel de Guise. 107, 159.
Hôtel de Liancourt à Paris. 224, 225.
Hôtel de Monsieur le Commandeur de Jarre. 127, 144.
Hotel de Monsieur le duc de Luynes. 99, 144.
Hôtel de Monsieur le Maréchal d'Aumont. 123, 144.
Hotel de Nevers. 96, 98, 145, 175.
Hotel de Vendôme. 98, 147.
Hôtel de Ville de Paris. 102, 115, 147.
Hôtel de Saint Paul. 95, 98, 145.
Hôtel de Soissons. 102, 122, 146.
Hôtel de Sully. 125, 146.

I.

Ile Louvier. 102, 148.
Ile Notre Dame ou Ile Saint Louis. 90, 102, 104, 126, 148, 157.
Irrois en Champagne. 148, 223.
Isle du Palais. 99, 101, 104, 109, 145, 161, 162.
Israel Silvestre Inventor et fecit. 54.

J

Jacobins de Lyon. 245.
Jametz; Lorraine. 224, 234.
Jardin d'Est à Tivoli. 53.
Jardin de l'Estang à Fontainebleau. 128, 210, 211, 213, 215.
Jardin d'en Haut de Gaillon. 104, 219.
Jardin Farnèse. 65, 82.
Jardin de Fromont 217.
Jardin de Gros-bois. 123, 223.
Jardin de Lusigny en Brie. 124, 238.
Jardin de Monsieur le grand prieur du Temple. 106, 122, 175.
 (Voir aux *Errata*.)

Jardin de Monsieur Renard. 105, 149, 179.
Jardin de l'Orangerie de la Reine, à Fontainebleau. 210
Jardin de la Vigne Farnese. 65, 82.
Jardin de la Vigne Pamphile. 64.
Jardin de Vaux. 292.
Jardin des Simples, au faubourg Saint Victor. 122, 149.
Jardin des Tuilleries. 94, 98, 177, 179.
Jardin du cardinal Ludovise, 57.
Jardin du cardinal Montalte. 57.
Jardin de la maison de Monsieur Le Brun. 260.
Jardin du Palais Cardinal. 93, 161.
Jardin du Palais d'Orléans. 123, 156.
Jardin du Roy au faubourg Saint Victor. 72, 122, 149.
Jardin et Fontaine du Tibre à Fontainebleau. 212
Jardin et Parc du chateau de Meudon. 257.
Jardin et Parterre de la maison de Gondy, à Saint Cloud. 220.
Jardin Justinian. 71.
Jésuites. 106, 145, 152.
Jet d'eau du Dragon, à Ruel. 275.
Jet d'eau de Saint-Cloud, 278.
Jeu de longue Paume, à Lieucourt. 226.
Joigny. 224.
Joyanvalle, proche Saint Germain en Laye. 109, 224.

L.

Lac de Bolsène. 59.
La Ferté-Milon, 124.
Larisse. 88.
Lesigni proche Tonnerre. 131, 224, 290.
Les Rivières d'Oyse et de Marne ayant marié leurs eaux avec celles de la Seyne, etc. 118, 326.
Liancourt. 124, 224, 228.
Lieux les plus remarquables de Paris et des environs. 89, 324.
Ligorne, 72.
Lisini en Brie. 238.
Livre contenant les Vues et Perspectives de la Chapelle et Maison de Sorbonne. 142, 173, 324.
Livre de divers Paysages faits sur le naturelle. 65, 324.
Livre de diverses Perspectives et Paysages.

Livre de diverses Perspectives et Paysages faits sur le naturel, mis en lumière par Israel. (*Caractères italiques*). 101, 322.

Livre de diverses Perspectives et Paysages faits sur le naturel, mis en lumière par Israel. (*Caractères romains*) 63, 322.

Livre de diverses Perspectives et Paysages faits sur le naturel, par Israel Silvestre. 323.

Livre de diverses Vues de France, Rome et Florence. 74, 325.

Livre de diverses Vues, Perspectives, et Paysages faits au naturel. 103, 324.

Livre de diverses Vues, Perspectives, et Paysages faits sur le naturel, 115, 161, 325.

Livre de Paysages faits sur le naturelle par Israel Silvestre. 131. 326.

Londres. 89.

Longchamp. 122, 152, 229.

Loreto. 85.

Lorraine. 229.

Louvre. 94, 95, 98, 99, 101, 109, 110, 152, 154, 162, 175.

Lusigny en Brie. 121, 124, 238.

Luxembourg (le). 94, 154, 155, 156, 157.

Lyon. 72, 73, 124, 134, 238, 239, 240, 241, 242, 243, 244.

M.

Macon. 249.

Madone delle Fiore, à Florence. 65.

Madrid, en Espagne. 77.

Madrid, en France. 115, 116, 249.

Maijorre de Marseille. 63, 254.

Mail. 110, 138, 157.

Maison Abbatiale de Saint Germain des prés. 101, 171.

Maison de Berny. 116, 185.

Maison de Chantemesle. 118, 192.

Maison de Conflans. 197.

Maison du Doyenné de Pontoise. 268.

Maison du Faubourg Saint Germain. 111, 158.

Maison du Faubourg Saint Victor. 111, 159.

Maison de Monsieur de Boisfranc, à Saint Ouen. 285.

Maison de Monsieur de Bretonvilliers. 104, 105, 157. —Voir, pour sa maison de campagne. 183.

Maison de Monsieur Le Brun, à Montmorency. 260.
Maison de Monsieur le Coigneux. 122, 158.
Maison de Monsieur le duc de Lesdiguières, à Grenoble. 134, 222.
Maison de Monsieur le Premier Président du Parlement de Paris. 121, 159.
Maison de Montlouis, 250.
Maison et Parterre de l'Illustrissime Archevêque de Paris, à Saint Cloud. 123, 279.
Maison de Plaisance du Duc de Parme. 53.
Maison de Plaisance de Monsieur de Rians en Provence. 187.
Maison de Plaisance du Pape Innocent. 64.
Maison de Plaisance du Vice-Roy de Naple. 60.
Maison et Jardin de Monsieur le Grand-Prieur. 106, 175.
Maison Rouge. 110, 251.
Maison Royale de Fontainebleau. 127, 243.
Maison de Saint Cloud. 277, 278.
Maison de Saint Ouen. 285.
Maison de Sceaux. 286.
Maison scize à Brunay. 190.
Maison de Sorbonne. 112, 173.
Maison de Ville de Lyon. 248.
Maison de Vimy. 249.
Maisons (Chateau de). 119, 230.
Malzeville. 74, 128, 233, 245.
Manthe. 107, 251.
Marais artificiel entouré de joncs d'airain et de jets d'eau dans le jardin de Versailles. 302.
Marais où Charles de Bourgogne fut tué. 230.
Marché d'esclaves, de Callot. 335.
Marche des Mareschaux de Camp et des cinq quadrilles. 200.
Marimont. 251.
Marlou ou Merlou (Chateau de). 129, 252.
Marsal. 234, 252.
Marseille. 60, 62, 63, 69, 74, 252.
Marseuille (aujourd'hui Malzeville). 74, 128, 233, 245, 255.
Martyrs de Montmartre, proche Paris. 108, 260.
Marville. 74, 235.
Mausolée d'Anne d'Autriche. 329.
Mausolée de L. Plautius. 41, 49, 70.
Mayence. 255.

Meaux. 255.
Meïdan, ou Place d'Ispahan. 88.
Mellazo. 71.
Melun. 126, 255.
Metz. 75, 235, 255.
Meudon. 91, 119, 120, 256.
Meulent. 258.
Milan. 53, 74.
Minimes de Tonnerre. 290.
Moineville proche Liancourt. 124, 258.
Monastère Royal du Val de Grâce. 179.
Monceaux ou Mousseau. 258.
Moné (Chateau de). 260.
Montagne et Couvent de Notre Dame de Montserrat. 87.
Montagne de Sommes. 70, 73.
Montayt (Montet). 231.
Montbar. 130, 260.
Monte-Cavallo. 67.
Montefiasconi. 53.
Montmartre. 108, 260.
Montmédy. 75, 236, 258.
Montmélian. 65.
Montmorency. 260.
Montolimpe (citadelle de). 75, 195.
Montpellier. 124, 261.
Mont Sainte Catherine. 104.
Mont-Serrat. 87.
Mont Vésuve. 70, 73.
Moret. 261.
Moulin à Blé, près Bar sur Seine. 185.
Moulin à Fer, près Bar sur Seine. 185.
Moulin et Paysage de Tanlay. 289.
Muette (la) de Saint Germain en Laye. 131, 284.
Murs de Rome (partie des). 36.

N.

Nancy. 62, 229, 231, 232, 233, 261.
Naples. 55, 61, 70, 73, 75.
Nappe d'eau et dix sept fontaines de Liencourt. 225.

Navicule de Saint Etienne le Rond. 53.
Nevers. 264.
Notre-Dame de l'Annonciade. 39.
Notre Dame de Boulogne. 96, 188.
Notre Dame de Bourgogne, près Nancy. 234, 262.
Notre Dame de La Garde, à Marseille. 74, 254.
Notre Dame de l'Isle, près Lyon. 134, 245, 263.
Notre Dame de Lorette. 46, 68, 85.
Notre Dame de Melun. 126, 255.
Notre Dame de Montserrat. 87.
Notre Dame de Paris. 100, 159, 160, 161.
Notre Dame de Portiuncule. 46.
Notre Dame de Rouen. 104, 272.
Notre Dame de Tonnerre. 134, 290.
Notre Dame des Vertus. 111, 263.
Notre Dame de la Victoire. 67.
Noces de Thétis. 203.
Noisy le sec. 109, 263.
Nuict ou Nuit, en Bourgogne. 130, 264.

O.

Orange. 54, 264.
Orangerie de l'Hostel de Sully. 125, 146.
Orangerie et Perspective de Ruel. 120, 277.
Orléans. 52, 264.
Ostie à quatre lieues de Rome. 59.

P.

Pacy ou Passy, en Champagne. 120, 265.
Palais (le) (aujourd'hui Palais de Justice). 110, 160.
Palais Aldobrandin à Fresate. 59.
Palais del bel respiro. 47.
Palais Cardinal. 93, 160.
Palais de Dijon. 131, 207.
Palais Ducal proche Ligorne. 72.
Palais et Eglise Saint Marc à Venise. 73.
Palais des environs de Naples. 61.
Palais et Jardin du Cardinal Ludovise. 57.

Palais de Luxembourg. 91, 105, 154, 155, 156.
Palais de Madame la Conétable de Lesdiguieres, à Grenoble, 101, 222.
Palais de Medicis à Rome. 58.
Palais Majeur ou Major de Rome. 37, 44, 58, 61.
Palais de Nancy. 62, 232.
Palais Négroni. 47.
Palais d'Orléans. 91, 102, 154, 155, 156.
Palais du Pape Jules à Rome. 58.
Palais de Piti à Florence. 67.
Palais et Port Royal à Lyon. 248.
Palais Quirinal. 46.
Palais de la Reine Catherine de Medicis. 94, 177.
Palais du Roy d'Angleterre. 89.
Palais Royal. 93, 127, 160.
Palais Saint Marc, à Venise. 61, 73.
Palais des Tuileries. 94, 176, 177.
Palais du Vatican. 44.
Palais de la Vigne du Cardinal Pie. 45.
Palais de la Vigne d'Est. 59.
Palais de la Vigne Ludovisio. 53.
Palais de la Vigne Pamphile. 64.
Palazzo Antico di Roma. 69.
Palazzo di Barberini. 47.
Palazzo Maggiore. 44.
Palazzo Mazarini in Roma. 83.
Palazzo di Monte Cavallo. 46.
Palazzo Papale. 44, 80.
Palazzo di San Marco in Roma. 83.
Palazzo della Vigna di mont alto. 47.
Parc et Canal de Tanlai. 288.
Parc du Chateau de Meudon. 257.
Paris. 75, 76, 77, 78, 79 et suivants.
Parterre de Fleurs, à Vaux. 293.
Parterre de la Grotte du Chateau de Meudon. 258.
Partie du Campo Vacine. 67.
Partie du Capitole. 50.
Partie de la Charité de Lion. 245.
Partie du Chateau de Gayette. 71.
Partie du Chateau de Marlou. 129, 252.

Partie du Chateau neuf de Saint Germain en Laye. 282.
Partie du Chateau et du Parterre de Liancourt. 123, 229.
Partie du Colisée. 67.
Partie du Cours et de la Savonnerie. 103.
Partie de l'Eglise des Carmes deschaussés. 140.
Partie de l'Eglise Saint Etienne de Sens. 126.
Partie de l'Eglise Saint Nicolas en Lorraine. 234.
Partie du Jardin de Gros bois. 123.
Partie des Murs de Rome. 36.
Partie du Palais de Nancy. 232.
Partie du Palais de Saint Marc. 61.
Partie du Palais des Tuileries. 200.
Partie du Pont d'Avignon. 133, 185.
Partie du Pont Saint Esprit. 132, 269.
Partie du Pont Sainte Marie. 50.
Partie de la Rome Antique dans le jardin d'Est à Tivoli. 53.
Partie de Saint Georges de Venise. 74.
Partie du Temple de Faustine. 68.
Partie de la Ville d'Ancone. 73.
Partie de la Ville de Cadis. 77.
Partie de la Ville de Lion. 124.
Partie de la Ville de Mascon. 249.
Partie de la Ville de Naples. 61.
Passy, ou Pacy en Champagne. 120, 265.
Passy près de Paris. 126, 266.
Pavillon de l'Hermitage de Franchar. 246.
Pavillon des Tuileries. 94, 178.
Paysage de Tomblaine proche Nancy. 233.
Perse. 87.
Perspective de l'allée qui va au Chateau de Coffry. 197, 227.
Perspective de l'Aqueduc d'Arcueil. 182.
Perspective de la basse court et avant court du Chateau de Tanlay. 288.
Perspective du Canal de Fonteine-Bleau. 214.
Perspective de la Cascade de Fremont. 119, 217.
Perspective de la Cascade du jardin de l'Illustrissime Archeveque de Paris, à Saint Cloud. 121, 279.
Perspective des Cascades et du parterre à l'angloise (à Liancourt). 227.
Perspective des Cascades et d'une partie du grand Canal de Fonteine-Bleau. 214.

Perspective des Cascades de Vaux. 293.
Perspective de la Chapelle des Bourguignons. 194, 230.
Perspective de la Chapelle et maison de Sorbonne. 113, 174.
Perspective du Chateau d'Ancy le Franc. 180, 181.
Perspective du Chateau de Blérancourt. 117, 186.
Perspective du Chateau de Bourbon l'Archambault. 117, 188.
Perspective du Chateau de Breves. 118, 189.
Perspective du Chateau de Chavigny. 114, 195.
Perspective du Chateau de Chilly. 196.
Perspective du Chateau de Coulommiers. 117, 118, 198.
Perspective du Chateau d'Escouan. 117, 208.
Perspective du Chateau de Fleville, proche Nancy. 210, 231.
Perspective du Chateau de Fontainebleau. 214.
Perspective du Chateau de Fremont. 119, 217.
Perspective du Chateau de Fromont. 217.
Perspective du Chateau de Fresnes. 119, 218.
Perspective du Chateau de Gaillon. 219.
Perspective du Chateau de Madrid. 115, 249.
Perspective du Chateau de Maisons. 119, 250.
Perspective du Chateau de Meudon. 119, 256.
Perspective du Chateau de Moné. 260.
Perspective du Chateau de Pont, en Champagne. 114, 267, 268.
Perspective du Chateau de Rincy. 120, 271, 272.
Perspective du Chateau de Saint Maur. 116, 284.
Perspective du Chateau de Tanlay. 287, 288.
Perspective du Chateau du Verger, en Anjou. 294.
Perspective du Chateau de Verneuil. 116, 117, 294.
Perspective du Chateau de Versailles. 297, 298, 299, 301.
Perspective du Chateau de Vincennes. 116, 305.
Perspective de la Citadelle de Turin. 126.
Perspective du Collège des quatre nations. 141.
Perspective du Cours de la Reyne Mere. 95, 142.
Perspective du dedans du Louvre. 94, 153.
Perspective des Eglises des Capucins. 230.
Perspective de l'Eglise et de la Cour du Temple. 96, 174.
Perspective de l'Eglise Nostre Dame. 101, 102, 159, 160.
Perspective de l'Eglise Nostre Dame de Boulogne. 96, 188.
Perspective de l'Eglise Saint Martin des Champs. 96, 172.
Perspective de l'Eglise Saint Nicolas de Lorraine. 231, 285.
Perspective de l'entrée du Chateau de Bury, en Blaisois. 114, 190.

Perspective de l'entrée du Chateau de Tanlay. 287.
Perspective de la fontaine de la Couronne et du parterre de Vaux. 293.
Perspective de la Galerie du Louvre. 94, 153.
Perspective du Gros pavillon des Tuileries. 94, 178.
Perspective de la Grotte au bout de l'allée du grand jet d'eau à Saint Cloud. 279.
Perspective de la Grotte de Meudon. 120, 256.
Perspective de la Grotte et d'une partie du Canal (Fontainebleau). 216.
Perspective de la Grotte et d'une partie du Canal (Vaux). 293.
Perspective de la Grotte de rocaille du jardin de Ruel. 274.
Perspective de l'Hostel Saint Paul. 95, 145.
Perspective du jardin de Fromont. 119, 217.
Perspective du jardin des Tuileries. 94, 178, 179.
Perspective du jardin de Vaux le Vicomte. 292.
Perspective de Luxembourg du coté du jardin. 156.
Perspective de la Maison appartenant à Madame de Bretonvilliers. 157.
Perspective de la Maison de Berny. 116, 185.
Perspective de la Maison de Chantemesle. 118, 192.
Perspective de la Maison de Conflans. 197.
Perspective de la Maison et parterre de l'Illustrissime Archevêque de Paris à Saint Cloud. 121, 279.
Perspective de la Maison de Sceaux du coté du jardin. 287.
Perspective de la Maison seize à Brunay. 190.
Perspective de la Maison de Sorbonne. 113.
Perspective de la Maison de Ville de Lion. 248.
Perspective du Marais ou Charles de Bourgogne fut tué. 230, 251.
Perspective de Montmedy. 236.
Perspectives Nouvelles tirées sur les plus beaux lieux de Paris. 95, 328.
Perspectives du Palais Cardinal. 93, 160, 327.
Perspective du Palais d'Orléans. 155.
Perspective du Palais des Tuileries. 176, 177.
Perspective du parterre des Fleurs. 293.
Perspective du parterre du Palais d'Orléans. 155.
Perspective de la partie du Louvre ou sont les appartements du Roy. 95, 153.
Perspective d'une partie des Ville et Chateau d'Avignon. 54, 184.

Perspective d'une partie de la Ville de Grenoble. 221.
Perspective du paysage et d'une partie du chateau et bourg de Tanlay. 288.
Perspectve des Petites Cascades de Vaux. 293.
Perspective de la Place Saint Marc de Venise. 51.
Perspective du Pont de Grenoble. 134, 221.
Perspective du Pont Neuf. 162.
Perspective du Pont et du Temple de Charenton. 96, 194.
Perspective de la Porte Nostre Dame de Nancy. 230.
Perspective de la Porte Saint Georges de Nancy. 230.
Perspective de la Porte Saint Jean de Nancy. 230.
Perspective de la Porte Saint Louis de Nancy. 230.
Perspective de la Porte Saint Nicolas de Nancy. 230.
Perspective de Saint Cloud. 121, 279.
Perspective de Saint Jean de Latran de Rome. 58.
Perspective de la Tour de Nesle et de l'hôtel de Nevers. 96, 175.
Perspective des Tuileries. 94, 98, 178.
Perspective de Vaux le Vicomte. 292.
Perspective du Vieil Portail du Chateau de Tanlay 288.
Perspective du Village du Montayt, proche Nancy. 231.
Perspective du Village et du pont de Charenton. 96, 194.
Perspective de la Ville et Citadelle de Verdun. 237.
Perspective de la Ville et Comté de Tonnerre. 290.
Perspective de la Ville de Lyon. 239.
Perspective de la Ville de Paris. 136.
Petits Augustins du Faubourg Saint Germain. 106, 139
Petit Bourbon. 109, 161.
Petit Luxembourg. 123, 156.
Petites Cascades de Vaux. 293.
Philipsbourg. 266.
Piazza della Colona Trajana. 43.
Piazza della Madona del Popolo. 44.
Piazza della Rotonda. 43.
Piazza della Trinita de Monti. 43.
Piazza di Montecavallo. 44.
Piazza di San Marco di Venezia. 44.
Piazza et Palazzo di San Marco in Roma. 44.
Pierre Ensize, à Lyon, 73, 245, 246.
Pignerolle. 87.
Pise. 53.

Place d'Espagne. 43, 68.
Place de Grève. 100, 104, 147, 159, 161.
Place de la Colonne Antoniane. 45.
Place de Notre-Dame de Lorette. 46.
Place de Rouen, où les Anglais ont fait mourir la Pucelle 132, 273.
Place Navonne. 45.
Place Royale. 115, 161.
Place de Saint Marc de Venise. 51, 73.
Place Saint Pierre. 44.
Plan, coupe et élévation d'un projet du Pont Royal. 163.
Plaisirs de l'Ile enchantée, à Versailles. 266, 303.
Plan de la Maison Royale de Versailles. 297.
Plan de Vaux le Vicomte. 292.
Plan du Chateau de Blois. 187.
Plan du Chateau de Saint Germain en Laye. 281.
Plan du Chateau de Versailles 295.
Plan du Jardin du Palais des Tuileries. 177.
Plan du Palais et du Jardin des Tuileries. 177.
Plan du Palais de Luxembourg. 154.
Plan du premier Etage au dessus du rez de chaussée (Tuileries) 176.
Plan général du Chateau et du petit parc de Versailles. 297.
Plan général du Chateau et du petit parc de Vincennes. 305.
Plan relevé du Chateau, Jardin et Parc de Monceaux. 258.
Pompe de Versailles. 303.
Pont antique proche Tivoli. 55.
Pont au Change. 162.
Pont Barbier. 136.
Pont d'Avignon. 54, 133, 185.
Pont de Charenton. 96, 98, 194.
Pont et vieux Chateau de Corbeil. 110, 198.
Pont de Grenoble. 73, 132, 134, 221, 222.
Pont de l'Hotel-Dieu. 91, 106.
Pont de Marseille. 74.
Pont de Pierre, de Rouen. 104, 273.
Pont de Realte, à Venise. 45, 73.
Pont de la Saone, à Lyon. 128, 247.
Pont de la Tournelle. 106.
Pont des Tuileries 94, 125, 153, 179.

Ponte su la Strada di Tivoli. 69.
Pont du Rhône. 133, 247, 249.
Pont en Champagne (chateau de), 144, 267.
Pont et partie de la Ville de Grenoble. 73.
Pont Lamentane. 57.
Ponte Lamentano. 41, 57, 67, 70.
Ponte Logano. 41.
Ponte Lucano. 48, 70.
Pont Marie. 110, 163.
Ponte Mole. 48.
Pont Neuf. 72, 104, 109, 161, 162.
Pont Notre Dame. 99, 167.
Pont qui conduit de Spahan à Julpha. 88.
Pont Rouge ou Pont Barbier. 136.
Pont Royal. 163.
Pont Saint Ange. 45.
Pont Saint Esprit. 132, 269.
Pont Saint Landry. 125, 163.
Pont Sainte Marie. 50, 55, 59, 69, 163.
Pont Saint Michel. 99, 106, 163, 167.
Pontoise. 129, 268.
Porcherons, proche Paris. 72, 163.
Port de Marseille. 60, 69, 74.
Port de mer sur les côtes de Rome. 61.
Port (autre) de mer d'Italie. 73.
Port Ripa Grande. 68.
Port de Saint Marc de Venise. 127.
Port de Venise. 45.
Port du Lido. 45.
Port Royal à Lyon. 248.
Portail et Eglise de Sorbonne. 143, 173.
Porte et abbaye d'Esnay, à Lyon. 247.
Porte de la Conférence. 90, 94, 100, 164, 165, 178.
Porte de France à Grenoble. 132, 222.
Porte de Grenoble. 133, 224.
Porte d'Halincourt, de la Ville de Lyon. 134, 246.
Porte de Mars, à Reims. 125, 270.
Porte de Nesle. 109, 152.
Porte de Rosiere, où se fait le sel, proche Nancy 233.
Porte de Tivoli. 53.

Porte de la Ville de Clermont, en Picardie. 129, 196.
Porte de la Ville de Saint Denis. 111, 280.
Porte del Popolo. 71.
Porte du Bac à Rouen. 125, 273.
Porte du Grand Pont, à Rouen. 133, 273.
Porte Mazel, à Metz. 236.
Porte Neuve de la Ville de Lyon. 134, 246.
Porte Reale ou Royale de Marseille. 60, 132, 253.
Porte Saint-Antoine. 91.
Porte Saint Bernard. 90, 110, 163, 164.
Porte Saint Clair de Lyon. 245.
Porte Saint Denis. 122, 165.
Porte Saint Honoré. 90, 165.
Porte Saint Sébastien. 37.
Porto Vecchio. 42.
Protolongone dans l'Ile d'Elbe. 75.
Poussole ou Pouzzole. 67, 71.
Pré des Fontaines en face (Liancourt). 227.
Pré des Tilleuls de Liencourt. 225.
Prez des Arcades de Liencourt. 228.
Prez des fontaines de Liencourt. 225.
Prieuré et Village de Croissy, près de Saint Germain. 103, 202.
Prison de Venise. 73.
Profil du dedans de la Cour de Luxembourg. 155.
Profil de la Ville de Badaïos, en Espagne. 76.
Profil de la Ville de Dieppe. 77, 206.
Profil de la Ville d'Esija, en Espagne. 76.
Profil de la Ville de Florance. 86.
Profil de la Ville et forteresse de Marsal. 234, 252.
Profil de la Ville de Grenade, en Espagne. 76.
Profil de la Ville de Larisse. 88.
Profil de la Ville de Madry, en Espagne. 77.
Profil de la Ville de Mayence. 255.
Profil de la Ville de Meaux. 78, 255.
Profil de la Ville de Melun. 78, 255.
Profil de la Ville de Metz. 235.
Profil de la Ville de Nancy. 229, 261.
Profil de la Ville de Paris. 135.
Profil de la Ville de Poissy. 266.
Profil de la Ville de Pontoise. 78, 268,

Profil de la Ville de Rome. 80.
Profil de la Ville de Rouen. 78, 272.
Profil de la Ville de Safra, en Espagne. 77.
Profil de la Ville de Saint-Denis. 280.
Profil de la Ville de Ségovie, en Espagne. 77.
Profil de la Ville de Seville, en Espagne. 77.
Profil de la Ville et citadelle de Stenay. 236, 287.
Profil de la Ville de Tolede capitale de la Vieille Castille. 77.
Profil de la Ville de Toul. 237, 291.
Profil de la Ville de Turin. 76.
Prospectus Regiæ Fontis-bellaquci. 214.
Première journée. Comparse des quatre saisons. 303.
Première journée. Comparse du Roy et de ses chevaliers. 303.
Première journée. Course de bague disputée par le Roy. 303.
Première journée. Festin du Roy et des Reynes. 304.
Première journée. Marche du Roy et de ses chevaliers. 303.
Prospettiva di Fontane detta Roma antica. 46.
Pyramide de Cœurs enflammés. 329.

Q.

Quai de Gesvres. 99, 167.
Quai de la Tournelle. 102, 160.
Quai des Augustins. 106, 167.
Quarré d'eau (le grand), à Liancourt. 227.
Quincy en Champagne. 269.
Quinze-vingt. 107, 167.
Quiquangrogne. 68, 269.

R.

Rambouillet, proche la porte Saint Antoine. 109, 167.
Recueil de Veve de plusieurs édifices, tant de Rome que des environs. 48, 326
Redicofane. 52.
Reims. 125, 270.
Reliquaire des devotions et généalogies du Comte de Rostaing. 169.
Richelieu, Ville en Poitou. 113, 114, 270.
Ripa Grande. 68.

Rincy (le). 120, 271.
Rivières (les) d'Oyse et de Marne ayant marié leurs eaux avec celles de la Seine, etc. 118, 326.
Rmo ac Nobilissimo P. M. Philippo Vicecomitj ordinis Eremitarum Sti Augustini Priori Generali. 138.
Roche-Guyon (la). 106, 272.
Roche-Taillet, sur la Saone, proche de Lyon. 134, 272.
Rocher de Gayette. 45, 63.
Rocroy. 272,
Rome. 56, 66, 78, 79, 80, 81.
Rome Antique à Tivoli. 46, 53.
Rosière, où se fait le sel, proche Nancy. 233.
Rostaing. 114, 169, 190.
Rouen. 104, 125, 132, 133, 272.
Ruel. 107, 120, 121, 122, 274.
Rue Neuve Saint Louis. 99, 163.

S.

Safra, en Espagne. 77.
Saint André à Pontoise. 129, 269.
Saint Bernard à Termini. 67.
Saint Cloud. 121, 220, 277.
Saint Côme et Saint Damien. 55.
Saint Denis. 111, 280.
Saint Denis de la Chastre. 108, 170.
Saint Dizier de Lyon. 245.
Saint Etienne le Rond. 53, 65.
Saint Etienne de Sens. 126, 287.
Saint Florentin, en Bourgogne. 130, 281.
Saint George de Venise. 62, 74.
Saint Germain l'Auxerrois. 108, 171.
Saint Germain en Laye. 92, 103, 106, 107, 108, 125, 131, 281, 283.
Saint Germain des Prés. 101, 171.
Saint Grégoire. 52, 66.
Saints Innocents. 102, 141.
Saint Jacques des Espagnols. 45.
Saint Jean des Florentins. 49.

Saint Jean de Latran. 39, 58.
Saint Jean de Lyon. 128, 245, 247.
Saint Jean des Paules. 49.
Saint Jean et Paule de Venise. 60, 63.
Saint Joyre en Dauphiné. 133, 284.
Saint Laurent (à Rome). 39.
Saint Laurent (à Paris). 111, 171.
Saint Laurent de Venise. 73.
Saint Marc, à Venise. 73.
Saint Martin des Champs. 96, 172.
Saint Martin du Diocèse de Langres. 130, 131, 290, 291.
Saint Maur près de Paris. 116, 284.
Saint Michel à Dijon. 131, 207.
Saint Michel de Tonnerre. 130, 290.
Saint Nicolas de Lorraine. 231, 285.
Saint Ouen. 285.
Saint Paul des Trois fontaines. 39.
Saint Paul sur le chemin d'Ostie. 38.
Saint Pierre au Vatican. 38, 44, 56, 63, 79, 80.
Saint Pierre de Montpellier. 124. 261.
Saint Pierre de Reims. 107, 270.
Saint Pierre de Tonnerre. 130, 291.
Saint Pierre Montor. 49, 65.
Saint Sauveur. 108, 172.
Saint Sébastien. 39.
Saint Silvestre de Montecavalle. 67.
San Stephano Rotondo. 41.
Saint Sulpice. 106, 172.
Saint Victor (de Paris). 172.
Saint Victor de Marseille. 62, 254.
Sainte Agnès. 50, 51.
Sainte Agnès hors les portes de Rome. 57.
Sainte Baume en Provence. 277.
Sainte Chapelle et chambre des comptes. 102, 170.
Sainte Chapelle de Bourbon l'Archambault. 133, 189.
Sainte Constance. 51, 68.
Sainte Croix de Jérusalem. 38.
Sainte Elisabeth. 72, 170.
Sainte Françoise Romaine. 43, 50.
Sainte Geneviève. 171.

Sainte Marie delle Fiore. 65, 67.
Sainte Marie del Popolo. 39.
Sainte Marie Egyptienne. 43.
Sainte Marie Majeure. 39, 65.
Sainte Reyne en Bourgogne. 130, 285.
Sainte Sabine. 66.
Sainte Sophie de Constantinople. 57.
Salle d'Eau de Liancourt, 225.
Salle de Bal de Fontainebleau. 212.
Sanctus Romanus, urbis Rhotomagi Archiepiscopus. 273.
Savonnerie (la). 103, 172.
Sceaux. 286.
Schiras en Perse. 88.
Scola greca overo bocca della Venta. 43.
Seconde journée. Théâtre fait dans la mesme allée. 304.
Semur en Bourgogne. 245, 287.
Sens. 126, 287.
Sépulcre antique des anciens Rois de Tivoli. 48.
Sépulcre des trois Oras et Curias. 49.
Sépulture de Cécilia Metella. ou Capo di Bove. 36, 41, 68.
Sépulture ou Sépulchre des Valois, à Saint Denis. 125, 129, 281.
Séville en Espagne. 77.
Sienne. 71.
Sorbonne. 112, 173.
Source des fontaines de Fontainebleau. 211.
Statue de Henry IV. 99, 163.
Stenay. 236, 287.

T.

Tableau de Polidore. 61.
Tanlai. 287, 288, 289.
Tschelminar, ou les ruines de l'ancienne Persépolis. 88.
Templo della Pace. 41.
Templo della Sybilla in Tivoli. 41.
Templo del Sole. 42, 69.
Templo di Minerva Medica. 41.
Temple (le) à Paris. 96, 106, 108, 122, 174.
Temple de Bacchus. 50.
Temple de Charenton. 96, 194.

Temple de la Concorde. 48.
Temple de Faustine. 68.
Temple de la Fortune virile. 43.
Temple de Janus. 68.
Temple de Jupiter Stator. 67.
Temple de la Paix. 37, 43.
Temple de Romulus et Remus. 55.
Temple du Soleil. 43, 53, 55, 57.
Temple de la sybille Tiburtine. 41, 55.
Temple de Vénus et Cupidon. 41.
Terme Dioclétiane. 43.
Théâtre d'eau dans le jardin de Versailles. 302.
Théonville (Thionville). 237, 289
Thermes Antonins. 36.
Titres. 310.
Tivoli. 41, 46, 47, 59.
Tolede, en Espagne. 77.
Tombeau de Bacus. 68.
Tombeau de Cestius. 65.
Tomblaine proche Nancy. 233, 289.
Tonnerre. 289.
Torre Antica, presso di Roma. 69.
Toul. 291.
Tour de Clermont en Dauphiné. 196.
Tour de Grignon. 130, 222.
Tour de Nesle. 96, 98, 100, 104, 175.
Tour Neuve de l'Hôtel du Grand Prevost. 122, 175.
Tour Neuve d'Orléans. 52, 265.
Tour de Pise. 53.
Tour du Port de Marseille. 60, 69, 253, 254.
Tour de Quiquangrogne. 68, 269.
Tour sur les terres du Pape. 60.
Tour de la Villeneuve et du pont d'Avignon. 54, 184.
Tournus. 291.
Trévoux. 291.
Trinité du Mont, à Rome (la). 43, 60, 68, 75.
Trois fontaines, dans le jardin de Versailles. 304.
Troisième journée. Rupture du Palais et des enchantements de l'Ile d'Alcine. 304.
Troisième journée. Théâtre dressé au milieu du grand estang. 304.

Trophées de Caïus Marius. 37.
Tuilleries (les). 176.
Turin. 76.

V.

Val de Grâce. 179.
Valery (chateau de). 292.
Vaux le Vicomte. 292.
Veduta della Chiesa di Santo Petro in Vaticano. 80.
Veduta della due Piazza di San Marco. 44.
Veduta de la Gran Fontana alla Vigna d'Este. 47.
Veduta del Palazzo Maggiore. 44.
Veduta del Ponte S^{te} Maria. 69.
Veduta della Vigna d'Este. 47.
Veduta de la Vigna di Ludovici. 47.
Veduta de la Vigna de Medici. 47.
Veduta di Campo Vaccino. 84.
Veduta di un Palazo Antico di Roma. 69.
Vetuda di una Torre antica presso di Roma. 69.
Veduta presso di Santo Stefano. 44.
Venise. 64, 73, 74.
Venteuil proche la Roche-Guyon. 294.
Verderone (chateau de). 294.
Verdun. 237, 294.
Verger (chateau du), en Anjou. 294.
Verneuil. 294, 295.
Versailles. 295.
Verso muro borso. 36.
Verso Ponte surare. 42.
Vestiges des bains de Titus proche le Colisée. 126.
Vielle Grotte de Ruel. 275.
Vieux Chateau de Corbeil. 110, 198.
Vieux Chateau de Rouen. 125, 273.
Vieux Chateau de Saint Germain en Laye. 282.
Vieux Palais et partie de la ville de Florence. 66.
Vigna Aldobrandini a Frascati. 47.
Vigna d'Este à Tivoli. 47, 59.
Vigna di Ludovici. 47.
Vigna di Montalto. 47.
Vigne du Cardinal Pie. 45.

Vigne Farnèse. 82.
Vigne de Ludovise. 53.
Vigne de Medici. 47.
Vigne Pamphile. 64.
Villa Adrienne. 55.
Village de Bainville, proche la ville de Nancy. 111, 185, 233.
Village de Charenton. 96, 98, 194.
Village de Comicé et paysage de Tanlay. 289.
Village de Fleuille proche Nancy. 210, 233, 245.
Village de Lorraine. 75, 237, 238.
Village de Montayt, ou Montet. 231.
Village de Passy proche de Paris. 126, 266.
Village de Sainte Reyne. 130, 285.
Ville de Lion. 124, 246.
Ville et Chateau de Sedan. 286.
Ville et Citadelle de Montmélian. 65.
Ville et Citadelle de Verdun. 237, 294.
Ville et Comté de Tonnerre. 289.
Ville de Clermont, en Barrois. 196.
Ville de Joigny en Champagne. 224.
Ville de Melazzo. 71.
Ville de Montbar en Bourgogne. 130, 260.
Ville de Moret. 261.
Ville de Richelieu en Poitou. 114, 270.
Ville de Sainct Florentin. 130, 281.
Ville de Sienne. 71.
Ville de Tournu. 291.
Ville de Trévoux. 291.
Villeroy. 123, 305.
Vimy. 249.
Vincennes. 305.
Vingt Pages des Chevaliers, etc. 201.
Voicy un petit raccourcy de cette grande Ville de Rome. 52.
Vue au naturel de la cité d'Alize. 180.
Vue au naturel de la Montagne et du Couvent de Notre Dame du Mont Serra. 87.
Vue au naturel de la Sainte Baume en Provence. 277.
Vue de coté de l'Eglise de Ruel. 107.
Vue de costé de Ponte Mole. 48.
Vue du dedans du jardin de la Vigne Pamphile. 64.

Vue depuis le Chemin neuf. 243.
Vue despuis les Chartreux. 243.
Vue dessignée d'après un tableau de Polidore. 61.
Vue de dessus le Tibre. 67.
Vue de devers Poussole. 67.
Vue de differents lieux dessinés et gravés au naturel par Israel Silvestre. 70, 327.
Vue en entrant dans la ville de Grenoble. 134, 221.
Vue faite sur le naturel 107, 180.
Vue Générale de Paris, 135.
Vue du Louvre et de la grande gallerie du costé des offices. 95, 154.
Vue du Louvre par dedans le batiment neuf. 99.
Vue du Luxembourg. 94, 157.
Vue de Naple. 75.
Vue de l'Ovale (Liancourt). 225.
Vue particulière de Florence. 59.
Vue particulière de la ville de Lion. 248.
Vue en partie de la ville d'Ancone. 73.
Vue d'une partie de la Ville de Cadis. 77.
Vue en partie du Palais de Nancy. 62.
Vue de Pignerolle. 87.
Vue du Quay des Célestins (Lyon). 243.
Vue de la Ville d'Hispahan. 87.
Vue de la Ville de Paris. 137.
Vue de la Ville de Schiras. 88.
Vue de Vincennes. 306.
Whitehall, Palais du Roy d'Angleterre. 89.

FIN.

ADDITIONS ET CORRECTIONS.

Pendant l'impression de ce Catalogue, j'ai trouvé, pour différentes pièces, des états que je ne connaissais pas ; je vais décrire ici ces états, et en même temps corriger les fautes d'impression les plus graves, laissant au lecteur le soin de corriger les plus légères.

Page 24, ligne 12; au lieu de *doré de*, il faut *doré et*.

Même page, première ligne en remontant; au lieu de *son baissement*, il faut *soubassement*.

Page 40. N° 3. Article 1ᵉʳ. Il y a des épreuves avant l'inscription, *Capo di Boue*, qui est en haut de la gravure. Il est probable que les 12 pièces de cette suite existent aussi avant l'inscription, mais cela n'a pu être constaté que pour les articles 6, 8, 9, 10 et 12. Ainsi cette suite se trouverait sous quatre états ; le premier état serait avant l'inscription et les autres tels qu'ils sont décrits ; mais le premier devenant le second, le second le troisième, et le troisième, le quatrième.

Page 60. N° 14. Article 2. *Veue de la Tour du port de Marseille*. On en connaît une copie en sens inverse ; la tour est à gauche dans la copie, elle est à droite dans l'original.

Page 68. Article 19. *Tombeau de Bacus*. Il y a des épreuves avant les ornements qui sont sur la face du Tombeau.

Page 69. Article 6. *Ponte su la strada di Tivoli*. Il y a, de cette pièce, une copie retournée et un peu augmentée.

Page 73. N° 25. Article 1ᵉʳ. *Vue en partie de la Ville d'Ancone, en Italie*. Il en existe une copie en sens inverse ; la montagne est à gauche.

Page 75, ligne 19. Au lieu de 9, il faut 9 *bis*.

Page 86, ligne 2, en remontant. Au lieu de 27, il faut 26, et supprimer tout ce qui vient après.

Page 88 Article 7. *Figures de Tschelminar.* Il y a des épreuves avant la lettre.

Page 90, ligne 3, en remontant. Au lieu de St, il faut *Sainct.*

Page 91. Article 8. Il faut : *La grotte de Meudon, prez Paris.*

Page 92. Article 12. Il faut *Vue du Chateā de S$_t$ Germain.*

Page 98. Article 1er. Il y a un deuxième état avec l'adresse suivante : *A Paris. Chez I. Vander Bruggen, rue S. Jacques, au grand Magazin.* Il est probable que ce deuxième état existe pour toute la suite, mais cela n'a pu être constaté que pour l'article 1er et l'article 4.

Page 99, ligne 2 en remontant, au lieu de 1659, il faut 1652.

Page 100. Article 17. C'est par erreur que cette pièce a été placée dans la suite n° 54 ; elle appartient à la suite n° 60, où elle porte le n° 3.

Page 104. Article 5. *Vue du Pont de Pierre de Rouen.* Il y a aussi une copie de cette pièce comme pour le n° 3. Il est possible que toutes les pièces de cette suite aient été copiées, mais cela n'a pu être constaté.

Page 106. La suite n° 54 ne se termine pas à l'article 10 ; il y a un 11e article. Voir l'article 3 du n° 243, page 252.

Page 112. Article 3. Cette pièce existe aussi avant la lettre ; elle porte alors l'inscription suivante en très-petits caractères : *Vuë de la porte de la Conférence.* Il est probable que les autres pièces de la suite existent aussi avec la lettre.

Page 121. Titre du n° 64. Il y a un deuxième état de ce titre ; on le reconnaît en ce que l'adresse d'Israel Silvestre est remplacée par celle de Vander Bruggen.

Page 122. Article 7. Il y a un deuxième état qui se reconnaît à ceci ; sous les mots : *Hôtel de Soissons,* il y a : *à Paris.*

Page 127, ligne 16, au lieu de *une,* il faut *un ;* et ligne 22, au lieu de *Chartres,* il faut *Chastres.* Chastres est une ville qu'on nomme aujourd'hui Arpajon ; son nom a été changée en 1724.

Page 132, ligne 17. Ce troisième état est en réalité le quatrième ; le troisième état véritable est bien avec l'adresse de Drevet, ou seulement son nom, mais les numéros y sont encore. Il y a des copies retournées de toutes ces pièces ; elles sont sans inscriptions et sans signatures.

Page 136, n° 77. Il y a un premier état ; il est avant l'adresse d'Israel Henriet. L'état décrit ici est le second.

Page 139. N° 82, article 3. Il y a un deuxième état ; il est avec l'adresse de Vander Bruggen.

Page 146. N° 105, article 2. Il y a un deuxième état ; on le reconnaît en ce que sous les mots : *Hotel de Soissons*, il y a : *à Paris*.

Page 147. N° 107, Titre. Il y a un deuxième état ; on le reconnaît en ce qu'il porte l'adresse de Vander Bruggen. — Même page, ligne 11 : au lieu de 52, il faut 51.

Page 149. Il devrait y avoir un n° 111 *bis*, qui serait ainsi composé : *Jardin de Monsieur le grand Prieur du Temple—168 sur 109. Cette pièce fait partie de la suite n° 64.*

Page 159, n° 123. Il y a un second état ; il porte l'adresse de Vander Bruggen.

Page 161. N° 128. Il y a un second état ; il porte l'adresse de Vander Bruggen.

Page 168, ligne 28. Au lieu de Tallamant, il faut *Tallemant*.

Page 170, ligne 6. Au lieu de 184, il faut 182.

Page 183. N° 168. Il y a de cette pièce une copie hollandaise dans le sens de l'original. On lit le n° 6 à gauche.

Page 197, ligne 17. Il faut supprimer les mots : *Voir les n*os 275 et 290.

Page 211. Article 9. C'est par erreur que j'ai dit que les sphinx de cet escalier décoraient actuellement une fontaine voisine du château ; les sphinx de cette fontaine sont en pierre, et ceux qui décoraient l'escalier étaient en bronze et fort beaux.

Page 214. Article 22. Il y a un deuxième état, la signature est changée ; au second état, on lit : *Israel Silvestre delin. et sculpsit*.

Page 227, ligne 25. Au lieu de 10 *pièces*, il faut lire 9 *pièces*.

Page 238, ligne 16. Au lieu de 62, il faut 63—ligne 20, au lieu de 63, il faut 64—ligne 25, au lieu de 63, il faut 64.

PLANCHES.

Planche I. Le dessin de cette planche se trouve dans le recueil manuscrit des Epitaphes des paroisses de Paris, qui est à la bibliothèque de l'Arsenal ; il est accompagné de la note suivante : « Tombe de pierre sur laquelle ce qui est noir est de marbre, posée au côté gauche, derrière le chœur des chanoines de l'Eglise de Saint Germain l'Auxerrois à Paris. »

J'ai dit, page 18, que le portrait d'Henriette Selincart, peint par Le Brun, avait été placé sur un pilier situé devant ce qu'on appelle aujourd'hui la chapelle des morts ; par la suite, on trouva inconvenant que le portrait d'une femme fût placée devant une chapelle, dans laquelle on conservait le viatique pour les malades. On transporta donc le monument vers l'entrée principale de l'église, près les fonts baptismaux, qui sont dans la première chapelle à gauche.

Planches II et III. Signatures de divers membres de la famille Silvestre et d'autres personnages. La planche II représente les signatures données lors du baptême de Louis Silvestre, troisième fils d'Israël. Ce sont, d'abord, celle du grand Dauphin, parrain ; celle de la comtesse de Crussol, Julie-Marie-de-sainte-Maure, sœur du duc de Montausier, marraine ; enfin celles de Silvestre et de sa femme.

Planche IV. Marques des papiers employés par Silvestre ou par ses éditeurs. La figure 3 est la marque du papier employé pour un second état des pièces de la suite n° 50 ; cet état est encore fort beau, mais il l'est beaucoup moins que le premier.

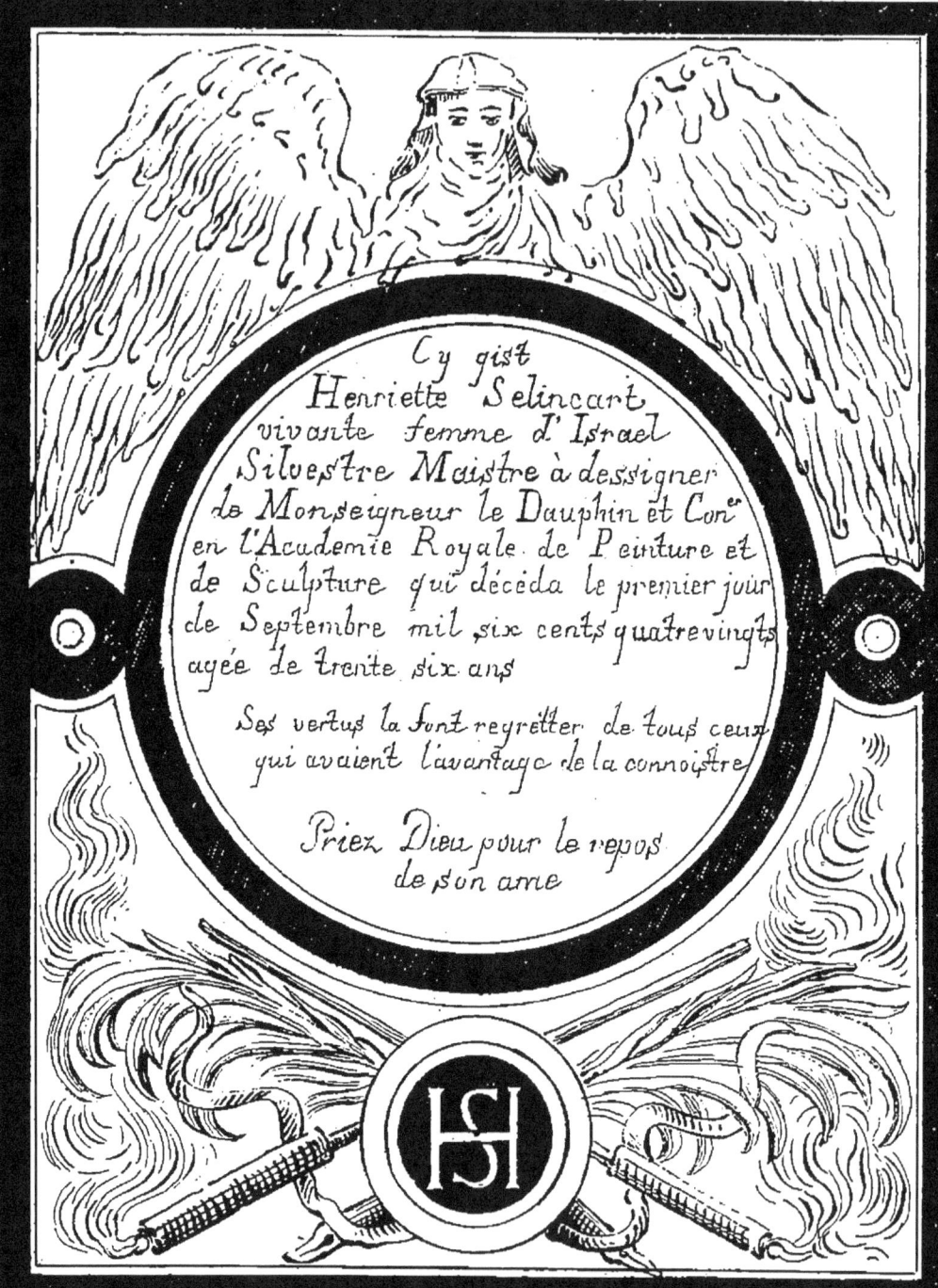

Louis

Julie mere de Sainte maire

Israel Silvestre

Henriette felincart

Pl III

Israel Henricet

Pierre Mariette

François L'Anglois

François Collignon

François Noblesse

Le Brun

Pl. IV

Fig 2

Fig 1

B ♥ C

Fig 4

Fig 5

Fig 3

Vu
1873

N.º 213.

www.ingramcontent.com/pod-product-compliance
Lightning Source LLC
Chambersburg PA
CBHW070953240526
45469CB00016B/298